명화들이 말해주는

그림속여성이야기

김복래 저

명화들이 말해주는 그림 속 여성 이야기

| 만든 사람들 |
기획 인문·예술기획부 | **진행** 한윤지·신은현 | **집필** 김복래 | **편집·표지 디자인** 김진

| 책 내용 문의 |
도서 내용에 대해 궁금한 사항이 있으시면
저자의 홈페이지나 J&jj 홈페이지의 게시판을 통해서 해결하실 수 있습니다.
제이앤제이제이 홈페이지 www.jnjj.co.kr
디지털북스 페이스북 www.facebook.com/ithinkbook
디지털북스 카페 cafe.naver.com/digitalbooks1999
디지털북스 이메일 digital@digitalbooks.co.kr

| 각종 문의 |
영업관련 hi@digitalbooks.co.kr
기획관련 digital@digitalbooks.co.kr
전화번호 (02) 447-3157~8

명화들이 말해주는

그림 속
여성
이야기

김복래 저

J&*jj* 제이앤
제이제이

차 례

Ⅰ. 그리스 여성:
종속적인, 너무나도 종속적인

Ⅱ. 고대 로마 여성:
다산과 모성애의 상징으로서의 여성

Ⅲ.중세 여성:
일하고 기도하고 사랑하고 싸우는

Ⅳ.르네상스 여성:
이브의 딸들, 욕망과 이상 사이

그림 속 여성 이야기를 시작하며

"그림은 (마음으로) 느껴지기보다는 (눈으로) 보는 시(詩)이고,
시는 (눈으로) 보기보다는 (마음으로) 느껴지는 그림이다"

- 레오나르도 다빈치 Leonardo da Vinci -

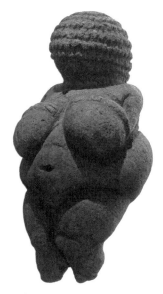

작자 미상의 〈빌렌도르프의 비너스〉Venus of Willendorf(24,000–22,000 BC)(빈 자연사 박물관)

　신화와 역사 속에서 예술의 근원을 찾아 올라가다보면 우리는 〈빌렌도르프
의 비너스〉라고 흔히 알려진, 위의 그림 속 여성을 만날 수가 있다. 과연 이 무
거운 체중과 커다란 가슴을 지닌 여성이 선사시대의 대표 미인이라고 할 수
있을까? 기형적일 정도로 무척 글래머러스한 몸매의 주인공이지만 실제로는
불과 11.1센티미터 키의 작은 조각상이다. 인류가 만든 첫 번째 '인형' 내지는
다산을 기원하는 '부적'이라는 꼬리표를 달고 있는 이 소형 조각상의 제작 시
기는 기원전 이만 년 전 이상으로 한참 거슬러 올라간다. 요즘 대세라는 '쭉쭉

빵빵'보다는 그저 빵빵하기만 한 이 여성은 영양 상태로 보아서는 건강한 아이를 출산할 확률이 매우 높아 보인다. 그러나 이 여성이 아름답고 우아하다고 하기에는 고개가 절로 갸우뚱해지지 않을까?

우리는 대체로 이상적인 미(美)의 기준이 고대 그리스로부터 출발했다고 본다. 그리스인들은 수학에서 최초로 미의 개념을 유도해냈다. 물론 '제 눈의 안경'이라고, 미는 보는 이의 관점에 따라 얼마든지 달라질 수 있다. 그러나 그리스인들은 미를 상대적인 견해나 의견의 문제라기보다는 일종의 과학적인 현상으로 바라다보았다. 이러한 그리스인의 독특한 미학세계는 균형과 질서, 대칭을 중시하는 그리스 조각에서 잘 나타난다. 그리스 철학의 아버지 플라톤은 건축에서의 미의 개념을 인간에게로 이동시킨 최초의 철학자였다. 플라톤은 미를 '이데아(형상) 중의 이데아'로 간주했다. 그의 제자인 아리스토텔레스도 역시 미와 덕(德)의 관계를 논하면서, 덕의 궁극적인 목표는 칼론kalon이라고 설파했다. 칼론은 신체적 도덕적인 의미에서 이상적이고 완벽한 미를 가리킨다.

이러한 고대 그리스인의 시각에서 본다면, 불균형하고 무질서한 〈빌렌도르프의 비너스〉는 거의 구제 불능의 참혹한 현실(?)로 받아들여질 확

기원전 4세기경 아테네 조각가 프락시텔레스의 〈크니도스의 아프로디테〉Aphrodite of Knidos(연대 미상)(로마국립박물관). 로마 시대 모사품

률이 높다. 다산과 풍요를 기원하는 의미에서 그저 빵빵한 몸매를 숭배한 구석기 시대의 비너스 대신에 그리스인들은 올림픽 체전에서 근육과 힘을 자랑하는 운동선수의 완벽한 몸매를 찬양했다. 운동으로 단련된 균형 잡힌 육체미는 고대 그리스 조각가인 프락시텔레스Praxiteles의 〈크니도스의 아프로디테〉에서도 잘 나타난다. 그녀의 보다 작은 가슴은 힙이나 어깨와도 알맞은 조화를 이룬다. 특히 한 손으로 치부를 살짝 가린 그녀의 우아한 포즈는 후일 많은 예술가들이 모방하거나 표절의 대상이 되었다. 고대 로마의 예술 세계에서도 고대 그리스인들이 추구했던 예술의 완성은 지속적으로 나타난다. 그리스 철학자의 이상적인 미에 대한 독트린에 따른 고대 철학과 예술은 르네상스 시대의 유럽에서 재발견된다. 그래서 '고전미' 내지는 '고전적 이상'이 다시 부활하는 셈이다. 종교가 인간의 영육을 지배했던 중세시대에는 고전적인 미의 규범들이 죄악시되었으나, 르네상스 인문주의자들은 이러한 견해를 거부하고 미를 이성적인 질서와 균형의 산물로 간주한다. 가령 예술가 전기를 쓴 근대 미술사학의 아버지 조르조 바사리Giorgio Vasari(1511-1574)는 중세를 '비합리적인 야만의 시대'로 간주했으며 이러한 견해는 19세기 낭만주의 시대까지도 계속 이어진다.

처음에 소개한 인류 역사상 최초의 비너스, 즉 〈비렌도르프의 비너스〉의 모델이 되어준 여성도 역시 필경 수염이 덥수룩했을 구석기시대 조각가에게 상당한 예술적 영감을 선사해 주었을 것이다. 물론 〈크니도스의 아프로디테〉도 마찬가지였으리라. 그녀는 자신의 (처녀성이 아닌) 순수성을 되찾기 위한 목욕의 제식을 준비하고 있다. 그래서 막 벗은 드레이프(주름) 의상을 왼손에 들고 있지 않은가? 이 아프로디테 신상의 모델이 되어준 것은 그리스의 만능 연예인 격인 헤타이라(고급 매춘부)이자 조각가의 정부였던 프리네로 알려져 있다. 이처럼 역사를 통해서 여성들은 예술적인 영감의 원천 제공자(모델)로서, 예술의 후원자 내지 아트 콜렉터로서, 새로운 예술 표현 양식의 창조자 내

지 혁신자(아티스트)로서 또는 미술사가나 비평가로서 예술을 창조하는 일에 동참해왔다. 여성들은 모름지기 '예술'이라는 제도권 속에 이처럼 꾸준히 통합되어왔다. '인류를 아름답게, 사회를 아름답게'라는 모 화장품 기업의 슬로건처럼 매일의 일상 속에서 예술 세계에 동참하고 있음에도 불구하고, 그동안 많은 여성 예술가들이 성차별적인 전통적인 미술사의 내러티브 속에서 숱한 반대와 도전에 부딪쳐 온 것도 역시 주지의 사실이다. 그러나 우리는 여기서 여성 아티스트들의 위대한 활약상을 그리려는 것은 아니다.

《명화들이 말해주는 그림 속 여성 이야기》라는 타이틀에서도 알 수 있듯이 이 책의 목적은 고대의 고전적 미의 개념이 성립되어 다시 부활한 근대 르네상스기에 이르기까지 그 시대를 풍미했던 신화와 역사 속 여성들을 선별해서, 명화 속에 나타난 그녀들의 특별하면서도 평범한 생애를 그림으로 풀어가는 데 있다. 어찌 보면 반쪽짜리 미술사 같기도 하고, 어찌 보면 반쪽짜리 여성사 같기도 하다. 각 시대의 시작과 말미에서는 그 시대를 비추는 거울인 여성상과 여권 신장 및 중심 인물이나 화가들과 관련된 다양한 예술사조와 미의 기준과 시대적 인식의 변화 등을 파노라마처럼 서술하기로 한다.

고대 그리스 편에서는 신들의 여왕 헤라, 처녀 신 다이애나, '희생의 아이콘' 이피게니아, 그리스 판 이브인 판도라, 자기 아이를 살해한 악녀 메데이아, 트로이를 멸망시킨 경국지색의 미녀 헬레네, 일부종사의 조강지처 페넬로페, 그리스의 여류 시인 사포, 그리스의 유명한 헤타이라인 프리네와 아스파시아를 다루게 될 것이다. 고대 로마 편에서는 전설적인 존속 살인녀인 툴리아, 정숙한 아내의 상징인 루크레티아, 모범적인 로마 어머니 코르넬리아, 로마 시대의 음탕녀 메살리나와 세기의 미녀 클레오파트라를 다루기로 한다. 중세 편에서는 클로비스 1세를 기독교로 개종시킨 독실한 왕비 클로틸드, 비잔틴 황후 테오도라, 레이디 고다이바, 스승 아벨라르와의 사제지간 연애로 유명한 여자 수도원장 엘로이즈, 궁정식 연애의 사도인 알리에노르 다키텐, 헨리 2세의 정

부인 로자먼드 클리포드, 구국 처녀 잔 다르크에 이어 중세 여성의 질박한 삶을 다루도록 한다. 마지막 르네상스 편에서는 영국 왕실 최초의 평민 왕비인 엘리자베스 우드빌, 스페인의 이사벨라 여왕, 메세나(문화예술 옹호자)의 여왕 이사벨라 데스테, 다빈치의 〈모나리자〉의 실제 모델이었던 리자 델 조콘도, 르네상스기 악녀인 루크레치아 보르자, 냉혹한 권력형 여인 카트린 드 메디치와 처녀 여왕 엘리자베스 1세 등이다. 물론 여기서 선정된 팔색조의 여인들이 각 시대의 보편적인 여성상을 대표하기에는 무리가 있다. 그러나 그림 속에 등장하는 끼(?) 많은 여성들은 고대에서 심지어 20세기까지도 기라성 같은 예술가들이 앞을 다투어 선호하는 화제(畵題)였을 뿐만 아니라, 오늘날까지도 예술이나 문학, 영화 분야에서도 많은 팬들을 확보하고 있으며 동서고금을 통해 영원히 사랑받는 문화의 아이콘들이다.

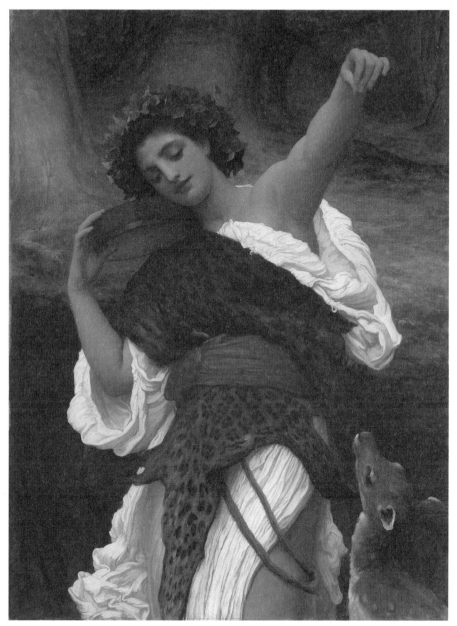

영국 화가 프레더릭 레이턴Frederic Leighton(1830-1896)의 〈**바쿠스의 여신도**〉Bacchante(1895)(개인 소장품)

I
그리스 여성:
종속적인, 너무나도 종속적인

로렌스 알마–타데마Lawrence Alma-Tadema(1836-1912)의 〈그리스 여성〉A greek woman(1869)(개인 소장품)

　위의 낭만주의 화풍의 초상화는 로렌스 알마–타데마^{Lawrence Alma-Tade-}ma(1836-1912)의 〈그리스 여성〉^{A greek woman(1869)(개인 소장품)}이다. '풍차와 튤립의 나라' 네덜란드에서 태어나, 1870년에 '해가 지지 않는 나라' 영국으로 귀화했다. 그는 19세기에 가장 유명한 화가 중 한 명이었고, 또 가장 돈을 잘 버는 화

가이기도 했다. 프롤로그 편에서 굳이 알마-타데마의 그림을 택한 이유는 우리의 다음 제목이 그리스 여성이기 때문이다. 그림 속에서 향기로운 꽃향기를 음미하고 있는 여성은 아마도 이오니아(아테네) 귀족 여성일 것이다. 붉은 두건을 매고 고전적인 그리스 의상을 걸친 채 기마 벽화를 배경으로 한 화단 앞에 서 있는 여성은 아무래도 각박한 노동의 현실 세계와는 거리가 먼 듯 하다. 부동의 자세로 집 안의 어딘가를 바라보는 여인네의 다소 몽환적이고 행복한 시선은 빅토리아 시대의 상류층 고객의 세속적인 취향에 잘 부합하는 듯 하다. 그러나 실제로 그리스 여성은 화폭 속의 우아한 귀부인처럼 마냥 행복하기만 했을까?

저명한 미국 고대 역사가인 사라 포머로이Sarah B. Pomeroy는 단연코 '노'라고 대답한다. 《여신, 매춘부, 아내, 노예들: 고전고대의 여성들》(1995)이란 저서에서 그녀는 고대 그리스 여성의 처지를 매우 어둡고 암울하게 묘사했다. 남성은 정치와 공적 영역을 전부 독점했던 반면에, 여성은 남성에 의해 지배되는 사회에서 수동적인 삶을 살아야만했다. 유년 시절부터 여성은 도시국가(폴리스)의 공동체를 운

작자 미상의 아티카의 적회식 결혼도자기 위에 채색된 그리스 가정의 일상적인 풍경. 여성전용공간인 기나에케움에서 단란한 한 때를 보내는 일가족을 묘사하고 있다. 여성(우측)이 무릎 위의 아이를 어르고 있으며 아이의 아버지로 추정되는 젊은 남성이 애정 어린 시선으로 이를 지켜보고 있다(430 BC)(아테네 국립고고학 박물관)

영할 남성 시민을 낳는 중대한 사명에 적합하도록 키워졌다. 특히 아테네 사회는 매우 배타적이었고, 거류 외국인들에게는 시민권을 거의 허용하지 않았기 때문에 여성이 합법적인 상속자를 낳는 일이 매우 중요했다. 바로 이러한 이유 때문에 기혼 여성이 미혼 여성보다는 좀 더 많은 자유를 누릴 수 있었지만, 이동의 자유는 매우 제한적이었다.[1]

1 그리스 아테네의 시인이자 극작가인 메난드로스Menandros(342/41-290 BC)가 "존경받는 여성들의 삶은 거리의 문에 속박되어있었다."고 명시할 정도였으며, 집 안에서도 '기나에케움

귀족 가문에서 적장자를 생산하지 못하는 경우를 한번 가정해보자. 아테네 여성들은 자신의 명의로 재산을 상속받을 수가 없었다. 그래서 딸만 있는 경우에는 '에피클레로스epikleros'2라 불리는 상속녀가 아버지의 재산을 지키기 위해 아버지의 가장 가까운 친척과 혼인하지 않으면 안 된다. 극단적인 경우에는 삼촌이 본처와 이혼하고, 자기의 어린 조카딸(에피클레로스)과 재혼하여 죽은 형을 대신하여 가장이 되는 사례도 있었다! 어떤 아버지는 미래의 사위에게 첫 남자아이를 자신에게 양도하는 조건으로 자기 딸과의 혼인을 허락하기도 했다. 즉 자기 외손자를 아들로 양자 삼는 매우 특이한 케이스다.

고대 그리스 여성의 삶은 오늘날 근대국가 여성의 삶과는 판이하게 달랐다. 물론 그리스인들은 강력한 남신뿐만 아니라 신들의 여왕인 헤라와 전쟁의 여신 아테나처럼 강력한 여신들을 숭배했지만, 고대 그리스 사회에서 여성은 정치적·공적 권리가 없었다. 여성의 삶은 평생 동안 키리오스kyrios라는 남성 보호자(아버지, 남편, 자식. 남성 친척들)의 손에 전적으로 달려있었다.

알마-타데마의 〈그리스 여성〉처럼 귀족인 경우에는 다행히 육체 노동에 종사하지는 않았지만 집 안에서 아이를 양육하고 노예를 감독하며 가사 일을 돌보아야했다. 만일 기혼 여성이 외출할 일이 있을 때는 우선 남편의 허락을 받은 후, 기다란 베일(오늘날 아랍 국가의 여성들이 쓰는 부르카, 차도르 등)을 걸치고 반드시 남성 노예를 대동해야만 했다. 그러나 이것은 어디까지나 돈 많은 상류층의 얘기지, 빈민층 여성은 사회적 '기준'을 따라서 살 수는 없는 처지였다. 그들은 집을 떠나서 빵과 농산물 따위를 장터에 내다 팔았고 부지런히 막일에 종사했다. 그래서 철학자 아리스토텔레스는 《정치학》에서 "어떻게 가난한 집안의 아낙네들이 집밖으로 함부로 나돌아 다니지 않게 막을 도리가 없겠느냐"며 푸념해마지 않았다. 당시에 여성들이 할 수 있었던 유일한 공직

gynaeceum'이란 특별한 여성 전용 공간에서 지내야만 했다.
2 에피클레로스는 고대 아테네와 다른 그리스 도시국가에서 '상속녀'를 의미한다. 즉 남자 상속자가 없는 남성의 딸을 가리킨다.

벨기에 화가인 앙드레 코르네이유 랭스André Corneille Lens(1739-1822)의 《이다 산의 제우스와 헤라》(1775)(소장처 미상). 제우스의 상징인 검은 독수리가 날개를 활짝 펼친 채 위풍당당한 모습을 보이지만, 결혼을 주관하는 여신 헤라의 상징인 공작새의 모습은 보이지 않는다. 헤라가 그리스 군의 승리를 이끌기 위해 제우스를 성적으로 유혹하는 장면인데 그리 선정적이지는 않다.

은 종교 사제, 즉 무녀였다.

고대 그리스에서 여성은 어린아이보다도 훨씬 열등한 존재로 간주되었다. 고대 여성들은 우리 속담처럼 '낫 놓고 기억자도 모르는' 문맹자가 대부분이었기 때문에, 역사의 그림자 속에 가려진 여성들에 대한 기록은 주로 마초적인(?) 남성들의 눈을 통해 그들의 입맛에 맞도록 걸러진 것이 대부분이다. 다음은 불행하게도 여성에 대한 경시관을 품고 있던 아테네 남성들이 후세에 남긴 어록들이다.

메난드로스(342/41-290BC)의 흉상. 작자 미상으로 로마 제정시대의 모사품이다.(현재 바티칸 미술품 소장)

철학의 거성 아리스토텔레스는[3] 남성들은 선천적으로 여성보다 우월한 존재이기 때문에, 남성은 지배에 적합하고 여성은 그 지배를 받아야한다고 주장했다.

아테네의 정치가이자 뛰어난 웅변가인 데모스테네스는 "우리 남성들은 쾌락을 위해서는 헤타이라(고급 창녀), 일상의 자잘한 보살핌을 위해서는 여성 노예, 합법적인 아이들을 낳아주고 집안을 관리하기 위해서는 부인이 필요하다"며 너스레를 떨었다.

"여성에게 글쓰기를 가르치는 남성은 그가 이집트 산 코브라에게 독을 공급하는 것과 매한가지라는 사실을 깨달아야 한다." 이 놀랄만한 경구는 4세기경에 어린 생도들이 습자용 노트에 자주 옮겨 적었던 것인데, 풍자적 독설의 주인공은 바로 기원전 4세기 경 메난드로스로 추정되고 있다.

고대 그리스의 비극 작가 에우리피데스$^{Euripides(480-406\ B.C.)}$는 작품 속에서 거칠고 우악스런 여성들을 자주 다루었다. 아마도 자신의 평탄치 않은 결혼 생활 때문에 여성 혐오증을 지니게 된 것으로 여겨진다. 그는 작중 여성들이 자신의 성(性)에 대하여 스스로 폄하하는 발언을 자주 하도록 시켰다. "그래요. 나는 단지 여자에요. 즉 세상이 혐오하는 존재죠!" 이는 에우리피데스의 작품 《히폴리투스》에서 파이드라Phaedra가[4] 내뱉는 자조 섞인 말이다.

유명한 장례식 연설에서[5] 아테네 민주정의 아버지인 페리클레스Pericles는 토로했다. "여성의 평판은 좋은 것이든 나쁜 것이든지 간에 남성들이 그녀를 거

3 아리스토텔레스는 17세 때 아테네에 진출하여 플라톤의 학원에 들어가 스승이 죽을 때까지 거기서 수학했다. 비록 마케도니아 출생이자만 아테네 문명을 지지했던 인물로 그리스 인들에 대한 자부심이 매우 강했다.

4 파이드라는 그리스 신화의 영웅 테세우스의 후처로 의붓아들인 히폴리투스에게 연정을 품지만 거절당하자 히폴리투스가 자신을 범했다는 누명을 씌우고 자살하는 인물이다. 어머니가 아들에게 연정을 품어 비극적인 결말을 맞는다는 이야기는 '파이드라 콤플렉스' 또는 '페드라 콤플렉스'라는 정신분석용어로 남게 되었다.

5 페리클레스의 전사자를 추도하는 유명한 장례식 연실은 투키디네스Thucydides의 《펠로폰네소스전쟁사》에 나온다. 아테네민주정의 가치와 이념을 잘 요약한 명문으로 회자되고 있다.

의 언급하지 않을 때 가장 고차원적인 것이다." 즉 구설수에 오르지 않는 것이 상책이라는 얘기다.

반면 군국주의를 지향했던 스파르타의 여성들은 보다 많은 자유와 권리를 향유했다. 동시대 그리스 남성들에게 스파르타 여성은 품행이 단정하지 못하고 난잡한 난교 행위를 즐기며 남성들을 지배하는 드센 여자들로 정평이 나있었다. 역사가 플루타르코스는 《영웅전》에서 스파르타 왕비 고르고[Gorgo]의 말을 인용한 바 있다.

"왜 스파르타 여성들만이 유일하게 남성들을 지배할 수가 있나요?"

"왜냐하면 우리들은 남성들을 낳을 수 있는 유일한 존재니까요."

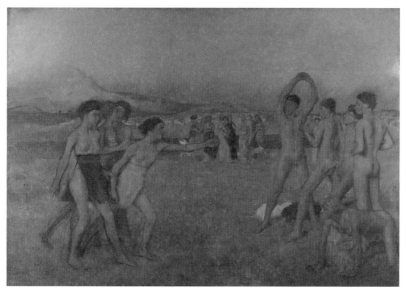

프랑스 인상주의 화가 에드가 드가Edgar Degas(1834-1917)의 《운동하는 스파르타 소녀들》(1860)(영국 런던 내셔널 갤러리). 너른 들판에서 소년들에게 거침없이 도전장을 내미는 스파르타 소녀들의 역동적인 모습을 묘사한 그림이다. 일설에 의하면 소녀들이 원하는 것은 이성과의 거친 시합이나 격투가 아니라, '스파르타식 구애'라는 이야기도 있다. 4명의 소녀(좌)와 5명의 소년(우) 집단이 전면에 배치되어있으며, 멀리 정중앙에는 그들을 지켜보는 제3의 연장자 집단이 존재한다. 전면에 배치된 아이들이 모두 나체이거나 토플리스인 반면에, 관람객들은 옷을 입고 있는 모습이 대조적이다. 아마도 관람객들은 스파르타의 전설적인 입법자인 리쿠르고스와 아이들의 어머니인 것으로 추정된다. 멀리 그림의 뒤 배경으로 타이게투스Taygetus산이 보이는데, 거기에는 아마도 '부적합'으로 판정되어 유기된 아이들의 시신이 협곡 어딘가에 묻혀 있을 것이다. 후일 프랑스 미술사가인 앙드레 르무아진André Lemoisne는 드가가 그린 소년들이 마치 동시대의 파리지앵, 즉 몽마르트 언덕에서 흔히 볼 수 있는 장난꾸러기 소년들과 흡사하다는 지적을 한 바 있다.

스파르타는 무엇보다 강건한 군인들을 필요로 했다. 전체 인구의 5-10% 정도 밖에 되지 않았던 스파르타의 시민 계급이 자국 내에 거주하는 페리오이코이(자유민)와 국가가 소유한 농노인 헤일로타이 두 집단을 통치하기에는 단연 수적으로 열세였기 때문에 장차 전사가 될 남아의 출산은 당연히 국가의 중대지사였다.

여성들은 국가에서 필요로 하는 건강한 사내아이를 쑥쑥 낳아주었기 때문에 존경과 찬미의 대상이 되었다. 심지어 여성들의 남아 출산은 용맹한 군인이 전장에서 세우는 무공과도 같은 업적으로 평가를 받았다고 한다. 스파르타 여성들은 국가가 운영하는 공립학교에 다녔을 뿐 아니라 남성적인 스포츠를 즐겼다. 대부분의 여성들은 가사노동 같은 허드렛일을 하는 노예들을 거느리고 있었다. 다른 도시국가에서는 모든 상속 재산이 남계로만 이어지고 오직 제한된 재산만이 여성들에게 주어졌던 반면에, 기원전 400년경 스파르타 여성들은 스파르타 전국토의 2/5를 차지했다. 스파르타의 남성들은 30세가 될 때까지 병영 생활을 했기 때문에 스파르타 여성들은 자유와 독립을 누릴 수가 있었다. 여성들은 자유롭게 외출할 수가 있었고, 공적 생활이나 스포츠 경기에도 적극적으로 참가했다.

고대 그리스 여성들이 비록 스스로의 역사에 대해 시종 침묵으로 일관했다고 할지라도 그리스 도시국가에는 유명한 여성들이 상당히 많이 존재했을 것이다. 그런데 대부분의 역사서들은 여성들의 업적을 거의 언급하고 있지 않은 실정이다. 역사가이자 소설가인 헬레나 슈레이더[Helena P. Schrader]에 의하면 그 이유는 다음과 같다.

"헤로도토스와 다른 그리스 역사가들은 그리스 부인들보다는 오히려 페르시아 왕비들을 언급하기를 선호했다. 그것은 페르시아 여성들이 동시대의 그리스 여성보다 훨씬 더 세도가 있었기 때문이 아니라, 페르시아 인들이 '일부다처제'였기 때문이다. 여러 명의 부인들을 거느리고 있기 때문에 유력한 페

르시아 남성이 과연 몇 번째 부인의 소생인지를 밝히기 위해 부인들의 이름을 자세히 기록해 둘 필요가 있었다. 그러나 일부일처제인 그리스의 남성은 오직 합법적인 배우자 한 명만 있었기 때문에 굳이 걸출한 그리스 시민의 어머니까지 밝힐 필요가 있겠느냐"는 것이다.

그러나 남성 작가들도 그냥 무시해버릴 수 없을 만큼 뛰어난 업적을 남긴 여성들이 더러 있기는 하다. 스파르타의 왕비 고르고Gorgo와 밀레투스 태생의 헤타이라$^{hetaira(고급 유녀)}$였던6 아스파시아 같은 여성을 들 수가 있다. 둘 다 그 자신의 뛰어난 재능이나 업적 외에도 스파르타의 용맹스런 전사왕 레오니다스나 아테네의 일인자 페리클레스 같은 유명한 남성들과의 혼인관계에 의해 역사에 이름을 남긴 걸출한 여성들이다.

자 이제부터 '신화와 태양의 나라', 서양 문화의 원류라는 고대 그리스의 문명과 관련된 여성들을 다양한 명화나 우아한 조각품들을 통해 한번 살펴보기로 한다. 고대 그리스의 도기에 등장하는 여성들은 대부분 무희이거나 매춘부, 또는 남성들의 성적 욕망에 고분고분 복종하는 노예들인 경우가 많다. 이것은 고대 그리스 남성들이 여성에 대하여 별로 존경심을 품지 않았다는 것을 의미한다. 어떤 도기들은 고대 여신을 표현하고 있다. 특히 기원전 5세기 초에 제작된 도기는 네 필의 말을 이끌고 질주하는 여

프랑스의 초상화가 마리 블리아르Marie Bouliard(1763-1825)의 〈아스파시아〉 (1794)(아라스미술관). 블리아르는 자신을 모델로 해서 아스파시아를 그렸기 때문에 이 초상화는 일종의 자화상이라고 할 수 있다.

6 헤타이라는 19세기 프랑스 사회의 고급매춘부인 코르티잔courtisane나 일본의 게이샤, 또는 우리나라의 조선시대 기생과도 매우 유사하다. 남성의 세계에서 헤타이라는 남성의 '동반자'로 공식석상에 나가거나 각종 토론에도 활발히 참여할 수가 있었다.

신 아테나의 멋진 모습을 그리고 있다. 이는 오늘날 남성들이 TV에 나오는 예쁜 연예인들의 비현실적인 몸매를 보고 열광하듯이 그 당시 그리스 남성들도 집안에 갇혀있는 고리타분한 자기 여편네들보다는 신성하고 아름다운 여신에게 더욱 매료되어있었다는 사실을 보여준다. 특히 완벽한 균형미를 자랑하는 그리스 시대의 조각상들은 오직 '여신'만을 대상으로 하며, 그리스의 시장바닥(아고라)에서 만날 것 같은 평범한 수다쟁이 여성들은 거의 찾아보기가 어렵다.

영국 화가 존 윌리엄 워터하우스John William Waterhouse(1849-1917)의 《판도라》(1896)(개인 소장품)

그리스 편에서 우리가 다루게 될 여성들은 우선 신들의 여왕이며 '질투의 화신'인 헤라, 동정의 여신 다이애나, 순종적인 그리스 여성을 대표하는 '희생의 아이콘' 이피게니아, 인류에게 커다란 재앙을 가져온 인류 최초의 여성인 판도라, 자기 아이를 살해한 악녀 메데이아, 트로이 멸망의 빌미를 제공한 말썽꾸러기 절세미인 헬레네, 그리스 영웅 오디세우스의 헌신적인 조강지처 페넬로페, 그리스의 여류 시인 사포, 그리스의 유명한 헤타이라인 프리네, 아스파시아 등이다.

자 워터하우스의 상상력에서 태어난 몽환적인 시선의 판도라가 비밀스런 '판도라의 상자'를 열 듯이, 명화와 예술 작품 속에 나타난 고대 그리스 여성들을 차례대로 감상해보기로 하자.

1
질투의 화신 헤라

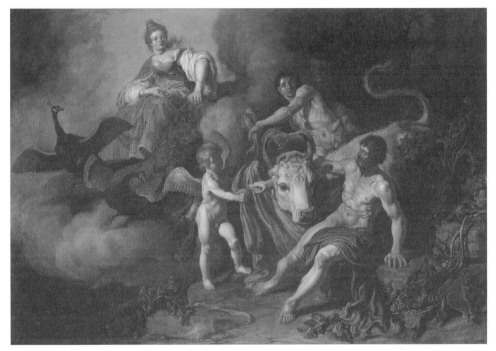

네덜란드 화가 피에터 라스트만Pieter Lastman(1583–1633)의 〈이오와 함께 있는 주피터를 발견한 헤라〉
Juno Discovering Jupiter with Io(1618)(런던 내셔널 갤러리)

　헤라는 올림퍼스의 최고신 제우스의 아내이자 손윗누이다. 신들의 여왕이
며 결혼과 출산을 관장하는 여신이기도 하다. 그녀의 신성한 동물은 암소와 공
작새이며 아르고스 시의 수호신이다. 신화에 의하면 제우스는 헤라에게 열심
히 구애를 했으나 번번이 실패하자 약간의 트릭을 썼다고 한다. 제우스는 볼
품없이 부스스한 모양의 뻐꾸기로 변신한 다음에 여신에게 접근했다. 그러자

연민의 정을 느낀 헤라가 가여운 새를 가슴에 품어 따뜻하게 해주려고 하는 찰나, 다시 자신의 본모습으로 돌아온 제우스가 여신을 그만 겁탈해버렸다. 헤라는 자신의 치욕을 커버할 양으로 제우스와 울며 겨자 먹기로 혼인했지만 그들의 결혼 생활은 결코 평탄치 않았다.

몇몇 고전학자들은 제우스와 헤라의 결혼 신화는 그리스가 원시모계사회에서 부계사회로 이행하는 것을 상징한다고 한다. 헤라는 대표적인 그리스 신이지만 그리스의 헬레네스 민족이[1] 거주하기 전에 이미 정착했던 원주민의 유력한 대지모신이었다는 설이 있다.[2] 그런데 그녀가 이처럼 '만물의 어머니'에서 '결혼의 여신'이 되는 것은 남신 제우스로 대표되는 가부장적 질서에 '종속'됨을 의미하며, 제우스의 난봉기(정복욕)에 대한 그녀의 저항은 그 유명한 '헤라의 질투'로 표출된다. 이 질투라는 주제는 그녀를 희화화하거나 그녀에 대한 신앙을 약화시키는 주범인 동시에 그리스 신화에서는 아주 중요한 문학·예술적인 모티프로 자리 잡는다. 헤라의 질투나 분노의 가장 커다란 희생자는 바로 반신반인 영웅인 헤라클레스다. 그녀는 남편 제우스가 바람을 피워 낳은 자식들을 거의 무차별적으로 공격했다.

작자 미상의 〈뱀을 한 손으로 목졸라 죽이는 아기 헤라클레스〉Herakles as a boy strangling a snake(2세기경)(카피톨리니 미술관) 헤라가 보낸 뱀을 죽이는 한 손으로 해치우는 헤라클레스.

오비디우스는 《변신》에서 신들의 제왕인 제우스가 이번에는 아름다운

1 가장 보편적인 그리스 민족의 이름은 헬레네스다. 자국문화우월주의에 심취했던 그리스민족은 타민족은 미개인 또는 야만인을 의미하는 '바르바로이'라고 칭했다.
2 그러나 정말 그리스 사회에서 이러한 원시적 모계사회가 존재했는지의 여부는 아직도 불투명하다.

님프(요정) 이오Io와 또 다시 사랑에 빠졌다는 얘기를 들려준다. 그러나 오입쟁이 남편을 감시하기 위해 하늘 위에서 호시탐탐 아래를 내려다보고 있던 헤라는 제우스가 이오를 올가미에 걸려들게 하기 위해 살짝 쳐놓은 검은 구름을 보게 되었다. 그러자 아내에게 들킨 줄 알고 당황한 제우스는 이오를 황급히 아름다운 암소의 모습으로 바꾸어버렸다. 그러나 헤라는 전혀 모르는 척 시치미를 떼고 제

르네상스 베네치아파 화가 파리스 보르도네Paris Bordone(1500–1571)의 〈주피터와 이오〉(1550년대)(스웨덴 예테보리 미술관) 뒤로 제우스의 상징인 독수리가 보인다.

우스를 졸라서 암소를 기어이 선물로 얻은 다음에, 백 개의 눈을 가진 무시무시한 괴물 파수꾼 아르고스에게 그녀를 지키도록 했다. 그러나 이오의 서글픈 운명에 연민을 느낀 제우스는 전령 신 헤르메스를 시켜 그녀를 풀어주도록 명했다. 영리한 헤르메스는 피리 소리로 아르고스를 달래서 잠재운 다음에 그를 죽여 버렸다. 그러자 헤라는 죽은 아르고스의 백 개의 눈으로 자신의 상징물인 공작새의 꼬리를 장식했다고 한다. 그러니까 오늘날 우리가 공작새의 아름답고 긴 꼬리를 볼 수 있는 것은 헤라의 이처럼 달콤살벌한 투기 덕인지도 모른다.

이 장의 처음에 있는 그림은 네덜란드 화가 피에터 라스트만$^{Pieter\ Last-}$ $^{man(1583-1633)}$의 〈이오와 함께 있는 주피터를 발견한 헤라〉$^{(1618)}$라는 작품이다. 라스트만은 동시대에 가장 영향력 있는 화가였다. 우리는 단 6개월 동안 그의 제자였던 렘브란트의 작품에서도 그의 영향력을 지속적으로 엿볼 수가 있다. 당시 이탈리아에 체재했던 라스트만은 성경에 나오는 도덕적인 영웅의 서사에 근거한 '역사화'를 그리기 위해 고향으로 돌아왔으나 고대 역사와 문학

에도 상당한 관심을 보였다. 그는 돈 많은 고객이나 후원자의 작품 주문에 의존하기보다는 자신이 주제를 스스로 선택할 수 있었던 능동적인 화가였다. 그는 화중 인물들의 대화와 갑작스런 조우, 극적 대립의 장면을 선호했기 때문에 고대 로마 시인 오비디우스의 위대한 서사시《변신》에[3] 나오는 유명한 이오의 신화에서도 가장 이색적이고 범상치 않은 순간을 절묘하게도 포착했다. 그리고 언제나 그렇듯이 그의 작품 세계에서는 이탈리아식의 장대함과 네덜란드 화풍의 진수인 교활하고 익살스런 사실주의가 교묘하게 믹스되어있다.

인간의 상상력이 빚어낸 가장 아름다운 이야기라는 그리스 신화에서는 등장하는 신과 인간의 거의 절반이 제우스의 자손들로 채워질 만큼, 모든 사건의 발단은 최고신 제우스의 바람기다. 현대인의 시각으로 보면 일종의 문화충격으로 다가올 만큼 신화 속에서 강간과 겁탈이라는 성범죄는 거의 일상다반사로 벌어진다. 그리스 신화에는 이처럼 바람난 남편의 부정행위로 인해, 질투의 화신인 헤라가 벌이는 복수극이 비일비재하다.

제우스는 때때로 다른 신들을 매우 가혹하게 다루었다. 그러자 기회를 엿

이탈리아에서 발견된 흑회식(黑繪式) 암포라 (540-530 BC)(뮌헨 고대 국립미술관)로 헤르메스, 이오, 아르고스의 순서대로 그려져 있다.

보던 헤라는 자신과 함께 반란을 꾀하도록 다른 신들을 선동했다. 결국 모든 신들이 동의했고 모여서 작전회의를 한 끝에 헤라는 제우스에게 몰래 약을 먹였고 다른 신들은 그를 카우치(침상)에 꽁꽁 묶어버렸다. 그러나 그 후 반역에 가담한 신들은 다음

3 1590년경에 오비디우스의 책은 네덜란드에 번역되어 소개되었으며, 네덜란드 예술가들에게는 마치 '화가들의 바이블'처럼 신화적 소재로 곧잘 이용되었다. 1604년에 네덜란드 작가인 카렐 반 만데르Karel van Mander는 자신의 화집의 상당 부분을 오비디우스의 이야기 해석에 할애했다. 오비디우스는 주로 그리스의 전설을 바탕으로 우주의 생성과 변진(變轉), 그리스·로마의 전설적·역사적 인물의 변신을 묘사했다.

에 어떻게 할 것인지 결정을 내리지 못하고 서로 다투기 시작했다. 그런데 손이 백 개, 머리가 50개 있는 거인 브리아레오스Briareus가 우연히 신들의 언쟁을 엿듣게 되었다. 제우스의 보디가드였던 그는 제우스와 그의 형제들을 지키기로 마음먹었다. 그는 제우스가 갇혀 있는 방으로 몰래 숨어들어 밧줄을 풀어주었다. 그러자 제우스는 카우치에서 번쩍 튀어 올라 자신의 비장의 무기인 번개를 집어 들었다. 그러자 신들은 모두 그의 앞에 무릎을 꿇었고 자비와 용서를 구했다. 그는 헤라를 잡아서 금사슬로 그녀의 몸을 하늘에 묶어버렸다. 헤라는 고통과 신음 속에서 눈물을 흘렸으나 어떤 신도 감히 그녀를 구해주려는 용기를 내지는 못했다. 그녀의 울음소리 때문에 밤새도록 잠을 제대로 청할 수 없었던 제우스는 다음날 다시는 모반하지 않는다는 맹세를 조건으로 그녀를 풀어주었다. 그 이후로 그녀는 다시는 남편에게 반항하지는 않았으나, 제우스의 계략에 자주 개입했다. 어떤 경우에는 그에게 선수를 치거나 지략 면에서 남편을 능가하기도 했다.

라스트만은 부인을 속이려는 제우스와 그런 남편을 의심하는 헤라를 서로 극적으로 긴장감이 넘치게 대비시켰다. 그러나 신들의 여왕인 헤라를 당당한 여신의 포스가 아니라, 남편의 바람기에 지쳐버린 건장한 중년 부인의 모습으로 묘사했다. 그리고 여신의 천상의 마차를 끄는 공작들의 꼬리는 침침하고 무미건조한 색조로 그렸다. 아직 100개의 눈을 가진 괴물 아르고스가 등장하지 않았기

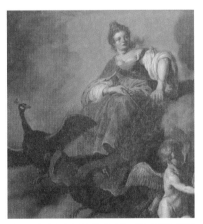

라스트만의 〈이오와 함께 있는 주피터를 발견한 헤라〉의 부분도. 신들의 어머니 헤라는 당당한 여신의 포스가 아니라 남편의 바람기에 지쳐버린 중년 부인의 망연자실한 모습으로 묘사되어있다.

때문이다. 제우스의 옆에는 날개 달린 '사랑'의 신과 붉은 마스크를 쓴 '속임수'

의 신이 헤라로부터 커다란 암소를 감추기 위해 안간힘을 쓰고 있다. 그의 허리에 찬 꾀 많은 여우의 가죽이 그가 속임수의 신임을 표시해 주고 있다! 비록 오비디우스의 작품에서 이 두 인물은 나오지 않지만, 아마도 극적 효과를 배가하기 위해 화가가 추가한 인물들일 것이다. 영웅적인 누드와 죄책감, 그리고 후회하는 듯 어리둥절한 오입쟁이 남편의 표정은 최고신 제우스를 아주 바보 같은 인물로 그려놓고 있다. 본시 공처가 남편과 남편을 지배하려는 드센 여편네는 풍자적인 네덜란드 판화물의 오래된 주제들이다. 라스트만은 네덜란드의 이 해학적인 전통을 이교도 신들 간의 간통과 불의의 열정을 다룬 고대 그리스·로마 신화와 잘 접목시키고 싶어 했던 것 같다.

다음 조각상 〈헤라 캄파나〉는 작가 미상으로 2세기경의 로마 모사품이다. 고대 미술 작품에서 헤라는 관을 쓰거나 홀(笏)을 들고, 여유 있고 긴 옷을 걸

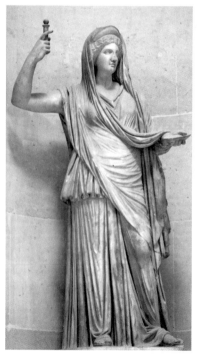

친 당당한 여성으로 표현되고 있다. 고대 그리스 신상에서는 후기 네덜란드 풍자화에서 나타나는 푸근한 인간미는 거의 찾아보기 어려우며, 인간이 감히 범접하기 어려운 신적 기품이 넘쳐흐른다. 헤라는 해마다 나우플리아^{Nauplia}에 있는 카타노^{Kathano} 샘에서 목욕을 하여 처녀성과 젊음을 되찾았다. 눈처럼 흰 팔을 지닌 그녀는 불화의 여신 에리스가 던져 놓은 황금의 사과를 놓고, 미의 여신 아프로디테와 지혜의 여신 아테나와 서로 미의 우열을 경쟁할 정도로 아름다웠다. 그러나 남편이 바람피운 여성과

작자 미상의 〈헤라 캄파나〉(2세기경)(루브르 박물관)

그 자식들을 투기하는 표독한 성정이 지나치게 강조되어 세간의 평판이 그리 좋은 편은 아니다.

　남성 중심적인 고대 문학에서 여성들은 질투하는 헤라처럼 종종 '트러블 메이커'로 등장한다. 그래서 제우스와 다른 남성 신들은 헤라의 복수가 초래한 해악들을 다시 원상 복구시키느라 애를 먹는다. 물론 이러한 신화적 내러티브가 주는 궁극적인 메시지는 아내 몰래 바람을 피우는 난봉꾼은 결국 패가망신한다는 것이지만, 여성은 마녀 메데이아처럼 자신의 필살무기인 마법적인 매력을 총동원해서 남성 영웅들의 지략과 용기를 무색하게 만들거나, 이성이 완전히 마비된 채 미친 무아경과 동물적인 정열에 의해 지배되는 마이나데스(디오니소스의 신녀)들에 의해 대표된다. 물론 이러한 신화 속 캐릭터들이 얼마나 실제 고대 그리스 여성들의 삶을 대표하는 지는 미결의 문제다. 또한 그리스 여성들이 남성들이 만들어 낸 자신들의 신적(神的) 롤 모델에 대하여 어떤 생각을 가졌는지도 알 수 없는 문제다.

동정녀 다이애나

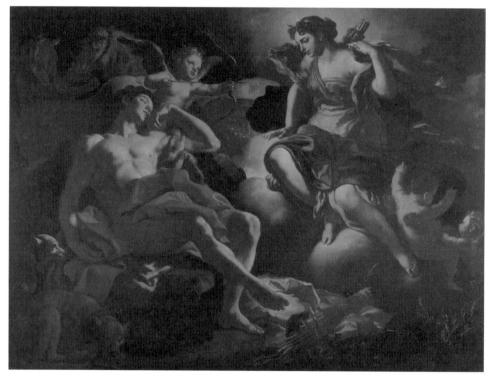

이탈리아 화가 프란체스코 솔리메나Francesco Solimena(1657-1747)의 〈다이애나와 엔디미온〉(1705~1710)
(리버풀의 워커아트센터)

그리스 신화에서 달의 여신으로는 셀레네Selene와 아르테미스Artemis 등이 있다. 둘 다 달을 상징하는데 전자는 거인 신에 속하며, 아르테미스는 올림퍼스 신에 속한다는 차이점이 있지만 서로 혼동되어 사용되기도 한다. 셀레네는 달의 마차를 디고 히늘니리에 올라가는 것으로 자주 묘사되는데, 사실상 그녀는

'달의 화신' 그 자체라고 할 수 있다. 셀레네는 아름다운 청년 엔디미온Endymion과의 사랑으로 가장 유명한데, 여신은 그와의 사이에서 자그마치 50명의 딸을 낳게 되었다! 이미 기원전 7세기 말 또는 6세기 초에 그리스의 여류 시인 사포는 셀레네와 엔디미온의 스토리를 언급한 적이 있다. 그리스 신화를 그대로 모방한 로마 신화에서 셀레네는 다이애나에 해당되는데, 또 다른 설에 의하면 셀레네의 로마명은 달을 의미하는 루나Luna이기도 하다.

맨 위의 그림은 바로크 시대 화가 집안 출신의 다작(多作)한 이탈리아 화가 프란체스코 솔리메나$^{Francesco Solimena(1657-1747)}$의 〈다이애나와 엔디미온〉이란 작품이다. 현재는 영국 리버풀의 워커아트센터에 전시되어있다. 이 작품은 화가가 '신화'라는 주제에 집중했던 후기 작품에 속한다. 당시 슬리메나는 고전 문화를 아우르는 아르카디아 운동에 고무되어있었다. 그는 늘 사냥을 즐기고 사냥한 다음에는 님프들의 시중을 받으며 목욕한다는 풍만한 달의 여신 다이애나와 젊은 양치기에 대한 연정을 화제(畵題)로 선택했다. 솔리메나의 〈다이애나와 엔디미온〉은 소위 '플라토닉한 사랑'의 은유를 담고 있다.

어느 날 아버지인 제우스 앞에서 여신이 "나는 결코 결혼하지 않겠어요. 평생 독신으로 남겠어요!" 라고 선언하자 그녀를 자신의 아내로 삼고 싶어 했던 남신들은 무척 놀라고 내심 서운해마지 않았다. 제우스는 마지못해 그녀의 청을 들어주었다. 그러나 그리스의 천부적인 스토리텔러들은 그토록 아름다운 여신이 그리스의 미남들을 그냥 무심하게 보고 지나치도록 결코 수수방관하지는 않았다. 그래서 독신이었던 다이애나는 가는 곳마다 남성들의 찬사를 받았다. 어느 날 저녁 다이애나는 자신의 오빠인 태양신 아폴론이 태양의 수레를 모는 힘찬 군마들을 모두 거두어들이자, 은은히 빛나는 달의 마차를 타고 하늘을 향해 오르기 시작했다. 그때 여신은 풀밭 위에 누워 곤히 잠들어 있는 잘생긴 젊은 양치기 엔디미온을 보게 되었다. 마음이 동한 여신은 마차 위에 내려 그에게 다정하게 키스했다. 그러자 비몽사몽간에 잠이 반쯤 깬 엔디미온이 여

신의 모습을 보게 되었고, 당황한 여신은 서둘러 그 자리를 떴다. 이미 여신의 미모에 넋이 나간 청년은 그녀가 다시 와줄 것을 기대하고 그 다음날에도 그 자리에 그대로 누워있었다. 아니나 다를까 여신은 다시 지상으로 내려와서 그에게 키스를 선물했다. 매일 밤마다 그녀는 하늘을 오르기 전에 양치기에게로 와서 키스를 퍼부었다. 그러나 영원한 불사의 존재로서 독신까지 선언한 마당에 이처럼 평범한 인간과 사랑에 빠진 여신은 딜레마에 빠지지 않을 수가 없었다. 결국 그녀는 엔디미온과 결혼하지 않기로 결심했고, 엔디미온이 행여 늙어서 아름다운 용모가 추해질 것을 두려워 한 나머지 그를 영원히 잠들게 했다. 덕분에 그는 영원한 젊음과 미를 간직하게 되었다. 여신은 그를 비밀의 동굴에 안치시킨 다음에 그가 잠든 사이에(?) 딸만 무려 50명을 낳았다고 한다. 마치 예쁜 곤충을 잡아서 박제하는 어린애처럼, 사랑하는 연인을 이처럼 철저히 수동적인 상태로 만든 여신의 처사가 너무 이기적이고 비정하다는 생각도 든다.

솔리메나의 그림에서 여신은 무릎이 드러난 짧은 옷을 입은 여자 사냥꾼으로 등장한다. 그녀는 말들이 이끄는 마차에서 내린 다음 구름 위에 앉아서 그를 물끄러미 지켜보고 있다. 엔디미온은 누드로 그려져 있으며, 그의 머리맡에서는 사랑의 신 큐피드가 그녀를 향해서 막 사랑의 화살을 쏠 태세를 갖추고 있다. 다이애나는 갈망과 절망적인 시선으로 잠자는 청년의 나신을 무기력하게 바라보고 있다. 사냥이 본업이었던 다이애나가 적어도 사랑에서만큼은 프로 사냥꾼이었던 미의 여신 아프로디테에 비해 비교적 서투른 숙맥이라는 생각도 든다.

엔디미온 외에도 처녀 신 다이애나와 사귀었던 남성으로는 포세이돈의 아들이며 일등 사냥꾼인 오리온을 들 수 있다. 주로 겨울 저녁의 하늘에서 보이는 별자리나 과자 이름으로도 우리에게 매우 친숙한 오리온은 다이애나의 사냥 동무였다고 한다. 라틴 작가인 가이우스 율리우스 히기누스^{Gaius Julius Hyginus(64 BC-17 AD)}에 의하면 다이애나는 오리온을 사랑했는데, 아폴론 신이 누이

의 처녀성을 지키기 위해 무서운 전갈을 보내 그를 죽였다고 한다.[1]

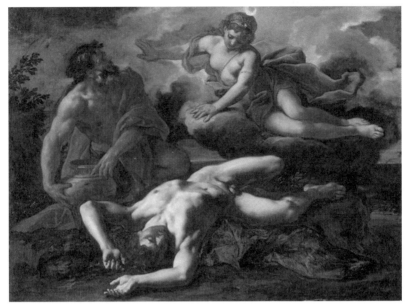

오스트리아·이탈리아 화가 다니엘 세이터Daniel Seiter(1647-1705)의 〈오리온의 시체를 지켜보는 다이애
나〉(1685)(루브르 박물관)

위의 그림 〈오리온의 시체를 지켜보는 다이애나〉[(1685)]는 오스트리아의 비
엔나에서 출생하여 로마에서 사망한 오스트리아·이탈리아 화가 다니엘 세이
터[Daniel Seiter(1647-1705)]의 작품으로 현재 루브르 박물관에 소장되어있다. 먹구
름 위에 앉은 다이애나가 슬픈 표정으로 오리온의 죽은 시체를 애도하고 있다.
최고 사냥꾼의 죽음이라는 비극을 극적으로 표현하기 위해서 화가는 매우 강
렬하고 인위적인 색조를 많이 사용하고 있다.

그리스 신화에서 다이애나는 최고신 제우스의 딸이며 그녀를 낳아준 어머
니는 바로 여신 레토다. 레토는 다이애나를 낳을 때는 매우 짧은 시간에 고

1 그러나 다른 버전에 의하면 오리온은 대지의 여신 가이아가 보낸 전갈에 물려 죽었다고도
하고, 바로 다이애나 여신 자신에게 죽임을 당했다고도 한다. 오리온이 다이애나의 추종자
중 한 명인 오피스란 여성을 유혹했기 때문에 죽였다는 얘기도 있고, 오리온이 무례하게도
여신의 옷자락을 잡아당겼기 때문에 자기방어 차원에서 그를 죽였다는 얘기도 있다.

독일 르네상스기 화가 루카스 크라나흐Lucas Cranach (1472-1553)의 〈아폴론과 다이애나〉(1526)(윈저궁). 사냥의 여신 다이애나는 수사슴의 뿔에 자신의 컬 진 머리카락을 걸치고 있으며, 수사슴의 무성한 뿔은 뒤 배경의 나뭇가지와 거의 구분이 되지 않는다. 여기서 그리스 신화의 이교신인 아폴론은 도덕적이고 아름다운 남신으로 찬미의 대상이 되고 있다. 태양신은 그리스도교의 선구로 간주되는 반면에, 처녀신인 다이애나는 성모 마리아의 전신으로 표현된다. 영국 빅토리아 여왕의 남편인 앨버트Albert 경이 수집한 것으로 현재 영국 왕실 소장품이다.

통 없는 출산을 했지만 그녀의 쌍둥이 오빠(또는 남동생)인 아폴론을 낳을 때는 매우 더디고 고통스런 산욕을 겪었다.[2] 어머니의 고통에 동정심을 느낀 여신은 놀랍게도 태어난 지 불과 몇 분 만에 자기 어머니의 '산파'가 되어 아폴론의 출산을 도왔다. 바로 이러한 연유 때문인지 다이애나는 아이 양육과 보호를 위해 태어난 신으로 간주되기도 한다. 그 후로 그녀는 출산의 수호신이 되었으며 여성들이 산고의 고통을 겪을 때마다 가장 많이 도움을 청하는 단골 여신이 되었다. 다이애나는 항상 약자와 고통 받는 자의 부름에 응답했다. 특히 올림퍼스의 남신들의 가부장적 질서 하에 무력하거나 억울하게 고통 받는 자들을 보호했기 때문에 그녀가 후일 '페미니스트 여신'으로 회자되는 것도 결코 우연의 산물이 아니다. 그녀는 사춘기 때부터 가장 독립적이고, 사냥개들을 몰고 다니며 어떤 도전도 마다하지 않는 불요불굴의 여신이 되었다.

여기서 고대 그리스인의 관점에서 '동정'의 의미를 살펴보기로 하자. 고대 그리스 문학, 특히 호메로스의 서사시에 등장하는 처녀 신으로는 달과 사냥의 여신 다이애나 외에도, 전쟁의 여신 아테나와 가정의 여신 헤스티아가 있다. 비록 다이애나는 영원한 동정을 맹세했지만, 근대적인 의미의 처녀성virginity

2 레토의 난산은 사실상 정부인 헤라의 질투 때문이었다.

과 그리스어의 '파르테니아'parthenia에는 약간의 차이가 있다. 파르테니아는 아테나 여신의 덧붙인 이름 또는 처녀를 의미한다. 즉 처녀의 상태를 의미하는 파르테니아는 무엇보다 여성의 '결혼 가능성'에 초점을 두고 있다. 어떤 신체적 요구사항(성적 금기)보다는 오히려 추상적인 개념에 가깝다. 고대 그리스 의사들은 성행위나 아이 출산이 오히려 여성의 건강에 좋다고 생각했기 때문에, 파르테니아는 혼전 성교에 의해 완전히 폐기 처리되는 것도 아니다. 그래서 고대 그리스에서는 파르테니아를 선언하지 않은 여신들도 신들의 여왕 헤라처럼 카타노 샘에서 목욕 같은 제식을 통해 다시 처녀성을 해마다 갱신할 수 있는 것이다. 줄리아 시사Giulia Sissa 같은 고대 역사가도 고대 그리스인에게 처녀성의 상실이란 의미가 처녀막의 파열과 직결되어있지 않다는 점을 강조한 바 있다. 후일 중세 기독교의 다이애나 여신은 '동정녀 성모 마리아의 선구'로도 널리 추앙을 받았지만, 그녀가 그리스 문학이나 예술 세계에서 엔디미온이나 오리온 같은 꽃미남들과 이른바 여유 있게 썸(?)을 탈 수 있었던 이유는 그녀의 남성 골수팬들의 열화 같은 성원 외에도, 문제의 파르테니아가 기독교의 엄격한 금욕주의와는 달리 보다 세속적이고 이교적인 개념이기 때문일 것이다.

최고의 미로 널리 추앙받는 여신은 단연코 자타공인 아프로디테다. 다이애나는 비록 그 유명한 '파리스의 심판'에서 미의 우열을 가리는 여신 후보에는 끼지 못했지만, 키가 크고 군살 없는 운동선수의 날렵한 몸매를 가진, 이른바 순수한 '자연녀'의 원형이라고 할 수 있다. 여신이 사냥할 때마다 달리는 거친 야생의 자연 세계는 그녀의 길들여지지 않는 정신을 상징한다. 여신은 아무리 강하고 사나운 맹수도 쓰러뜨리는 놀라운 사냥 기술을 자랑했지만, 반면에 쉽게 남성 사냥꾼의 표적이 될 수 있는 연약한 짐승들은 매우 적극적으로 보호했다. 그래서 그리스 병사들이 토끼(또는 사슴)를 죽였을 때 대노한 여신은 트로이 원정을 떠나려는 그리스 군의 항해를 한사코 방해했던 것이다.

3
고대 희생의 아이콘 이피게니아

프랑스 화가 프랑수아 페리에François Perrier(1590–1650)의 〈이피게니아의 희생〉Le sacrifice d'Iphigénie
(1632-1633)(프랑스 디종 미술관)

프랑스 화가 프랑수아 페리에François Perrier(1590–1650)의 **〈이피게니아의 희생〉**Le sacrifice d'Iphigénie
(1632-1633)(프랑스 디종 미술관)

눈을 가린 채 뽀얀 우윳빛 젖가슴을 드러낸 여성이 거역할 수 없는 운명에 순응하듯 체념한 표정을 짓고 있다. 한손으로는 그 여인의 삼단 같은 머리채를 움켜잡고, 또 다른 한 손으로는 서슬 퍼런 칼을 쥔 비정한 아버지가 이제 막 딸을 제물로 바치려 하는 긴장된 순간이다. 맨 위의 그림은 프랑스 화가이며 제도사·판화 제작자인 프랑수아 페리에François Perrier(1590–1650)의 〈이피게니아의 희생〉 Le sacrifice d'Iphigénie(1632-1633)이란 작품이다.

19세기 독일 고전주의 화풍의 대가 안젤름 포이어바흐Anselm Feuerbach(1829-1880년)의 〈이피게니아〉(1862년)(헤센 주립 박물관). 순종적인 여인임을 암시하듯이 이피게니아가 시선을 조용히 아래로 내리깔고 있다.

그리스 신화에 의하면 이피게니아는 미케네의 왕 아가멤논의 딸이다. 당시 아가멤논은 그리스 군의 총사령관이 되어 트로이 원정군을 이끌게 되었다. 그런데 불운하게도 역병이 불고 바람이 불지 않아 배를 띄울 수 없는 난처한 지경에 이르게 되었다. 그래서 예언자 칼카스를 불러 그 연유를 물었더니, 눈먼 예언자는 아가멤논이 사냥 중에 다이애나 여신의 수사슴을 죽였기 때문이라고 고했다. 진노한 여신을 달래는 유일한 방법은 아가멤논의 딸인 이피게니아를 산 제물로 여신에게 바치는 것이었다. 아버지의 명령인지 아니면 본인의 애국심의 발로인지 이피게니아는 자신의 숙명을 그대로 받아들였다. 그러나 갑자기 동정심을 느낀 여신은 칼날이 이피게니아의 목을 내려치려는 순간에 그녀를 재빨리 수사슴과 맞바꿔치기하여 그녀의 목숨을 구했고, 이피게니아를 흑해 연안의 타우리스로 데려다가 여사제로 삼았다고 한다. 그러자 순풍이 불기 시작했고, 그리스 군은 드디어 출항할 수가 있게 되었다.

맨 위의 페리에의 그림을 보면 초승달 모양의 머리장식에 화살통을 맨 다이 애나 여신이 먹구름 사이로 수사슴 한 마리를 안고 있으며, 바야흐로 아버지 아가멤논이 불을 지핀 죽음의 제단 앞에 딸을 강제로 이끌고 있다. 아무리 고대 신화라지만 이피게니아의 희생은 너무도 비윤리적인 일이 아닐 수 없다. 비록 진노한 여신이 자비를 베풀어 그녀의 목숨을 구해주었다고 해도, 죄를 지은 것은 갑질(?)하는 아비인데 무고한 그 딸을 여신이 데려다가 본인의 의사와는 아무런 상관없이 자신의 무녀로 삼은 것도 역시 기막힌 아이러니다.

고대 그리스에서 아버지의 권한은 가족의 생사여탈권을 쥐고 있을 만큼 실로 막강했다. 솔론시대 이전의 아버지는 자녀들을 마음대로 매매할 권리가 있었다고 한다.[1] 그리스의 아버지들에게는 또 아이의 적법성을 테스트하는 권한이 있어, 만일 그가 인정하지 않는 자식인 경우에는 심지어 밖에 갖다 버리라고 명할 수도 있었다. 그리스 여성의 낮은 지위는 이처럼 부계 중심의 '가부장 사회'의 성립과 밀접한 연관이 있다. 그리스가 선사시대인 '호메로스 시대'에서 역사 시대로 이행하고, 사유제와 종교제도를 근간으로 하는 가부장제가 확고부동해짐에 따라 그리스 여성의 지위는 오히려 하락하는 경향이 있다. 그리스 철학자 플라톤은《국가론》에서 여성의 위치를 '집 안'에만 한정시켰고, 그의 제자인 아리스토텔레스는 스승보다 더 낮은 여성(천시)관을 지니고 있었다. 그는 남녀 간의 불평등이 이른바 '자연법'에 기초한다고 보았다. 남성은 우월하고 여성은 열등한 존재다. 아버지와 남편들은 자기 부인과 딸들을 지배해야한다. 오직 남성만이 철학과 덕의 지존이며, 여성의 역할은 오직 '복종'과 '침묵'뿐이다. 학자들은 아리스토텔레스의 이러한 가르침이 고전 시대 아테네의 일반적인 사회적 관행이나 관습으로 성문화되었으리라 보고 있다.

1 그것은 진짜 인신매매가 아니라 미성년 자녀들이 아버지의 권력 하에 있는 동안 단순히 자식의 노동력을 파는 행위였을 것이다. 그러나 그리스 문명이 점점 개화됨에 따라 과거의 비인도적 관행은 당연히 세인들의 지탄의 대상이 되었다. 그래서 딸을 매매하는 관습이 법으로 금지되었고, 곧이어 아들에게도 이를 적용시켰다.

"여성의 운명은 실로 애통하다. 그 행복의 범위가 얼마나 제한적인가!
— 《타우리스의 이피게니아》 중에서[2]

크세노폰의 《경제학》에서도 여성의 복종과 유순함이 잘 묘사되어있다. "내가 어떻게 당신(남편)을 도와드릴 수 있을까요? 나의 능력은 무엇입니까? 매사가 당신의 손에 달려있어요. 어머니가 말씀하시기를 나의 사명은 결코 경거망동하지 않는 것이라고 합니다."

아무튼 호전적인 남성들로 인해 제물로 바쳐질 만큼 파란만장한 시련을 겪었던 이피게니아는 나중에 타우리스에서 오빠인 오레스테스를 만났다고도 하고, 그냥 요절했다는 얘기도 들린다. 영웅 아킬레스와 결혼했다는 설도 있고,[3] 여신이 되었다는 다양한 이설들도 전해진다. 그런데 그 어떤 결말도 비운의 여주인공 이피게니아의 행복을 바라는 독자들의 열성적인 요구를 만족시키지는 못했던지 이야기는 여기에서 끝나지 않는다. 이탈리아 작가 보카치오 (1313-1375)는 《데카메론》(1349-1353)에서 이 비극적인 서사구조를 해체시키고, 〈사이몬과 이피게니아〉Cymon and Iphigenia라는 제목으로 스토리를 다시 재구성해서 결국 해피엔딩으로 결론을 맺는다. 이 보카치오의 이피게니아도 원형 스토리 못지않게 화가들의 사랑을 듬뿍 받았던 주제이기도 하다.

다음 그림은 영국 화가 프레데릭 레이턴Frederic Leighton(1830-1896)의 〈사이몬과 이피게니아〉Cymon and Iphigenia란 몽환적인 작품이다. 빅토리아 여왕을 위시한 그의 상류층 고객들과 마찬가지로, 화가 자신도 그리스 고전 스타일로 아름답게 그리는 방식을 선호했다. 그의 작품 속에서는 산업화된 영국의 척

2 고대 비극 작가 에우리피데스의 작품 《이피게니아》를 독일의 대문호 괴테가 다시 각색한 작품 《타우리스의 이피게니아》(1779)에서 나오는 대사다.
3 아가멤논은 아내 클뤼타임네스트라에게 이피게니아를 영웅 아킬레스와 결혼시키려 하니 빨리 딸을 그리스 군 진영으로 보내라는 편지를 보냈고, 아무것도 모른 채 들뜬 마음으로 도착한 이피게니아는 결혼식이 아닌 자신을 제물로 바치기 위한 제단에 서게 되었다.

영국 화가 프레데릭 레이턴Frederic Leighton(1830-1896)의 〈사이몬과 이피게니아〉Cymon and Iphigenia
(1884)(뉴사우스웨일스 주립 미술관)

박한 노동 현실은 하나도 등장하지 않는다. 비록 작품의 연대는 표시되어있
지 않으나 1884년에 런던의 왕립미술원에 최초로 전시되었다.[4] 레이턴은 이
작품이 본인의 다른 어떤 작품보다도 자신의 예술 세계와 스타일을 대표한다
고 언급한 적이 있다. 화제(畵題)는 앞서 인용한 보카치오의 이야기에서 따온
것이다. 보카치오의《데카메론》제5일째 첫 번째 이야기에서 사랑스러운 이
피게니아는 숲 속에서 곤히 잠들어있고 젊은 귀족 사이먼이 그녀의 아름다운
자태를 물끄러미 지켜보고 있다. 거칠고 야만적인 미남자 사이먼이 잠들어있
는 이피게니아의 아름답고 고혹적인 자태를 발견하고 그만 첫눈에 사랑에 빠
지는 장면이다. 그의 이름은 원래 갈레수스Galesus인데 길들여지지 않은 야만
성 때문에, '짐승'을 의미하는 사이먼이란 닉네임을 얻게 된다. 그는 세상에서
가장 아름다운 피조물을 대하고는 평생 '미와 철학의 추종자'가 되기를 맹세
하며, 이전의 자신의 거친 행동들을 깨끗이 청산하고 드디어 이피게니아와의
결혼에 골인하게 된다.

　　여성의 지고지순한 순결미가 타락한 남성의 영혼을 구제한다는 이야기는

4 1976년 런던의 크리스티 옥션에서 팔려 지금은 호주 시드니의 뉴사우스웨일스 주립 미술
관에 소장되어있다.

문학과 예술에서 곧잘 회자되는 주제다. 원래 보카치오는 둘이 만나는 시기를 봄으로 잡았지만, 레이턴은 아스라한 가을 분위기를 선호했으며, 24시간 중에서도 가장 신비롭고 아름다운 날을 표현하기 위해 일부러 일몰의 순간을 선택했다. 저 멀리 바다의 수평선에서는 달이 손톱만큼 모습을 드러내고 있으며, 해가 이미 숨어버린 서쪽 하늘에서는 붉은 저녁놀이 울려 퍼지고 있다. 이피게니아는 긴 팔을 머리 위로 올린 채 새근새근 잠들어있고 그녀의 자태는 마치 아즈텍의 군주인 몬테수마^{Mentezuma}처럼 장엄하게 표현되어있다. 그녀의 옆에서 자는 다른 인물들은 이피게니아의 하인들이다. 이피게니아와 사이먼의 사이에는 개가 한 마리 있다.

레이턴은 자신의 상상력이 가미된 작품 〈사이몬과 이피게니아〉에 어울리는 이상적인 모델을 찾기 위해 무려 6개월 동안 유럽 전역을 돌아다녔다고 한다. 그러다가 화가는 드디어 런던 극장의 젊은 여배우인 도로시 딘^{Dorothy Dene}을 발견했다. 고전적인 그리스 스타일의 단아한 미모를 지닌 딘은 윤기 있고 풍성한 금발에 훌륭한 피부와 고운 안색을 지닌 여성이었다. 그녀는 우아한 긴 팔과 다리, 마치 점토로 빚은 듯 훌륭한 젖가슴에 키가 매우 훤칠한 여성이었다. 이 작품 외에도 〈프시케의 목욕〉, 〈클리티에〉[5], 〈페르세포네의 귀환〉 등 레이턴의 여러 작품 속에 자주 등장했다. 이 그림을 완성시키는 데 레이턴은 8개월이 걸렸다고 한다. 영국의 예술비평가인 피터 나험^{Peter Nahum}은 이 작품을 레이턴의 후기 작품에서 가장 중요한 것으로 평가했다. 그는 휴식, 자포자기, 수면의 무의식 등을 그야말로 가장 완벽하게 그려냈다고 평가를 받는다. 고대의 숭고한 희생의 미덕을 지녔던 숫처녀 이피게니아는 결국 이탈리아의 작가 보카치오 덕분에 사이먼이라는 남성을 만나 우여곡절 끝에 백년가약을 맺게 되고, 영국 화가 레이턴의 창조적인 붓끝에서 거친 남성들의 영혼을 정화시키고 문명화해주는 숭고한 '미의 화신'으로 재현된다.

5 태양의 신을 연모해서 해바라기가 된 물의 요정.

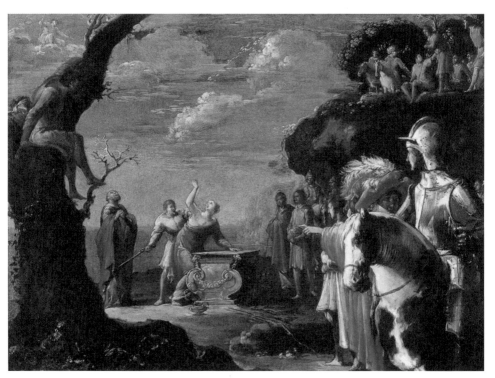

네덜란드 화가 레오나르트 브라메르Leonaert Bramer(1596-1674))의 〈이피게니아의 희생〉(1623)(네덜란드 프린센호프 박물관). 신이든 인간이든지 간에 모든 관중의 시선이 이피게니아에게만 쏠려 있지만, 정작 인신제물의 희생자인 이피게니아는 비통하게 하늘을 우러러보고 있다.

인류 최초의 여성 판도라는 허영의 화신?

프랑스 화가 쥘 조제프 르페브르Jules Joseph Lefebvre(1834-1912)의 〈판도라〉(1882)(개인 소장품)

바로 위의 작품은 프랑스의 초상화가·교육가·이론가인 쥘 조제프 르페브르 Jules Joseph Lefebvre(1834–1912)의 〈판도라〉(1882)라는 작품이다. 문제의 '판도라의 상자'를 든 젊은 여인이 바다가 내려다보이는 낮은 절벽에 걸터앉아 엉덩이를 뒤덮을 정도로 긴 머리를 늘어뜨린 채 어둠이 깔린 바다를 조용히 응시하고 있다. 은은한 달빛 때문인지 여인의 하얀 나체의 실루엣은 매우 부드럽고 아름답다. 그런데 옆얼굴은 마치 이후에 다가올 인류의 재앙을 암시라도 하듯이 약간의 괴기(怪奇)를 내 품고 있다.

그리스 신화에서 판도라는 인류의 첫 번째 여성이다. 제우스는 대장장이 신 헤파이스토스에게 인류를 징벌하기 위한 목적으로 여자를 만들라고 명했다. 춥고 굶주린 인간의 삶을 매우 궁휼(矜恤)하게 여긴 거인 신 프로메테우스가 천상의 불을 몰래 훔쳐다가 인간에게 전해주었기 때문이다. '판도라 Pandora'라는 이름은 '모든 선물들'이란 뜻을 내포하고 있다. 기원전 7세기경 활동한 고대 그리스의 서사시인 헤시오도스는[1] 《노동과 나날》에서[2] "올림퍼스 산에 저택을 가진 모든 자(제신)들이 그녀에게 선물을 하나씩 주었다"고 언급했다.

우선 미의 여신 아프로디테는 그녀에게 여성미와 우아함, 그리고 욕망을 선사했다. 사자의 신 헤르메스는 교활성과 대담성을, 농업의 여신 데메테르는 그녀에게 과수원의 식물들을 가꾸는 법을 가르쳐주었다. 직조의 여신이기도 한 아테나는 실을 잣고 베를 짜는 손재주를 가르쳤고, 그녀에게 영혼의 숨결을 불어넣어주었다. 태양의 신 아폴론은 아름답게 노래하는 법과 리라(칠현금)라는 악기를 다루는 법을 가르쳤다. 바다의 신 포세이돈의 선물은 영롱한 진주 목걸이였고, 그녀에게 절대로 물에 빠져 죽지 않으리라는 것을 약속했다. 호

1 그리스 역사가 헤로도토스는 헤시오도스와 호메로스가 그리스인들에게 신을 만들어 주었다고 했다.
2 약 828행의 노동시로 농부의 일상 생활을 포괄적으로 그리며 농부가 할 일에 대한 실천적 지침을 제시하는 교훈적인 내용을 담고 있다. 그리스 신화에서 이른바 황금시대에 대한 가장 오래된 기록이다.

라이[3]는 그녀의 머리를 꽃 화환과 허브로 장식하여 남성의 심장에 관능적인 욕망을 일깨우도록 했다. 신들의 여왕 헤라는 그녀에게 부질없는 '호기심'을 선물했다. 제우스는 바보스러움과 장난기, 또 게으름을 선물했다. 모든 신들이 이처럼 그녀에게 유혹적인 선물들을 골고루 나누어주었다. 제우스는 판도라에게 의문의 상자를 하나 주면서 절대로 열어 보지

기원전 460년 〈네시도라의 창조〉(대영박물관). 네시도라(아네시도라)는 판도라의 다른 이름이다.

말 것을 당부하고는 프로메테우스의 아우인 에피메테우스에게 보냈다. 지혜로운 프로메테우스는 인간들에게 불을 준 죄로 끔찍한 형벌을 받으러 끌려가기 전에 동생에게 제우스가 주는 선물을 절대로 받지 말 것을 신신당부했다. 그러나 어리석은 에피메테우스는 판도라의 미모에 반한 나머지 형의 당부를 잊고 그녀를 아내로 맞이했다.

신화에 따르면 판도라는 결코 '열지 말라'고 주의를 받았던 '판도라의 상자'(원래는 피토스)[4]를 기어이 열었다. 그래서 상자 속에 들어있던 탐욕, 허영, 중상, 모략, 시기 등 만악을 세상에 퍼뜨리게 된다. 뜻밖의 결과에 너무도 놀란 그녀는 상자를 '탁' 닫아버렸는데, 유일하게 좋은 요소인 희망이 그만 밖으로 기어 나오지 못하고 상자 속에 갇히게 되었다. 자신이 저지른 경솔한 행동을 뉘우치고 있는 판도라에게, 희망이 제 스스로 위로의 말을 건네면서 자신을 부디 꺼내달라고 애원하자 그녀는 눈물을 반짝이며 이를 열어주었다.

3 계절·성장과 쇠망·질서의 세 여신들로 헤시오도스에 의하면 다이크Dike는 정의, 에우노미아Eunomia는 질서, 이레네Irene는 평화를 의미한다.
4 피토스pithos는 흙으로 만든 입이 큰 항아리다. 고대 그리스인은 술·곡물 따위의 보존이나 죽은 사람의 매장 따위에 썼다.

이탈리아 화가 파올로 파리나티Paolo Farinati(1524-1606)의 16세기 소묘작품 〈에피메테우스에게 항아리를 전달하는 판도라〉(소장처 미상)

프랑스 화가 알렉상드르 카바넬(1823-1889)의 〈판도라〉(1873)(미국 월터스 미술관). 판도라가 드디어 상자를 여는 모습으로 화가는 스웨덴의 소프라노 가수 크리스틴 닐손을 판도라의 모델로 세웠다.

왜 재앙이 가득한 상자에 희망같이 어울리지 않는 것이 들어 있었는가에 대해서는 해석이 구구하다. 헤시오도스는 남아 있는 희망이 절망적인 상황에서 인간이 가지는 헛된 희망, 즉 마지막 재앙이라고 했다. 또 다른 설에 의하면 그 희망이 있었기 때문에 인간은 수많은 재앙에도 불구하고 희망을 믿으며 살아남을 수 있었다고 한다. 판도라의 신화는 매우 오랜 것으로 이처럼 여러 가지 버전과 해석이 등장한다.

이 신화는 일종의 신정설(神正說)[5]이라고 할 수 있다. 왜 세상에 악이 존재하게 되었는가에 대한 궁극적인 물음에 답하고 있다. 그러나 신화의 포인트는 인류 최초의 여성이 축복받은 신의 선물이 아니라, 신들이 벌로 내린 '재앙'이라는 점이다. 헤시오도스에 의하면 "그녀는 빵을 먹고 사는 인간들에게 고통의 불씨다." 여기서 한 가지 흥미로운 사실은 판도라의 상자에 대한 인용이 16

5 악의 존재를 신의 섭리라고 하는 주장.

17세기 플랑드르 화가 니콜라스 레니에Nicolas Régnier(1588/1591-1667)의 〈허영의 우화(판도라)〉(1626)(소장처 미상). 여기서는 허영의 화신인 판도라가 상자가 아닌 항아리를 열고 있다.

크레타에서 발굴된 작가미상의 그리스 항아리 피토스(675 BC)(루브르 박물관)

세기 인문주의자 에라스무스로부터 왔다는 점이다. 에라스무스는 헤시오도스의 판도라 이야기를 라틴어로 번역하다가, 그만 그리스 항아리 피토스를 '상자'로 오역했다는 것이다. 근대에 이 '판도라의 상자'라는 용어는 예측하지 못했던 기술이나 과학 발전의 결과에 대한 메타포로도 사용되고 있다.

각 나라나 민족의 창조설은 우리에게 그 시대의 사회관과 우주관을 설명해준다. 기독교와 유대교의 전통에서는 만물의 창조주인 여호와가 최초의 남성인 아담을 창조한 다음에 그의 갈비뼈로 동반자인 여성 이브를 만들었다고 전해진다. 그런데 어디선가 뱀(사탄)이 한 마리 나타나서 이브를 살살 꼬드겨 '금단의 과일(선악과)'을 따먹도록 했고, 그녀는 남편인 아담에게도 이를 같이 먹도록 권유했다. 그러자 이 사실을 알게 된 하느님은 몹시 진노하여 둘을 에덴의 동산에서 영원히 추방시켜 '슬픔과 노동의 현실 세계'로 내보냈다는 것이다.

그리스의 판도라 신화와 비교해본다면 이브와 판도라는 인류 최초의 여성이고, 둘 다 '풍요와 편의의 세계'에서 '고통과 사망의 세계'로 인류가 이행하는 과정에서 중심적 역할을 담당하고 있다. 이 두 여성의 창조도 매우 유사한 편이다. 판도라는 흙과 물로 지어졌고, 이브는 아담의 갈비뼈로 만들어졌지만 아담도 역시 하느님이 흙으로 빚었기 때문에 결국 두 여성 모두 '동일한 재료'로 만들어졌다고 볼 수 있다. 두 여성의 또 다른 공통점은 신에게 전부 '불복종'했다는 점이다. 판도라는 열지 말라는 상자를 열어 세상을 악의 소굴로 만들었고, 이브는 아담을 유혹해서 하느님의 의지에 반한 금단의 열매인 선악과를 따먹도록 했다.[6] 두 여성 모두 범죄 없는 낙원에서 태평성대를 누리고 있던 남성들에게 파멸과 불운을 가져다주었다. 두 여성의 섣부른 호기심 때문에 세상이 저주를 받게 되었지만, 물론 다른 점도 있다. 이브는 아담을 도와주기 위

이탈리아 화가 티치아노 베첼리오Tiziano Vecellio (1488/1490-1576)의 〈인간의 몰락〉(1550)(프라도 미술관 소장품). 최초의 인류인 아담과 이브가 선악과를 따먹음으로써 에덴의 동산에서 쫓겨나는 과정을 그리고 있다.

해 창조된 반면에 판도라는 프로메테우스가 인류에게 불을 만드는 기술을 가르쳐주었기 때문에 그 벌로 만들어진 일종의 전략적(?) 피조물이라고 할 수 있다. 즉 판도라는 다분히 신들의 악의적인 의도에서 탄생했지만, 이브는 단순히 아담의 동반자로 축복받은 상태에서 태어났다. 두 여성의 마음을 충동시킨 자는 각기 헤르메스와 뱀이다.[7] 그러나 헤라가 쓸데없이 그녀에게 '호기심'을 선물로 주지만 않았다면 아마도 문제의 판도라 상자

6 어떤 일설에 따르면, 판도라가 직접 연 것이 아니라 에피메테우스를 유혹해서 상자를 열도록 유도했다고 한다.

7 물론 헤르메스는 판도라에게 결코 상자를 열어보아서는 안 된다고 얘기했다.

는 영영 열리지 않았을 지도 모른다. 애석하게도 이처럼 최초의 여성은 인류에게 온갖 재앙을 불러오는 악과 불행이 담긴 상자를 여는 악역을 담당했다. 여성에 대한 이 같은 최초의 불길한 이미지 덕분에, 고대 그리스 사회에서는 선사시대에서 역사시대에 이르기까지 내내 여성에게 복종의 미덕을 강요했는지도 모를 일이다. 고대 그리스 사회에서 여성은 유약하고 남성에게 종속적이며 수동적인 존재인 동시에, 남성에게 불행과 악을 가져오는 유해한 존재이기도 하다. 그리스의 '낮은' 여성관은 아마도 고대 남성 작가들의 이러한 '이중적 여성관'에 의해 성립되고 정당화되었을 것이다. 그래서 최초의 여성인 판도라 역시 고대 서사에 등장하는 주체적인 '여주인공' 내지는 '여주인'이라기보다는 오히려 신들의 간계에 의해 짜여 진 각본의 '희생양'에 가깝다는 것이 이러한 사실을 입증해준다.

경박한 호기심과 허영심 때문에 남성의 신세를 망친 팜므 파탈의 원조 격인 판도라에 이어 사랑의 배신에 대한 복수로 끔찍한 비극을 잉태시킨 마녀 이야기를 들여다보자.

자기 아이를 살해한 악녀 메데이아:
최초의 페미니스트 아니면 여성 혐오주의의 희생물?

프랑스 화가 으젠 들라크루아(1798-1863)의 〈광기의 메데이아〉(1862)(루브르 박물관)

위의 그림은 프랑스 낭만주의 화가 으젠 들라크루아 ^{Eugène Delacroix}
(1798-1863)의 〈광기의 메데이아〉 또는 〈자기 아이를 죽이려는 메데이아〉(1862)
란 작품이다. 들라크루아의 풍부한 붓놀림과 색의 시각적 효과에 대한 연구는
인상주의 화가들의 작품을 형성하는데 주도적인 역할을 했으며, 이국적인 것
에 대한 그의 열정은 상징주의 운동에도 많은 영감을 주었다.

고대 그리스 비극 시인 에우리피데
스(480-406 BC)의《메데이아》에서 따온
이 주제는 낭만주의자들이나 상징주
의자들에게도 매우 친숙한 주제라고
할 수 있다. 아르고 원정대를 이끌어
황금양털을 획득한 영웅 이아손은 코
린토스 왕 크레온이 자기 딸 글라우
케^{Glauce}와 결혼을 제안하자, 그만 권
력욕에 눈이 먼 나머지 조강지처인
메데이아를 버리고 글라우케와 혼인
을 해버렸다. 이에 격분한 메데이아
는 남편에 대한 복수로 그에게서 난
아이 둘을 제 손으로 죽이고 멀리 도

작자 미상의 〈이아손의 귀환〉(340 – 330 BC)(루
브르 박물관). 아플리아Apulia의 적회식(赤會式)
꽃받침 단지(크라테르)에 이아손이 황금양털을 획
득해서 귀환하는 모습을 담고 있다.

망쳐버렸다. 극도의 분노나 소외감 등 연인에게 버림받았을 때 여성들이 느끼
는 절망적인 심리 상태를 잘 표현했다는 점에서 '메데이아'란 이름이 붙은 문
학이나 예술 작품은 대개 이 부분을 다루고 있다.

고대 그리스 사회가 아무리 가부장적이고 여성 혐오적이라고 할지라도 에
우리피데스의 극은 강력한 가부장주의의 콘텍스트에서 남성과 여성 간의 파
워 게임에 일종의 도전장을 내밀고 있다. 극 초반부의 메데이아는 남편이 자
신을 버리고 떠났을 때 아무런 선택권이 없이 그저 하루 종일 울기만하면서

자신의 신세를 한탄했을 뿐이다. 그러나 극이 진행됨에 따라 메데이아의 기질에 커다란 변화가 나타난다. 여성으로서의 연약한 기질이 무서운 복수심으로 분출되기 때문이다. 그녀의 자살 충동은 가학적인 분노로 폭발하며, 결국 메데이아는 자신의 여성성을 버리고 '남성성'을 취함으로써 성적 불평등에 포악하게 저항했다. 결국 그녀는 남편 이아손을 부정하기 위해, 모성을 포기한 채 제 손으로 아이들을 죽이게 되는 끔찍한 우를 범하게 된다. 여기서 극이 보여주고자 했던 것은 인간이 스스로 불행을 초래한 유일한 장본인이라는 점이다. 한때 연인인 이아손을 극진히 사랑했던 열정적인 여성은 마음을 온통 다 빼앗긴 사랑 때문에 무서운 복수의 화신으로 돌변한다.

들라크루아의 메데이아가 살롱에 전시되었을 때 이 작품은 일방적인 호평을 받았다. 1838년 3월 2일자 《라 코티디엔》La Quotidienne 지는 "이 그림은 표독스런 눈에 창백한 얼굴, 메마르고 검푸른 입술, 파르르 떨리는 살기와 억눌린 가슴을 지닌 발광한 어머니의 모습을 극명하게 잘 보여 준다"며 극찬을 아끼지 않았다. 들라크루아의 친구인 여류 소설가 조르주 상드 역시 열광적인 반응을 보였다. 그녀는 1838년 4월의 편지에서 "나는 한마디 작별인사도 없이, 메데이아 얘기도 하지 않은 채 그대의 곁을 떠나지는 않을 거예요. 그 그림은 멋지고 훌륭하며 가슴이 터질 듯 비통하지요. 당신은 정말 위대한 미장이 (화가)에요!"라고 썼다.

신고전주의의 완벽성을 추구했던 자신의 경쟁자 앵그르와는 달리, 들라크루아는 루벤스나 르네상스기 베네치아 화가들로부터 자신의 예술적 영감을 얻었다. 《악의 꽃》의 시인 보들레르는 들라크루아가 낭만주의자답게 정열과 매우 열정적인 사랑에 빠졌지만, 가능한 한 그 정열을 아주 냉정하게 표현할 줄 아는 화가라고 평가했다. 들라크루아의 〈광기의 메데이아〉를 보면 왜 보들레르가 그런 평가를 했는지 그 의미를 알 수가 있다.

독일 고전주의 화가 안셀름 포이에르바하Anselm Feuerbach(1829–1880)의 〈메데이아〉(1870)(독일 뮌헨 노이에 피나코텍 미술관)

위의 작품은 19세기 독일의 고전주의 화가 안셀름 포이에르바하^{Anselm} Feuerbach(1829–1880)의 〈메데이아〉⁽¹⁸⁷⁰⁾라는 작품이다. 왼쪽에는 아름답고 인자한 표정의 어머니가 두 아이와 함께 바위 위에 걸터앉아 있고, 오른쪽에는 웃통을 벗은 수부들이 서로 힘을 합쳐 배를 끌어올리고 있다. 온힘을 쓰느라 마치 동작이 정지된 듯 보이는 남성들의 구릿빛 다리 사이로 새하얀 파도가 역동적으로 출렁이고 있다. 앞서 살펴본 들라크루아의 음산한 표정의 메데이아와는 달리, 비교적 한가로운 어촌 풍경의 이 그림을 "해안가에 있는 평화로운 가족을 묘사하고 있나보다"라고 혹시 착각하는 독자들이 있을지도 모르겠다. 그러나 제목이 '살인'과 동일시되는 마녀 〈메데이아〉이기 때문에 이 장면 뒤에는 사실상 커다란 반전이 숨어있다.

마녀 메데이아의 이야기는 흑해의 동쪽 해안에 있는 코카서스의 콜키스 왕국에서 시작된다. 그리스인들은 그곳에 사는 사람들을 문명화된 세계 너머에 있는 '야만인'들이라고 생각했다. 그러나 콜키스인들은 그리스 왕의 아들인 이아손이 그렇게 손에 넣고 싶어 했던 보물인 황금양털을 지키고 있었다. 이아손은 그리스 신화판 '어벤저스^{avengers}'라고 할 수 있는 최고의 영웅호걸들로만 뭉친 아르고 호 원정대를 이끌고 콜키스에 도착해, 콜키스 왕 아이에테스의 딸인

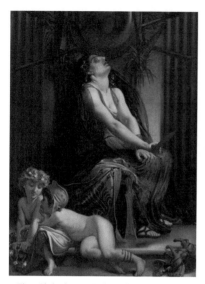

프랑스 화가 빅토르-루이 모테Victor-Louis Mottez (1809-1897)의 〈메데이아〉(연대 미상) (프랑스 블루아 성 미술관). 포이에르바하의 은유적이고 상징적인 작품과는 달리, 손에 칼을 쥔 채 눈을 감고 있는 메데이아의 음산한 표정은 접신에 의해 무아지경에 다다른 피티아 무녀의 괴기한 모습을 연상시킨다. 거의 미쳐버린 어머니와는 달리 다가올 끔찍한 운명을 전혀 알지 못한 채 천진난만하게 웃고 있는 아이들의 표정이 대조적이다.

메데이아의 도움으로 황금양털을 드디어 손에 넣을 수가 있었다. 메데이아는 이후의 모험에서도 원정대에 크게 도움을 주었고, 이아손과 함께 무사히 코린트로 돌아가 이아손의 아들 둘을 낳았다. 그러나 나중에 이아손은 권력욕에 눈이 먼 나머지 메데이아를 버리고 크레온 왕의 새파랗게 젊은 딸 글라우케와 다시 혼인했다. 이아손을 돕기 위해 자기 형제까지 죽이는 패륜을 저질렀던 메데이아는 고국으로 다시 돌아갈 수도 없는 처지였다. 그녀는 남편에 대한 극도의 배신감에 이아손의 새 신부를 독살했고, 자신의 두 아이는 칼로 찔러 죽였다.

포이에르바하의 그림 맨 하단에 말(馬)의 두개골이 떨어져 있는 것은 앞으로 닥칠 무서운 비극을 상징적으로 암시하는 것이다. 메데이아의 옆에 마치 수의처럼 긴 장옷을 뒤집어 쓴 여인은 아마도 아이들의 유모이거나 하녀일 것이다. 그녀는 다가올 비극을 절대로 보고 싶지 않다는 듯이 두 손으로 얼굴을 꼭 부여잡고 있다. "분노는 덧없는 광기"라는 로마 시인 호라티우스(65-8 BC)의 격언 내지는 "여자가 한을 품으면 오뉴월에도 서리가 내린다"는 우리 속담이 저절로 생각나는 대목이다.

이아손: 오 아이들이여. 그대는 얼마나 악독한 어머니인가!
메데이아: 오 아들들아! 너희 아버지의 배신이 너희들의 생명을 앗아갔구나!

이아손: 나의 아들들을 죽인 것은 나의 손이 아니라오.

메데이아: 물론 당신 손은 아닐지라도, 그것은 나에 대한 당신의 모욕과 당신의
새 신부 때문이죠.

이아손: 당신은 그것이 그들을 죽일만한 충분한 사유가 된다고 생각하오? 아니면
내가 더 이상 당신과 동침하지 않을 거라고 생각했기 때문이오?

메데이아: 그럼 당신은 이러한 마음의 상처가 여성에게 가벼운 것이라고 상상했나요?

- 에우리피데스의 《메데이아》1363 중에서 -

 다음 그림은 존 윌리엄 워터하우스^{John William Waterhouse(1849-1917)}의 〈이아손
과 메데이아〉⁽¹⁹⁰⁷⁾라는 작품이다. 보통 화가들이 많이 포착하는 메데이아의
잔인한 유아 살해 장면과는 달리, 워터하우스는 마녀인 메데이아가 이아손이
황금양털을 얻는 임무를 무사히 마칠 수 있도록 마법의 물약을 제조하는 장면
을 선택했다. 이 물약을 마신 자는 24시간 동안 천하무적의 상태가 될 수 있다
고 한다. 붉은 드레스를 입은 아름다운 메데이아가 황금 술잔에 작은 파란 물
병의 약을 따르는 모습을 이아손이 바닥에 세운 무기를 두 손으로 잡은 채 옆
에서 얌전히 지켜보고 있다. 아무래도 불가능한 미션을 성사시키는 데는 남성
영웅 이아손의 하드파워(무기)보다는 여성 마법사인 메데이아의 소프트파워
(마술)가 관건이라는 것을 암시하는 듯하다. 메데이아는 앞서 얘기한대로 콜
키스 왕 아이에테스의 딸이며, 마녀 키르케^{Circe}의[1] 조카딸이자 태양신 헬리오
스의 손녀딸이기도 하다. 메데이아는 마법의 여신 헤카테를[2] 모시는 여사제 내
지는 마녀, 요부 등으로 알려져 있다.

 기원전 3세기경의 서사시인 아폴로니오스^{Apollonius}의 《아르고나우티카》에
[3] 의하면, 메데이아의 주도적인 역할은 이아손이 콜키스에 도착하면서부터 시

1 키르케는 호메로스의 《오디세이》^{Odyssey}에서 남자를 돼지로 만든 마녀다.
2 천지 및 하계를 다스리는 여신으로 마법을 맡음.
3 아르고나우타이의 영웅전기를 바탕으로 한 서사시로서 전4권이다.

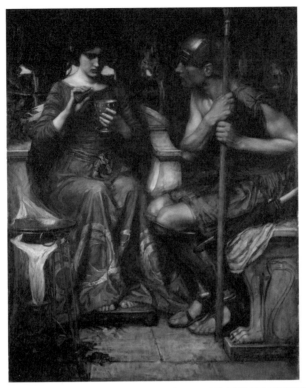

영국 화가 존 윌리엄 워터하우스John William Waterhouse(1849-1917)의 〈이아손과 메데이아〉(1907)(개인 소장품)

작된다. 그런데 여기서 한 가지 주목해야할 사항은 신기하게도 이아손이 신들의 여왕 헤라의 후원을 받는 몇 안 되는 영웅 중 하나라는 점이다.[4] 이아손을 돕고 있던 여신 헤라의 술책으로 메데이아는 콜키스의 황금양털을 찾아 온 늠름한 이아손을 보고 그만 한눈에 반해버린다. 영리한 메데이아는 이아손이 반드시 자신을 데려가서 신부로 삼는다는 조건으로 원정대를 도울 것을 승낙했다. 그녀는 원정대에 참가한 남성들의 힘과 용기가 무색해질 정도로 초절

4 그리스 영웅 신화에서 대부분 인간 영웅의 아버지는 제우스인데, 어머니는 헤라가 아니라서 영웅들은 거의 예외 없이 헤라의 저주와 시기의 대상이 된다. 이아손은 성인이 된 후에 누추한 노파(실은 변신한 헤라)를 만나 업어서 강을 건너게 해주다가 한쪽 샌들을 잃는다. 이때의 일 덕분에 그는 헤라의 후원을 받게 된다.

정(?)의 마법을 발휘해서 어려운 미션들을 척척 해결한다. 메데이아의 아버지인 아이에테스 왕은 이아손이 몇 가지 임무를 수행하면 황금양털을 넘기겠노라고 약속했다.

첫 번째 임무는 불을 뿜어내는 무시무시한 황소들에게 멍에를 씌운 다음 밭을 가는 것이다. 메데이아는 황소가 내뿜는 뜨거운 불길에 화상을 입지 않도록 마법의 고약을 주어 이아손의 몸과 무기에 잘 바르도록 당부했다. 두 번째 임무는 밭을 다 갈고 나서 용의 이빨들을 땅에 뿌리라는 것이다. 이아손이 용의 이빨들을 땅에 뿌리자 그곳에서 난데없이 한 부대나 되는 전사들이 튀어나왔다. 세 번째 임무는 이 용사들을 해치우는 것이었다. 이아손은 메데이아가 일러준 대로 그들에게 몰래 바위를 하나 집어 던졌다. 별안간 커다란 돌이 허공에서 날아 오자 그것이 어디에서 날아왔는지 알지 못하는 전사들은 서로 다투다가 모두 전멸하고 말았다. 결국 아이에테스 왕은 이아손이 황금양털을 지키는 잠들지 않는 용을 죽이는 것을 허락하지 않을 수가 없었다. 메데이아는 강력한 최면 작용을 일으키는 허브파우더로 용을 잠들게

이탈리아 화가 조반니 바티스타 크로사토Giovanni Battista Crosato(1686-1758)의 〈잠들지 않는 용에게 마법을 거는 이아손과 메데이아〉(1747)(개인 소장품).

프랑스 로코코 화가 장 프랑수아 드 트루아Jean François de Troy (1679-1752)의 〈메데이아에게 영원한 사랑을 맹세하는 이아손〉(1742~1743)(런던 내셔널 갤러리 소장품). 이아손은 메데이아의 도움 없이는 황금양털을 절대로 얻을 수가 없기 때문에 그를 돕는 헤라와 아테나 여신은 미의 여신 아프로디테를 설득해서 사랑의 전령사인 에로스를 메데이아에게로 보냈다. 그래서 에로스가 쏜 사랑의 화살을 맞고 메데이아는 이아손과 운명적인 사랑에 빠졌다는 것이다.

했고, 덕분에 이아손은 황금양털을 손에 넣을 수가 있었다.

　지금까지 이아손이 이끄는 아르고 원정대의 파란만장한 모험담을 살펴보면 진정한 영웅은 이아손도, 아르고호에 같이 승선한 남성 영웅들도 아닌, 그리스인들이 '바르바로이(야만인)'라 비웃던 콜키스 변방의 신비한 마녀 메데이아임을 알 수가 있다. 그런데 이 메데이아를 '최초의 페미니스트proto-feminist'로 보는 견해는 아테네 출신의 고대 시인 에우리피데스의 《메데이아》에 힘입은 바가 크다. 이미 앞에 언급한 대로 에우리피데스의 극에서 메데이아는 상기한대로 남편에게 버림받고 나서 무서운 복수를 꾀하는 여인으로 묘사된다. 영웅들의 활약을 무력화시키는 그녀의 놀라운 능력은 주로 동물적 본능과 감정에 의존하고 있다. 당시 그리스 아테네의 철학에 의하면, 메데이아는 '정상적인' 그리스 여성과는 아예 거리가 멀다. 그녀는 자기 주변에 있는 남성들을 조종하기 위해 간교와 마법 같은 술수를 쓰는데, 이는 당시 마초적인 아테네 남성들에게 매우 부정적인 이미지를 던져주고 있다. 극 중에서 그녀는 아이들과 대화를 나누는데 그것은 물론 모성애를 보여주는 행동이며 그것은 아테네 사회의 정상적인 여성의 유형에 속한다. 그러나 극의 말미에서 그녀는 복수의 일환으로 자기 아이들을 무참히 살해하고 남편의 새색시인 공주를 '독살'한다. 어쨌든 가부장적인 그리스 사회에서 '유아 살해'라는 행위가 부당한 취급을 받는 억울한 여성의 복수를 정당화시키는 매개물로 사용된다는 점에서 혹자는 에우리피데스를 '여성 평등의 챔피언'으로 보기도 한다.

　이와는 정반대로 에우리피데스를 '여성 혐오주의자'로 보는 견해도 있다. 그는 5세기경 아테네의 남성 독자들에게 메데이아를 정말 구역질나는 포보스(공포)[5] 내지는 가장 비참한 여성으로 묘사했다는 것이다. 그렇다면 에우리피데스는 메데이아를 여성의 권익을 옹호하는 고대의 페미니스트가 아니라, 오히려 '반(反)여자 영웅'으로 본 것은 아닐까? 즉 전통적인 남성 영웅주

5 포보스Phobos는 군신 아레스Ares와 미의 여신 아프로디테의 사생아로 군을 패배케 하는 '공포'의 의인(擬人)신이다.

의의 과장되고 허황된 윤리를 비판하는 도구로 역이용한 것이 아닐까? 메데이아는 책략과 마약, 주술 등 주로 여성적인 무기를 사용하며, 최종적으로는 남근을 상징하는 남성적 무기인 칼을 이용해서 자기 아이들을 살해하는 진정한 악마다. 에우리피데스는 매우 복잡한 성격의 사악한 여주인공을 창조해낸 것이다. 반면에 아폴로니오스^{Apollonius}의 《아르고나우티카》에 등장하는 메데이아는 자기 정의를 찾는 강력한 여장부가 아니라, 이아

영국 라파엘 전파 화가인 앤서니 프레드릭 오거스터스 샌디스Anthony Frederick Augustus Sandys (1829-1904)의 〈메데이아〉(1866—1868)(버밍햄 미술관). 그림 속의 메데이아는 자신이 죽이려는 연적 글라우케를 떠올리며 독약을 제조하고 있다.

손과 지독하게 사랑에 빠진 젊은 여성으로 묘사되어 있다. 이 중독적인 사랑 때문에 그녀는 연인을 돕기 위해 자기 아버지를 배신하며 형제마저도 죽여 버린다. 에우리피데스의 보다 주체적인 메데이아와는 달리 아폴로니오스의 메데이아는 오직 사랑 때문에 영웅(주인공)의 모험을 도와주는 보조 여성의 역할을 한다. 단지 조역에 불과한 것이다. 그러나 메데이아가 고대의 페미니스트로 과대포장되든지, 아니면 여성 혐오주의의 산물로 에누리 없이 평가절하되든지 간에, 여하튼 그녀의 조력이 없었다면 이아손은 결코 황금양털을 탈취하는데 성공하지 못했을 것이다.

6
경국지색의 미인 헬레네

스코틀랜드 화가 개빈 해밀턴Gavin Hamilton(1723-1798)의 〈헬레네의 유괴〉The Abduc- tion of Helen(1784)
(로마 미술관)

위의 그림은 스코틀랜드의 신고전주의파 역사화가 개빈 해밀턴Gavin Ham-
ilton(1723-1798)이 그린 〈헬레네의 유괴〉(1784)라는 작품이다. 해밀턴의 그림은

전쟁이 임박했다는 사실을 알리는 차원에서 전투하는 사람들을 배경으로 보

여주고 있다. 주인공 헬레네는 우리가 어쩔 수 없이 가족을 두고 고국을 떠날 때 짓는 서글픈 표정으로 활기 없이 손을 흔들며 작별인사를 하고 있다. 그런데 다른 한 손으로는 파리스의 복근을 움켜잡고 있다! 화가는 헬레네가 작별을 고하며, 트로이 왕자 파리스가 이끄는 대로 배에 막 올라타려는 순간을 포착하고 있다.

일명 '트로이의 헬레네'는 절대지존 미의 소유자다. 그녀는 최고신 제우스와 스파르타 왕 틴다레오스의 왕비 레다 사이에서 태어난 반신반인의 딸이다. 미모가 어찌나 출중했던지 20세가 되기 전에 무려 400번이나 납치당하는 기막힌 해프닝을 겪었다고 전해진다.[1] 여담이지만 과년한 나이가 되었는데도 납치당한 전적이 전무한 노처녀들은 자신이 정말 매력이 없나보다며 한탄했을 정도로 고대 그리스에서는 신이나 영웅들에 의한 처녀의 유괴나 납치가 거의 일상다반사였다고 한다. 한때 헬레네는 아테네의 영웅 테세우스에[2] 의해 납치된 적도 있었다. 그러나 트로이 왕자 파리스에 의한 '헬레네의 유괴 사건'은 트로이 전쟁의 원인이 되었을 만큼 파급력이 미증유로 컸던 사건이다.

헬레네가 아름다운 처녀로 성장하자 그리스 전역에서 많은 구혼자가 몰려왔다. 경국지색의 미인 헬레네를 차지하려고 몰려든 구혼자들은 만약 그녀가 유괴당하면 그녀를 되찾기 위한 군사적 원조를 제공한다는 서약을

작자 미상의 〈헬레네와 메넬라오스〉Helen and Menelaus(450-440 BC)(루브르 박물관). 아티카의 적회식 크라테르 단지에 그려진 그림으로 헬레네의 미모에 반한 메넬라오스가 무기를 떨어뜨리고 있으며, 날아다니는 신 에로스와 아프로디테(왼쪽)가 이 장면을 지켜보고 있다.

1 그녀의 상상적 전기는 아리스토파네스, 키케로, 호메로스 같은 고대 작가들로부터 나온 것이다.
2 테세우스는 아테네 왕 아이게우스의 아들, 혹은 포세이돈의 아들로 알려져 있으며, 헤라클레스, 아킬레스와 함께 그리스 최고 영웅으로 손꼽히는 인물이다.

했다. 소위 '틴다레우스의 맹세'라 불리는 이 서약은 트로이 전쟁에서 유감없이 그 진가를 발휘하게 된다. 당시 수많은 경쟁자들을 물리치고 승자가 된 것은 메넬라오스였다. 하지만 사랑과 미의 여신 아프로디테는 미의 경연에서 트로이의 미남 왕자 파리스에게 '황금사과'를 받은 대가로 최고 미인 헬레네를 아내로 맞이하게 해주겠다고 약속했다. 그래서 스파르타의 왕 메넬라오스의 손님이었던 파리스는 아프로디테의 도움으로 그가 출타한 사이 헬레네를 데리고 무사히 트로이로 달아났다.

독일 화가 안톤 라파엘 멩스Anton Raphael Mengs(1728-1779)의 〈**파리스의 심판**〉(1757-1759)(에르미타주 미술관) 양치기 모자를 쓰고 붉은 휘장으로 알몸을 가린 채 앉아있는 파리스 앞에 세 명의 여신 아프로디테와 헤라, 그리고 아테나 여신이 서 있다. 오늘날의 '미스코리아 포즈'로 당당하게 한가운데 서 있는 여신이 신들의 여왕임을 표시하는 관을 쓴 헤라이고, 날개 달린 아이(에로스) 옆에서 교태를 흘리고 있는 여성이 바로 최후의 승자가 되는 아프로디테다.

　이 희대의 스캔들은 헬레네의 자발적인 애정도피행각인지 아니면 강제적인 납치 사건인지 그 경계가 애매모호한 편이다. 여기에는 두 가지 설이 공존한다. 호메로스의《일리아드》에서는 헬레네가 남편 메넬라오스를 버리고 가는

것에 대해 함묵함으로써 파리스에 의한 강제 납치임을 간접적으로 시사하고 있다. 그러나 기원전 4세기경 트로이 전쟁의 연대기 작가인 딕티스 크레텐시스^{Dictys Cretensis}는 이를 사랑에 빠진 여인의 발칙한(?) 애정도피행각으로 묘사했다. 이 상반된 두 가지 버전이 16세기 이탈리아의 회화에서도 모두 나타난다. 라파엘로의 수제자인 줄리오 로마노^{Giulio Romano(1499-1546)}는 이탈리아 만토바의 두칼레 궁^{Palazzo Ducale}의 '트로이 방'의 프레스코 벽화⁽¹⁵³⁸⁻¹⁵³⁹⁾에서 그것을 말썽꾸러기 헬레네의 '자발적인 도망'으로 묘사했던 반면, 스승인 라파엘로는 로마의 스파다 궁의 프레스코 벽화에서 이를 '납치'로 묘사했다. 이탈리아의 동판화가인 마르칸토니오 라이몬디^{Marcantonio Raimondi(1480-1534)}는 후자의 버전으로 판화를 제작했다. 르네상스기 화가·동판화가인 안드레아 스키아보네^{Andrea Schiavone(1510/1515–1563)}도 이를 그대로 모사했고, 충격적이고 극적인 그림들을 보여주고 싶어 했던 야코보 틴토레토^{Jacopo Tintoretto(1518-1594)}도 역시 그들의 전통을 따라서 헬레네의 강제 납치를 생생하게 그렸다.

아래 틴토레토의 〈헬레네의 납치〉^{The Abduction of Helen(1580)}란 작품은 거의 일

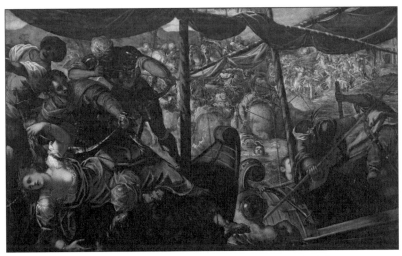

이탈리아 화가 야코보 틴토레토Jacopo Tintoretto(1518-1594)의 〈헬레네의 납치〉The Abduction of Helen(1580)(프라도 미술관 소장품)

자형으로 비스듬히 누운 헬레네를 강제로 배에 태우는 장면을 묘사했다. 그러나 해안가에서는 전투가 한창이다. 멀리서 이를 지켜보는 관찰자의 입장에서 화가는 이 치열한 전투를 1571년의 레판토 해전처럼[3] 터키 군과 기독교 군의 싸움으로 그렸다. 그런 의미에서 헬레네는 '베네치아의 은유' 내지 '상징' 그 자체가 되고 있다.

영국 화가 프레더릭 레이턴Frederic Leighton(1830–1896)의 〈트로이의 헬레네〉(1865)(소장처 미상). 19세기 말에는 트로이 성벽을 산책하는 헬레네의 모습을 그리는 것이 유행하는 주제였다.

미국 워싱턴 대학의 고전학자 루비 브론델Ruby Blondell은 트로이의 헬레네가 고대 그리스에서 차지하는 표상을 심층적으로 연구한 바 있다. 브론델 교수는 인류 최초의 여성인 판도라와 트로이를 멸망시킨 헬레네의 신화 간에 아주 긴밀한 커넥션이 존재한다고 지적했다. 그녀는 두 여성 모두 여성의 미와 섹슈얼리티에 대한 문화적 불안증에서 유래했다는 점, 둘 다 결혼 적령기의 처녀인 '파르테노스'parthenos라는 점, 또한 둘 다 유년기 세계를 '아버지의 집'에서 보낸 후에 '남편의 집'으로 이동해야하는 운명의 수동적 인물이라는 점을 들었다.

아마도 서구 전통에서 가장 유명한 간통녀(?)인 헬레네는 그 명성에 어울리지 않게 한계가 있는 주변 인물로 묘사되어있다. 몇 번이고 한 남편에서 다른 남편의 수중으로 넘어가는 여인으로 낙인이 찍혀있다. 그래서 그리스의 비극 시인 아이스킬로스[525-456 BC]는 헬레네를 가리켜 "남자 복이 많은 여인"으로 지칭했을 정도였다. 그렇다면 아름다운 여성은 항상 행실이 불량하고 나

3 1571년 신성동맹(기독교 동맹)과 오스만 제국이 그리스 인근 레판토에서 맞붙은 전투를 가리킨다.

쁜 것인가? 아니면 여성의 성적 욕망은 망국(亡國)의 원인이 될 정도로 항상 치명적인 파괴력을 지닌 것일까? 그러나 근대의 통속적이고 난잡한 간통녀의 이미지와는 달리, 헬레네는 고대 그리스의 전역, 특히 그녀의 출생지인 스파르타에서 최고의 숭배 대상인 최고신 제우스의 딸이며 영원한 젊음과 미의 상징이다. 그렇다면 고대 신화의 세계에서는 악녀도 얼마든지 천상의 여신이 될 수 있다는 논리인가? 여기서 중요한 사실은 헬레네가 역사적 인물이 아니라, 고대 그리스 남성의 상상력에 의해 탄생한 하나의 구성물이라는 점이다. 그렇기 때문에 우리는 헬레네의 신화나 문학 자료들을 통해서 고대 그리스 여성들의 실제적인 삶의 내용을 알 수는 없지만, 적어도 여성, 여성의 미, 그리고 남성적 욕망에 대한 고대 그리스 남성들의 심성을 엿 볼 수가 있다. 특히 마초적인 아테네 남성들의 복잡 미묘한 성향이나 이중적 태도에 대해서는 많은 것을 캐낼 수가 있다.

다음 그림은 스위스 태생의 신고전주의[4] 화가 안젤리카 카우프만Angelica Kauffmann (1741-1807)의 〈트로이의 헬레네를 위한 모델을 선택하는 제욱시스〉 $^{(1778)}$란 작품이다. 제욱시스Zeuxis는 기원전 5세기 말, 이탈리아와 아테네에서 작업했던 루카니아 헤라클레아 태생의 그리스 화가다. 정중앙에 시선을 아래로 살포시 내리깐 채 하얀 옷을 입은 아름다운 여성이 바로 화가 제욱시스에 의해 고대 그리스 최고 미녀인 헬레네의 모델로 선택될 여성이다. 안젤리카 카우프만은 그동안 남성 화가들이 독점해온 역사화에 도전장을 내민 첫 번째 여성 화가였다. 이탈리아를 방문한 후에 카우프만은 고고학적 유물 도시 헤르쿨라네움과[5] 독일 보헤미안화가 안톤 라파엘 멩스$^{Anton\ Raphael\ Mengs}$의 낭만적

4 신고전주의$^{neo\text{-}classism}$는 로코코와 후기 바로크에 반발하고 고전·고대에 대한 새로운 관심과 함께 18세기말부터 19세기 초에 걸쳐 프랑스를 중심으로 유럽전역에 나타난 예술양식을 가리킨다. 고대적인 모티프를 많이 사용하고 고고학적 정확성을 중시하며 합리주의적 미학에 바탕을 둔다.
5 헤르쿨라네움은 79년 베수비오 화산의 분화로 폼페이와 함께 매몰된 나폴리 부근의 고도다. 세계문화유산으로 지정될 만큼 문화유산의 보고라고 할 수 있다.

스위스 화가 안젤리카 카우프만Angelica Kauffmann(1741-1897)의 〈트로이의 헬레네를 위한 모델을 선택하는 제욱시스〉Zeuxis Selecting Models for His Painting of Helen of Troy(1778)(브라운 대학 도서관)

고전주의에 입각한 신고전주의 화풍을 익히게 되었다. 카우프만의 그림 〈트로이의 헬레네를 위한 모델을 선택하는 제욱시스〉는 그리스의 '아프로디테 칼리피고스'Aphrodite Kallipygos의 로마 모사품(150-100 BC)을 모델로 한 작품이다.[6] 칼리피고스Kallipygos는 '미'를 의미하는 칼로스kallos와 '엉덩이'를 의미하는 피게pyge의 합성어다. 즉 엉덩이가 예쁜 아프로디테란 뜻이다. 1802년부터 나폴리 국립고고학박물관이 소장한 같은 제목의 하얀 대리석상은 그녀가 머리를 돌려 자신의 벗은 엉덩이를 살펴보는 모습을 하고 있다.

카우프만의 그림은 세계에서 가장 아름다운 여성을 그리려는 고대 화가 제욱시스의 열정을 묘사하고 있다. 그림 속의 화가는 해부학적 시선으로 모델들을 하나씩 꼼꼼하고 면밀하게 관찰하고 있다. 제욱시스의 뒤에 서있는 여성은 한 손에 붓을 들고 있는데, 아마도 화가 자신을 그린 듯하다. 그녀는 수동적인 모델이기보다는 예술가의 능동적인 포지션을 취하고 있다. 금방이라도 그녀

6 로마 명으로는 '베누스 칼리피고스'Venus Kallipygos라 한다.

의 뒤에 서 있는 백지의 캔버스 위에 활발한 예술 창작 활동을 시작할 태세다. 비록 오늘날 그의 그림은 소실되었지만 고대 화가 제욱시스는 당시 그리스인들로부터 매우 훌륭하다는 평을 들었던 혁신적인 화가였다. 그는 적절한 헬레네의 모델을 구하지 못하자 각기 다른 다섯 명의 모델을 선발한 다음에 그들의 장점만을 취합해서 자신이 추구하는 '이상적인 미'를 구현했다고 전해진다. 18세기의 인문주의자들은 이러한 '고전 이야기'를 예술 창조의 귀감으로 삼았으며 예술가의 자기정체성의 원형으로 높이 숭상해마지 않았다. 제욱시스나 피그말리온, 아펠레스 같은 고대의 쟁쟁한 화가들을 화폭에서 다시 재현하는 작업은 당시 사회적 구성물로서의 '성(性)'에 대한 통념을 그대로 재해석하려는 시도와 일맥상통한다. 그러나 여류 화가인 카우프만은 (비록 자신을 모델로 그리기는 했지만) 자신과 동일시되는 그림 속 여성에게 그림붓을 들려주어 '남성은 예술가(주체), 여성은 모델(대상)'이란 이분법적 도식을 깨뜨리려는 혁신적인 시도를 했다고 볼 수 있다.

영국의 역사 화가 에드윈 롱스덴 롱Edwin Longsden Long(1829~1891)의 〈선택받은 5명(크로토네의 제욱시스)〉The Chosen Five (Zeuxis at Crotona)(1885) (러셀 코츠 미술관). 화가 에드윈 롱 역시 동일한 주제를 그리고 있지만 '화가(주체)와 모델(객체)'의 이분법적 구도를 그대로 답습하고 있다.

오랜 기다림의 미학: 헌신적인 현모양처 페넬로페

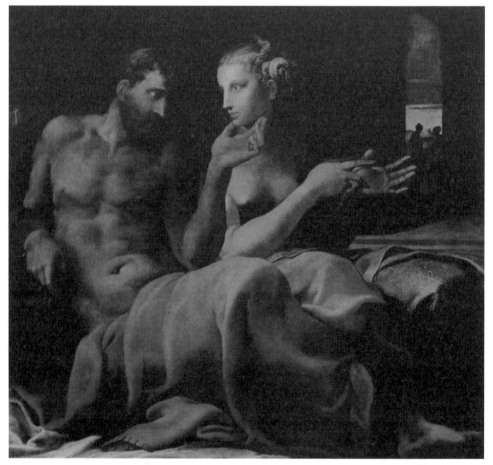

이탈리아 화가 프란체스코 프리마티치오Francesco Primaticcio(1504-1570)의 〈오디세우스와 페넬로페〉
Odysseus and Penelope(1563)(미국 오하이오주 톨레도 미술관)

위의 작품은 이탈리아의 매너리스트 화가·건축가·조각가인 프란체스코

프리마티치오^{Francesco Primaticcio(1504}
-1570)의 〈오디세우스와 페넬로페〉Od-
ysseus and Penelope(1563)란 작품이다. 프
랑스에서 주로 활동했던 프리마티치
오는 프랑스 퐁텐블로 궁의 율리시즈
(오디세우스의 로마명) 갤러리 방을
장식하기 위해 오디세우스와 페넬로
페가 침대 위에 나란히 앉아 있는 다
정한 모습을 그렸다. 아마도 오디세

프라마티치오의 〈오디세우스와 페넬로페〉의 부분도

우스의 남성 모델은 화가 자신일 수도 있다. 뒷배경(우측)에 대화를 나누는
두 인물이 보이는데 그들의 축소된 실루엣은 전면에 크게 배치된 두 주인공
과 매우 극적인 대비를 이루고 있다. 오디세우스가 그윽한 시선으로 페넬로
페의 턱을 엄지와 검지로 치켜드는 사이 페넬로페의 두 손은 그들을 가리키
고 있다. 호메로스의 서사시 《오디세이》에 따르면, 오디세우스는 안뜰에서 자
라는 (제우스에게 헌정된) 신성한 올리브 나무를[1] 베지 않고 거기에다 침상을
만들었기 때문에 그것은 움직일 수 없는 일종의 붙박이 침대였다. 여기서 침
대는 오디세우스와 페넬로페의 결혼을 상징하며, 인간의 힘으로 해체할 수 없
는 견고한 유대임을 시사하고 있다. 또한 그들의 올리브 나뭇가지로 꾸며진
낭만적인 결혼 침상은 헌신적인 사랑을 나누는 부부애와 가족 구조의 원형을
상징하고 있다.

　그리스의 영웅 오디세우스는 원래 절세미인 헬레네에게 청혼했지만 메넬라
오스가 헬레네와 결혼하자 나중에 헬레네의 사촌 언니인 페넬로페와 결혼했
다. 결과적으로 페넬로페와의 혼인은 그에게 '꿩 대신 봉황'이었던 셈이다. 그
는 비록 20년간의 방랑생활을 하는 동안 한두 명의 여신과 두어 차례 바람이

1 올리브 나무 역시 그들의 정신적 결혼의 힘을 상징하고 있다.

나기도 했지만, 조강지처인 페넬로페가 기다리는 고향으로 돌아가기 위해 바다의 님프인 칼립소가 결혼 조건으로 제시한 '불멸'마저도 포기했다.

현모양처의 대명사인 페넬로페Penelope라는 이름은 그리스어의 페네pene(직물, 씨실)와 오프스ops(얼굴)의 합성어라는 말이 있다. 영리한 베 짜는 여인인 페넬로페를 지칭하기에 가장 근접한 해석이라고 볼 수 있다. 페넬로페는 호메로스 서사시의 주인공인 이타카Ithaca의 왕 오디세우스의 아내이며, 이카리오스 왕의 딸로 헬레네와는 사촌지간이다. 오디세우스가 트로이 원정을 떠나기 바로 직전에 텔레마코스Telemachus라는 떡두꺼비 같은 아들을 낳았으며,[2] 남편의 무사귀환을 빌면서 무려 20년 동안이라는 세월을 일편단심으로 기다렸다. 페넬로페의 이러한 문학적 페르소나는 그 당시 평범한 그리스 아낙네들의 현실적인 사고방식을 훨씬 능가하는 비범한 캐릭터다. 그렇기 때문에 불굴의 의지와 온정, 또한 지성까지 겸비한 그녀가 오늘날까지도 가장 이상적인 배우자로서 널리 칭송받고 있는 것이다.

라파엘 전파의[3] 영국 화가 윌리엄 워터하우스$^{William\ Waterhouse(1849-\ 1917)}$의 〈페넬로페와 구혼자들〉$^{Penelope\ and\ the\ Suitors(1912)}$이란 작품에는 베틀에 앉아서 부지런히 일하는 페넬로페와 발코니 사이로 악기를 연주하거나 꽃을 내미는 구혼자들의 모습이 보인다. 워터하우스는 자신의 말기 작품에서 라파엘 전파의 시적인 상상력을 그대로 포용하고 있는데, 프랑스 화가 쥘 바스티앙–르파주$^{Jules\ Bastien\ -Lepage(1848-1884)}$ 등의 영향을 받아서 매우 폭넓은 핸들링과 느슨

2 호메로스의 《오디세이》의 중심 인물 중 하나로 텔레마코스는 오디세우스와 페넬로페의 아들이다. 호메로스도 역시 그를 '오디세우스의 아들'이란 별칭으로 부르고 있다. 그는 나중에 장성해서 아버지와 함께 힘을 가세하여 어머니 페넬로페의 못된 구혼자들을 물리치는데 큰 공을 세운다.

3 1848년 영국에서 시작된 예술 운동으로 라파엘로와 미켈란젤로의 뒤를 잇는 매너리즘 화가들의 기계적이고 이상화된 예술을 거부하고 이를 새로이 개혁하기 위해 출범했다. 여기서 전파의 '전(前)'은 이전의 시기를 의미하는데 그것은 라파엘 전파가 르네상스 이전의 고전주의에 기초를 둔 모임이기 때문이다. 간단히 설명하자면 라파엘 이전으로 돌아간다는 의미가 된다.

영국 화가 윌리엄 워터하우스William Waterhouse(1849- 1917)의 〈페넬로페와 구혼자들〉Penelope and the Suitors(1912)(스코틀랜드 에버딘 미술관)

한 붓 터치를 보여준다.

　오디세우스가 머나먼 트로이 원정을 떠난 사이 이타카와⁴ 그 인근 섬 일대의 대장들이 거의 모두 페넬로페의 열렬한 구혼자가 되었다. 무려 100명이 넘는 그들이 무례하게 결혼을 종용하자 페넬로페는 오디세우스의 아버지인 라에르테스Laertes의 수의를 다 짤 때까지만 제발 기다려달라고 그들에게 간청했다. 당시 실을 잣거나 직물을 짜는 일은 여성의 임무였다. 그래서 트로이의 사령관 헥토르도 역시 출정하기 전에 자기 아내인 안드로마케에게 "자 어서 집으로 돌아가시오. 그리고 베틀에 앉아서 그대의 직분에 전념하시오. 또 하녀들이 열심히 일하는 모습을 지켜보시오. 그러나 전쟁은 우리 남성들의 소관이라오."라고 명했던 것이다. 하녀 한 명의 배신으로 사실이 들통 날 때까지, 페넬로페는 매일 밤마다 낮에 짰던 수의를 몰래 풀고 다음날 다시 짜는 연극(?)을 무려 3년 동안이나 반복했다고 한다. 페넬로페가 자신들을 속였다는 사실

4 그리스 서쪽의 섬으로 신화 오디세우스의 고향이다.

영국 화가 조셉 라이트 오브 더비Joseph Wright of Derby(1734-1797)의 〈직물을 다시 푸는 페넬로페〉 Penelope Unraveling Her Web(1783~1785)(폴 게티 미술관). 고대 여성의 정절과 근면에 바치는 일종의 헌사라고 할 수 있다.

독일 고전학자 크리스티안 고트로브 헤이네 Christian Gottlob Heyne(1729-1812)의 〈오디세우스와 에우리클레이아〉 유모였던 늙은 하녀 에우리클레이아가 발을 씻어 주다 어렸을 때 멧돼지에 의해 입은 상처를 보고 오디세우스를 알아보는 장면이다.

을 알게 된 성급한 구혼자들은 불같이 화를 내면서 그녀에게 당장에 그들 중 한 명을 배우자로 고르라고 협박했다. 그러자 아테나 여신의 가호를 받은 페넬로페는 오디세우스의 활을 당겨 12개의 도끼를 뚫는 자와 결혼하겠다는 제안을 했다. 그때 오디세우스는 이미 비밀리에 귀국해서 거지로 변장하고 있었다. 그는 결국 활쏘기 테스트에 성공했고, 그동안 자기 아내를 괴롭혀온 구혼자들을 모조리 일망타진했다.

스위스 화가 안젤리카 카우프만Angelica Kauffman(1741-1807)의 〈잠든 페넬로페를 흔들어 깨우는 에우리클레이아〉Penelope is Woken by Eurycleia(1772)(소장처 미상)

　스위스의 신고전주의 화가 안젤리카 카우프만^{Angelica Kauffman(1741-1807)}이 그린 〈잠든 페넬로페를 흔들어 깨우는 에우리클레이아〉⁽¹⁷⁷²⁾란 작품에서 페넬로페는 눈부시게 하얀 옷을 입고 침상 위에 곤히 잠들어있다.⁵ 페넬로페의 흰 옷과 대비되어 어두운 왼쪽 구석에 오디세우스의 수호신인 아테나 여신상이 서 있다. 오디세우스가 고향으로 돌아와서 망나니 구혼자들과 그들과 내통했던 불충실한 하녀들을 다 죽였다는 기쁜 소식을 가장 나중에 알게 된 이가 바로 가엾은 페넬로페다. 모든 진실을 알고 있었던 오디세우스의 충실한 늙은 유모인 에우리클레이아는 페넬로페에게 한시라도 빨리 '주인의 귀환'을 알리고 싶어 안달이 났지만, 바로 이 순간에야 드디어 말해도 좋다는 오디세우스의 허락이 떨어졌다. 카우프만은 페넬로페를 조심스럽게 깨우는 유모의 상기된 표정을 아주 생생하게 잘 그려내고 있다. 화가는 호메로스의 유명한 시 구

5 그녀를 재운 것은 바로 신이라고 한다. 그녀가 위층에서 잠든 사이에 아래층에서는 오디세우스 부자와 구혼자들 간에 피비린내나는 일대 격투가 벌어졌다.

절의 내용을 페넬로페의 사적인 여성의 공간으로 잘 옮겨놓았다. 잠든 페넬로페의 평화를 방해하지 않으려는 유모의 세심한 배려와 더불어 희소식을 전해주려는 기쁜 조바심이 균형감 있게 잘 표현되어있다.

독일 화가 요한 하인리히 빌헬름 티슈바인Johann Heinrich Wilhelm Tischbein(1751-1829)의 〈오디세우스와 페넬로페〉(1802)(개인 소장품)

위의 그림은 독일 화가 요한 하인리히 빌헬름 티슈바인^{Johann Heinrich Wilhelm} ^{Tischbein(1751-1829)}의 〈오디세우스와 페넬로페〉⁽¹⁸⁰²⁾란 작품이다. 이 그림의 배경은 카우프만의 그림보다는 조금 더 시기적으로 거슬러 올라간다. 순수와 정절을 의미하는 순백색의 옷을 걸친 청순한 모습의 페넬로페가 거지 손님으로 변장한 오디세우스에게 그가 누구인지, 또 어디에서 왔는지를 물어보고 있다. 그러나 오디세우스는 부인이 혹시라도 걱정을 할까봐 그동안 자신의 파란만장한 모험담에 대하여 말하기를 꺼렸다. 그래도 페넬로페가 계속 조르자 그는 자신이 크레테의 왕자이며, 오디세우스를 오래 전에 만난 일이 있다고 거짓말을 했다. 그가 트로이 원정을 떠난 직후의 오디세우스의 옷차림을 정확하게 애

기했기 때문에 이를 기억하는 페넬로페는 흐느끼기 시작했다. 그러나 오디세우스는 일부러 아무런 감정의 동요도 보이지 않았다. 그의 등 뒤에서 그리스 물병을 들고 두 사람의 얘기를 듣고 있는 여성은 모든 진실을 알고 있는 오디세우스의 늙은 유모 에우리클레이아다. 그런데 화가 티슈바인은 아내인 페넬로페가 남편을 알아보지 못하는 것이 오히려 독자들에게 미스터리로 여겨질 만큼, 누추한 거지로 변장했다는 오디세우스를 너무도 멀쩡하게 그려놓았다.

 적들을 모두 살육한 오디세우스가 드디어 아내에게 자신의 진짜 정체를 고백했을 때 그녀는 이 사실을 즉각적으로 받아들이지는 않았다. 그녀는 남편이라고 고백하는 남성의 정체를 우선 한번 테스트해보고 싶어 했다. 그래서 이야기는 최초의 올리브 나무 침대 이야기로 다시 돌아간다. 그녀는 짐짓 두 사람의 사랑의 증표인 올리브 나무 침대를 다른 장소로 옮겼노라고 얘기했다. 그

프랑스 신고전주의 화가 토마 드조르주Thomas Degeorge(1786-1854)의 〈오디세우스와 텔레마코스의 구혼자 학살〉Slaughter of the suitors by Odysseus and Telemachus(1812)(프랑스 로제 퀴이오 미술관). 오디세우스가 아들 텔레마코스와 힘을 합해서 적들을 물리치고 있다.

러자 오디세우스는 놀란 분노감을 표시하면서, 초인적인 힘이 아니면 움직일수 없는 침대의 비밀, 즉 두 사람만이 공유하는 비밀을 털어놓았다. 그러자 페넬로페는 감격에 겨워 눈물을 쏟으면서 와락 그의 가슴에 안겼다. 그래서 결국 20년 동안 헤어졌던 두 사람은 해후의 기쁨을 맞이했다.

한편 2세기경 그리스 여행자이자 지리학자인 파우사니아스는 페넬로페가정절을 지키기는커녕 매우 부정한 아내라고 주장했다. 그래서 오디세우스는귀국한 다음에 그녀를 가차 없이 그리스의 아르카디아 지방 남동부에 있는 만티네이아로 추방해버렸다. 또 다른 일설에 의하면 페넬로페는 오디세우스가없는 사이에 108명의 구혼자들과 모두 잤으며, 그 결과 판을 낳았다는 것이다. 이 두 번째 신화에 따르면 목양신 판^{Pan}의 이름이 '모두' 내지 '전부'와 동일시하는 그리스의 민속 어원에서 유래했다고 한다.

그러나 서구 문학의 전통에서 고대 신화의 여주인공인 페넬로페는 '정절의아이콘'으로 굳게 자리매김을 했다. 헤어진 지 20년 만에 다시 해후의 기쁨을맞이한 오디세우스와 페넬로페 두 사람은 아마도 영생을 누리지는 않았을지라도 행복하게 오래오래 잘 살았을 것이다. 로마 시대에도 페넬로페는 가족의평화와 안정을 보장하는 결혼 생활의 귀감이 되었다. 그녀는 로마의 서정시인호라티우스^(65-8 BC)나 오비디우스 같은 고대 로마 작가들에 의해서도 자주 언급되었다. 물론 중세나 르네상스 기에도 페넬로페는 여전히 정숙한 아내의 표상으로 널리 칭송되었다.

다음의 르네상스기 이탈리아 화가 핀투리키오의 작품은 원래 유서 깊은 시에나의 페트루치 궁에 걸려있었던 프레스코 벽화다. 같은 방에 있는 다른 프레스코 화들도 모두 '정절의 승리'와 가족적인 가치를 찬미하고 있다. 현재 이프레스코 화는 떼어져 영국 내셔널 갤러리에 걸려 있다. 이 그림을 자세히 들여다보면 중세풍의 푸른 드레스를 입은 고대 그리스 여성 페넬로페가 베틀 앞에 앉아서 열심히 천을 짜고 있다. 그녀는 (회화에서 암묵적으로 정해진) 여

이탈리아 화가 핀투리키오Pinturicchio(1454-1513)의 〈오디세이 장면〉Scenes from the Odyssey(1509)(영국 내셔널 갤러리)

성의 위치인 왼편에 앉아 있고, 역시 중세의 복장을 한 아들 텔레마코스가 그녀의 공간으로 활보하면서 들어온다. 텔레마코스의 어깨 너머로 세 명의 구혼자가 다양한 포즈로 서 있으며, 변장을 한 오디세우스가 맨 뒤에서 들어오려고 틈을 노리고 있다. 페넬로페가 앉아있는 벽 뒤에 걸린 활은 여성 고유의 무기인 놀라운 '직감력'을 암묵적으로 상징하고 있다. 로마 가톨릭교회의 신학자이자 4대 교부 중 하나인 히에로니무스Hieronymus(348-420)도 역시, 수많은 이교도 여성들 가운데서도 특히 '정절'의 미덕으로 유명한 여성으로 페넬로페를 꼭 집어 거명했을 정도로 중세와 르네상스기에 그녀의 인기는 상당히 높았다.

자 이제부터는 고대의 신화적인 인물들이 아니라 실제로 역사적인 인물들을 훌륭한 회화나 조각품 등을 통해 차례대로 만나보기로 하자.

그리스의 여류 시인 사포

프랑스 화가 자크—루이 다비드Jacques-Louis David(1748–1825)의 〈사포, 파온, 그리고 사랑의 신〉Sapho, Phaon et l'Amour(1809)(에르미타주 미술관)

위의 그림은 프랑스의 신고전주의 화가 자크—루이 다비드^{Jacques-Louis Da-}vid(1748–1825)의 〈사포, 파온, 그리고 사랑의 신〉^{Sapho, Phaon et l'Amour(1809)}이란

작품이다. 그리스의 여류 시인 사포^(630-570 BC)와 그의 연인 파온과 예쁜 활통을 매고 있는 사랑의 신 에로스를 그렸다. 곱슬거리는 금발머리의 소년 에로스는 날개가 달린 신인지라 왼발 앞꿈치가 살짝 대리석 바닥에 닿았을 뿐 사실상 거의 허공에 떠있는 상태다. 이 그림은 러시아의 돈 많은 귀족이며 유명한 아트 컬렉터인 니콜라이 유스포프^{Nikolai Yusupov(1750-1831)}가 자신의 모이카^{Moika} 궁을¹ 장식할 용도로 프랑스 화가 다비드에게 의뢰했던 작품이다. 현재 러시아 상트페테르부르크의 에르미타주 미술관에 있는 유일한 다비드의 작품이기도 하다. 철학자 플라톤이 '10번째 뮤즈'라고 칭송해마지않았던 고대의 여류 시인 사포는 다소 불편해 보이는 어정쩡한 자세로 침대의 발치에 놓인 의자에 기대어 앉아있다. 금색 칠을 한 그리스식 원주기둥에 우아한 문양의 대리석 마루 등 고전적인 스타일로 장식된 방과 에로스의 하얀 날개 뒤로 보이는 밖의 한가로운 전원 풍경은 매우 럭셔리한 주거 환경을 보여주고 있다. 현관의 계단에는 미의 여신 아프로디테의 상징인 비둘기들이 앉아 놀고 있다. 파온은 창과 활을 든 채 뒤에 서 있고, 신고전주의 풍의 흰색 의상을 걸친 사포의 무릎 위에는 미남자 파온을 찬미하는 그녀의 시구가 적힌 두루마리가 살짝 놓여있다. 사랑의 신 에로스는 그녀의 악기인 리라를 받쳐 들고 사포를 향해 거의 무릎을 꿇고 있는 자세다. 사포는 머리를 파온의 왼팔에 기댄 채, 오른손으로 막 악기를 연주하려는 동작을 취하고 있다. 화가는 달콤한 사랑에 빠진 연인들의 다정한 한때를 그리고 있는데, 신이나 인간이나 모두 관객을 의식하는 포즈로 앞을 바라보고 있다.

또 다른 프랑스의 신고전주의 화가 피에르–클로드–프랑수아 들롬므^{Pierre-Claude-François Delorme(1783-1859)}의 〈사포와 파온〉^{Sappho et Phaon(1833)}이란 작품에는 (너무도 팬들을 의식하는 듯한) 다비드의 나르시시즘적인 경향의 작품보다는 두 남녀의 마주치는 시선도 훨씬 자유롭고 동적이며, 보다 에로틱하게 표

1 로마노프 왕조 말기에 제정 러시아를 어지럽혔던 요승 라스푸틴이 암살당했던 장소로도 유명하다.

프랑스 화가 피에르-클로드-프랑수아 들롬므Pierre-Claude-François Delorme(1783-1859)의 〈사포와 파온〉
Sappho et Phaon(1833)(엘뵈프 미술관)

현되어있다. 사랑의 신 에로스의 불필요한(?) 중재가 없어서 그런지 나체의
남녀가 훨씬 더 서로에게 밀착되어있는 모습을 볼 수가 있다. 화가는 여류 시
인 사포를 상징하는 고대 현악기 리라(수금)와 시구가 적힌 두루마리 같은 소
품을 잊지 않고 오른쪽 구석에 배치시켰다. 아마도 두 사람의 몸을 유연하게
감싸고 있는 붉은 색과 노란 색 천의 강렬한 대비 때문인지 고풍스런 헤어스타
일과 카우치(침상)에도 불구하고 그림이 매우 현대적으로 보인다.

그리스 신화에 의하면 원래 파온은 사포의 고향인 레스보스 섬의 도시 미틸
레네의 늙고 못생긴 사공이었다. 그는 어느 날 늙은 할머니로 변장한 여신 아
프로디테를 자신의 배에 태우게 되었다. 여신을 소아시아까지 태워다 준 후에
그는 돈을 한 푼도 받지 않았다. 여신은 그의 친절에 보답하는 의미에서 그에
게 고약을 하나 선물로 주었는데, 파온이 고약을 피부에 문질러 바르자 그는
갑자기 젊고 아름다운 청년의 모습으로 바뀌었다. 많은 사람들이 회춘한 그의
미에 홀딱 반해버렸는데, 사포도 역시 그중 하나였다. 그는 사포와 잠자리를

같이 했지만 그녀에게 곧 싫증을 느꼈을 뿐더러 그녀를 평가절하했다. 그러자 몹시 절망한 사포는 바다의 절벽 위에서 뛰어내렸다고 한다. 당시에는 그렇게 바다에 뛰어들면 상사병이 치유되든지 아니면 물에 빠져 죽는다는 미신이 있었다고 한다. 사포의 죽음에 대해서는 이처럼 상사병으로 자살했다든지, 점점 늙어가는 자신의 모습을 비관한 나머지 자살했다는 등 여러 가지 설이 분분하나 딱히 정설은 없다. 레프카다 바위에서의 사포의 자살은 아마도 날조된 이야기일 가능성이 크지만, 특히 19세기 말에 이 낭만적인 자살 테마는 아주 인기 있는 화제(畵題) 중에 하나였다.

로마 작가인 클라우디우스 아에리아누스^{Claudius Aelianus(175-235)}에 의하면 무정한 남성 파온은 그가 바람피운 여성의 오쟁이 진 남편에게 살해당했다고 한다. 아에리아누스 외에도 오비디우스나 2세기 그리스의 풍자 작가인 루키아노스도 역시 파온에 대해 언급한 적이 있다. 로마 희극 작가 티투스 마키우스 플라우투스^{Titus Maccius Plautus(254-184 BC)}는 《허풍선이 병사》^{Miles Gloriosus}란 극 3막에서 파온을 전 세계를 통 털어 여인으로부터 가장 열정적인 사랑을 받았던 두 명의 행운남(幸運男) 가운데 하나로 지목했다. 아마도 로마 작가 플라우투스는 어부 파온의 인생역전이 몹시 부러웠던 모양이다.

역사가들에 의하면 사포는 기원전 630년경에 출생하여 580년이나 570년경에 사망했을 것으로 보고 있다. 그녀는 레스보스 섬에서 태어났으며 같은 레스보스 출신의 서정시인 알카이오스^{Alcaeus(620-기원전 6세기)}와 함께 활약했던 고대 그리스의 시인이다.[2] 고대 그리스의 최고 시성 호메로스와 견줄 정도로 대중적인 명성이 높았지만 오늘날 그녀의 작품들은 거의 대부분 소실된 상태다.[3] 이른바 '자기의 독자적인 목소리'를 내는 걸출한 여성임에도 불구하고 정작 그녀의 생애에 대해서는 별로 알려진 바가 없다. 그녀는 매우 부유한 귀족

2 알카이오스도 역시 사포와 더불어 고대의 9대 서정 시인의 명단에 들어간다.
3 다작을 했지만 현재 온전하게 남은 것은 단 1편뿐이고 나머지는 다른 곳에서 인용되거나 파편만 남은 것이 약 700편 정도 된다고 한다.

가문의 태생이라고 하는데 부모의 이름은 전혀 알려져 있지 않다. 고대 문헌에 따르면 그녀에게는 3명의 남자 형제가 있었고, 대략 기원전 600년경에 알 수 없는 이유로 시실리 섬으로 유배를 갔지만 그 후 다시 레스보스 섬으로 복귀했다고 한다. 고대 칠현인 중 하나인 정치가 솔론과 동시대인으로, 기원전 570년까지 계속 시작 활동을 했던 것으로 추정된다. 사포는 시인인 동시에 작사가이기도 했다. 사실상 그녀의 시는 리라에 맞추어 노래를 부르기 위해 만들어진 것들이 대부분이다. 그래서 리라^{lyre}라는 악기에서 이 서정시^{lyric poetry}란 말이 나왔다고 한다. 당시 그녀의 시는 다른 남성 시인들과는 판이하게 달랐다. 그녀의 관심은 신들이나 서사적인 영웅들의 모험담보다는 인간들끼리의 열정적인 연애사에 온통 집중되어있었기 때문이다.

사포의 시는 고대에 매우 대중적인 사랑을 받았고, 9명의 최고 서정시인 중 하나로도 선정되었다. 오늘날에도 그녀의 시는 높은 평가를 받고 있으며 다른 근대 작가들에게도 많은 영향을 미쳤다. 그러나 사포가 오늘날까지도 화제의 중심에 우뚝 서 있는 것은 그녀가 아마도 그녀의 고향 레스보스^{Lesbos}에서 유래한 레즈비어니즘^{lesbianism}의 상징이기 때문일 것이다.

사포는 무려 9개의 시집을 썼지만, 오늘날에는 오직 파편시의 조각들만 남아있을 뿐이다. 사포 시의 주요 주제는 사랑의 기쁨과 절망이다. 가장 완벽하게 남아있는 시 한편에서는 어떤 여성과의 관계에서 사랑의 여신 아프로디테의 도움을 간절히 기원하는 내용이 담겨 있다. 그녀는 대부분의 시를 문어가 아닌 일상 속어체로 썼으며, 간결하고 직선적이며 사실적인 표현을 사용했다. 그녀의 많은 작품을 직접 접할 수 있었던 고대 작가들은 그녀가 동성연애자였다고 주장했지만, 현재 남아 있는 시 가운데 사포나 그녀와 어울린 여성들이 동성연애자였다고 할 만한 것은 없다고 한다. 아래는 그녀의 파편시 중의 일부다.[4] 독자들은 한번 읽어보시고 그 진위 여부를 판단하시기 바란다.

4 줄리아 도브노프^{Julia Dubnoff}의 번역시.

나는 정말 눈물을 쏟으며 죽기를 바랐네. 그녀는 내 곁을 떠나며 "사포여! 이 얼마나 큰 고통인지. 나는 어쩔 수 없이 떠나요"라고 말했네. 나를 위해 꽃과 장미 화환을 너의 부드러운 목에 걸었네. 부드러운 침대 위에서 팔과 다리에 향기로운 향유를 발라주었을 때 섬세한 너의 욕망은 만족했었지. 우리가 함께 추어 보지 않은 춤은 없었고 가보지 않은 신성한 사원도 없었지. 그리고 함께 불러보지 않은 노래도 없었고 가보지 않은 숲 속도 없었지.

사포는 이른바 미혼 여성들을 위한 신부아카데미(학교)의 교장으로 시와 음악, 무용 따위를 가르쳤는데 여학생들과 한 사람씩 사랑에 빠졌다고도 한다. 혹자는 그녀가 글을 배웠고 이를 자유자재로 사용했다는 점에서 고급 유녀인 헤타이라였을 가능성도 제기한 바 있다.

네덜란드 태생의 영국 화가 로렌스 알마-타데마^{Lawrence Alma-Tadema(1836-1912)}의 〈사포와 알카이오스〉^{Sappho and Alcaeus(1881)}란 작품을 보자. 영국으로 귀화한 알마-타데마는 자신의 빅토리아 시대 고객들의 부르주아적 취향에 맞추어 주로 고대 로마의 럭셔리한 일상 생활사를 많이 그렸는데 이번에는 서구 문화의 원류라는 그리스를 모델로 했다. 기원전 330년경에 활동했던 그리스 비극 시인 헤르메시아낙스의[5] 시 구절을 테마로 이 그림을 그렸다고 한다. 기원전 7세기 말 레스보스 섬의 도시 미틸레네에서 사포와 그녀의 여자 친구들이 푸른 지중해가 보이는 한적한 장소에서 서정시인 알카이오스가 연주하는 키타라의[6] 선율에 마치 홀린 듯이 열중해서 듣고 있는 모습을 매우 운치 있게 묘사했다. 턱을 괴고 앉아서 알카이오스를 뚫어져라 쳐다보는 여인이 바로 사포다. 알마-타데마는 고대의 배경을 있는 그대로 재현해내기 위해, 그리스 아

5 기원전 3/4세기경 이집트 태생의 그리스 산문작가인 아테나이오스의 저서 《현자(賢者)의 연회》에서 나온다 (2권 598행).
6 키타라는 고대 그리스의 하프 비슷한 악기로, 목제 공명동(共鳴胴)에 2개의 팔이 달린 현악기를 가리킨다.

로렌스 알마-타데마Lawrence Alma-Tadema(1836~1912)의 〈사포와 알카이오스〉Sappho and Alcaeus(1881)
(미국 볼티모어 월터스 미술관)

테네에 있는 유적지인 디오니소스 극장의 대리석 의자를 고스란히 베꼈다고
한다. 물론 알마-타데마는 사포가 레즈비언임을 암시하기 위해 여신처럼 곱
게 성장한 여자 친구들을 그녀의 주변에 배치시켰다. 원래 극장석에 새겨져있
는 관리들의 이름들을 사포의 레즈비언 여성회 멤버들의 이름으로 슬쩍 바꾸
어 놓기도 했다. 우리는 극장의 좌석 밑에 낙서처럼 새겨진 여자들의 이름을
볼 수가 있다. 오른쪽에 앉아서 키타라를 연주하는 알카이오스는 사포의 연인
이었다고 전해진다. 사포는 안드로스 섬 출신의 부자인 케르콜라스와 결혼했
을 뿐만 아니라 딸도 하나 있었다. 그럼에도 알카이오스와도 연인 사이였다는
점을 미루어볼 때 아마도 그녀는 십중팔구 양성애자였던 것 같다.

다음 그림은 〈미틸레네 정원의 사포와 에리나〉(1864)란 수채화 작품으로 테
이트 브리튼 소장품이다.[7] 유태인 태생의 영국 라파엘 전파 화가인 시메온 솔
로몬Simeon Solomon(1840~1905)의 작품으로 그는 유태인의 생활과 동성애에 대한
욕망을 잘 그리기로 유명한 화가다. 이 그림은 레스보스 섬의 도시 미틸레네

7 1897년 헨리 테이트 경Sir Henry Tate에 의해 설립되어 지난 100여 년간 영국국립미술관
의 역할을 해온 테이트 갤러리가 2000년에 '테이트 브리튼'Tate Britain과 '테이트 모던'Tate
Modern으로 분리됨.

영국 화가 시메온 솔로몬Simeon Solomon(1840-1905)의 〈미틸레네 정원의 사포와 에리나〉Sappho and Erinna in a Garden at Mytilene(1864)(테이트 브리튼)

의 한 정원에서 사포가 동료 시인인 에리나를 포옹하고 있는 장면을 묘사하고 있다. 사포는 시실리 섬으로 유배당했다가 다시 고향으로 돌아와서 아프로디테와 뮤즈의 여신들을 섬기는 젊은 여성 동호회의 리더가 되었다고 한다. 화가 솔로몬은 사포의 동시대인이며 친구로 알려진 에리나도 역시 이 동호회의 멤버라고 생각했던 것 같다. (그러나 그녀는 사포보다 약간 뒤인 4세기 말경에 레스보스 섬이 아닌, 도리아의 텔로스 섬에 살았다고 한다.) 솔로몬의 그림에서 사포는 보통 남성의 위치로 지정된 오른편에 앉아 있다. 지중해의 강렬한 태양 때문인지 약간 구릿빛으로 그을린 피부색에 노란 드레스를 입은 사포가 월계관을 쓴 채 에리나를 어루만지고 있다.[8] 여기서 사포는 매혹적이고 부드러운 살결에 가슴 패인 붉은 드레스를 입은 에리나의 여성성을 돋보이게 하

8 솔로몬은 1862년에 시인을 상징하는 월계관을 쓴, 양성적인 모습을 지닌 사포의 얼굴을 그린 적도 있다.

기 위해 의도적으로 '남성성'을 대표하고 있다. 이 두 여인의 열정적인 사랑은 그들 뒤로 보이는 비둘기 한 쌍에 의해 더욱 강조되고 있으며, 오른쪽에 놓여 있는 악기와 시가 적힌 두루마리는 역시 사포가 누구인지를 알려주는 결정적 매개체다. 에리나 옆의 대리석 의자 위에 9명의 뮤즈를 거느리고 있는 태양과 음악의 신 아폴론의 신성한 동물인 사슴이 서있는 것은 아무래도 화가 솔로몬이 플라톤이 일찍이 사포를 가리켜 '10번째 뮤즈'라고 칭송했던 것을 의식했기 때문이라고 여겨진다.

솔로몬은 영국의 라파엘 전파들과 긴밀한 유대를 유지했고, 그의 작품은 단티 가브리엘 로제티Dante Gabriel Rossetti(1828-1882)[9]나 사포 시에 심취했던 영국 시인 스윈번Swinburne(1837-1909) 등의 영향을 받았다. 그래서 솔로몬은 호모섹슈얼리티와 레즈비어니즘처럼 당시에 금지된 영역의 주제들을 깊이 있게 탐구하기 시작했다. 그래서 그는 결국 초기에는 자신의 대담한 주제를 격려해주던 예술가들로부터 기피대상 1호가 되고 말았다.

다음 그림은 알마-타데마의 수제자이며, 특히 동물 가죽의 묘사가 탁월했다는 영국의 마지막 신고전주의 화가인 존 윌리엄 고드워드John William Godward (1861–1922)의 – 〈몽상〉이라는 별칭이 붙은 – 〈젊은 시절의 사포〉In the Days of Sappho(1904)라는 작품이다. 사포가 이른바 고대의 눈먼 시인 호메로스와 쌍벽을 이룰 정도로 유명했다는 의미에서, 사포를 표현하는 아름다운 여성 모델의 옆에 호메로스의 하얀 흉상이 등진 자세로 서 있다. 고드워드의 화폭에는 이런 포즈를 취하는 여성들이 워낙 많이 등장하기 때문에 초보자들은 그가 혹시 라파엘 전파가 아닐까라고 착각을 일으키기도 하지만 고드워드는 빅토리아 시대의 신고전주의 화가다. 고드워드는 위의 그림의 제목을 〈몽상〉Reverie이라고 붙였을 만큼, 아름다운 세계의 이미지를 실제보다 더욱 정교하게 만들어내는 빅토리아 시대의 몽상가였다. 현실 세계를 너무 이상화 또는 낭만화시킨다는

9 영국 시인·삽화가·화가·번역가이며 그는 1848년에 윌리엄 홀맨 헌트나 존 에버렛 본-존스와 함께 라파엘 전파협회를 창립했다.

존 윌리엄 고드워드John William Godward (1861-1922)의 〈젊은 시절의 사포〉In the Days of Sappho(1904) (게티 미술관)

의미에서 그도 역시 그의 스승인 알마-타데마와 마찬가지로 '로마 시대의 토가 의상을 입은 빅토리아 시대인들'을 그렸다는 비판을 면치는 못했다. 여기에 사포의 모델이 키톤(속옷의 일종)[10] 의상 위에 허리띠처럼 걸친 종려 잎 문양의 천은 엄밀히 말해서 고대 의상이 아니다. 그리고 만지면 촉감이 느껴질 정도로 부드러운 표범무늬의 털가죽도 역시 고대와 직접적인 연관성이 있다고 보기도 어렵다. 그러나 화가는 사진보다 더 꼼꼼하고 디테일적인 사실주의 미학으로 실크와 동물 가죽, 대리석 등을 열정적으로 끈질기게 그려냈다. 이처럼 자신의 미학 세계에 갇혀버린 고드워드는 언제나 고대임을 암시하는 세팅(장치) 속에서 혼자 포즈를 취하고 있는 여성을 그리는데 아주 특화된 화가라고 할 수 있다. 그러다보니 만일 '사포'라는 제목이 없었다면 독자들은 아마도 이 아름답고 시대착오적인 주인공이 누구인지 거의 알아보지 못했을 것이다.

10 그리스의 남녀가 모두 입었으며 T자형의 단순한 형태로 두 장의 천을 맞대어 양어깨와 옆선을 꿰매어 입었다.

예술가들의 영원한 우상이자
세계의 첫 번째 슈퍼모델 프리네

스위스 여류 화가 안젤리카 카우프만Angelika Kauffmann(1741-1807)의 〈프리네에게 큐피드 상을 주는 프락시텔레스〉Praxiteles Giving Phryne his Statue of Cupid, Angelica Kauffmann(1794)(미국 RISD미술관)

위의 그림은 스위스 여류 화가인 안젤리카 카우프만 Angelika Kauffmann(1741

-1807)의 〈프리네에게 큐피드 상을 주는 프락시텔레스〉Praxiteles Giving Phryne his

Statue of Cupid, Angelica Kauffmann(1794)란 작품이다. 프락시텔레스는 기원전 4세기경 아테네의 가장 유명한 조각가로, 역사상 최초로 실물 크기의 여성 누드상을 제작한 인물로 잘 알려져 있다. 프락시텔레스는 자신의 정부이자 모델인 프리네에게 '사랑의 증표'로 자신이 조각한 에로스 상을 선물로 건네주고 있다. 카우프만은 이탈리아 로마에 체류했었는데, 고대 조각가인 프락시텔레스가 연인에게 사적인 대화를 속삭이는 것을 상상하면서 이 부드럽고 독창적인 화풍의 그림을 완성시켰다고 한다. 이 작품은 영국의 한 후원자가 카우프만에게 의뢰했던 고대를 주제로 한 작품 4점 가운데 하나다.

우리는 그리스 법의 아버지인 솔론이나 철학자 아리스토텔레스 등 고대 그리스 사회는 물론이고 세계사적으로도 매우 지대한 영향력을 미친 남성들의 이름은 꽤 많이 알고 있지만 여성들에 대해서는 거의 기억하지 못한다. 여기에서 자기 나름의 방식대로 역사를 변화시킨 대담하고 매혹적인 여성들 가운데 한 명을 소개하기로 한다.

프리네는 고대의 유명한 헤타이라(고급 매춘부)다. 고대 그리스의 헤타이라와 비슷한 존재로는 바빌론의 나디투[naditu], 일본의 게이샤, 한국의 기생 등을 들 수가 있다. 프리네의 정확한 출생과 사망 시기는 알려져 있지 않으나, 대략 기원전 371-370년경에 출생한 것으로 보고 있다. 그녀는 뭐니 뭐니 해도 아테네 법정에서 발칙하게도 전라를 노출하고 승소했던 사건으로 특히 유명하다. 어떤 의미에서 그녀는 브래지어가 발명되기 이전의 '여성 해방의 선구자'라고 할 수 있다.

다음 작품은 프랑스 화가 장-레옹 제롬[Jean-Léon Gérôme(1824-1904)]의 〈아레오파구스 앞에선 프리네〉[Phryné devant l'aréopage(1861)]란 작품이다. 여기서 아레오파구스는 고대 아테네의 최고 재판소를 일컫는다. 당시 프리네는 엘레우시스 비의[Eleusinian Mysteries]에서[1] 신성을 모독했다는 죄목으로 구속되어 재판을 받

1 엘레우시스 비교는 그리스 신화의 두 여신 데메테르와 페르세포네를 모시는 컬트종교로, 종교의 거점지인 엘레우시스에서 매년 또는 5년마다 신비 제전 또는 비전 전수의식을 개최했

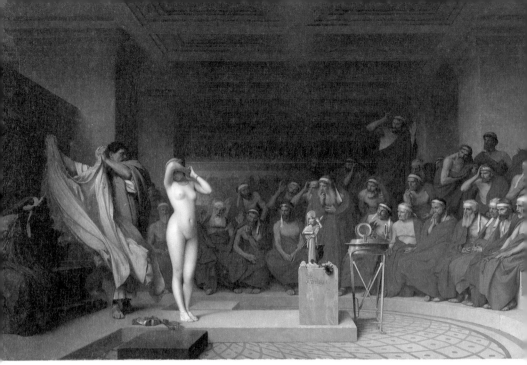

프랑스 화가 장-레옹 제롬Jean-Léon Gérôme(1824–1904)의 〈아레오파구스 앞에선 프리네〉Phryné devant l'aréopage(1861)(함부르크 미술관)

았다. 법정에서 프리네가 점점 불리해지자 그녀의 변호를 맡았던 명연설가 히페리데스Hyperides(390-322 BC)는 갑자기 그녀의 옷을 잡아챘다. 그러자 순식간에 그녀의 알몸이 법정 안의 판관들의 눈앞에 드러났고, 눈부신 그녀의 나신에 감탄한 판관들은 두말없이 그녀에게 '무죄'를 선고했다. 그러나 일설에 의하면 이 유명한 알몸의 퍼포먼스는 아테네 법정을 모독하기 위한 후기의 발명품이라고 한다.[2]

사진과 동일한 '디테일의 대가'라고 할 수 있는 제롬은 이 극적인 순간을 포착해서 그녀의 옷을 와락 잡아당기는 히페리데스, 그만 당황해서 수줍은 듯 얼굴을 가리는 프리네와 다들 놀라서 눈이 휘둥그레진 판관들의 각양각색의 표

다고 한다.

2 프리네의 재판을 언급한 초기 작품에서 풍자 작가인 포세이디푸스Poseidippus(310-240 BC)는 프리네가 단지 각 법관의 손을 부여잡고 눈물을 흘리면서 제발 목숨을 살려달라고 애원했다고 전했다. 만일 프리네가 법정에서 옷을 벗었다면, 더구나 희극 시인이었던 포세이디푸스가 이를 결코 놓쳤을 리가 없다는 것이다.

정들을 제법 유머스하게 그렸다. 프리네의 많은 정부들 중 한 명이기도[3] 한 히페리데스의 푸른 의상과 법관들이 입은 붉은 자줏빛 의상이 기하학적 문양의 대리석 바닥 위에서 극적인 색조대비를 이룬다.

프랑스 화가 조제 프라파José Frappa(1854-1904)의 〈프리네〉Phryne(오르세 미술관)

또 다른 일설에 의하면 판관들 앞에서 옷을 벗은 것은 다름 아닌 그녀 자신이었다. 또 판관들의 마음이 바뀐 것은 그녀의 나체의 아름다움에 압도당해서가 아니라, 당시에 이처럼 흠잡을 데 없이 완벽한 육체미는 '신성성'의 상징이거나, '신의 사랑(은총)'의 증표로 간주되었기 때문이라고 한다. 이렇게 신성한 미를 가진 여성이 신을 모독하기는 어렵다는 히페리데스의 변론에 프리네는 만장일치로 무죄 판결을 받았다. 결국 한마디로 예쁘면 다 용서가 된다는 의미다. 이 유명한 고대 법정의 스캔들을 화제(畵題)로 다루는 작품들은 대부분 프리네의 전신 누드가 아닌 노출된 가슴만을 그렸다. 프리네의 반라를 그린 프랑스 화가 조제 프라파의 작품을 보면 마치 현대 코미디물처럼 남성 판

3 헤타이라는 대부분 6-7명의 정부를 두었고, 각기 다른 날에 만났다. 헤타이라의 정부들은 모두 그녀에게 매달 일정한 액수의 봉급을 지불했다.

관들의 표정이 각양각색이다.

고대 그리스의 최고재판소인 아레오파구스는 전통과 명예의 전당이었으며, 아레오파구스 법정의 판관들은 귀족 출신으로 그리스의 최정예 엘리트 집단에 속했다. 신화에 의하면 군신 아레스도[4] 이 명예의 전당에서 재판을 받았었다. 그는 바다의 신 포세이돈으로부터 그의 아들인 알리로티오스Alirrothios를 살해했다는 이유로 기소를 당했다.[5] 한마디로 프리네가 자신의 목숨을 건지기 위해 함부로 스트립쇼(?)를 벌일 수 있는 그런 장소는 아니었던 것이다. 제롬의 그림이 최초로 전시되었을 때 이 그림은 적지 않은 파문을 일으켰다. 그 이유는 제롬이 프리네의 법정 스캔들을 최초로 다룬 화가였기 때문이 아니라, 이른바 그의 '아카데미' 화풍 때문이었다.[6] 제롬은 이 작품이 사양길에 접어든 프랑스의 아카데미 화풍을 다시 부활시킬 수 있을 것이라고 믿었다. 그는 이 작품을 통해 화단의 시선을 끄는 데는 일단 성공을 거두었지만, 프랑스의 영향력 있는 비평가들로부터 조롱 섞인 비난과 멸시의 대상이 되었다. 그러나 2500년 전에도 이미 남성들은 오만불손한 여성의 미가 자신들의 남성성을 위협한다는 의미에서 이와 비슷한 히스테리컬한 반응을 보인 적이 있다.

비록 카우프만이나 제롬의 그림에서는 프리네가 눈송이처럼 하얀 무결점의 피부로 묘사되어있지만, 사실 '프리네'는 유독 노란 피부색 때문에 지어진

4 군신 아레스는 자기 어머니인 헤라 여신과 마찬가지로 매우 다루기 힘든 캐릭터였기 때문에 신이나 인간들 사이에서 별로 인기가 없었다. 때문에 어떤 그리스 도시국가에서도 그를 수호신으로 모시려고 하지 않았다. 그는 자신의 이복 여동생인 아르테미스나 아테나와도 분쟁이 잦았고, 트로이 전쟁 당시에는 특히 사이가 나빴다.

5 왜냐하면 포세이돈의 아들 알리로티오스가 아레스의 딸인 알키페를 겁탈하려고 시도했기 때문이다.

6 프랑스 아카데미 또는 아카데미주의는 르네상스 시기부터 이어져 온 전통인 기하학과 비례에 의한 명확한 공간을 강조하였고 미술의 장르들을 위계질서로 나누어 도덕적인 교훈을 줄 수 있는 역사화를 가장 고상한 주제로 여겼다. 그러나 점차로 획일화된 예술, 공식화된 미술이라고 인식되었고 아카데미 화가들은 사회적 지위와 부를 얻은 대신 독립성과 창의성을 잃어버리게 되었다고 한다.

엽기적인(?) 별명으로 '두꺼비'라는 뜻이다. 그녀의 원래 이름은 '미덕을 기억한다'는 의미의 므네사레테Mnesarete다. 가부장 사회에서 여성의 덕을 기소하려는 자는 아무도 없을 것이다. 결국 프리네는 한 남성의 미덕이 다른 여성에게는 억압이 된다는 것을 몸소 보여준 셈이랄까? 근대 이슬람 국가의 여성들처럼 기원전 4세기 경 그리스의 지체 높은 귀족 여성들은 자유도, 민주주의도 없었다. 여성들은 교육을 받을 수도, 공적 생활에 참여할 수도 없었고, 집 안에서도 엄격히 격리된 주거 공간인 '기나에케움'에서 생활해야만했다. 종교 행사 외에는 외출이나 쇼핑도 마음대로 할 수가 없었다. 법적 권리가 없이 영원한 미성년자인 여성들은 아버지, 남편, 아들에게 이른바 '삼부종사'를 하는 것이 미덕이었다. 그래서 여성들은 공적인 장소에서 절대로 옷을 벗거나 살갗을 한 점도 드러내서는 안 되었다.

프리네는 오늘날 '고급 매춘부'나 '콜걸'에 해당이 되지만, 고대의 헤타이라는 그 이상이었다. 독립적이고 교육을 잘 받은 미모의 재원으로 그들 중에는 돈 많고 관대한 남성 후원자들 덕분에 상당한 재산을 축적한 이도 적지 않았

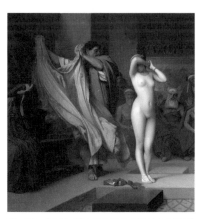

장-레옹 제롬의 〈아레오파구스 앞에선 프리네〉의 부분도

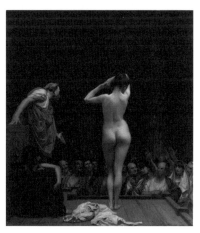

장-레옹 제롬의 〈로마 노예 시장〉A Roman slave market(1884)(월터스 미술관). 20년 후의 작품이지만 〈아레오파구스 앞에선 프리네〉(1861)의 후속작이라고 해도 손색이 없을 만큼 모델이 동일한 작품이다. 프리네의 뒷모습이라고 해야 할까?

다. 그들은 누구에게도 종속되지 않았으며 자신의 명의로 된 재산을 소유할 수가 있었다. 공공장소를 자유로이 활보했고, 정숙한 여성들에게 금지된 장소의 출입도 가능했다. 왕과 철학자, 시인, 그리고 잘 나가는 예술가들이 헤타이라의 주 고객층이었다. 명성에 걸맞게 프리네도 역시 테베 성벽의 재건축을 제의했을 만큼 돈이 많았다. 스스로 신을 자처했던 알렉산더 대왕은 신들이 음악으로 돌을 옮겨지었다는 테베 성벽을 모조리 허물어버렸다. 그녀는 "알렉산더에 의해 파괴된 성벽을 헤타이라 프리네가 재건했노라"는 당돌한 문구를 반드시 새겨 넣는 조건으로 이 재건공사를 제안했다. 그러나 가부장적인 테베 시민들은 이를 거절했고 성벽은 그냥 폐허로 영원히 남게 되었다.

장–레옹 제롬Jean-Léon Gérôme(1824–1904)의 〈아레오파구스 앞에선 프리네〉의 부분도

제롬의 그림 앞에는 테베의 무너진 성벽을 의미하는 대리석 받침대 위에 알렉산더 대왕의 황금 조각상이 서 있다. 이것은 프리네 재판이 그녀 자신의 오만불손한 제안이 초래한 재앙임을 암묵적으로 나타내고 있다.[7] 그러나 사실 프리네가 테베의 재건축을 제안했던 것은 재판보다 훨씬 나중의 일이기 때문에 재판과는 아무런 상관이 없다. 프리네에 대한 이런 모함과 마녀사냥에, 그녀의 성공과 부도덕한 행위를 시기·질타하는 판관들의 분노도 한 몫 가세했음을 부인할 수는 없으리라.

다음 그림에 프리네가 재판정에 선 진짜 이유가 담겨 있다. 후기 신고전주의의 거장 폴란드의 헨릭 세미라드즈키Henryk Siemiradzki(1843–1902)의 〈엘레우시스의 포세이돈 축제에 참가하는 프리네〉Phryne at the Poseidonia in Eleusis(1889)

7 그녀의 변호를 맡은 히페리데스 역시 알렉산더 대왕의 사후에 마케도니아의 통치에 반대하는 반란에 주도석으로 가담했다. 결과적으로 반란은 실패를 거두었고 그는 사형을 선고받았다. 그는 아이기나 섬으로 도망쳤으나 거기에 있는 포세이돈의 신전에서 암살당했다.

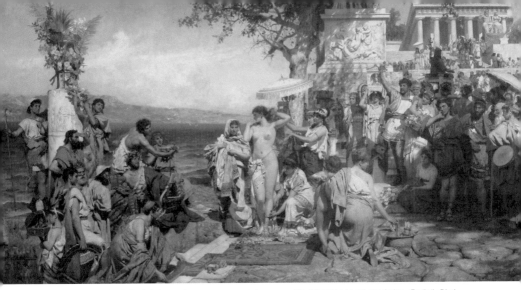

폴란드 화가 헨릭 세미라드즈키(Henryk Siemiradzki(1843~1902)의 〈엘레우시스의 포세이돈 축제에 참가하는 프리네〉Phryne at the Poseidonia in Eleusis(1889)(국립러시아 미술관) © CC BY-SA 3.0 Photographer sailko

란 작품이다. 화류계의 디바인 프리네가 벗은 채로 막 바다에 들어갈 채비를 하고 있다. 프리네는 포세이돈 축제에서 옷을 벗고 나체의 상태로 바다 속을 유유히 걸어 들어감으로써 거기에 모인 군중들에게 엄청난 쇼크를 안겨주었다. 여기 모인 관중들 속에는 고대의 유명 화가인 아펠레스도 끼어있었다. 바로 이 공적인 행사 기간 중에 자기과시형(?) 누드 퍼포먼스를 벌인 탓에 그녀는 체포되었던 것이다. 고대 그리스에서 남성의 '영웅적인 누드'heroic nudity는 아무런 문

헨릭 세미라드즈키Henryk Siemiradzki의 〈엘레우시스의 포세이돈 축제에 참가하는 프리네〉의 부분도

제가 없었지만, 여성의 누드는 금기사항이었다. 그래서 위대한 철학자 플라톤도 스파르타처럼 여성들도 남성들과 마찬가지로 나체로 운동하도록 허용

되어야한다고 주장했다가 그만 여론의 뭇매를 맞은 적이 있다. 때문에 그녀의 이러한 기행은 여성이 아무런 권리도 없다고 주장하는 마초적인 그리스 사회의 근간을 위협하는 국기문란 혹은 풍기문란으로 간주되어 법정에 서게 되었다. 그녀는 거만하고 독립적이며 교육을 받았고, 심지어 돈 많고 유력한 여성이었다. 자타가 공인하는 절세가인이었던 프리네는 엄청난 몸값을 요구하기로 유명했다.

풍자 시인 마콘에 따르면 그녀는 하룻밤의 화대로 1미나(100드라크마)를 요구하기로 유명했다. 1미나는 당시 노동자의 3개월 치 봉급에 해당하는 액수였다고 한다. 즉 프리네는 당시 아테네의 '덕 있는' 여성들과는 모든 면에서 정반대의 여성이었던 것이다. 당시 신성모독죄는 사형에 처해질 정도로 중죄였지만, 상기한 제롬의 그림에서도 알 수 있듯이 프리네의 누드를 법관들의 코앞에 들이대며 "어떻게 신이 축복한 미(美)가 신을 기리는 신성한 축제를 더럽힐 수 있겠는가?"라며 질문을 던지는 히페리데스의 기상천외한 변론 덕분에 좌중은 그냥 맥없이 무너지고 말았다. 일설에 의하면, "신이 준 미모로 신을 경배하기 위해 그렇게 했노라"며 프리네 자신이 스스로 변론했다고도 한다. 그래서 프리네는 경건을 가장해서 억압에 저항한 '시대적인 반항아'로 기억되기도 한다. 이 겁없는 여성은 다른 사람들이 옳다고 주장하는 것이 아니라, 바로 자신이 옳다고 믿는 것을 실행하는 쪽을 선택했다. 그것이 바로 프리네가 후세에 남긴 유산이다.

재판에서 승소한 후 프리네는 아주 호화스런 생활을 누렸으며, 아테네에서 가장 인기가 많은 스타로 등극했다. 심지어 오늘날에도 '프리네 재판 신드롬'이란 말이 생길 정도로 이 일화는 남성들의 관음증을 조롱하는 비유로도 회자되었다. 그러나 그보다는 '아름다움이 곧 선(善)'이라는 인류의 순진한 믿음에 대한 풍자로 보는 것이 더 타당할 것 같다. 그렇지만 그녀의 전매특허인 소위 '누드 변론'은 다른 여성들이 그것을 따라했을 때는 효과가 거의 미미했

기 때문에 결국은 금지되고 말았다. 누구나 프리네처럼 신성한 미를 축복받지는 못했기 때문이다.

아테나이오스 같은 고대 작가들은 그녀의 미를 칭송해마지 않았으며 그녀는 아테네의 예술가들 사이에서 가장 잘 나가는 톱모델이었다. 차디찬 돌로 마치 실크처럼 부드러운 피부를 잘 표현하기로 유명한 조각가 프락시텔레스의 걸작 〈크니도스의 아프로디테〉 신상의 누드 모델이 된 것도 바로 그녀였다. 이 아프로디테의 신상도 당시에 논란의 중심에 섰다. 그것은 여신에 대한 최초의 누드 조각상이었기 때문이라기보다는 손으로 음부를 가리는 등 불경한 헤타이라 이미지의 여신상을 만들었기 때문이다. 혹자는 이 조각상이 여신의 미덕에 누가 된다면서 목청 높여 비난해마지않았으나 프락시텔레스는 개의치 않았다. 그는 포세이돈 축제에서 관음증을 부추기는 프리네의 강렬한 퍼포

프락시텔레스의 〈크니도스의 아프로디테〉의 로마 복제품(로마국립박물관)

먼스에서 예술적 영감을 받았다고 한다. 이 조각상은 여성의 몸을 '남성적 응시'의 대상으로 삼았던 서양 미술사의 오래된 관행의 첫 시발점이었던 것이다. 일설에 의하면 원래 코스Kos의[8] 시민이 프락시텔레스에게 아프로디테의 신상을 주문했는데, 프락시텔레스는 옷을 입은 것과 완전히 벗은 것 이렇게 두 개 버전의 아프로디테 신상을 제작했다. 그런데 그 고객은 나체 상에 충격을 받은

8 에게 해의 섬.

나머지 옷을 입은 신상만 냉큼 가져가버렸다. 그런데 크니도스의[9] 한 시민이 그 상을 사서는 신전 앞에 세워두어 만인에게 '볼 권리'를 제공했다. 이 여신상은 놀랄만한 대 성공을 거두었고 크니도스의 명물이 되었다. 관광 수입이 어찌나 짭짤했던지 비티니아의[10] 왕 니코메데스[Nicomedes]는 크니도스 시의 모든 해외부채를 갚아주는 대신 신상을 팔 것을 제의했지만 크니도스 시민들은 이를 거절했다고 한다. 비록 오늘날 오리지널 작품은 소실되었으나 20여 개 정도의 로마 복제품들이 남아 있다. 그래서 우리는 이런 로마 복제품을 통해서 세계의 첫 번째 슈퍼모델인 프리네의 눈부신 미모를 어느 정도 짐작해 볼 따름이다.

브라질 화가 안토니오 파레이라스Antonio Parreiras(1860–1939)의 〈프리네〉Phryne(1909)(소장처 미상)

위의 그림은 브라질 화가 안토니오 파레이라스[Antonio Parreiras(1860–1939)]가 그린 〈프리네〉[Phryne(1909)]란 작품이다. 이 그림은 무려 50년 이상이나 미국 워싱턴의 내셔널 프레스 클럽의[11] 남성 전용 바에 걸려있었다. 언제나 기사 마감

9 크니도스[Knidus]는 아나톨리아에 있던 고대 그리스의 도시로 도리아의 6도시 연합 중 하나다.
10 비티니아는 소아시아 북서부에 있었던 고대 왕국이다.
11 내셔널 프레스 클럽은 미국의 수도 워싱턴에 있는 내외 저널리스트 클럽이다. 회원제지만

시간에 쫓기는 기자들에게 청량한(?) 위로를 주면서 엄청나게 인기가 많았다고 전해진다. 그러나 1971년에 클럽이 최초로 여성 회원에게도 개방되면서 이 커다란 대형 누드화는 구설수의 대상이 되었다. 그 후 15년 동안의 찬반 논쟁 끝에 결국 이 그림은 공공전시에서 철거되고 말았다. 그러나 기원전 4세기경에 살았던 프리네는 여성 해방의 기수였으며, 단지 신체적인 미뿐만 아니라 지성을 겸비한 출중한 여성이었는데, 같은 여성 후배들에 의해 철거된 것은 어찌보면 아이러니가 아닐 수 없다.

내셔널 프레스 빌딩 13층에 있는 동 클럽에서 열리는 내외요인의 강연이나 기자회견은 일반 저널리스트들에게도 공개된다.

소크라테스를 가르친 여성 아스파시아

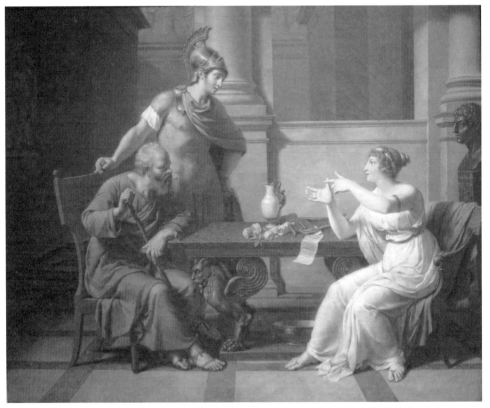

프랑스 화가 니콜라-앙드레 몽시오Nicolas-André Monsiau(1754–1837)의 〈소크라테스와 아스파시아 간의 논쟁〉The Debate Of Socrates And Aspasia(1800)(푸시킨 미술관)

위의 그림은 프랑스 화가 니콜라-앙드레 몽시오 Nicolas-André Monsiau(1754 –1837)의 〈소크라테스와 아스파시아 간의 논쟁〉The Debate Of Socrates And Aspasia(1800)이란 작품이다. 철인 소크라테스 (470/469-399 BC)가 왼편에, 그리고 흰 드

레스를 입은 우아하고 아름다운 아스파시아가 오른편에 각기 앉아서 무언가 열심히 토론을 벌이고 있다. 철학자를 상징하듯이 수염을 기른 채 지팡이를 짚은 소크라테스가 아스파시아보다 훨씬 나이 들어 보인다. 그러나 사실 이 두 사람은 동갑이거나, 소크라테스가 한 살 어릴 가능성도 있다. 아테네 최고의 정치가인 페리클레스(495-429 BC)의 배우자로 더 유명한 아스파시아(470-400 BC)는 밀레투스 태생의 유명한 헤타이라이자 학자였다. 외국인인 동시에 헤타이라였던 아스파시아는 전통적으로 아테네의 기혼 여성들을 제약했던 법적 구속으로부터 상대적으로 자유로웠으며 남성들처럼 공적 생활에도 참여할 수가 있었다.

소크라테스는 아스파시아를 자신의 웅변술 선생으로 모셨다. "나에게 변론술을 가르쳐 준 여선생은 탁월한 연설가들을 많이 길러냈다네. 나는 그분에게서 직접 배웠고, 내가 잘 잊어버린다고 해서 매를 맞을 뻔 한 적도 있었지!"라며 회상했다(《메넥세노스와의 대화》中). 혹자는 그녀가 소크라테스에게 철학까지 가르쳤다고 주장을 했지만 아마도 두 사람은 상호적인 토론을 통해 서로에게서 많은 것을 배웠을 것이다. 그것이 왜 이 두 사람의 우정 어린 관계가 그토록 오래 지속되었는지에 대한 합리적인 이유가 될 것이다. 대화 도중에

프랑스 화가 소(小) 미셸 코르네이유Michel Corneille the Younger(1642–1708)의 〈그리스 철학자들에게 둘러싸인 아스파시아〉Aspasie au milieu des philosophes de la Grèce(1670년대)(베르사유 궁). 당대의 기라성 같은 철학자들과 자유로이 교제한 아스파시아의 학문적 위상을 잘 나타낸 작품이라고 할 수 있다.

남성들의 허를 찌르는 놀라운 대화술과 날카로운 정치적 감각을 지닌 그녀가 당시 세인들의 인신공격의 대상이 되었다는 것은 그리 놀랄만한 일이 아니다.

그리스 역사가인 플루타르코스[46-120]는 자신의《영웅전》〈페리클레스의 생애〉편에서, 아테네의 희극 작가인 크라티누스^{Cratinus}가 아스파시아를 가리켜 '창녀'라고 폄하했던 것을 그대로 인용했다. 아스파시아는 '매우 이상하고 불건전한 라이프 스타일로 아테네 여성들을 타락시킨다'는 희극 시인 헤르미푸스^{Hermippus}의 기소로 법정에까지 서게 되었다. 아스파시아의 기소 사유는 기원전 399년경 소크라테스에게 가해진 죄목과 매우 유사하다. 그러나 차가운 사약을 받은 소크라테스와는 달리, 아스파시아는 남편 페리클레스의 눈물어린 호소와 변론 덕분에 무사히 석방될 수 있었다.

고대의 비평가들은 페리클레스의 군사적 실책이 모두 아스파시아의 탓이라고 주장했다. 에우폴리스나 크라티누스 같은 풍자 시인들 역시 아스파시아가 이른바 '베개송사'로 사모스 전쟁이나 펠로폰네소스 전쟁을 부추긴 장본인이라며 열렬히 비난했다. 아스파시아에게는 '새로운 옴팔레' 또는 '데이아네이라', '헤라', '헬레네'란 별명이 붙여졌다. 이 여성들은 모두 한결같이 남성을 파국으로 몰거나 좌지우지하려는 기질이 강한 여자들이다. 옴팔레는 천하장사인 헤라클레스를 노예처럼 사역했으며, 후처인 데이아네이라는 헤라클레스를 죽음의 파멸로 몰아간 장본인이며, 헤라는 제우스의 바람기를 잠재우기 위해 온갖 투기와 심통을 부렸고, 헬레네는 젊은 왕자 파리스와 눈이 맞아 달아난 탓에 트로이 전쟁의 불씨를 제공했다. 그녀가 이처럼 비난의 화살을 받았던 것은 남다른 지성과 미모를 지닌 아스파시아가 남성들과 대등하기 원했기 때문이다. 그러나 동시대의 이러한 혹평에도 불구하고 오늘날 아스파시아는 아테네 황금기에 가장 지적이고 걸출했던 여성으로 매우 좋은 평판을 얻고 있다. "우리는 존경할만한 올림피아인 중에서도 가장 존경받는 밀레투스의 아스파시아보다 더 훌륭한 지혜의 모델을 찾을 수가 없다"며 극찬한 2세기 그리스

의 풍자 작가인 루키아노스야말로 그녀를 가장 잘 평가했던 인물로 인정받고 있다.

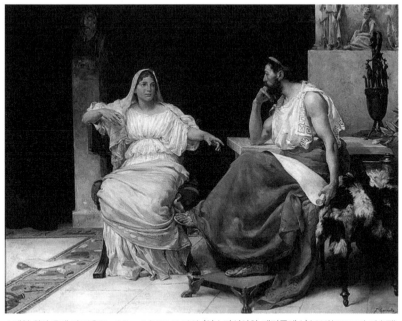

스페인 화가 호세 가르넬로José Garnelo(1866–1944)의 〈아스파시아와 페리클레스〉(1893)(코르도바 미술관)

위의 그림은 스페인 화가 호세 가르넬로José Garnelo(1866–1944)의 〈아스파시아와 페리클레스〉(1893)란 작품이다. 페리클레스가 오른편에 턱을 괸 자세로 앉아서 아스파시아가 말하는 모습을 물끄러미 쳐다보고 있다. 그리스 양식보다는 웬 일인지 묘한 스페인 풍의 실내에서 두 사람이 무언가를 열심히 상의하는 듯하다. 플라톤은 아테네 민주정의 정수를 가장 잘 요약해준 페리클레스의 유명한 장례식 연설문이 아스파시아의 놀라운 지성(?) 덕분이라고 공공연히 주장한 바 있다. 미국에서 우주 왕복선이 폭발했을 때의 일이다. 그때 작고한 미국대통령 로널드 레이건은 아주 우아한 연설문을 낭독했다. 사람들은 매우 깊은 감명을 받았고, "도대체 누가 이걸 썼지?"라며 무척 궁금해 했다. 그 연설문 작성자가 바로 백악관의 연설원고 담당자인 페기 누난Peggy Noonan이란 여성

이었다. 플라톤의《소크라테스와의 대화》편에 따르면, 아테네 장군 페리클레스에게도 페기 누난 같은 여성이 있었고 그녀의 이름은 바로 아스파시아였다.

"우리의 정치제도는 다른 무력적인 제도들과 경쟁하지 않노라. 우리는 이웃국가들을 모방하지 않으며, 단 귀감이 되고자 노력할 뿐이다. 우리의 행정은 소수보다는 다수를 선호하노라. 그래서 민주주의라고 불리는 것이다."

페리클레스의 고전적인 장례식 연설문은 후일 미국 대통령 링컨을 위시한 많은 정치가들에게도 훌륭한 정치적 교본이 되었다.

나이 50이 거의 다 되어 아스파시아를 만난 중년의 페리클레스는 그녀에게 아예 푹 빠져 버렸다. 원래부터 애정이 없었던 첫 번째 부인과 이혼한 후, 그는 젊은 아스파시아와 동거했다. 그들의 아들인 소(小) 페리클레스는 기원전 440년경에 태어난 것으로 보고 있다.[1] 상당한 나이차에도 불구하고 두 사람은 잉꼬부부였고 페리클레스는 매일 아침 출근할 때마다 그녀에게 키스와 포옹으로 아쉬운 작별 인사를 나누었다고 한다. 당시 정략혼이 성행하던 아테네의 상류사회에서 이 두 부부의 닭살 돋는 애정행각은 매우 드문 현상이었다고 한다. 플루타르코스에 의하면 그들의 저택은 소크라테스를 위시하여 그 시대에 가장 걸출한 작가와 사상가들이 드나드는 아테네 최고 지성의 산실이 되었다. 또한 아스파시아의 부도덕한 생활에 대한 악소문에도 불구하고, 아테네 남성들은 아스파시아의 재치 있는 담화를 듣게 하려고 자기 부인들도 함께 데려갔다고 한다.

두 사람은 정식 부부가 아니었다. 얄궂은 운명의 장난인지는 몰라도, 페리클레스는 아스파시아가 아테네에 당도하기 바로 직전에 "양쪽 부모가 아테네 시민인 자만이 아테네 시민권을 가질 수 있다"는 법안을 통과시켰던 장본인이

1 페리클레스의 아들은 나중에 아테네 군대의 제독이 되었으나, 아르기누사에 전투가 끝난 후에 처형당했다.

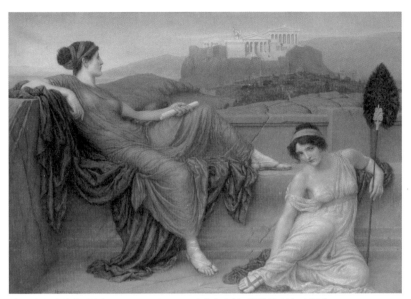

영국 화가 헨리 홀리데이Henry Holiday(1839-1927)의 〈프닉스 언덕의 아스파시아〉Aspasia on the Pnyx (1888)(소장처 미상). 프닉스 언덕은 아테네의 아크로폴리스 근처에 있는 언덕을 가리킨다. 기원전 5세기 에는 고대 아테네 민회의 회의장이었다. 여왕과도 같이 위엄이 넘치는 자세로 아스파시아가 왼손에 두루 마리를 든 채 아테네의 전경을 내려다보고 있다. 그녀는 헤타이라 양성학교 같은 것을 운영했다고도 하 는데, 아마도 오른편에 앉아 있는 여성도 초보 헤타이라일 가능성이 높다.

었다. 이 법에 따르면 외국인 아내가 낳은 아이들은 결코 아테네 시민이 될 수 가 없었다. 즉 외국인 아내는 첩이나 다를 바 없었고, 그녀가 낳은 자식도 역시 사생아가 될 수밖에 없는 처지였다. 결국 페리클레스는 자신이 만든 법의 그 물망에 갇힌 셈이었다. 기원전 429년 아테네에 전염병이 창궐했을 때 페리클 레스는 여동생과 전처 소생의 두 아들을 모두 다 잃어버렸다. 그는 극도로 침 통한 나머지 울음을 터뜨렸고 아스파시아가 그의 옆에 있다는 사실조차도 위 안이 되지 못했다. 전처의 소생들도 이제 다 죽어버린 마당에 그는 마지막 남 은 아스파시아의 아들을 사생아로 만들지 않기 위해 연단 앞에 나가서 눈물로 절절히 호소했다. 그는 기어이 시민들의 마음을 움직여 시민법을 변화시키는 데 성공했지만, 그해 가을에 그도 역시 돌림병으로 사망했다. 그가 사망한 후 에 아스파시아는 아테네 장군이며 민주주의 지도자인 리시클레스와 함께 살

앉고, 그와의 사이에서 또 다른 아들을 하나 낳았다. 원래 리시클레스는 미천한 태생으로 양을 사고 파는 중개인이었는데 아스파시아는 그를 일약 아테네의 일인자로 만들었다. 그러나 리시클레스는 기원전 428년경에 살해되었고 그의 죽음과 함께 고대의 여걸인 아스파시아에 대한 기록도 끝난다. 페리클레스와의 사이에서 낳은 아들이 장군으로 선출되고, 나중에 사형을 당했을 때도 그녀가 생존해 있었는지 여부는 알려지지 않고 있다. 대부분의 역사가들은 기원전 399년 소크라테스의 처형이 이루어지기 전에 그녀가 사망했을 것으로 추정하고 있다.

동시대에 가장 아름답고, 가장 교육받은 여성으로 알려졌던 그녀의 생애는 고대의 '경이' 그 자체였다. 플라톤, 크세노폰, 키케로, 플루타르코스, 아테나이오스, 물론 배우자였던 페리클레스에 이르기까지 그녀는 동시대의 권위 있는 남성들에게 많은 영향을 끼쳤다. 몇몇 학자들은 비록 플라톤이 아스파시아와 연인 관계는 아니었지만 그녀의 지식과 위트에 깊은 인상을 받았다고 주장했으며, 또한 플라톤의《심포지엄》(향연)에 나오는 디오티마Diotima의 캐릭터가 아스파시아를 모델로 한 것이라 추정했다. 디오티마는 '제우스의 영예를 얻은 여성'이란 의미를 갖고 있다. 우리가 흔히 알고 있는 '플라토닉 러브'라는 개념도 이 '선견지명이 있는 예언자' 내지 여사제인 디오티마에게서 유래한 것이다.

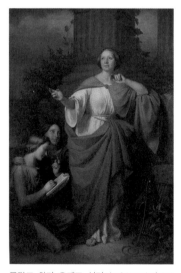

폴란드 화가 요제프 심러Józef Simmler(1823
-1868)의 《디오티마》(1855)(우크라니아 리비우 박물관). 화가는 '디오티마'라는 필명을 지닌 폴란드 여류 시인 야드비가 루체프스카Jadwiga Łuszczewska(1834-1908)를 모델로 이 디오티마란 문학적 인물을 상상해서 그렸다고 한다.

고대의 의성 히포크라테스를 신봉하는 남성 작가들은 남성과 여성이 본질적으로 다르다고 생각했다. 즉 여성들은 남성보

다 기공(氣孔)이 많고 부드러운 피부를 지녔기 때문에 엄청나게 많은 양의 수분을 보다 빨리 흡수한다. 그래서 여성의 '월경'은 이러 초과 잉여분을 제거하기 위한 일종의 자연의 방법이라 여겼다. 오직 아리스토텔레스만이 남성과 여성이 같은 동물이라고 보았는데, 그는 단순히 여성을 열등한 존재로 간주했다. 고대 아테네인들은 여성을 자기 자신에게나 타인에게나 상당한 해를 끼치는 존재로 보았다. 남성보다 심신이 미약하지만 그래도 묘한 매력이 있는 창조물로 간주했다. 주신 디오니소스를 따르는 광기어린 마이나데스를 보면 알 수 있듯이, 젊은 소녀들은 마치 길들여지지 않은 야생마 같아서 제어하기가 어렵다. 특히 처녀들은 환각에 빠져 자기 파괴적이고 충동적인 성향을 보이기가 쉽다는 것이다. 그래서 여기에 대한 정답이 바로 여성의 조혼(早婚)이다. 즉, 빨리 결혼시키는 길만이 유일한 해법이며, 결혼해서 첫 번째 아이를 낳았을 때 비

스위스 화가 안젤리카 카우프만Angelica Kauffman(1741-1807)의 〈**파리스와 사랑에 빠지도록 헬레네를 인도하는 비너스**〉Venus Induces Helen to Fall in Love with Paris(1790)(에르미타주 미술관 소장품) 역사시대 이전 스파르타 여성들의 자유로운 연애관을 엿볼 수 있는 작품이다.

로소 완전한 여성이 될 수 있다는 것이다.

우리는 그리스 여성의 '낮은' 지위를 그리스 가부장 사회의 성립과 서로 연결지어 생각할 필요가 있다. 사유제와 종교제도를 근간으로 하는 가부장제가 점점 확고부동해짐에 따라 그리스 여성의 지위는 오히려 더욱 하락하는 경향이 있었다. 사실상 역사시대 이전 호메로스의 《일리아드》나 《오디세이》에 나타난 남녀관계는 매우 솔직하고 자연스러운 편이다. 그래서 어여쁜 헬레네는 남편이 출타한 사이에 자기 남편 메넬라오스의 불성실한 손님인 파리스 왕자를 자유롭게 접대할 수가 있었다.

우리는 신화 속의 그리스 남녀들보다, 역사시대의 상류층 아테네인들이 훨씬 제약적이고 구속적이었다는 것을 알 수가 있다. 단지 아스파시아 같은 외국 태생의 여성이나 몇몇 재능 있는 고급 헤타이라들이나 자유롭게 이동할 수 있었고 교육의 혜택을 누릴 수가 있었다. 5세기말경 극(劇) 중에서 교육과 사회생활에서 소외된 채 집안에만 갇혀있던 그리스 여성들이 더 많은 자유와 권리를 요구하는 움직임이 자주 나타나기도 하지만 결과적으로 여성들의 이러한 요구는 그리스 사회에서 관철되지 못했다. 그리스 사회는 거의 인구의 절반을 차지하는 여성들의 교육을 등한시한 결과 사회의 비효율성을 초래하는 우를 스스로 범했던 셈이다.

프랑스 화가 마리–주느비에브 불리아르Marie-Geneviève Bouliard(1763–1825)의 〈아스파시아〉Aspasia
(1794)(아라스 미술관 소장)

II
고대 로마 여성:
다산과 모성애의 상징으로서의 여성

로렌스 알마-타데마Lawrence Alma-Tadema(1836-1912)의 〈좋아하는 습관〉A Favourite Custom(1909)(런던 테이트 모던 갤러리)

위의 그림은 빅토리아 시대에 가장 성공한 예술가인 로렌스 알마-타데마 Lawrence Alma-Tadema(1836-1912)의 〈좋아하는 습관〉A Favourite Custom(1909)이란 작품이다. 이 그림은 폼페이에 있는 로마 욕장을 모델로 하고 있다. 맨 앞에 위치한 프리기다리움frigidarium(냉욕장)에서[1] 올림머리의 나체 여성이 올리브색 두건을 쓴 친구에게 물을 튀기면서 물장난을 치고 있다. 알마-타데마는 1824년 고고학자들에 의해 발견된 폼페이의 스타비안 공중목욕탕의 유적에 대한 사진을 바탕으로 예술가의 원기 왕성한 상상력을 발휘해 이 그림을 그렸다고 한다. 그는 상아처럼 매끈거리는 대리석 바닥과 벽을 가미해서, 실제 유적보다 훨씬 더 고급하고 럭셔리한 분위기를 연출했다. 이 그림은 매우 성공적이어서 전시되자마자 국가가 즉시 이를 매입했다고 한다. 로마인들은 그리스의 목욕 관습을 그대로 모방했지만 규모나 시설 면에서는 그리스의 것을 단연 압도했다. 로마의 대욕장은 사교나 레크리에이션 활동의 중심이 되었다.

로마제국이 확장됨에 따라 공중목욕탕 문화가 지중해의 전역과 유럽,

이탈리아 화가 주세페 바르바글리아Giuseppe Barbaglia(1841-1910)의 〈폼페이 목욕탕〉 Pompeian Bath(1872)(게티미술관). 아름다운 나체의 여성들이 목욕을 즐기고 있는데, 로마 공화정 당시에는 시간별, 장소별로 남녀의 목욕 시간이 분리되어있었다.

[1] 프리기다리움은 큰 목욕탕 하나와 주실로 연결된 다수의 작은 목욕탕들로 구성되었다. 방으로 들어가는 물은 배관이나 수조를 통해 들어오고 목욕탕 내의 배수구를 통해 나갔다. 목욕탕에서 나온 물은 복합시설 내 변소를 배수시키는 데에 재사용된 것으로 보인다. 프리기다리움은 주로 수영장이나 냉탕으로 이용되었다. 욕실의 거대한 규모를 봤을 때 사교실로도 이용된 것으로 여겨진다.

북아프리카 지역까지 널리 퍼져나갔다. 원래 로마 공화정 시대에는 남녀의 목욕이 시간별, 혹은 장소별로 서로 분리되어 있었으나 1세기경부터 남녀 혼욕이 일반화되었다. 그러다가 5현제(賢帝) 중 세 번째인 하드리아누스^{Hadrianus}황제⁽⁷⁶⁻¹³⁸⁾ 때 드디어 남녀 혼욕의 관행이 폐지되었다고 전해진다.

삶의 공간이 폐쇄적이었던 그리스의 상류층 여성들과는 달리, 로마의 부유층 여성들은 노예들이 나르는 가마를 타고 도시 주변을 활보하거나 여행할 수 있었다. 여성들은 거의 매일 거리에서 친구들을 만나서 수다를 떨거나 종교 행사에 참여하기도 하고, 위의 알마-타데마의 그림처럼 공중목욕탕에서 거리낌 없이 만나서 목욕과 각종 사교 활동을 마음껏 즐겼다. 물론 부유한 가정에서는 개인 목욕탕이 있었지만, 대부분의 사람들은 공중목욕탕에 가서 몸을 씻거나 사교적인 레크리에이션 활동을 했다. 남녀 혼욕이었기 때문에 성적으로 풍기 문란한 사건사고도 심심치 않게 발생했다고 한다. 몇몇 학자들은 이 문제의 혼욕이 오직 하층민 계급의 여성이나 윤락업에 종사하는 특수 여성들에게만 해당되었다고 주장하기도 하지만 고위층 여성들도 역시 벌거벗은 채 공중목욕탕에서 목욕하는 사례가 적지 않았다. 비록 하드리아누스 황제가 혼욕을 금지했지만 법령은 사실상 제대로 지켜지지 않았다. 로마의 많은 도덕주의자들에게 공중목욕탕은 범죄와 타락의 온상지였다. 특히 로마의 정치가 대 카토^(234-149 BC)는 제2차 포에니 전쟁에서 한니발을 무찌른 로마의 대장군 스키피오 아프리카누스^{Scipio Africanus(236–183 BC)}가 공중목욕탕을 너무 뻔질나게 드나든다고 공격하기도 했다.

목욕은 모든 로마인이 즐기는 일상의 풍경이었지만, 위생 면에서 불평을 일삼는 자들도 적지 않았다. 어떤 공중목욕탕은 물을 자주 갈지 않아서 퀴퀴한 냄새가 났을 뿐 아니라, 몸에 바른 오일 찌꺼기나 각종 오물, 심지어 똥 같은 배설물까지 물 위에 둥둥 떠다니기도 했다고 한다. 위생 규칙이 제대로 지켜지지 않은 공중목욕탕은 청결이나 테라피(치유)의 장소가 아니라, 온도가 따

뜻하고 습해서 그야말로 세균의 이상적인 서식처였다. 그래서 "와인과 여성, 온기는 인생을 망치지만, 와인과 여성, 그리고 따뜻한 온기(목욕)에 의해 우리는 살고 있다"라는 말이 생겨날 정도였다.

목욕은 원래 사생활의 영역이다. 그러나 로마의 사교적인 공중목욕 문화에서도 알 수 있듯이, 고대 그리스와는 달리 로마의 가족이나 여성은 상당히 진보적인 편이었다. 그래도 로마 초기에는 그리스와 마찬가지로 엄격한 가부장제를 유지했으나 로마가 세계 제국으로 성장함에 따라 고대 로마인의 관습도 변하기 시작했다. 로마 전체 역사를 통틀어 볼 때 여성의 지위는 남편에 대한 '해방'이라는 의미를 지니고 있다.

시실리 남중부에 위치한 피아자 아르메리나 부근의 고대 로마 빌라(별장)의² 모자이크에는 마룻바닥에서 힘차게 뛰거나, 원반던지기, 빨리 걷기 등의 운동을 하는 〈로마의 비키니 걸〉들이 묘사되어 있다. 이 작품에 나타나듯, 로

〈로마의 비키니 걸〉(연대 미상). 시실리의 피아자 아르메리나Piazza Armerina 근처에 있는 카잘레의 빌라 로마나Villa Romana del Casale에 그려진 모자이크 벽화의 부분도로, 비키니 차림으로 에어로빅과 스포츠를 즐기는 로마 여성들의 활기차고 역동적인 모습을 담고 있다.

2 이 화려한 빌라 로마나는 로마 황제 막센티우스Maxentius(278–312)나 그의 아들에 의해 사냥할 때 머무는 숙소로 지어졌다고 한다.

마 제정시대의 여성들은 오늘날 피트니스센터에서 에어로빅이나 각종 운동을 즐기는 여성들과 비교해도 크게 다르지 않을 정도로 매우 개방적이고 활달한 면모를 보여준다. 로마 제정 말기의 로마는 질박하고 강건한 기풍의 초기 로마 공화정보다는 오히려 오늘날 미국 가정과 유사한 점이 많았다고 한다. 그리스처럼 로마에서도 결혼은 전적으로 사적인 문제였다. 남녀의 동등권을 인정하는 고대 그리스나 로마의 이교적인 결혼관은 오늘날 근대국가의 결혼관과도 유사성이 많았다. 그러나 로마제국의 자유로운 이성관과 결혼관은 일반 여성들의 사회적 지위의 상승이나 자유를 위한 투쟁의 산물이라기보다는 그 시대의 해이해진 도덕관과 지나친 부의 축적으로 인한 방종의 산물이었다. 남편에 대한 로마 여성들의 해방 역시 일부 특권층에만 한정되어있었다. 제정 말기에는 부유한 여성들에 대하여 묘한 반감을 지닌 남성들 때문에 독신자들의 숫자도 상당히 증가했다고 한다. "나는 왜 부유한 아내의 남편이 되지 않았을까? 왜냐하면 나는 아내의 급사 따위는 되고 싶지 않으니까"라고 한 로마 남성은 자조 섞인 어투로 지껄였다고 한다. 그래서 로마의 정치가인 카토도 역시 "모든 남성은 여성을 지배하고, 로마인은 모든 남성을 지배한다. 그러나 우리를 지배하는 것은 바로 우리의 여편네다"라며 크게 불만을 토로했다.

로마의 상류층 여성들은 읽고 쓰는 법을 배웠고, 심지어 그리스어나 라틴어까지도 배웠다고 하나 애석하게도 고대 로마 여성이 남긴 기록은 오늘날 거의 하나도 남아있지 않다. 우리는 결국 로마의 남성 작가들이 남긴 파편적인 기록들을 통해 고대 로마 여성들을 어느 정도 유추·해석해 볼 수 있을 따름이다.

첫째, 상류층을 제외한 로마 여성들은 직업에 종사하는 경우에도 제대로 평가를 받지 못했다.

둘째, 고대 로마 여성들은 예술에서 주로 로마의 특별하고 소중한 가치였던 '다산과 모성애'의 상징으로 많이 표현되고 그려졌다.

셋째, 로마 천년의 역사에 따라 여성의 지위와 역할은 조금씩 변화하기 시

알마 타데마Lawrence Alma-Tadema(1836–1912)의 〈프리기다리움(냉욕장)〉(1890)(개인 소장품). 오른쪽 전방에서는 상류층 귀부인이 푸른 리본 장식이 달린 옷을 가봉하고 있으며, 왼쪽 후방에는 프리기다리움에서 냉욕을 즐기는 여성들의 한가로운 모습이 보인다. 노예처럼 보이는 남성이 장막을 치고 있으며, 그 옆에서는 또 다른 여성이 자신의 순서를 기다리는 것 같기도 하고, 아니면 여주인의 옷을 들고 대기 중인 것 같기도 하다.

작했다. 상류층의 경우, 현대의 미국 여성과 비교해도 거의 손색이 없을 정도로 여권이 많이 신장되었다.

고대 로마 편에서는 전설적인 존속 살인녀인 기원전 6세기경의 툴리아, 정숙한 아내의 상징인 루크레티아, 로마 어머니의 모범적인 아이콘인 코르넬리아, 세기의 미녀인 이집트 왕녀 클레오파트라를 다루기로 한다.

1
존속살인의 대명사 툴리아

프랑스 역사화가 장 바르댕Jean Bardin(1732-1809)의 〈자기 아버지의 시체 위로 전차를 달리는 툴리아〉Tullia Drives over the Corpse of her Father(1765) (독일 마인츠 란데스 미술관)

　위의 그림은 프랑스 역사화가인 장 바르댕^{Jean Bardin(1732–1809)}의 〈자기 아버지의 시체 위로 전차를 달리는 툴리아〉^{Tullia Drives over the Corpse of her Father(1765)}라는 작품이다. 화가 바르댕은 고대 로마 왕가 에트루리아의 6대왕 세르비우스 툴리우스^{Servius Tullius}의 딸인 툴리아를 그리고 있다. 툴리아는 잔인하게도

전차의 기수에게 아버지의 시체를 밟고 그대로 질주하라는 명을 내리고 있다. 바르댕은 툴리아와 전차를 끄는 두 마리의 백마를 중심으로 그림을 바라보는 이들의 시선을 집중시키고 있으며, 그림의 주제를 잘 설명하고 있다. 로마 역사 전체를 통틀어, 툴리아는 자기 친부마저도 살해하는 사악한 광기의 여성으로 묘사되어왔다. 이 그림 속에서 툴리아는 마치 올림퍼스 산의 정상에 있는 것처럼, 가장 높은 위치에서 전차의 기수에게 어디로 가야할지 방향을 가리키고 있다. 그녀의 얼굴은 그리 디테일하게 묘사되어있지는 않지만 독자들은 툴리아가 마치 늙은 노인 남성처럼 추하게 보인다는 사실을 대번에 알 수 있다. 예술가는 자신이 익히 알고 있는 로마의 전승을 이런 식으로 충실하게 묘사했던 것이다. 툴리아와 대조를 이루는 길거리 구경꾼들의 당황한 표정은 전차의 방향을 바꾸지 못하는 그들의 무력감을 표현한 것이리라. 기수는 툴리아의 명령을 따르는데, 그녀 쪽으로 몸을 확 돌린 탓에 바퀴 밑에 누워있는 왕 세르비우스 툴리우스의 시체를 미처 보지 못했다. 툴리아는 이러한 위기 상황을 지배할 유일한 권능자로 등장하고, 이처럼 의도적인 그림의 구도는 툴리아의 사악성을 더욱 도드라지게 하는 역할을 한다.

툴리아는 고대 로마사에서 반(半) 전설적인 인물이다. 로마 공화정 이전의 마지막 왕비이며 에트루리아의 6대 왕 세르비우스 툴리우스의 막내딸이다. 그녀는 로마의 제7대 왕이자 마지막 왕인 루시우스 타르퀴니우스 수페르부스^{Lucius Tarquinius Superbus}와 혼인했다. 일부 학자들은 이 타르퀴니우스를 실존 인물로 인정하고 있으며, 기원전 534–510년에 로마를 다스렸다고 한다. 전설에 따르면 그는 타르

위의 풍자화는 영국의 풍자 작가 길버트 애보트 아 베케트Gilbert Abbott à Beckett(1811-1856)의 《로마의 코믹 역사》Comic History of Rome(1850)에 나오는 삽화다. 타르퀴니우스 수페르부스 Tarquinius Superbus가 스스로 왕이 되는 장면을 매우 코믹하게 그렸으며, 영국의 삽화가 존 리치 John Leech(1817-1864)의 작품이다.

퀴니우스 프리스쿠스의 아들(혹은 손자)였고, 세르비우스 툴리우스의 사위였다. 타르퀴니우스는 툴리우스를 죽이고 '전제 정치'를 확립했다고 한다. 그래서 '거만한 사람'이라는 뜻의 수페르부스Superbus라는 이름이 붙었다. 툴리아는 자기 남편을 로마의 통치자로 만들었다. 로마사에서 최초로 무서운 치맛바람을 일으킨 극성스런 여편네다. 그녀는 우선 남편을 설득시켰고, 타르퀴니우스는 왕이 되고 싶은 욕심에 혹한 나머지 귀족 원로원 의원들에게 대대적인 선물 공세를 펼쳤다. 또한 장인인 세르비우스 툴리우스 왕을 노예의 소생이라는 둥 갖은 중상모략을 해 그들의 환심을 샀다. 대다수 의원들의 지지를 등에 업은 채, 타르퀴니우스는 무장한 수비대를 이끌고 원로원에 등장해서 자신이 스스로 왕위에 올랐다. 어이를 상실한 세르비우스 툴리우스가 이에 대해 항의하자 타르퀴니우스는 왕을 거리로 집어던졌다. 거기서 그는 타르퀴니우스가 부리는 자객들에 의해 살해당했고, 툴리아는 길바닥에 쓰러진 아버지의 주검 위로 전차를 몰고 가는 만행을 저질렀다. 당시 아버지의 주검에서 나온 피가 낭자해서 그녀의 옷은 물론이고 얼굴까지도 피가 튀었다고 전해진다. 그녀는 존속살인자의 무정함의 극치를 보여준 셈이다.

다음 그림 역시 자기 아버지를 살해하는 만행을 저지르는 툴리아를 그리고 있다. 이탈리아 화가·조각가·판화가인 주세페 카데스Giuseppe Cades(1750-1799)의 작품으로 제목은 〈전차로 아버지의 시체를 달리는 툴리아〉Tullia about to Ride over the Body of Her Father in Her Chariot(1770-1775)다. 카데스는 펜과 갈색 잉크, 흰색과 회색의 물감을 사용해서 이 역동적인 데생을 완성시켰다. 그녀는 로마 거리에 버려진 아버지의 주검을 둘러싼 군중들을 피하라는 남편의 충고를 무시해버렸다. 심지어 자신의 말(馬)조차도 시신을 피해가려 함에도 불구하고, 아버지를 철저히 파괴하려는 임무를 완수하려고 단단히 결의한 것처럼 보인다. 화가 카데스는 고대 로마 역사가 리비우스의《로마사》에 나오는 이 충격적인 일화를 가장 공포스러운 장면에 포커스를 맞추어, 인물들의 동작이 아예 화면 밖

이탈리아 화가·조각가·판화가 주세페 카데스Giuseppe Cades(1750-1799)의 〈전차로 아버지의 시체를 달리는 툴리아〉Tullia about to Ride over the Body of Her Father in Her Chariot(1770–1775)(개인 소장품)

으로 튕겨져 나올 만큼 욕심내어 내용물을 가득 가득 채워 넣었다. 시체를 보고 놀라서 뒤로 주춤 튀어 오르는 말들. 바람에 망토를 휘날리며, 요동치는 말 위에서 무언가 긴박한 제스처를 교환하는 툴리아와 그녀의 남편 타르퀴니우스. 또한 흐르는 말갈기와 중앙에 있는 말의 근육, 쓰러져 누워있는 왕의 시체의 윤곽을 보다 강화시켜주는 흰색의 사용은 절묘하게도 이 어두운 장면의 극적 효과를 배가시켜준다. 학자들은 카데스가 이 데생을 초벌 그림이 아닌, 하나의 독립된 작품으로 팔기 위해 완성시켰다고 믿고 있다. 1700년대 이탈리아의 미술 시장에서는 이처럼 완성도가 높은 데생 작품들이 많이 나왔다고 한다.

루시우스 주니우스 브루투스Lucius Junius가 마침내 로마 왕정을 무너뜨리자 타르퀴니우스 왕과 가족들은 로마에서 추방당했다. 이때 툴리아는 특히 로마인들의 저주의 대상이 되었는데, 이유인 즉 아버지 살해의 주역이면서도 그녀가 자신의 고향으로 살길을 찾아 도망쳤기 때문이다. 툴리아는 고대 로마문화

에서 가장 불명예스런 인물 중 하나다. 불명예스럽게도 자신의 동시대는 물론이고, 19세기 말까지도 악덕의 상징으로 굳건히 자리매김 했다. 아비 살해에다 군주 시역자의 상징이니, 고대 로마인의 관점에서 본다면 가장 최악의 범죄를 저지른 여성인 셈이다.

로마 미덕의 상징 루크레티아

이탈리아 화가 루카 지오다노Luca Giordano(1634-1705)의 〈타르퀴니우스와 루크레티아〉Targuin and Lucretia(1663–1664)(개인 소장품)

위의 그림은 나폴리 태생의 후기 바로크 화가 루카 지오다노^{Luca Giordano}(1634-1705)의 〈타르퀴니우스와 루크레티아〉Tarquin and Lucretia(1663-1664)란 작품이다. 초기 로마사에서 '루크레티아의 강간'이란 사건은 후세에 가장 잘 알려진 에피소드 가운데 하나다. 아내 툴리아와 공모해서 장인을 죽이고 왕위에 오른 폭군 타르퀴니우스 수페르부스의 망나니 아들인 섹스투스 타르퀴니우스^{Sextus Tarquinius}가 정숙한 아내인 루크레티아를 강제로 성폭행하는 장면을 그리고 있다. 서슬 퍼런 단도를 든 채 위협적으로 다가오는, 어둡게 그려진 침입자와는 달리 새하얀 나신의 루크레티아가 기묘하고 의도적인 명암의 대조를 이루고 있다. 그는 루크레티아를 정복하기 위해 그녀와 함께 있던 젊은 시동을 함께 죽이겠다고 칼로 협박하고 있다. 만일 그녀가 거부하면, 섹스투스 타르퀴니우스는 시동과 루크레티아가 몰래 간통하는 장면을 목격했다고 거

이탈리아 화가 티치아노 베첼리오Tiziano Vecellio(1490-1576)의 〈타르퀴니우스와 루크레티아〉Tarquinius and Lucretia(1571)(피츠윌리엄 박물관)

짓 증언을 할 심산이었다. 자신의 남편과 가족에게 미칠 불명예와 화를 생각해서 그녀는 어쩔 수 없이 침입자에게 자신의 몸을 허락했다. 그러나 그녀는 이러한 모든 사실을 가족에게 고한 다음에 자신을 위해 복수해 줄 것을 부탁하고 그만 자결해버렸다.

화가 지오다노의 그림의 구도는 이탈리아의 베네치아파 화가인 티치아노의 동명의 작품 〈타르퀴니우스와 루크레티아〉Tarquinius and Lucretia(1571)를

많이 연상시킨다. 지오다노는 자신의 미술 공부를 완성시키기 위해 1650-1654년 동안 베네치아에 머물렀다. 그런 그가 거장 티치아노의 전작을 전혀 의식하지 않았을 리가 만무하다. 티치아노 자신의 말에 따르면 그는 필리프 2세가 주문한 이 그림을 완성시키기 위해, 자신의 어떤 후기 작품보다 "훨씬 더 많은 공과 기술"을 정력적으로 쏟아 부었다고 한다. 왼쪽 구석에서 침대의 커튼을 처들고 강간의 현장을 몰래 지켜보는 시동의 모습은 강간범인 섹스투스 타르퀴니우스의 몰락을 예고하고 있다. 비록 인체의 해부학적 구조의 측면에서는 약하기는 하지만, 말기의 거장은 특히 밝은 색채를 이용해서 다재다능한 기술로 루크레티아의 유명한 강간 사건을 잘 예시하고 있다. 그러나 전문가들은 이 그림도 역시 티치아노 자신의 독창적인 발명품이 아니라, 라파엘로의 제자인 이탈리아 화가 줄리오 로마노Giulio Romano(1499-1546)의 프레스코 벽화나 판화가인 조르지오 기시Giorgio Ghisi(1520-1582)의 판화 작품에서 상당한 영감을 받지 않았을까 추정한다.

이탈리아 화가 줄리아노 로마노(1499-1546)의 〈타르퀴니우스와 루크레티아〉Tarquin and Lucretia(1536). 프레스코 벽화로 소재지는 만토바의 두칼레 궁전이다.

르네상스 예술에서 루크레티아는 '세속적인 성녀'로 미화되어 곧잘 등장한다. 렘브란트의 그림이나 영국의 문호 셰익스피어의 시《루크레티아의 강간》의 주인공이 될 만큼 수세기 동안 신화와 문학의 단골 주제가 되어왔다. 그녀는 과연 누구이고 왜 수세기 동안 이처럼 스포트라이트의 대상이 되었을까? 루크레티아는 물론 아름답고 덕행 있는 귀족의 아내였다. 그녀는 이른바 사회 특권층의 자녀였음에도 불구하고 당시 왕의 아들에 의해 강간을 당하고, 자신의 아버지와 남편으로부터 기어이 왕가에 대한 복수의 맹세를 받은 다음에 단도로 자결한 용감한 여인이었다. 무고한 희생자였음에도 불구하고 그녀는 왜 자살이라는 극단적인 길을 선택했을까? 로마 시대를 통틀어 강간 사건에서 발생하는, 이른바 '명예의 실추'라는 개념은 강간을 당한 당사자인 여성의 보호보다는 남편과 가문의 명예를 무엇보다 우선시했기 때문이다. 여성의 간음죄에 대하여 후일 카토는 다음과 같은 얘기를 남겼다. "만일 아내의 간통 현장을 직접 목격했다면, 너는 재판이나 어떤 처벌이 없이도 네 아내를 그 자리에서 죽일 수가 있다. 그러나 만약에 반대로 네 아내가 너의 간통 현장을 목격했다면 그녀는 감히 손가락 하나도 네 몸에 손을 댈 수가 없다. 그녀는 실제로 아무런 권리가 없다."

로마사에서 루크레티아의 이 유명한 강간 사건은 고대 왕정을 무너뜨리는 기폭제로서 아주 중대한 결과를 가져왔다. 이 이야기의 발단은 로마가 이웃 국가 아르데아Ardea를 포위하고 있을 때로 거슬러 올라간다. 루크레티아의 남편 콜라티누스Collatinus는 왕의 아들 섹스투스 타르퀴니우스

네덜란드 화가 렘브란트(1606-1669)의 〈루크레티아〉(1664)(워싱턴 국립미술관). 화가는 고뇌와 비탄에 잠긴 루크레티아가 단도로 막 자살하기 직전의 모습을 묘사하고 있다.

와 동료 군인들에게 그들의 아내보다 자기 아내의 정절과 미덕이 제일 출중하다며, 입에 침이 마르도록 자랑했다. 그러자 거기에 모인 남성들은 그의 주장에 의문을 제기하면서 다들 로마를 향해 달려갔다. 과연 자기 아내들이 어떻게 지내고 있는지 살펴보기 위해서였다. 다른 부인들이 하나 같이 주연을 베풀며 흥청망청 노는 동안에, 오직 정숙하고 아름다운 루크레티아만이 하녀들과 함께 부지런히 모직을 짜면서 일하고 있었다. 이런 루크레티아의 정절과 미덕은 타르퀴니우스의 그릇된 정복욕을 불타오르게 한 것이다. 루크레티아가 가슴에 비수를 꽂아 자결한 후, 분노한 루크레티아 남편의 친구인 브루투스는 왕과 그 일가를 로마에서 쫓아내고 로마인들의 지도자가 되었다. 이후 강간범인 타르퀴니우스는 처형되었고 전제 군주제를 대신해 두 명의 집정관이 이끄는 로마 공화정이 수립되었다고 한다.

네덜란드 화가 빌렘 드 푸테르Willem de Poorter(1608–1668)의 〈일하는 루크레티아〉Lucrèce à l'ouvrage (1633)(프랑스 툴르즈 오귀스탱 미술관). 루크레티아의 강간이나 자살을 다루는 대부분의 작품들과는 달리, 화가 푸테르는 드물게 하녀들과 함께 실을 짜며 일하는 루크레티아의 평상적인 모습을 차분하게 그리고 있다.

가장 이상적인 로마의 어머니 코르넬리아

스위스 화가 안젤리카 카우프만Angelika Kauffmann(1741–1807)의 〈그라쿠스 형제를 자기의 보물로 가리키는 코르넬리아〉Cornelia Presenting Her Children, the Gracchi, as Her Treasures(1785)(버지니아 미술관)

위의 그림은 스위스의 신고전주의 화가 안젤리카 카우프만 Angelika Kauff-mann(1741–1807)의 〈그라쿠스 형제를 자기의 보물로 가리키는 코르넬리아〉 Cornelia Presenting Her Children, the Gracchi, as Her Treasures(1785)란 작품이다. 이 대

형 그림은 포에니 전쟁의 영웅인 로마의 대장군 스키피오 아프리카누스^Scipio Africanus(236–183 BC)의 둘째 딸 코르넬리아 아프리카나^Cornelia Africana(190-100 BC)의 고고한 인품을 격조 있게 묘사하고 있다. 로마의 개혁자 '그라쿠스의 어머니'이기도 한 코르넬리아는 '겸손, 정숙, 명예'라는 삼대 미덕의 귀감으로 로마 사회에서 커다란 칭송을 받았다. 그녀는 명문가에서 태어났지만 가문의 후광 때문이 아니라, (우리나라 성리학자인 율곡의 어머니 신사임당의 경우처럼) 티베리우스 그라쿠스^Tiberius Gracchus(169/164-133 BC)와 가이우스 그라쿠스^Gaius Gracchus(154–121 BC)가 남긴 위대한 정치적 유산과 이 두 형제의 어머니라는 사실 때문에 '모성애의 상징'으로 역사 속에서 유명세를 타게 되었다.

코르넬리아의 보물 같은 두 아들인 티베리우스와 가이우스는 기원전 2세기경에 활약했던 진보적인 정치가였다. 그라쿠스 형제는 토지 개혁과 고통 받는 하층민들의 부담을 경감시켜줄 다른 진보적인 법안들을 통과시키려고 몹시 고군분투했다. 즉 그들은 부익부 빈익빈의 현상이 날로 심

프랑스 신고전주의 화가 프랑수아 토피노-르브랭François Topino-Lebrun(1764-1801)의 〈가이우스 그라쿠스의 죽음〉La Mort de Caius Gracchus(1792) (마르세이유 미술관)

화되는 로마 공화정 말기에 사회적 통폐를 바로 잡으려는 이상주의적인 개혁가들로 영원히 기억되고 있다. 둘 다 호민관 재직 시절에 개혁을 결사반대하는 보수적인 원로원 귀족들에게 암살당했다.[1]

맨 위의 카우프만의 그림에서 막내딸의 손을 잡고 서 있는 코르넬리아는 자신의 옆에 앉아 있는 귀부인(오른쪽)과 대화를 나누고 있다. 그 이웃집 여성은 단순한 사교성 방문으로 코르넬리아의 집에 찾아와서 새로 구입한 화려한

1 역사상 귀족층에 맞서 평민들에게 부의 분배를 시도한 것은 그라쿠스 형제가 최초였으며 따라서 이들은 사회주의와 포퓰리즘의 원조로 일컬어지게 된다. 이들의 개혁은 초기에 몇 차례 성공을 거두었으나 결국 모두 원로원에 의해 암살당하는 비극적인 결말을 맞이하게 되었다.

보석과 장신구를 보여주며 자기과시를 하고 있다. 한바탕 자랑을 늘어놓은 후에 그녀가 코르넬리아의 보석들도 좀 보여 달라고 요청하자, 코르넬리아는 자신의 두 아들 티베리우스와 가이우스를 불러 "내가 가진 가장 위대한 보물이에요!"라고 소개했다.

손을 맞잡은 그라쿠스 형제들 (카우프만 그림의 부분도)

그리스 역사가 플루타르코스는 코르넬리아의 두 아들에 대한 변함없는 사랑과 충정, 그들의 정치 경력에 대한 존중과 배려심을 잘 기록해 놓았다. 예술 속에서 코르넬리아의 충정과 겸손은 여성의 최고 미덕으로, 또는 올바른 성(性) 역할의 길잡이로 자주 등장해왔다. 카우프만의 이 아름답고 감동적인 그림은 잔잔한 모성애로 가득 차 있다. 여류 화가 카우프만은 모성애를 묘사한 작품들을 자주 그렸는데, 18세기 유럽의 예술가들은 이처럼 화폭에서 도덕적인 메시지를 전달하기를 좋아했다. 신고전주의 경향이 나타나기 전에 '계몽' 내지 '교화'는 매우 흔한 주제였다고 한다. 18세기 중반에 고대 문화, 특히 로마 사회에 대한 관심이 증대됨에 따라 고대를 주제로 한 도덕적인 주제가 대중적인 인기를 모으기 시작했다.

코르넬리아는 로마 현모양처의 아이콘이며 또한 남다른 지성인이기도 했다. 고대인들은 아주 로맨틱한 정치 협상을 즐겼는데, 코르넬리아가 그중 가장 좋은 본보기라고 할 수 있다. 그녀는 위대한 로마의 안전과 행복을 위해, 매우 부유하고 유력하나 적대적인 두 가문을 화해시킬 양으로 자신의 한 몸을 희생했다. 그녀는 자기 아버지의 정적이며, 나이도 25살이나 많은 그라쿠스와

결혼했다. 그래서 그녀는 생전은 물론이고 사후에도 영원히 '그라쿠스의 어머니'로 불리게 된다. 상류층의 결혼이 그러하듯이 그녀의 결혼도 역시 영락없는 '정략혼'이었지만, 그녀는 행복했으며 무려 12명의 아이를 낳았다! 그러나 모두 어릴 적에 사망했고 단 3명만이 생존했다. 그래서 카우프만의 그림에서 세 명의 오누이가 등장하는 것이다. 그 당시 선진문명이었던 그리스 문화의 '얼리어답터'인 코르넬리아는 책도 출간했다. 그녀가 저술한 책들은 고대에 매우 호평을 받았다고 하는데, 애석하게도 오늘날에는 남아있지 않다.

고대 로마에는 '위인의 어머니'로 존경받는 여성들이 꽤 있지만, 코르넬리아처럼 자신의 고유한 미덕으로 칭송받는 여인은 그리 많지 않다. 사회 명사들을 집에 초대하여 연 문학 살롱에서 그녀는 훌륭한 대화술로도 높은 평가를 받았다. 그라쿠스 형제의 죽음에서 많은 것을 배운 그녀는 막내딸에게 서

프랑스 화가 노엘 알레Noël Hallé(1711-1781)의 〈그라쿠스 형제의 어머니 코르넬리아〉(1779)(파브르 미술관). 카우프만과 마찬가지로 코르넬리아의 집에 놀러 와서 보석류를 자랑하는 여인과 대화하는 코르넬리아의 모습을 그리고 있다. 어머니의 무릎에 턱을 바치고 가까스로 기대 선 막내딸 셈프로니아 Sempronia의 앙증맞은 모습과 두 아들 그라쿠스 형제의 의젓한 모습이 눈에 띈다.

신으로 정치적 위험성을 조언해줄 만큼 충분히 숙련된 정치적 노하우를 지니고 있었다. 그녀는 인생 말기에 문학, 라틴어, 그리스어 등을 공부했으며, 그리스 철학자들을 초청해서 강연을 듣기도 했다. 코르넬리아는 자신이 태어난 귀족 가문의 보수적 인사들과 아들들이 대립할 적에도 언제나 자신의 아들들을 지지했다. 아들들이 암살당한 후에 그녀는 수도 로마를 떠나서 미제눔^{Misenum}에 있는 빌라로 조용히 은퇴했다. 한적한 시골로 은퇴했어도 그녀는 저택에서 손님을 맞이하는 일을 게을리 하지 않았다. 로마는 언제나 그녀를 존경했으며, 그녀가 연로해서 죽었을 때 그녀의 미덕을 기리는 의미에서 동상을 세우기로 결정했다.

　비록 그라쿠스 형제들이 급진적인 정치 활동으로 반대 폭도들에 의해 비참한 죽임을 당했음에도 불구하고, 코르넬리아의 공적(公的) 이미지는 언제나 로마를 대표하는 이상적인 현모양처의 상이었다. 여기에 가장 이상적인 로마의 어머니로서 코르넬리아를 소개하는 문학 자료에 따르면, 코르넬리아는 이집트의 왕인 프톨레마이오스의 청혼도 거절했다고 한다. 유니비라^{univira}는 일생에 오직 한 남편만을 섬기는 지조 있는 아내를 가리키는 용어인데, 당시 고대 로마 사회에서 이러한 여성은 희소가치 때문인지 매우 특별하고 신성한 대우를 받았다고 한다. 코르넬리아는 이러한 일부종사의 미덕의 화신이었다. 로마 역사를 통틀어 황실 여성이 아닌 경우에도 그녀처럼 대우받은 여성은 거의 없다고 해도 과언이 아니다. 여성들은 항시 정치나 전쟁과는 무관한 존재로 간주되었다. 오늘날 남아있는 고대의 기록들은 거의 정치나 전쟁과 연관된 기록들뿐이기 때문에 여성에 대한 기록을 찾아보기가 어렵다. 그런데 여성이 거의 전무한 공적 영역에서, 그것도 왕정이 아닌 공화정 시대에 코르넬리아의 동상이 세워졌다는 것은 그야말로 놀라운 사실이 아닐 수 없다. 공화정 시대에 여성의 위치는 오직 가정에만 한정되어있었고, 동상은 정치적 상징물이기 때문에 여성의 상이 세워지는 경우는 거의 없었기 때문이다.

프랑스 바로크 화가 로랑 드 라이르Laurent de La Hyre(1606~1656)의 〈**프톨레마이오스의 왕관을 거절하는 코르넬리아**〉Cornelia rejects the crown of the Ptolemies(1646) (부다페스트 미술관). 이집트 왕의 청혼을 거절한 일화에서도 알 수 있듯이 코르넬리아는 과시적인 부에는 관심이 없었다. 그래서 그녀는 로마 초대 황제인 아우구스투스가 주창한 금욕주의적 치세 하에서도 이상적인 여성상으로 한 몸에 존경을 받았던 것이다.

유혹의 고수 클레오파트라

프랑스 화가 장–레옹 제롬Jean-Léon Gérôme(1824–1904)의 〈클레오파트라와 카이사르〉Cléopâtre et César(1866)(개인 소장품)

위의 그림은 프랑스 아카데미 화가인 장-레옹 제롬Jean-Léon Gérôme(1824–1904)의 〈클레오파트라와 카이사르〉Cléopâtre et César(1866)란 작품이다. 고대 미인의 대명사인 클레오파트라(69-30 BC)는 인류 역사상 실존했던 여성 가운데 이브와 성모 마리아 다음으로 가장 많이 회자되는 여성 중 하나가 아닐까 한다. 원래 이 그림은 '라 파이바'La Païva라는 러시아 태생의 유명한 코르티잔(고급 매춘부)가 주문한 그림이라고 한다.[1] 그러나 완성된 작품을 보고 그녀는 실망감을 표시했고 이 그림은 화가인 제롬에게 다시 반환되었다. 제롬은 이 그림을 1866년 살롱전과 1871년 로열아카데미 미술전에 출품했다. 화가 제롬은 두 손을 치켜 들 정도로 깜짝 놀라는 율리우스 카이사르Julius Caesar(100-44 BC)의 앞에서 고혹적인 자태를 드러내는 클레오파트라를 제법 모던한 터치로 묘사하고 있다. 전설에 따르면 카이사르가 카페트를 선물 받았는데 그것을 풀어헤쳐 보니 안에 이집트의 왕녀 클레오파트라가 있었다고 한다. 고대 로마오현제 시기의 그리스 작가이자 철학자였던 플루타르코스의 《영웅전》에서 〈카이사르의 생애〉 편에 나오는 유명한 일화를 모티프로 그린 작품이다.

클레오파트라는 프톨레마이오스 12세 아울레테스Auletes의 딸로 기원전 51년에 부왕이 죽자 방년 18세에, 15세였던 남동생 프톨레마이오스 13세와 결혼하여 공동 통치자가 되었다. 이집트 왕실은 형제자매간의 결혼을 통해 왕실의 순수한 혈통을 유지하고 있었다. 동생과의 권력 투쟁에서 한동안 밀려난 클레오파트라가 21세 때 알렉산드리아에 머물던 카이사르를 유혹했다는 것은 널리 알려진 사실이다. 그리고 당찬 클레오파트라의 미모에 반한 52세의 카이사르는 이집트와의 병합을 포기하고, 왕실의 권력 다툼에서 두말없이 클레오파트라의 편을 들어주었다.

1 '라 파이바'La Païva라는 닉네임으로 더 잘 알려진 에스더 라크만Esther Lachmann (1819-1884)은 19세기 프랑스의 코르티잔 중에서 가장 성공한 인물이었다. 보석 수집가이며 건축 후원자이기도 했던 그녀는 '첩들의 여왕' 내지 '군주'라는 별명을 얻을 만큼 카리스마가 넘치는 여성이었다. 비록 그녀의 고향인 러시아에서는 한미한 출신이었지만 유럽에서 가장 부유한 남성 중 하나였던 라크만과 결혼했고 파리의 호화저택에서 문학 살롱을 운영했다.

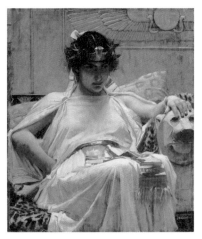

영국 화가 존 윌리엄 워터하우스John William Waterhouse(1849-1917)의 〈클레오파트라〉(1888) (개인 소장품)

맨 위의 그림에서 제롬은 자줏빛 바탕에 이국적인 문양이 그려진 페르시아 융단(또는 카페트)에서 거의 반 나체로 튀어나오는 클레오파트라를 묘사했지만, 이는 플루타르코스의 텍스트에 나오는 내용과는 다르다. 클레오파트라는 동생 프톨레마이오스 13세의 눈을 피하기 위해, 원래 침구를 넣는데 사용하는 린넨 포대 속에 자신의 몸을 숨겼다고 한다. 그러나 화가 제롬은 당시 유행했던 오리엔탈 예술에 대한 이국적인 취미 때문인지 시대착오와 문화적인 부정확성에도 불구하고 허름한 포대 자루보다는 관객들의 시선을 사로잡는 화려한 카페트 융단을 선택했다. 이는 당시 나폴레옹의 이집트 원정으로 불붙기 시작한 19세기 유럽인들의 이집트 문명에 대한 열광을 반영한 것으로 볼 수 있다. 제롬의 그림은 프랑스 미술상 구필Goupil & Cie에 의해 대대적으로 제작되어 보다 폭넓은 독자층을 확보했고, 후일에는 미국의 영화감독 세실 B. 데밀이 만든 영화 《클레오파트라》(1937)에도 많은 영감을 주었다. 세기의 미녀 배우 엘리자베스 테일러가 주연했던 1963년의 영화에서도 클레오파트라는 역시 화려한 융단에 말린 몸을 짠하고 풀면서 카이사르 앞에 나타난다. 아무래도 침구를 아무렇게나 쑤셔 넣는 부대보다는 화려하고 럭셔리한 카페트가 훨씬 더 극적인 효과를 배가해주기 때문이리라. 그러나 이 유명한 '카페트의 신화'를 만들어낸 원조는 제롬의 1866년도 작품이 아니라, 좀 더 위로 거슬러 올라간다. 1770년에 랑혼Langhorne이 플루타르코스의 책을 번역할 때 침구 포대를 '카페트'로 번역했다고 한다.

미국 화가 프리데릭 아서 브리지만Frederick Arthur Bridgman(1847~1928)의 〈필레 섬의 테라스에 서 있는 클레오파트라〉Cleopatra on the Terraces of Philae(1896)(개인 소장품). 누가 보아도 한눈에 클레오파트라가 이집트 여왕임을 알 수 있는 작품이다. 화가 브리지만은 북아프리카의 일상 생활, 특히 여성들을 전문적으로 그리기로 유명했다. 이 작품은 그가 고대 이집트를 상상해서 그린 몇 가지 역사화 중 하나다. 클레오파트라가 '나일의 진주'라 불리는 필레 섬을 막 배로 떠나려는 채비를 하고 있다. 이 필레 섬은 이집트 최후의 이시스 신전이 자리하고 있으며, 그녀가 카이사르와 함께 신혼여행을 왔던 밀월의 장소이기도 하다.

기원전 44년에 카이사르가 암살당하고 나자, 클레오파트라는 카이사르의 양자인 옥타비아누스(로마 초대 황제 아우구스투스 카이사르)(63 BC-14 AD)에 대항해서 카이사르의 부하인 마르쿠스 안토니우스(83-30 BC)와 손을 잡았다. 안토니우스와의 사이에서 그녀는 쌍둥이 자녀를 낳았지만, 자기 동생들과의 근친혼에서는 어떤 아이도 태어나지 않았다. 악티움 해전에서 패배한 후에 안토니우스가 자살하자 그녀도 역시 연인의 뒤를 따랐다. 그녀가 죽고 나서 카이사르와의 사이에서 낳은 아들 카이사리온Caesarion이[2] 파라오임을 선언했으나 곧 옥타비아누스의 명에 의해 죽임을 당했고 드디어 이집트는 로마의 속주가 되었다.

클레오파트라는 고대 이집트를 통치했던 마지막 파라오였다. 그녀의 죽음

2 카이사리온에는 '작은 카이사르'라는 의미가 있다.

영국 화가 레지널드 아서Reginald Arthur(1871-1934)의 〈**클레오파트라의 죽음**〉(1892)(런던 로이 마일즈 갤러리). 클레오파트라의 죽음을 다룬 여러 작품들 중에서도 아서의 그림이 단연 섹시해 보인다. 속이 훤히 비치는 속옷에 어김없이 표범가죽이 등장하는데, 죽어가는 클레오파트라의 얼굴에서는 죽음의 쓰라린 고통보다는 오히려 육욕적인 오르가즘에 충만한 기쁨이 느껴진다.

은 프톨레마이오스 왕국과 헬레니즘 시대의 종말을 고함과 동시에 동 지중해 지역에서 로마 시대의 개막을 알리는 사건이었다. 오늘날까지도 클레오파트라는 서구 문화에서 가장 인기 있는 셀럽 중에 하나다. 그녀의 드라마틱한 생애는 미술 작품은 말할 것도 없고 셰익스피어의 비극《안토니우스와 클레오파트라》, 프랑스 작곡가 쥘 마스네Jules Massenet의 오페라《클레오파트라》, 또 영화 같은 대중매체에서도 아주 친숙한 단골 소재가 되었다. 세계에서 가장 강한 남성들을 거뜬히 정복하는 그녀의 천재적인 유혹의 기술로 미루어 판단하건대, 그녀는 상당한 미모와 섹스어필의 소유자였을 것으로 추정된다. 그래서 프랑스 철학자 파스칼은 "만일 클레오파트라의 코가 조금만 낮았더라면, 지구의 전 표면은 변했을 것이다"라는 그 유명한 어록을 후세에 남기지 않았던가! 자 마지막으로 클레오파트라의 생애와 죽음에 관련된 몇 가지 흥미로운 사실들을 짚어보기로 한다.

첫째, 클레오파트라는 이집트인이 아니었다. 비록 이집트에서 태어났지만 클레오파트라는 마케도니아 혈통 왕조인 프톨레마이오스 왕조의 일원이었다. 즉 마케도니아의 알렉산더 대왕의 장군이었던 프톨레마이오스 1세의 자손인 셈이다. 그는 기원전 323년에 알렉산더 대왕이 말라리아로 갑작스럽게 사망한 후 이집트에 그리스어권의 통치 왕국을 건설했다. 보통 프톨레마이오스 왕가가 그리스어를 사용하고 이집트어를 배우기를 거부했던 반면에,[3] 클레오파트라는 왕족 중에서는 최초로 이집트어를 배웠고 자신이 이집트 여신의 화신임을 스스로 자처했다.

둘째, 그녀는 근친상혼의 결과물이었다. 프톨레마이오스 왕조는 혈통의 순수성을 보존하기 위해 근친상혼을 적극 권장했다. 그래서 클레오파트라의 조상들은 형제자매끼리, 또는 사촌들끼리 서로 결혼했다. 이러한 왕가의 유서 깊은 전통에 따라서 클레오파트라는 자기보다 어린 남동생들과 결혼해서 공식적인 배우자가 되는 동시에 공동 통치자가 되었던 것이다.

셋째, 미모는 그녀의 힘이자 최종병기는 아니었다. 클레오파트라는 양귀비와 더불어 동서양을 아우르는 '미의 대명사'가 되었지만 미모는 결코 그녀의 가장 커다란 자산은 아니었다. 우리가 아는 클레오파트라는 로마인들이 승자의 관점에서 쓴 것이 대부분이고, 또 이들은 모두 남자였다. 로마인들의 선동적인 프로파간다에 의하면, 클레오파트라는 자신의 성적 매력을 정치적 무기로 이용하는 타락한 요부에 지나지 않았다. 그러나 클레오파트라는 외양보다는 오히려 '지성'으로 더 유명했다고 한다. 그녀는 무려 12개의 언어를 구사할 수 있는데다, 수학, 철학, 웅변, 천문학까지 두루두루 배웠다. 이집트의 사료에 따르면 그녀는 학자 층의 지위를 높여주고 그들과의 학문적 교류를 즐겼던 지적인 파라오였다. 당시 그녀의 초상이 그려진 주화를 보면, 클레오파트라는 예쁘기는커녕 오히려 남성적인 얼굴에 큰 매부리코를 지닌 모습임을 알 수가 있

3 당시에는 그리스어와 이집트어가 공용어로 쓰였기 때문에 로제타석에서도 두 개 언어가 모두 사용된 것을 볼 수가 있다.

기원전 32년 전의 로마 은화: 클레오파트라(좌)와
마르쿠스 안토니우스(우)

다. 그러나 일부 역사가들은 여성인 클레오파트라가 일부러 '힘의 과시용'으로 자신을 보다 남성적으로 보이도록 화폐를 제작했다고 주장하기도 한다. 그래도 가장 신빙성이 높은 플루타르코스의 주장에 따르면, 클레오파트라는 비할 데 없이 아름다운 절색은 아니어도 감미로운 목소리와 유창한 말솜씨, 특히 불가항력의 매력으로 남성들의 마음을 사로잡았다고 한다.

넷째, 그녀는 자기 동생들의 죽음과 깊은 연관이 있었다. 근친혼과 마찬가지로, 피 튀기는 권력투쟁과 음모도 프톨레마이오스 집안의 오랜 전통이자 내력이었다. 클레오파트라와 그녀의 형제자매도 역시 예외는 아니었다. 그녀의 첫 번째 남편이자 남동생인 프톨레마이오스 13세는 클레오파트라가 권력 독점을 시도하자 누이를 이집트에서 추방해버렸다. 그러나 클레오파트라가 카이사르를 등에 업고 다시 권력에 복귀했을 때, 프톨레마이오스 13세는 전쟁에서 패한 후 나일 강에서 그만 익사하고 말았다. 클레오파트라는 바로 밑의 남동생인 프톨레마이오스 14세와 혼인했지만, 자기 아들을 공동 통치자로 만들기 위해 동생을 기어이 살해했다. 기원전 41년에 왕권의 라이벌이라고 여겨지던 친자매인 아르시노에Arsinoe를 처형하려는 음모에도 클레오파트라는 적극적으로 가담했다고 한다.

다섯째, 클레오파트라는 어떻게 극적으로 등장해야지만 상대방의 기선을 제압할 수 있는 지를 잘 알고 있었다. 자신이 살아있는 여신이라고 믿었던 그녀는 자신의 신성한 지위를 강화시키고, 또한 잠재적인 동지들에게 구애하기 위해 어떻게 자신을 연출하고 각색해야하는 지를 잘 터득하고 있었다. 앞서 언급한 대로 기원전 48년 카이사르가 알렉산드리아에 도착했을 때, 그녀는 동생의 군대가 카이사르와의 만남을 방해할 것이라는 것을 알고는 몰래 카페트

(린넨 포대)에 몸을 숨긴 채 카이사르의 숙소에 잠입했던 것이다. 당당하고 젊은 왕녀의 갑작스런 출현에 카이사르는 경탄해마지 않았고 두 사람은 곧 동지이자 연인이 되었다. 클레오파트라는 기원전 41년 안토니우스와의 첫 만남에서도 이와 매우 유사한 퍼포먼스를 연출했다.

타르수스에 있는 로마의 집정관 안토니우스를 만나도록 소환되었을 때 클레오파트라는 은으로 만든 노에다 자주색 돛으로 장식된 황금 유람선을 타고 도착했다고 한다. 그녀 자신은 미의 여신 비너스처럼 분장을 하고 금박을 입힌 덮개 아래 아주 섹시한 포즈로 앉아있었다. 사랑의 신 큐피드처럼 옷을 차려입은 시종들은 그녀에게 부채질을 해주는 동시에 달콤한 향을 사방에 피웠다고 한다. 평소에 자신을 그리스 신 디오니소스의 화신이라고 생각하고 있었던 안토니우스는 이 화려한 장관을 보고는 그만 한눈에 그녀에게 반하지 않을 수가 없었다.

로렌스 알마-타데마Lawrence Alma-Tadema(1836-1912)의 〈안토니우스와 클레오파트라의 만남〉The Meeting of Antony and Cleopatra(1885)(개인 소장품). 알마-타데마는 셰익스피어의 비극 《안토니우스와 클레오파트라》에서 영감을 받아서 이 그림을 그렸다고 한다. 카이사르의 암살 직후 안토니우스와의 첫 만남에서 클레오파트라가 그의 심장을 차지하는 승자가 되는 극적인 순간을 포착하고 있다. 워터하우스의 그림과 마찬가지로 클레오파트라는 헬레니즘 양식의 의상에 표범 가죽을 깔고 앉아있다.

에로틱한 '클레오파트라 룩'의 진수를 잘 보여주는 이탈리아 화가 모세 비안치Mosè Bianchi (1840-1904)의 〈클레오파트라〉(1890)(소장처 미상). 르네상스나 17세기의 화가들은 클레오파트라를 희디 흰 살결에 금발로 많이 표현했지만, 19세기의 화가들은 약간 가무잡잡한 피부를 표범 가죽으로 부드럽게 감싼 이국적인 모습의 클레오파트라를 선호했다.

여섯째, 카이사르가 암살당했을 당시에 그녀는 로마에 살고 있었다. 클레오파트라는 로마에서 카이사르와 합류했다. 그녀의 존재는 사회적인 물의를 일으켰지만 카이사르는 굳이 그녀가 자신의 정부라는 사실을 숨기지 않았다. 그녀는 로마에 그들의 사랑의 정표인 사생아까지 턱하니 데리고 나타났다. 더더구나 카이사르가 비너스의 신전 앞에 그녀의 금빛 동상을 세웠을 때 로마 시민들은 그만 아연실색하지 않을 수가 없었다. 기원전 44년 로마 원로원에서 카이사르가 죽음을 맞이했을 때 클레오파트라는 로마에서 황급히 도주해야만 했다. 그러나 그녀는 도시에 자신의 흔적을 또렷이 남겼다. 특히 그녀의 이국적인 헤어스타일과 진주 장식은 매우 핫한 패션 트렌드가 되었다고 한다. 당시 로마 여성들은 매우 열광적으로 이른바 '클레오파트라 룩'을 수용했다고 한다.

일곱째, 클레오파트라와 안토니우스는 성대한 음주파티클럽을 결성했다. 클레오파트라가 로마 장군 마르쿠스 안토니우스와 전설적인 연애를 시작했을 때, 그들의 관계는 정치적 요소가 강했다. 클레오파트라는 자신의 왕관과 이집트의 독립을 지키기 위해 안토니우스의 보호가 필요했고, 안토니우스 역시 이집트의 막대한 부와 자원이 필요했기 때문이다. 이렇게 정략적으로 만난 두 사람은 서로의 매력에 깊이 빠져들었다. 고대 문헌에 의하면 기원전 41-40년 겨울에 두 사람은 이집트에서 극도로 사치스러운 레저생활을 즐겼고, 음주

이탈리아 화가 조반니 바티스타 티에폴로Giovanni Battista Tiepolo(1696~1770)의 〈클레오파트라의 연회〉 The Banquet of Cleopatra(1743~1744)(멜버른 빅토리아 갤러리). 클레오파트라는 안토니우스에게 과연 누가 세상에서 가장 비싼 연회를 베푸는 지에 대한 내기를 걸었다. 그녀는 내기에서 이기기 위해, 자신의 진주 귀걸이 하나를 식초가 든 와인 잔에 넣고 단숨에 마셔버렸다고 한다. 이 진주 귀걸이는 하나에 은 십만 파운드의 가치가 있는 고가의 보석이었다. 로마 장군 비텔리우스가 자기 어머니의 진주들을 팔아서 군사 원정 비용을 마련했을 정도로, 특히 고대에는 페르시아 만의 진주를 가장 고급으로 쳤다고 한다. 플리니우스(23~79)의 《박물지》에 나오는 이 유명한 일화는 사실의 진위 여부와 상관없이 많은 예술가들의 인기 있는 테마가 되었다. 티에폴로는 18세기 유럽의 궁정의상을 입은 클레오파트라가 진주 목걸이 하나를 투명한 크리스털 잔에 넣으려는 순간을 포착하고 있다.

클럽을 결성했다. 이들은 밤마다 흥청망청 연회를 열었고 각종 오락게임이나 경기에도 참가했다. 안토니우스와 클레오파트라가 가장 좋아했던 놀이 중 하나는 변장을 한 채 알렉산드리아 거리를 활보하다가 거리의 행인들과 농담을 즐기는 것이었다고 한다.

여덟째, 클레오파트라는 해전에서 함대를 이끌었던 여걸이었다. 안토니우스와 클레오파트라의 관계는 로마에서 엄청난 스캔들의 대상이었다. 그러자 안토니우스의 최대 경쟁자인 옥타비아누스는 그를 이집트 유혹녀의 술수에 넘어간 '반역자'로 그를 몰아세웠다. 기원전 32년에 로마 원로원은 클레오파트라에게 전쟁을 선포했고, 그 갈등은 이듬해 그 유명한 악티움 해전에서 절정

에 달했다. 클레오파트라는 안토니우스와 연합 전선을 형성하여 수십 척의 이집트 함대를 이끌고 나타났으나 옥타비아누스의 상승세를 이기지는 못했다. 결국 패배한 클레오파트라와 안토니우스는 이집트로 도주해버렸다.

르네상스기 이탈리아 화가 피에로 디 코시모Piero di Cosimo(1462-1521)의 〈시모네타 베스푸치〉 (1490)(프랑스 콩데미술관). 시모네타 베스푸치는 제노바의 귀족 여성으로 15세에 피렌체의 귀족 마르코 베스푸치와 혼인했다. 그녀는 당대에 피렌체에서 가장 뛰어난 미인이었지만 23세라는 젊은 나이로 안타깝게 사망했다. 보티첼리의 유명한 그림 《비너스의 탄생》 역시 그녀에게서 많은 영감을 받은 것이고, 화가 코시모 역시 그녀의 열렬한 찬미자였다고 한다. 코시모가 이 그림을 고대 미인 클레오파트라를 염두에 두고 그렸다는 것은 상반신의 노출과 그녀의 목을 휘감고 있는 뱀을 증거로 든다.

아홉째, 클레오파트라는 독사에 물려죽은 것이 아니었다. 기원전 30년 클레오파트라와 안토니우스는 옥타비아누스의 군대가 달아난 그들을 쫓아서 알렉산드리아에 당도할 때까지는 아직도 살아있었다. 안토니우스는 칼로 복부를 깊숙이 찔러 자살했던 반면에 클레오파트라의 자살법은 그다지 확실하지가 않다. 전설에 의하면 클레오파트라는 독사 또는 이집트 코브라를 유인해서 그녀의 팔을 물게 했다고 하는데, 플루타르코스는 그녀가 어떻게 죽었는지는 아무도 모른다는 사실을 인정했다. 한편 그는 클레오파트라가 그녀의 머리빗 속에 치명적인 독을 숨기고 다녔다는 사실을 언급한 바 있다. 한편 그리스 지리학자인 스트라보Strabo(64/63 BC-24 AD)는 클레오파트라가 치명적인 독성분이 있는 연고를 발랐다고 기록했다. 오늘날 많은 학자들은 그녀가 뱀독 같은 치명적인 독소를 바른 핀을 사용해서 아마도 자살하지 않았을 까 추측하고 있다.

아래의 그림은 역사와 특히 오리엔탈리즘에 관심이 많았던 프랑스 화가 알렉상드르 카바넬Alexandre Cabanel (1823–1889)이 그린 〈사형수들을 대상으

로 독 실험을 하는 클레오파트라〉^{Cléopatre essayant des poisons sur des condamnés à} mort(1887)란 작품이다. 오리엔탈 풍의 클레오파트라가 연회를 즐기면서, 자신이 생체실험의 대상으로 독을 주입시킨 사형수들이 과연 어떻게 반응하는 지를 흥미롭게 지켜보고 있다. 여성으로서 아름다움을 간직한다는 것은 클레오파트라에게 매우 중요한 일이었다. 그녀는 고통 없이 아름답게 죽는 방법을 알아내기 위해, 죄인들에게 각기 다른 독약을 투여한 다음에 과연 어떤 독약으로 편안하게 죽는 지를 잔인하게도 지켜보았다고 한다.

프랑스 화가 알렉상드르 카바넬Alexandre Cabanel (1823-1889)의 〈사형수들을 대상으로 독 실험을 하는 클레오파트라〉Cléopatre essayant des poisons sur des condamnés à mort(1887)(안트베르펜 왕립미술관)

로마 제정기의 탕녀 발레리아 메살리나

프랑스 역사화가 조르주 로쉬그로스Georges Rochegrosse(1859-1938)의 〈메살리나의 죽음〉La Mort de Messaline(1916)(개인 소장품)

위의 작품은 프랑스 역사화가인 조르주 로쉬그로스Georges Rochegrosse(1859 -1938)의 〈메살리나의 죽음〉La Mort de Messaline(1916)이란 작품이다. 클라우디우스 황제Claudius(10 BC-54 AD)의 제3비 발레리아 메살리나Valeria Messalina(17/20–48) 는 당대 제1급의 탕녀로 상대한 남자들이 헤아릴 수도 없이 많았다. 자신의 가장 최근의 정부인 원로원 의원 가이우스 실리우스Gaius Silius(13-48)와 정식으로

결혼하기 위해 황제를 살해하려는 음모를 꾸미다가 발각되어 정부와 함께 형장의 이슬로 사라졌다. 메살리나는 로마제국 역사상 가장 방탕하고 음란한 황후라는 평가를 받고 있다. 화가 로쉬그로스는 그녀가 죽기 일보 직전의 순간을 포착해서 위의 그림을 그렸다. 근위대장이 칼로 그녀를 죽이려는 찰나의 긴박한 모습을 보여주고 있다. 악명 높은 평판에 어울리게 주홍색 의상을 걸치고 있는 메살리나가 버둥거리면서 왼손으로 그를 밀쳐내고 있는 사이, 왼편에는 그녀의 시녀가 서서 이 끔찍한 광경을 차마 바라보지 못하겠다는 듯이 두 손으로 얼굴을 가리고 있다. 궁정의 다른 여인들도 공포에 질려서 이 장면을 훔쳐보고 있다. 그런데 흰 옷을 입은 황제 클라우디우스는 두 손을 양 허리에 올려놓은 채 아주 재미있다는 표정으로 웃으면서 이 광경을 지켜보고 있다. 황제의 뒤에는 그를 호위하는 근위병들이 늘어서있다. 그림의 맨 앞에는 유혈사태를 연상시키는 아름다운 붉은 꽃들이 흐드러지게 피어있다. 화가는 인물들의 얼굴 표정, 보디랭귀지, 거의 완벽에 가까울 정도로 적절한 타이밍 등을 잘 사용해서 매우 강력한 내러티브의 메시지를 전달하고 있다. 로쉬그로스는 메살리나의 죽음 직전의 모습을 다루었다는 점에서, 탕녀 메살리나의 방탕한 성생활을 주로 그렸던 다른 화가들과는 차별된다. 그는 바로크 시대의 이탈리아 화가 프란체스코 솔리메나 Francesco Solimena(1657-1747)의 동명의 작품 〈메살리나의 죽음〉(1704)에서 영감을 받았던 것으로 사료된다.

메살리나의 이야기에서 도덕적 교훈을 끌어내려는 취지하에 솔리메나는 아주 폭력적인 장면을 묘사했다. 로마 병사가 메살리나를 죽이려고 칼을 휘두르는데 그녀의 어머니가 병사의 머리털을 잡으면서 이를 필사적으로 제지하고 있다. 그들의 어두운 뒷배경에는 클라우디우스 황제로 보이는 남성(목격자)이 조용히 이를 지켜보고 있다. 메살리나의 처형 이후 클라우디우스는 조카딸인 소(小) 아그리피나(15-59)를 후비로 맞아들였다. 그는 이미 메살리나와의 사이에서 낳은 1남 1녀 중 아들 브리타니쿠스를 후계자로 정해놓고 있었는

이탈리아 화가 프란체스코 솔리메나Francesco Solimena(1657-1747)의 〈메살리나의 죽음〉(1704)(게티 미술관)

데, 야심 많은 소 아그리피나는 황제를 설득해서 그녀와 전 남편 사이에서 태어난 아들을 황제의 양자 겸 후계자로 바꿔치기 했고 이 아들이 바로 폭군으로 오명을 남긴 네로다. 혹시라도 황제가 변심할 것을 두려워한 소 아그리피나는 황제의 주치의를 매수하여 기어이 클라우디우스를 독살했다. 두 처가 모두 남편 살해라는 끔찍한 음모를 꾸몄으니 클라우디우스 황제는 그야말로 불운한 황제가 아닐 수 없다.

다음 그림은 네덜란드 황금기의 화가 니콜라우스 크뉩퍼Nikolaus Knüpfer(1609 –1655)의 〈매음굴〉 또는 〈메살리나와 가이우스 실리우스의 결혼〉The marriage of Messalina and Gaius Silius(1650)이란 작품이다. 황후가 되기 이전의 메살리나의 생애에 대해서는 별로 알려진 바가 없지만 황후가 된 후에 역사상 유례가 없을 정도로 문란한 성생활의 역사를 몸소 써내려갔다. 상당한 나이차에도 불구하고 남편 클라우니우스는 아내에게 쉽사리 조종당하는 인물이었고, 아내가 저

로렌스 알마-타데마Lawrence Alma-Tadema(1836-1912)의 〈로마 황제 클라우디우스〉A Roman Emperor
(Claudius)(1871)(월터스 미술관). 41년 방탕한 로마 황제 칼리굴라Caligula(12-41)가 살해당해 쓰러진 자리
에서, 근위대원인 그라투스Gratus가 커튼을 젖히고 뒤에 놀라서 숨어있던 칼리굴라의 숙부 클라우디우스
에게 경의를 표하고 있다. 클라우디우스는 바로 즉석에서 황제로 추대되었다. 흉상 아래 푸른색 의상을
걸친 칼리굴라의 시체가 누워있고, 그의 아내인 카에소니아Caesonia와 딸과 구경꾼들이 이를 지켜보고
서 있다. 하얀 흉상에 얼룩진 핏자국은 격렬한 투쟁이 있었음을 암시해준다.

네덜란드 화가 니콜라우스 크뇹퍼Nikolaus Knüpfer(1609-1655)의 〈매음굴〉 또는 〈메살리나와 가이우스
실리우스의 결혼〉The marriage of Messalina and Gaius Silius(1650)(암스테르담 국립미술관)

지른 수많은 불륜 사건들의 내막을 전혀 모르고 있었다. 48년 여행을 갔다 돌아온 그는 아내가 가장 최근의 정부인 원로원 의원 가이우스 실리우스와 결혼식을 올렸다는 황당한 소식을 듣게 되었다.[1] 많은 신하들이 황후에게 사형을 내리라고 종용했지만 마음 약한 황제는 별다른 반응이 없이 그저 다른 와인 한 잔을 대령하라고 명했을 뿐이었다. 그러자 이를 보다 못한 근위대장 중 한 명이 심약한 황제의 등 뒤에서 대신 사형을 언도했다는 얘기가 있을 정도다. 로마 원로원은 일종의 '기억의 몰수' 선고와도 같은 '담나티오 메모리아에'damnatio memoriae를 명했다. 즉 패륜의 황후 메살리나의 이름을 모든 공적, 사적 장소에서 제거하고, 그녀의 동상을 모두 철거하는 것을 의미한다. 맨 상단의 그림 로쉬그로스의 〈메살리나의 죽음〉에서도 알 수 있듯이, 클라우디우스의 측근들이 기어이 루쿨루스 별장에 숨어 있던 황후를 찾아내 칼로 찔러 죽였다. 이때 그녀의 나이는 불과 스물여덟 정도였다.

크눕퍼의 〈메살리나와 가이우스 실리우스의 결혼〉의 부분도

크눕퍼의 부분도(옆)를 보면 젖가슴을 적나라하게 드러낸 신부가 고주망태가 된 신랑과 함께 흥청망청 피로연을 즐기고 있다. 메살리나는 이처럼 로마의 퇴폐적인 문화를 상징하며, 허영심과 성적 탐욕의 화신이 되었다.[2] 크눕퍼의 〈메살리나와 가이우스 실리우스의 결혼〉이 곧장 매음굴에 비유되는 것도 바로 이러한 맥락으로 볼 수가 있다. 그러나 낮에는 고

1 메살리나는 가이우스 실리우스와 궁전에서 많은 사람들이 지켜보는 가운데 지참금까지 낸 결혼식을 강행했다는 얘기가 있다.

2 보통 '메살리나 콤플렉스'라고 하면, 여성 음란증을 의미하는 님포매니아nymphomania라는 말과 함께 음란한 수준을 넘어서 비정상적인 성욕 항진증을 설명할 때 쓰는 말이 되었다.

귀한 황후요, 밤에는 비천한 매춘부로 살았다는 희대 요부 메살리나의 삶은 예술가들의 무한한 호기심을 자극하기에 충분하고도 남음이 있었다.

이탈리아 화가 페데리코 파루피니Federico Faruffini(1831-1869)의 〈메살리나의 난교 파티〉The orgies of Messalina(1867—1868)(개인 소장품)

위의 작품은 이탈리아 화가 페데리코 파루피니^{Federico Faruffini(1831-1869)}의 〈메살리나의 난교 파티〉^{The orgies of Messalina(1867-1868)}란 작품이다. 그녀는 황제가 외출할 때마다 궁정 안의 은밀한 방을 밀회 장소로 만들어 애인들과 육욕의 향연을 벌였다고 한다, 그녀의 보다 사적이고 은밀한 성생활은 스페인 화가 호아킨 소로야 이 바스티다^{Joaquin Sorolla y Bastida(1863-1923)}의 〈검투사의 팔에 안겨 있는 메살리나〉^{Messalina in the Arms of the Gladiator(1886)}라는 작품에서 볼 수가 있다.

이 그림은 로마에서 가장 오래된 대 원형 경기장을 배경으로 하고 있다. 로마판 마이나데스인 바쿠스(주신)의 여사제처럼 차려입은, 아니 거의 벗다시피 한 메살리나가 승리한 검투사의 무릎 위에 요염한 자태로 기대어 누워있다. 메살리나의 관능미와 성적인 방종, 구릿빛으로 탄 검투사의 힘이 잘 어우

스페인 화가 호아킨 소로야 이 바스티다Joaquin Sorolla y Bastida(1863-1923)의 〈검투사의 팔에 안겨 있는 메살리나〉Messalina in the Arms of the Gladiator(1886)(개인 소장품)

러진 이 그림은 호야킨 소로야의 여성 누드에 대한 취향을 잘 보여주고 있다.

로마의 풍자 시인 유베날리스는 성욕의 화신 메살리나가 밤마다 사창가에서 심지어 매춘부 노릇까지 했다는 충격적인 애기를 후세에 전하고 있다. 프랑스의 상징주의 화가 귀스타브 모로Gustave Moreau(1826-1898)는 〈메살리나〉(1874)(귀스타브 모로 국립미술관 소장품)라는 작품에서 메살리나가 다른 남성을 침대로 이끄는 장면을 매우 에로틱하고 몽환적인 분위기로 연출했다. 그들 뒤로는 기진맥진한 창녀가 잠들어있다.

반면에 덴마크 화가 페데르 세베린 크뢰이어Peder Severin Krøyer(1851-1909)의 〈메살리나〉(1881)는 그냥 실내에 무표정하게 서있는 매우 건장한 체격의 메살리나의 모습을 그렸다. 그러나 황금색 커튼 뒤로 구름 떼처럼 몰려서 대기하고 있는 남성들의 어마어마한 숫자는 그녀의 대단한 남성 편력을 대변해주고 있다.

힌편 프랑스 조각기인 으젠 시릴 브뤼네Eugène Cyrille Brunet(1828- 1921)의 조

프랑스 화가 귀스타브 모로Gustave Moreau(1826
-1898)의 〈메살리나〉(1874)(귀스타브 모로 국립미술관)

덴마크 화가 페데르 세베린 크뢰이어Peder Severin
Krøyer(1851-1909)의 〈메살리나〉(1881)(예테보리 미술관)

프랑스 조각가 으젠 시릴 브뤼네Eugène Cyrille Brunet
(1828-1921)의 〈메살리나〉(1884)(렌 미술관) © CC BY
3.0 Photographer Caroline Léna Becker

프랑스 화가 앙리 드 툴루즈-로트렉Henri de Toulouse
-Lautrec(1864-1901)의 〈메살리나〉(1900—1901)(로스앤
젤레스 카운티 미술관 소장품)

작품 〈메살리나〉⁽¹⁸⁸⁴⁾는 눈부시게 하얀 대리석으로 천하의 요부 메살리나의 아리따운 자태를 마치 차가운 돌이 숨 쉬고 있는 것처럼 경이롭게 빚어냈다.

영국 작곡가 이시도르 드 라라^{Isidore de Lara(1858-1935)}의 오페라 〈메살리나〉⁽¹⁸⁹⁹⁾는 프랑스 화가 앙리 드 툴루즈-로트렉^{Henri de Toulouse-Lautrec(1864-1901)}을 열광시켰다. 보르도에서 겨울을 보낸 후 툴루즈-로트렉은 보르도 대극장에서 오페라 〈메살리나〉를 관람했다. 그가 연신 "아름답다"라는 환호성을 크게 외치는 바람에, 다른 손님들은 눈살을 찌푸릴 정도였다고 한다. 이미 알코올 중독의 후유증과 지병의 악화로 병원을 오가며 죽음의 문턱에 다다른 툴루즈-로트렉은 삶의 마지막 정열을 이 고대의 색광녀인 메살리나를 주제로 한 그림들 속에 전부 쏟은 것처럼 보인다. 오만한 표정으로 정열의 붉은 옷을 걸친 채 계단을 내려오는 메살리나의 당당한 포스는 그녀보다 더 근거리에 있는 병사나 멀리 계단 위에 정렬해 있는 시녀들을 압도하고 있다. 메살리나가 이처럼 역사상 가장 최악의 여편네로 낙인이 찍힌 것은 여성에 대한 정치적 편견에서 나온 것이기도 한데, 근대까지도 이러한 편견이 예술과 문학 작품을 통해서 영속화되고 있다.

6
고대 로마 여성: 에필로그

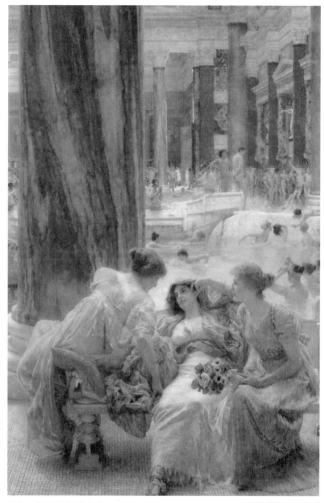

네덜란드 화가 로렌스 알마–타데마Lawrence Alma- Tadema(1836-1912)의 〈카라칼라의 목욕탕〉The Baths at Caracalla(1899)(개인 소장품)

위의 그림은 로렌스 알마-타데마^{Lawrence Alma-Tadema(1836-1912)}의 〈카라칼라의 목욕탕〉^{The Baths at Caracalla(1899)}이란 작품이다. 로마 시대 남녀들의 대단한 사교장이었던 카라칼라의 대욕장에서 세 명의 미인들이 모여 경쾌한 수다를 떨고 있다. 네덜란드 태생의 화가 알마-타데마는 대영제국의 수도 런던에 거주하면서, 아주 정교하고 섬세한 필치로 마치 천계의 사람들처럼 이상적인 고대인들을 재현해냈다. 그는 60년간 실제보다 더욱 실제 같은 대리석과 금속, 실크, 동물 가죽 등이 등장하는 고대인의 일상을 주제로 한 그림들을 무려 400점이나 그렸다. 그러나 빅토리아 시대가 저물어가면서 그의 인기도 시들해졌다. 알마-타데마의 작품이 다시 호평을 받게 된 것은 20세기부터다. 한때 비평가들은 그의 그림이 동시대 빅토리아 인들에게 단지 '토가' 의상을 입힌 것이라며 비아냥거리기도 했지만 그의 작품들은 《벤허》나 《십계》 같은 대서사 영화의 의상 제작이나 고증에 상당한 도움을 주었다.

독일 태생으로 17세기 바로크를 대표하는 벨기에 화가 페테르 파울 루벤스Peter Paul Rubens(1577-1640)의 〈타르퀴니우스와 루크레티아〉(1609)(에르미타주 미술관)

지금까지 고대 로마 편에서는 친부를 살해한 악녀 툴리아, 정숙한 아내 루크레티아, '다산과 모성애'의 상징으로 가장 이상적인 로마 어머니의 롤 모델이 된 코르넬리아, 로마의 최고 남성들의 마음을 사로잡은 세기의 미녀 클레오파트라, 로마 시대 팜므 파탈의 지존인 발레리아 메살리나 등을 살펴보았다. 이 소수의 선택된 귀족 또는 왕가 여성들의 아주 특별한 케이스를 통해서 대다수 로마 여성들의 평범한 삶을 전체적으로 조망하기는 어려운 일이다. 그러나 분명히 전대 그리스와는 달리 로마 여성들의 지위에는 상당한 변화가 생겼다. 대정복 사업 이전의 로마는 그리스처럼 전형적인 가부장 사회였다. 로마법은 여성의 선천적 열

등성을 강조해서 여성을 '미성년자'로 간주했으며 영구적인 법적 무능력자로 취급했다. 그래서 여자들은 처녀시절에는 아버지의 권력 밑에 있다가 결혼한 후에는 남편의 권력(마누스) 밑에 놓이게 되었다. 이러한 남성 중심적인 로마 사회의 기준으로 볼 때, 자기 아버지를 죽이고 남편을 왕위에 끌어 앉힌 최초의 여성 툴리아는 그야말로 간이 부은 패륜녀다. 비록 또 다른 뉘앙스이기는 하지만 루크레티아의 강간 사건도 역시 고대 왕정을 무너뜨리고 공화정을 출범시킨 대단히 파격적이고 이례적인 사건이었다.

로마가 세계제국으로 발돋움하는 결정적인 계기가 된 포에니 전쟁 기간 중에 로마 여성들의 지위에는 상당한 변화가 생겼다. 첫째, 정복 사업의 진행으로 인해 로마 사회의 부가 엄청나게 증가했다. 그래서 유력한 가문의 아버지들은 딸이 혼인할 때 지참금 명목으로 막대한 재산을 타인인 사위에게 넘기지 않기 위해, 소위 '마누스'manus가 없는 결혼을 시켰다. 마누스란 아내에 대한 남편의 권리를 의미한다. 이런 경우 딸들은 결혼한 후에도 아버지의 권력이나 보호 밑에 놓이게 되며, 아버지가 사망한 후에도 아버지가 지정한 후견인의 보호를 받는다. 그러나 후견인의 구속력은 사실상 거의 없었기 때문에 로마의 기혼 여성들은 상당한 자유와 경제적 독립을 얻게 되었다.

둘째로 전쟁 때문에 남성 인구가 급격히 감소했다. 장기간의 군복무로 인해 아들에 대한 아버지의 권한이 축소되었고, 남성들이 오래 집을 비우는 사이에 여성들이 직접 재산을 관리하게 됨에 따라서 여성의 사회적 지위가 향상되었다.

셋째로 활발한 대외 정복 사업과 함께 그리스 학문이 로마에 유입되어 로마 여성들 역시 지적인 교육의 혜택을 누리기 시작했다. 키케로 시대의 클로디아 메텔리Clodia Metelli(95/94 BC- ?)[1] 같은 여성은 지적인 교육을 받았을 뿐만 아니라

1 로마 공화정 시대에 여성은 비록 투표권도, 공직권도 없었지만 클로디아는 자기 오빠 클로디우스Clodius와 남편 메텔루스 셀레르Metellus Celer를 통해서 정치를 접하게 되었다. 오빠와 남편은 사사건건 정치적으로 대립했는데, 클로디아는 아내로서의 복종의 의무를 무시한

정치적 권력도 지닌 명석하고 파렴치한(!) 여성들의 일단을 리드했다. 그래서 풍자 시인 유베날리스는 클로디아처럼 학식 있는 여성들에 대해 다음과 같이 날카로운 풍자를 가했다. "행여 너와 함께 침대를 쓰는 아내가 수사학을 마구 지껄이고 전제가 생략된 삼단논법을 모조리 왼다든지 모든 역사와 친숙해지는 것을 결코 허용해서는 안 된다."

로렌스 알마-타데마(1836-1912)의 〈죽은 참새를 보고 눈물을 흘리는 레스비아〉Lesbia Weeping over a Sparrow(1866)(개인 소장품). 레스비아는 로마 서정시인 카툴루스의 시집에 나오는 여성으로 실제로는 클로디아의 모습을 그린 것이다.

로렌스 알마-타데마의 〈죽은 참새를 보고 눈물을 흘리는 레스비아〉는 기르던 애완조가 죽자 이를 슬퍼하는 클로디아의 모습을 그린 것이다. 알마-타데마는 클로디아를 매우 교양 있고 세련되며 해방된 여성으로 그렸다. 그렇다면 당시 로마인의 실제 외양은 어떠하였을까? 플루타르코스는 로마인들의 외양과 기질을 항상 병행해서 기술했는데, 그가 언급한 로마 상류층의 외모는 수준 이상이었다. 그리스인들과 마찬가지로 로

채 자기 오빠 편을 들었다. 남편이 사망한 후 클로디아는 수많은 염문을 뿌렸는데, 애인 중 한 명인 카에리우스가 살인미수로 기소되었을 때 그의 변호사인 키케로는 증인으로 법정에 선 클로디아에게 '성관계가 몹시 문란하고 남성을 지배하려드는 여성'이라고 비난했다. 심지어 클로디아를 고대 그리스의 마녀 메데이아에 비유하기도 했으며 그녀의 명성을 훼손할 목적으로 클로디아가 자기 오빠와도 성관계를 가졌으며, 남편 메텔루스를 죽였다는 암시까지 했다. 그의 다분히 인신공격적인 발언은 성공을 거두어 카에리우스는 무혐의로 풀려났다. 그런데 여기에서 그치지 않고 클로디아의 평판은 고대 로마의 서정시인 카툴루스Catullus(84-54 BC)에 의해서도 땅에 떨어졌다. 그는 베로나에서 태어나 상경한 후 당시 유행하던 알렉산드리아 문학을 신봉하는 젊은 문학그룹에 참여하여 사교계에 등장, 연상의 귀부인 클로디아와 사랑에 빠졌다. 이 사랑은 유희에 지나지 않아 결국 수년 후 헤어졌는데, 그는 시집에서 클로디아를 '레스비아'Lesbia라는 이름으로 부르며 레스비아를 찬미하다가도 숭상모략과 비방을 일삼아 클로디아의 명예를 실추시켰다.

마인들은 신체적 외모가 인간의 행동 양식과 밀접한 연관성이 있다고 보았다. 그 당시 미의 기준은 어떤 것이었을까? 고대에서 중세 유럽에 이르기까지 미의 기준은 귀족적 기준에 의거하고 있었다. 즉 하얀 피부에 금발이 대체적으로 이상적인 미의 기준이었다. 이러한 귀족적 미의 기준에 부적합한 외모를 지닌 상류층 여성들은 돈을 들여 자신의 피부를 희게 보이려고 무진장 노력을 한다든지 금발이나 밝은 색 붉은 가발 따위를 구입했다.

앞서 얘기한 대로 마누스가 없는 결혼, 즉 로마의 자유결혼은 적어도 부유하고 학식 있는 상류층 여성들을 남편과 동등한 입장에 놓이게 했다. 공화정 말기와 제정 시대에는 혼인율이 하락하고 이혼율이 급격히 증가했다. 결혼이 쇠퇴하게 된 일부 사회적 요인은 여성의 부와 권위의 증대 때문이었다. 로마의 남성들은 여성의 부와 권력이 비대해지자 분통을 터뜨렸다. "자기보다 부유한 여성과 결혼한 남성들은 이미 남편이 아닌 지참금의 노예로 전락하고 만다"며 플루타르코스는 경종을 울렸다. 폼페이 벽에는 극성스러운 여성 찬미자들이 자기가 좋아하는 후보자들을 지지하기 위해 붙여놓은 선거 벽보가 즐비했다고 한다. 속주에서 각종 부와 전리품, 노예들이 부지기수로 밀려오게 되자 상류층 남녀들은 오로지 이기적이고 향락적인 쾌락만을 추구했다. 축첩과 매음은 날로 증가했고 남성들은 결혼에 대한 의무 없이 그들의 정열을 만족시킬 방법을 추구했다. 남성들의 이 같은 방종은 여성들에게도 많은 영향을 끼치게 되었다. 그리하여 제정로마 시대에는 다른 일은 전혀 하지 않고 오직 미와 쾌락만을 추구하는 귀부인들이 등장하게 되었다. 그들은 온종일 몸치장을 하고 저녁에는 서커스나 극장, 연회 등에 참석했다. 현대 미국의 쇼핑센터에도 비교되는 로마의 공중목욕탕의 놀이문화는 특히 풍기문란의 온상이 되었다.

그래서 쾌락 추구를 위해 피임하는 여성들이 늘게 되었고 메살리나, 율리아, 포파이아 같은 음탕한 여인들이 속출하게 되었다. 이렇게 해이하고 방만한 시대적 분위기에서 탄생한 여인들은 고대에서 가장 음탕한 여인들로 묘사되었

다. 세네카에 의하면 그 당시 로마 여성들은 자기 나이를 집정관들의 재위기로 따지는 것이 아니라 거쳐 간 남편들의 숫자로 따졌다고 한다. 여성들에게 항상 가혹한 편인 유베날리스는 "결혼 화환의 꽃이 미처 시들기도 전에 이혼하는 여성들이 있다"고 꼬집었다.

　여성의 지위도 역시 국력의 척도다. 그러나 국력의 최고 절정기에 이루어진 로마의 여성 해방은 구체적인 사회운동이나 여성인권운동과 관련된 것이 아니라 단지 그 시대의 해이와 방종의 산물이었다는 한계성을 지니고 있다. 그러나 아무리 상류층 여성들이 노예가 생산하는 사치품의 소비자가 되었다고 해도 중산층과 저소득층의 여성들은 여전히 대를 이을 아이를 낳고 부지런히 집안일에 종사했다. 그래서 단순 소박한 가문의 남성들은 퇴폐적이고 문란한 제정기에도 여전히 근면하고 성실한 자기 아내의 덕성을 기리고 또 그녀의 죽음을 애도하는 묘비를 세웠다. "그녀는 자기 남편을 사랑했고, 또 두 아들을 낳아주었다. 단정한 말씨에 고상한 걸음걸이, 집안을 잘 지키고 항상 부지런히 베틀을 짰노라. 이것이 그녀에 대한 전부다. 그러니 부디 잘 가시오."

로렌스 알마-타데마Lawrence Alma-Tadema(1836-1912)의 〈테피다리움에서〉In the Tepidarium(1881)(레이디 레버 미술관). 여기서 테피다리움은 고대 목욕탕의 '미온욕실'을 의미한다. 누드의 여인이 매우 에로틱한 자세로 누워 사우나를 즐기는 모습이랄까?

III
중세 여성:
일하고 기도하고 사랑하고 싸우는

네덜란드 화가 소(小) 피터르 브뤼헐Pieter Brueghel the Younger(1564-1638)의 〈백조라는 선술집 밖에서 즐겁게 떠들고 노는 농민들〉Peasants Making Merry outside a Tavern 'The Swan'(1630)(개인 소장품)

위의 그림은 네덜란드 화가 소(小) 피터르 브뤼헐Pieter Brueghel the Younger(1564–1638)의 〈백조라는 선술집 밖에서 즐겁게 떠들고 노는 농민들〉Peasants Making Merry outside a Tavern 'The Swan'(1630)이란 작품이다. 소 피터르 브뤼헐의 그림 속에 나오는 여성들은 남성들과 함께 어울려 흥청망청 술을 마시고 있다. 남성들의 전용 장소인 선술집을 장악하고 있는 아낙네들의 비(非)여성적인 태도를 경고하기 위해 그린 교훈적인 풍자화라고 할 수 있다. 남성을 압도하는 거칠고 드센 아낙네, 또 지성이나 권력, 부를 소유한 스마트한 여성들에 대한 남성들의 두려움은 근대까지 이어져 내려오고 있다. 사실상 중세의 풍자문학에서 가장 널리 다루어진 테마 중의 하나가 여자에게 쥐여 사는 남편의 이야기다. 그러나 한편으로는 《장미 이야기》에[1] 나오는 삽화 〈질투심에 아내를 구타

1 《장미 이야기》Roman de la Rose는 13세기의 프랑스의 시적 소설이다. 기원전 1세기의 로마 시인 오비디우스의 《사랑의 기술》Ars Amatoria이 모태가 되었으며, 기욤 드 로리스Guillaume de Lorris (1200-1240)가 1237년경 4058행을 썼고 나머지는 1만8천구는 장 드 묑Jean de Meun(1240-1305)이 1275-1280년경에 완성했다.

하는 남편〉처럼 여자를 소나 말처럼 다룬 남편이 많았던 것도 사실이다.

중세 여성의 지위는 고대 여성보다 많이 향상되었을까? 그렇지 않다. 고대 로마의 상류층 기혼 여성들이 누렸던 자유는 제국의 멸망과 더불어 티끌처럼 사라졌고, 중세의 여성들은 전적으로 집안의 남성들에 의해 지배되었다. 처녀 시절에는 아버지와 남자 형제들, 또는 집안의 남자 친척들에게 종속되었고, 결혼 후에는 남편

《장미 이야기》에 나오는 〈질투심에 아내를 구타하는 남편〉 수사본 삽화(Harley MS 4425). 구타하는 장면을 이웃들이 밖에 서 구경하고 있다.

에게 복종해야만 했다. 제멋대로 구는 말괄량이 처녀는 종종 매로 다스렸고, 여성의 '불복종'은 교회에 반(反)하는 범죄 취급을 받았다. 가령 9세기경의 의상에 대한 기록을 살펴보면 남성의 복식에 대한 설명이 대부분이다. 왜 그랬을까? 그것은 12세기 전에는 여성에 대해 별로 관심이 없었기 때문이다.

중세 천년 동안 인간의 영육을 지배했던 교회는 여성에 대한 공적 관념의 창시자였다. 중세의 여성관은 고대 그리스·로마 사회의 가부장주의와 원죄와 타락의 대상인 인류 최초의 여성 이브적 관념의 결합으로 탄생했다. 대주교를 지낸 세비야의 이시도르Isidore of Seville(560 -636)는 그의 어원학 사전에서 남성을 '용기'로 여성은 '허약함'의 상징으로 표시했다. 당시에는 일반적으로 여성을 정신적·육체적으로 남성에 뒤지거나 항상 남성에게 지배당하는 존재로만 인식했다. 그러다가 12세기경부터 성모 마리아 숭배가 고양되어, 중세 기사도 정신의 탄생과 함께 귀부인에 대한 숭배가 나타났다. 이것이 그 유명한 '궁정식 연애'amour courtois의 기원이 되었지만 그러나 이것이 바로 여성의 지위 상승을 의미하지는 않는다.

이번 중세 편에서는 프랑크 왕 클로비스 1세의 왕비 클로틸드^{Clotilde(475–545)},
비잔틴 황후 테오도라^{Theodora(500-548)}, 레이디 고다이바^{Godiva(1040-1070)}, 스승
아벨라르와의 사제지간 연애로 유명한 엘로이즈^{Héloïse(1101-1164)}, 궁정식 연애
의 사도인 알리에노르 다키텐^{Aliénor d'Aquitaine(1122-1204)}, 헨리 2세의 정부 로자
먼드^{Rosamund Clifford(1150-1176)}, 구국 처녀 잔 다르크^{Jeanne d'Arc(1412-1431)}에 이어
중세 농민 여성의 질박한 삶을 다루도록 한다. 중세 초기의 예술은 채색수사
본, 교회의 모자이크나 프레스코 벽화 형태의 경건한 종교화들이 주종을 이룬
다. 중세 예술에는 초상화가 나타나지 않는 관계로, 역시 이번에도 후대의 명
화들을 중심으로 중세의 유명한 여성들과 아울러 평범한 촌부(村婦)들의 삶
을 다루기로 한다.

중세의 건강과 웰빙에 대한 안내서 《건강 유지법》Tacuinum Sanitatis(14세기)에 나오는 삽화로 치즈를 만
드는 중세 여인의 모습을 담고 있다.

1
클로비스를 기독교로 개종시킨 성녀 클로틸드

프랑스 화가 장 앙트완 로랑Jean Antoine Laurent(1763-1832)의 〈클로비스에게 기독교 개종을 권유하는 클로틸드〉Clotilde suppliant Clovis son époux d'embrasser le christianisme(19세기) (퐁텐불로 궁)

위의 그림은 17세기 네덜란드 거장들의 작품에서 많은 영감을 받았던 프랑스 화가 장 앙트완 로랑Jean Antoine Laurent(1763-1832)이 그린 〈클로비스에게 기독교 개종을 권유하는 클로틸드〉Clotilde suppliant Clovis son époux d'embrasser le christianisme(19세기 초)라는 작품이다. 클로틸드가 거의 무릎을 꿇은 자세로 앉아서 남편 클로비스를 성상으로 인도하고 있다. 원래 기독교가 교세를 널리 확장한 데는 이처럼 여성들의 공로가 매우 지대했다고 볼 수 있다. 기독교의 성

녀로 널리 추앙받는 클로틸드^{Clotilde(475-545)}는 부르고뉴 공국의 왕 쉴페릭 2세 Chilpéric(450–493)의 딸로 475년경 프랑스 리용에서 태어났다. 492년 아버지가 불행하게도 야심 많은 숙부 공드보^{Gondebaud(455-516)}에게 살해당하고 어머니 카레텐느^{Carétène}마저 익살(匿殺)당하는 참변이 생기자, 언니 크로마^{Chroma}와 함께 서둘러 피신해 프랑크의 왕 클로비스 1세에게 몸을 의탁했다.

일설에 의하면, 클로비스는 소문대로 클로틸드가 아름다운지를 알아보기 위해 두 자매가 피신해있던 제네바로 한 로마인 심복을 보냈다고 한다. 클로비스의 명을 받은 사자는 일부러 행색이 초라한 걸인의 차림으로 클로틸드를 만났다. 평소 기독교적 자선이 몸에 배어있던 클로틸드는 친절하게 낯선 이방인을 맞아들여, 당시의 습관대로 나그네의 발까지 정성스럽게 씻겨주었다. 그러자 그녀의 친절에 몹시 감동한 클로비스의 사자는 왕이 준 반지를 내보이면서, 그와 결혼할 의향이 있는 지를 여쭈어보았다. 졸지에 부모를 모두 잃고 고립무원의 처지에 있었던 클로틸드는 새로운 삶에 대한 희망과 숙부에 대한 복수심 때문에 클로비스의 청혼을 매우 기쁘게 맞아들였다고 한다.

언니 크로마는 수녀가 되었고, 아름다운 클로틸드는 493년, 클로비스의 청

프랑스 화가 장 알로Jean Alaux(1786-1864)의 〈클로비스의 세례식〉Le baptême de Clovis(1825)(BNF). 아내를 따라 개종하는 클로비스를 레미 주교가 축성하고 있다. 오른쪽에는 기도하는 자세로 무릎을 꿇은 클로틸드의 애절한 모습이 보인다.

혼을 받아들여 결혼식을 올렸다. 타고난 전사였지만 원래 성격이 잔인했던 클로비스는[1] 자기 눈에 거슬리는 친족이나 프랑크 대장들을 툭하면 죽여 버렸다. 열렬한 가톨릭 신자였던 클로틸드는 늘 기도하면서 주교들과 함께 남편의 개종을 서서히 준비했다. 클로비스는 사랑하는 아내의 요청을 받아들여 아이들의 세례를 허

1 그의 이름 클로비스는 게르만어로 '위대한 전사'라는 뜻이 있다.

락했는데, 첫 아이가 죽자 이 불행의 원인을 '세례' 탓으로 돌렸다. 하지만 둘째 아이가 구사일생으로 살아났을 때는 이 치유의 기적이 왕비의 열성적인 기도와 그녀가 섬기는 신의 가호 덕분이라고 생각했다.

"클로틸드의 신이시여. 만일 그대가 승리를 허락해준다면 나는 기독교인이 되겠소!" 이듬해 클로비스는 매우 치열했던 톨비악 전투[496]에서 알라만 족에게 거의 패할 무렵에, 하늘을 우러러보며 이렇게 크게 부르짖었다고 한다. 그는 마침내 기적적으로 승리했고 496년 12월 성탄절에 랭스에서 레미^{Saint Rémi} 주교의 집도하에 자신이 이끄는 3천 명의 병사들과 함께 무더기로 집단 세례를 받았다. 이 어마어마하고 공개적인 세례식 이후에 프랑크 왕국은 공식적으로 기독교 왕국이 되었다. 비록 개종했어도 클로비스의 잔인한 성품은 전혀 변화하지 않았다. 프랑스 역사학자인 에르네스트 라부르스^{Ernest Labrousse}도 역시 평화를 강조하는 복음서의 교훈이 그의 마음을 감화시킨 것은 아니었다고 언급한 적이 있다. 그럼에도 불구하고 이 클로비스의 개종은 서양 중세의 두 지배 세력인 정치와 종교, 즉 게르만 지배층과 기독교가 최초로 손을 잡은 역

프랑스 화가 쥘 알프레드 뱅상 리고Jules Alfred Vincent Rigo(1810-1892)의 〈클로비스의 세례식〉Le Baptême de Clovis(19세기)(발랑시엔 미술관)

네덜란드 태생의 영국 화가 로렌스 알마-타데마Lawrence Alma-Tadema(1836-1912)의 〈클로비스 아이들의 교육〉Education of the Children of Clovis(1861)(개인 소장품)

사적 사건이며, 이는 장차 서유럽 전체의 기독교화를 촉진하는 단초가 되었다.

511년 45세를 일기로 클로비스가 파란만장한 생을 마감한 후, 클로틸드는 과부가 되었다. 그가 죽은 후 프랑크 왕국(독일과 프랑스)은 프랑크족의 관습인 분할상속의 원칙에 따라서 네 명의 아들들에게 분할되었다. 그러나 클로비스의 네 아들들은 정치적으로 무능했고, 이 분할은 메로빙거 왕실 간의 골육상쟁과 함께 붕괴를 촉진시키는 계기가 되었다.

위의 그림은 네덜란드 태생의 영국 화가 로렌스 알마-타데마Lawrence Alma-Tadema (1836-1912)의 〈클로비스 아이들의 교육〉Education of the Children of Clovis (1861)이란 작품이다. 이른바 메로빙거 왕조사(486-751)에 대한 가장 완성된 작품으로, 그의 명성에 초석을 쌓은 작품이라고 할 수 있다. 젊은 시절에 네덜란드와 벨기에 역사에 주로 올인했던 알마-타데마는 1860년대 초부터 메로빙거 왕조사에 관심을 보이기 시작했다. 최초로 전시되었을 때 이 작품은 화단에

엄청난 반향을 불러일으켰고, 화가로서의 그의 입지를 탄탄하게 굳혀주었다. 그러나 그림 속의 대리석이 마치 물렁한 '치즈' 같다는 스승의 비판에 자극을 받은 알마-타데마는 여러 해를 대리석과 화강암의 질감을 완성하는데 할애했다고 한다. 그 후 그는 진짜로 대리석을 가장 잘 표현하기로 유명한 화가가 되었다.

알마-타데마의 〈클로비스 아이들의 교육〉의 부분도

메로빙거 왕조사는 당시 19세기 화가들이 자주 선택했던 주제는 아니었다. 그러나 알마-타데마는 특별히 클로비스 아이들의 교육을 화제로 선택했다. 위의 알마-타데마의 그림에서 클로비스의 아내인 클로틸드가 당시 수도였던 파리의 궁정 안마당 가운데 앉아 있다. 궁정의 조신들과 성직자들이 배석한 가운데 클로틸드는 자신의 두 아들인 클로도머^{Chlodomer}와 힐데베르트^{Childebert}가 손도끼를 던지는 모습을 차갑고 냉랭한 태도로 지켜보고 있다. 어린 막내아들 클로타르^{Clothar}는 회색 가운을 입은 어머니 옆에 꼭 붙어있다. 클로도머가 던진 첫 도끼는 과녁을 약간 빗나갔기 때문에 두 번째 도끼로 다시 명중을 시도하고 있다. 이 경기는 아주 특수한 교육의 목적을 지니고 있다. 클로틸드가 아이들에게 자신의 부모를 모두 살해한 삼촌 공드보(또는 군도발트^{Gondobald})에 대한 복수를 명했기 때문이다. 클로틸드의 이러한 계획은 투르의 주교 그레고리우스의《프랑크족의 역사》⁽⁵⁹⁰⁾에서도 언급된 적이 있다. "사랑하는 아들들아. 이 어미가 너희들을 사랑으로 훈육했다는 것을 결코 후회하지 않도록 해다오. 부디 현명한 열의를 가지고, 우리 부모의 억울한 죽음에 대한 복수를 해주기를 기원하노라."

다음 그림은 프랑스의 신고전주의 화가 앙투완–장 그로^{Antoine-Jean Gros(1771–}
¹⁸³⁵⁾의 〈클로비스와 클로틸드〉^{Clovis et Clotilde(1811)}란 작품이다. 클로틸드가 왼
손으로 위를 가리키면서 장발의 클로비스를 기독교 왕국으로 이끌고 있다. 원
래 파리의 판테온 지성소, 즉 생트 주느비에브 교회의 둥근 지붕 내부를 장식
할 용도로 그려진 소묘화인데, 현재 파리의 프티 팔레^{Petit Palais} 궁에 소장되어
있다. 클로비스는 모든 프랑크족을 하나로 통일시킨 최초의 위대한 프랑크 군
주였다. 이전의 프랑크족은 여러 명의 독립된 우두머리들에 의해 분할·통치되
고 있었다. 그는 프랑크 왕국(프랑스와 독일)에 기독교를 전파하고, 신성로마
제국의 탄생을 가져온 걸출한 인물로 기억되고 있다. 남편이 죽고 난 후에 클
로틸드는 궁정을 떠나서 투르의 생 마르탱 수도원으로 은퇴했고, 여러 교회와
수도원 건물들을 세웠다. 그녀는 545년 6월 3일 70세를 일기로 조용히 생을
마감했으며, 파리에 있는 몽 뤼테스^{mont Lutèce} 교회에 남편 클로비스와 나란히
묻혔다. 사람들은 그때부터 이 교회의 이름을 파리의 수호 성녀인 생트 주느
비에브 교회로 부르기 시작했다고 한다.

프랑스 화가 앙투완–장 그로Antoine-Jean Gros(1771–1835)의 〈클로비스와 클로틸드〉Clovis et Clotilde
(1811)(파리 프티 팔레)

제국을 통치했던 코르티잔
비잔틴 제국의 황후 테오도라

프랑스 화가 장–조제프 벤자맹–콩스탕Jean-Joseph Benjamin-Constant(1845-1902)의 〈콜로세움의 테오도라 황후〉The Empress Theodora at the Colosseum(1889)(개인 소장품)

위의 그림은 프랑스 화가 장-조제프 벤자맹-콩스탕^{Jean-Joseph Benjamin-Constant(1845-1902)}의 〈콜로세움의 테오도라 황후〉^{The Empress Theodora at the Colosseum(1889)}란 작품이다. 테오도라^{Theodora(500-548)}는 미천한 신분으로 태어나 일약 황후가 되어 역사를 바꾼 대단한 여걸이다. 화가 벤자맹-콩스탕은 중세의 로마 제국, 즉 동로마 제국(혹은 비잔틴 제국[1])의 황후 테오도라의 위엄 있는 자태를 매우 신비하고 몽환적인 오리엔탈 풍으로 묘사하고 있다. 오른쪽 뒤의 사슬에 묶인 여성들은 테오도라가 황후가 되기 전 여성의 종속적인 위치를 상징하며, 은으로 된 장신구는 테오도라의 '용기'를 상징한다.

테오도라의 부모는 당시 비잔틴 사회에서 최하층 계급이었다고 전해진다. 대략 500년, 그녀는 콘스탄티노플의 서커스단 곰 조련사의 딸로 태어났다. 아버지는 테오도라가 5살 때 죽었다. 삼류 배우였던 어머니는 세 아이와 자신의 생계를 위해 다른 동물 조련사와 서둘러 재혼했는데, 새 남편이 죽은 남편의 직업을 이어받는데 실패하자 다른 방법을 찾았다. 세 명의 어린 딸들에게 예행연습까지 철저히 시킨 후, 성장을 시켜 3만 명을 수용할 수 있는 서커스 경기장에 나가 관중들 앞에서 무언극으로 자신들의 딱한 처지를 절절히 호소한 것이다. 드디어 세 아이의 생계를 책임져야 할 계부에게 일자리를 달라는 어머니의 소원은 이루어졌고, 그때부터 테오도라는 어머니처럼 배우 및 무희가 되었다. 미모가 출중했던 테오도라는 15세 때 서커스 경기장의 스타가 되었다.

6세기 동로마제국의 역사가인 프로코피우스^{Procopius}의 《비사》에 따르면, 당시 테오도라의 공연은 근대의 스트립쇼와 거의 유사하다. 가장 인기 있던 공연은 〈레다와 백조〉였다. 레다는 스파르타의 왕 틴다레오스의 아내인데, 레다의 미모에 반한 제우스가 독수리에게 쫓기는 백조로 변신하여 레다를 강간했다는 신화를 모티프로 한 공연이었다. 나체로 드러누운 테오도라의 비밀스런

1 비잔틴 제국은 중세 시대에 콘스탄티노플(현재 이스탄불) 천도 이후의 로마 제국을 일컫는 명칭으로, 수도는 콘스탄티노플이고 로마 황제가 다스렸다. 그러나 로마 제국과는 달리 인구 대다수가 사실상 그리스어를 썼다.

스웨덴 화가 아돌프 율리크 베르트뮐러Adolf Ulrik Wertmüller(1751-1811)의 〈레다와 백조〉Leda and the swan(1783)(소장처 미상)

부분에 곡식의 낱알을 뿌려놓고는 새로 하여금 이를 쪼아 먹도록 했다고 전해진다. 아무리 인기가 있어도 이는 수치스런 직업이었기 때문에 어떤 사회적 신분 상승을 꿈꾸기가 어려웠다. 그러나 테오도라는 기어코 자신이 원하는 일을 해내고야 말았다.

당시 많은 여배우들이 그랬던 것처럼 테오도라도 역시 배우와 매춘부 노릇을 겸했다. 테오도라는 벌써 14세 때 아이를 임신했고, 유명 가수였던 그녀의 언니 코미토Comito도 여러 부호들의 정부였다. 두 자매는 아마도 수차례 낙태를 경험했을 것이다. 방년 18세에 그녀는 잘 나가는 배우 생활을 접고 리비아 총독 헤케볼루스Hecebolus의 정부가 되었으나 둘의 사이는 금방 깨지고 말았다. 이후 테오도라는 알렉산드리아 근처 사막에 있는 금욕적인 단체에 귀의했는데, 그녀는 거기서 초기 기독교의 한 분파인 그리스도 단성설을[2] 접하게 된

2 단성설이란 기독교에서 그리스도론을 신학적으로 정의할 때 사용되는 용어로 육신을 지니

다. 개종 후 그녀는 안티노크를 여행했고, 자기보다 나이가 많은 댄서 겸 밀정이었던 마케도니아Macedonia란 여성과 친구가 되었다. 그녀는 당시 동부 사령관이던 유스티니아누스Iustinianus(482-565)에 의해 정기적으로 고용된 스파이였다. 아마도 이 마케도니아가 테오도라에게 미래의 황제가 될 유스티니아누스를 소개해준 인물이 아닐까 추정된다.

프랑스의 오리엔탈 화가 조르주 쥘 클라랭Georges Jules Victor Clairin(1843-1919)의 〈테오도라 역의 사라 베르나르〉Sarah Bernhardt in Theodora(1902)(소장처 미상). 프랑스 연극배우 사라 베르나르(1844~1923)가 테오도라 역을 열연했던 것을 오리엔탈 풍으로 그린 작품이다. 공작새의 깃털에 둘러싸인 황후 테오도라가 고개를 조아린 신하들의 알현을 받고 있다.

유스티니아누스는 오늘날 세르비아 태생의 농부의 아들이었다. 그는 11세 때 군인이었던 자신의 삼촌 유스티누스Iustinus(450-527)의 부름을 받고 콘스탄티노플에 당도했다. 유스티누스는 군대의 낮은 계급에서부터 시작하여 황제

고 세상에 나온 예수에게는 단일한 성질만이 존재한다는 뜻이다. 어원은 그리스어로 '하나'를 의미하는 모노mono와 본성을 의미하는 피시스physis라는 말이 합쳐진 것이다. 로마가톨릭교회에서는 칼케돈 공의회를 통해 그리스도는 신성과 인성을 모두 가시되 두 본질이 분리되지 않고 조화를 이룬다는 양성설이 정통교리로 확정됨에 따라 부인되었다.

까지 오른 자수성가형 인물이다. 유스티니아누스는 삼촌이 황제로 등극한 후에 삼촌을 도와 여러 가지 행정을 도맡아 처리했고 나중에 노쇠한 황제를 대신하여 사실상 그가 혼자서 제국을 통치했다.

21세의 테오도라는 드디어 콘스탄티노플에서 자신의 운명의 남성인 유스티니아누스를 만났다. 강인한 미녀 테오도라에게 그만 첫눈에 반해버린 그는 그녀와 매우 격정적인 사랑에 빠졌다. 물론 매춘이 불법은 아니었지만 초기에 그는 매춘부와의 혼인을 엄격히 금지하는 비잔틴 법 때문에 그녀를 오직 자신의 정부로만 데리고 있었다. 그는 테오도라에게 막강한 부를 선물했고, 그녀의 신분을 귀족 계급으로 격상시켰다. 테오도라는 이처럼 쉽게 부와 권력을 장악할 수 있었다. 프로코피우스의 《비사》에 따르면, 적어도 유스티니아누스에게 테오도라는 이 세상에서 가장 사랑스런 존재였기 때문에 그는 그녀의 비위를 맞추기 위해 거의 모든 것을 불사했을 정도였다. 그는 늙은 삼촌 유스티누스 황제를 설득해서 (물론 고위층도 포함한)남성들이 창녀와 정식으로 혼인할 수 있는 새로운 법을 제정했다. 527년 유스티니아누스는 테오도라와 정식으로 혼인했고, 늙은 황제 유스티누스와 공동 황제로 등극했다. 삼촌이 곧 만성적인 지병으로 사망하자 유스티니아누스는 일인 황제가 되었고, 테오도라도 따라서 황후가 되었다.

둘은 매우 인기 있는 로열커플이었다. 유스티니아누스는 강하고 존경받는 지도자였고, 테오도라는 매우 아름답고 카리스마가 넘치며 지적인 여성이었기 때문이다. 테오도라는 특히 지적인 면에서 거의 모든 남성들을 압도했다고 한다. 현명한 유스티니아누스는 아내의 비범한 재능을 단번에 알아보았고, 중요한 정책 결정에서 테오도라가 능동적인 역할을 하도록 적극적으로 밀어주었다. 테오도라가 과거에 코르티잔이었다는 사실은 제국 내에 이미 널리 알려져 있었지만 그녀의 출중한 카리스마는 온 국민들의 마음을 사로잡았다. 그야말로 보잘 것 없는 유랑극단 출신에서 비잔틴 제국의 황후로 급부상한 테오도

라는 아마도 동서고금을 통틀어 가장 성공한 매춘부일 것이다. 황제의 첩이 아닌 정식 배우자였을 뿐 아니라, 그리스 정교회로부터 시성까지 받은 입지전적 인물이다. 즉 살아서는 만인이 우러르는 황후요, 죽어서는 위대한 성녀로 봉안되었던 것이다. 그녀는 비단 비잔틴 역사뿐만 아니라 세계사를 통틀어도 가장 파워풀했던 여걸이라고 할 수 있다. 그러나 사회적으로 성공한 매춘부 여성들이 그랬던 것처럼 그녀도 역시 그녀의 지위와 출세를 시기하는 많은 남성들에 의해 본연의 캐릭터가 많이 왜곡되거나 손상된 대표적인 케이스 중의 하나다.

당시 그녀의 성공을 시기했던 군대와 관료들은 그녀의 음란한 부정(不貞)과 잦은 유산(流産)설에 대하여 갖가지 악성 소문을 마구 퍼뜨리기 시작했다. 고대 사가들 사이에서 테오도라의 출생지나 가족사항에 대해서는 많은 이견이 있지만, 그녀가 배우이자 매춘부였다는 사실에 대해서는 누구나 두말없이 동의하고 있다. 당시 배우라는 직업은 사실상 매춘부와 다를 바가 없었기 때문에 어떤 역사가들은 그녀가 매음굴에서 본격적으로 일했다고 주장하기도 한다. 그러나 이러한 주장은 매우 신빙성이 떨어진다. 왜냐하면 배우들은 자신의 공연을 보러온 관객들이 주 고객이지만, 매음굴에서 일하는 여성들은 불특정 다수를 상대하며 거의 노예 출신인 경우가 대부분이기 때문이다. 그녀가 매음굴의 천한 창기 출신이며 탐욕스런 성욕의 소유자였다든지, 헤아릴 수 없이 많은 연인들을 거느리고 있었다고 주장하는 것은 아무래도 테오도라의 평판을 떨어뜨리려는 비방자들의 술책이라 하지 않을 수가 없다. 그러나 6세기경에는 그녀가 색광녀였다는 신화가 거의 기정사실처럼 정착되었다.

유스티니아누스와 테오도라는 매우 광범위한 사법개혁을 단행했다. 도로와 병원, 교회를 짓는 등 수많은 토목공사를 일으켰고, 476년 서로마제국이 게르만 출신의 로마 용병대장 오도아케르^{Odoacer(433-493)}에 의해 멸망당한 후 동로마제국의 영토와 위세를 가장 크게 확장시켰다. 테오도라는 특히 여권 신장에 관련된 법들을 많이 제정하여 동시대 중세 서유럽의 여성들에 비해 비잔틴

제국 여성들의 지위를 월등히 향상시켰다. 그녀는 간통죄에 사형을 선고했고, 여성에게 유리하도록 이혼법을 개선시켰을 뿐 아니라 여성 학대 방지법, 또 여성의 재산 소유권과 상속권 등을 법으로 통과시켰다. 또한 집 없는 여성들을 위해 병원과 수도원을 많이 지었다. 그녀는 또한 침략 세력에 맞서 한 손에는 무기를 들고, 우유부단한 남편과 수비대를 부추겨 비잔틴 궁을 굳건히 지켜냈다.

프랑스 화가 조셉-노엘 실베스트르Joseph-Noël Sylvestre(1847-1926)의 〈로마의 약탈〉The Sack of Rome(1890)(폴 발레리 미술관). 410년 알라리크 1세가 이끄는 서고트족이 서로마 제국의 로마를 침공·함락시키고 시내를 약탈한 사건을 상상해서 그린 것이다.

당시 노예나 하층민 여성들은 강간을 당해도 아무런 법적 보호를 받지 못했는데, 528년에 모든 계급에 적용되는 간통금지법이 제정되었다. 그래서 계층의 고하에 상관없이 여성에 대한 강간이나 유괴는 모두 사형이라는 중형에 처해지게 되었다. 성관계를 하자고 남성이 여성을 유혹하는 행위도 처벌 대상으로 규정했는데[3] 오늘날 데이트 강간법, 즉 데이트 상대에게 당하는 강간이나 성폭행에 대한 처벌과 매우 유사하다고 볼 수 있다. 그리고 황후에 오른 첫해, 테오도

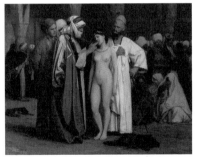

프랑스 화가 장-레옹 제롬Jean-Léon Gérôme(1824-1904)의 〈노예 시장〉The Slave Market(1866)(클락 미술관). 노예 상인들이 성노예로 팔려나가는 나체 여성의 치아 상태를 살펴보고 있다.

3 이는 처벌 수위가 상대적으로 낮아서 사형까지 언도되지는 않았다.

라는 포주들에게 일정 비용을 지불하고 매음굴에서 일하는 창기들을 해방시켰다. 또한 성노예처럼 혹사당하는 강제적인 고용 계약을 해지했을 뿐 아니라, 이런 여성들에게 새로운 옷과 약간의 돈을 선물했으며, 나중에 이 같은 매음굴을 모두 금지시켰다. 534년에는 (노예까지 포함해서)여성의 동의 없이 매춘을 강요하는 행위를 모두 불법화시켰다. 535년에 이 법은(설령 부모가 동의한 경우에도)[4] 아동성매매금지법으로 더욱 확대되었다. 또한 결혼을 상호 애정의 결합으로 정의했고, 약속한 지참금을 신부가 가져오지 않았다는 이유로 이혼하는 사례를 불법화시켰다. 537년에는 이전의 계약에 상관없이, 배우나 매춘부들이 자기 의사대로 직업을 포기하는 것을 허용하는 법을 제정했다. 그리고 이러한 성노동 계약에 강제로 사인하게 하는 것도 법률로 금지시켰다. 이혼이나 자녀 양육권, 재산권에 있어서 여성의 권리를 증대시켰고, 유아 살해는 물론이고 간통한 아내를 죽이는 것도 금지시켰다. 테오도라가 사망한 후에도 유스티니아누스는 고인의 유지를 받들어 여성에게 우호적인 법률들을 계속 시행했다. 559년에 그는 (비록 돈을 갚아야할 의무는 남아있어도) 채무 여성의 투옥을 금지시켰다. 또 집단적 강간이나 여성 죄수에 대한 학대를 방지하기 위해 남성 간수 대신에 수녀들이 운영하는 여성 감옥을 특별히 따로 만들었다.

테오도라는 자신의 전직에 대하여 매우 복합적인 감정을 지니고 있었던 것 같다. 종교 작가들은 그녀가 매춘을 불법화시킨 것을 두고 자신의 행동에 대한 객관적 분석에 의해서라기보다는 자신의 과거 평판을 눈가림하려는 시도라고 주장했다. 그녀는 전직 매춘부들이 자신들이 원하는 만큼 지낼 수 있는 '메타노이아'Metanoia(회개)라 불리는 참회 수도원을 지었다. 처음에는 해방된 매춘 소녀들에게만 입장이 허용되었지만 나중에는 일반 매춘부들에게도 모두 개방되었다. 그녀를 특히 원색적으로 비난했던 프로코피우스는 테오도라가 모든 매춘부들을 일제 검거해서 이 메타노이아에 강제로 집어넣었다는 주장을 펼

4 당시 가난한 가정에서 부모가 아이에게 성매매를 시키는 것은 비교적 흔한 편이었다.

프랑스 화가 장-조제프 벤자맹 콩스탕Jean-Joseph Benjamin-Constant(1845-1902)의 〈황후 테오도라〉La Emperatriz Theodora(1887)(부에노스아이레스 국립미술관)

쳤다. 말하자면 근대 정부가 창녀들을 막달라 마리아의 집(매춘부 갱생원)에 강제 수용하는 것과 비슷한 조치였다는 주장이다. 프로코피우스는 이러한 소녀들의 운명에 대하여 더욱 끔찍한 기술을 했다. 테오도라는 새로운 삶의 방식을 찾게 해준다는 구실로 그녀들을 참회 수도원에 일제히 감금해버렸는데, 그중 일부는 원치 않는 삶의 변화를 피하기 위해 높은 곳에서 투신 자살했다는 것이다. 하지만 다른 작가들은 반항하는 매춘부들의 투옥에 대해 언급한 바가 없다. 이러한 감금 행위는 교회 측의 승인이 필요할 뿐만 아니라, 나중에 교회가 테오도라를 성녀로 시성한 것을 보면 프로코피우스 측의 비방일 가능성이 크다.

부부 금실이 몹시 좋았던 유스티니아누스와 테오도라는 매사에 통일된 전선을 보였으나, 종교 문제에 있어서는 상반된 입장을 보였다. 유스티니아누스는 독실한 그리스정교 신자였던 반면에 테오도라는 예수가 단 하나의 본성만을 지녔다는 단성설을 신봉했다. 비평가들은 그녀가 기독교의 다양한 가르침을 지지한 것이 교회의 합일을 손상시켰다고 비판했으나, 그녀의 포용적인 종교 정책은 로마가톨릭교회와 그리스정교회간의 대분열을 지연시키는 역할을 했다. 그리스정교회는 그들의 업적을 치하하는 의미에서 두 사람을 모두 성인으로 추대했다.

548년 테오도라는 유방암으로 추정되는 질병으로 사망했다. 남편 유스티니아누스보다 17년이나 먼저 사망한 셈이다. 유스티니아누스는 그녀의 장례식에서 비탄의 눈물을 흘렸고, 또한 임종 시에 테오도라에게 했던 약속을 지켜 단성론자들을 보호하고, 그리스정교회와 그들의 대립을 화해시키려는 노력을 이어갔다. 결국 그녀의 진보적인 개혁 덕분에 비잔틴 제국의 여성들은 동시대 유럽 국가의 여성들이 거의 19세기에 가서나 향유하게 될 여성의 권리를 마음껏 누릴 수 있게 되었다고나 할까.

중세 거리를 나체로 산책했던 레이디 고다이바

영국 화가 존 콜리어John Collier(1850–1934)의 〈레이디 고다이바〉Lady Godiva(1898)(허버트 미술관)

위의 그림은 빅토리아 시대의 대표적인 영국 화가 존 콜리어John Collier(1850–1934)의 〈레이디 고다이바〉Lady Godiva(1898)란 작품이다. 마치 죄수인양 고개를 다소곳이 숙인 한 여성이 중세의 마을처럼 보이는 거리를 말을 탄 채 조용히 지나가고 있다. 그런데 여기서 주목해야 할 사실은 붉은 휘장을 감은 백마가 오히려 사람보다 훨씬 더 잘 차려입고 있다는 사실이다. 그러고 보니 백마에 올라탄 여성은 민망하게도 실오라기 하나 걸치지 않은 채, 오직 그녀

의 삼단 같은 풍성한 머리채로 중요한 부분을 가리고 있을 뿐이다. 다행히 거리는 아무도 보는 사람 없이 텅 빈 상태다. 도대체 백주 대낮에 나체로 거리를 활보하는 이 대담한 중세의 스트리커는 과연 누구일까?

　중세 천년을 지배했던 기독교는 예술 후원자와 예술가들의 창조 욕구를 아주 심오하게 바꾸어놓았다. 그리스 로마 시대의 다원적인 이교 문화와는 달리, 기독교적 윤리는 신성한 누드의 이미지를 결코 필요로 하지 않았기 때문에 나체 운동이나 공동목욕탕, 신체의 미적 가치 등을 등한시했다. 특히 초기 기독교는 동정과 독신을 강조했기 때문에 누드에 대한 묘사를 병적일 정도로 기피했다. 그래서 누드를 공부해야할 동기가 없었기 때문에 중세 예술에서 벗은 인물을 찾아보기는 매우 어렵다. 예외적인 경우는 아마도 태초의 아담과 이브 정도일 것이다. 물론 중세시대에 탄생한 작품은 아니지만, 왜 화가 콜리어는 이 중세의 귀부인을 이렇게 올 누드로 굳이 표현했던 것일까?

영국의 여류 화가 이델 모트록Ethel Mortlock(1865
-1928)의 〈레이디 고다이바〉(1904)(소장처 미상).
존 콜리어의 고혹적인 누드에 비해, 푸른색 안장
을 걸친 말도 약간 지쳐 보이며 말 위에 탄 여성도
왠지 빈약해보이고 초라한 분위기를 풍긴다. 당시
고다이바는 10대 중반이었다고 하는데 이 모델 여
성은 30은 족히 되어 보인다.

레이디 고다이바Godiva(1040-1070)는 머시아의 백작 레오프릭Leofric의 처였다. 1057년에 사망한 것으로 알려진 레오프릭 백작은 영국·덴마크·노르웨이 왕 카뉴트Canute (994?-1035)의 치세에 영국을 다스렸던 매우 강력한 영주들 중 하나였다. 고다이바 부인 역시 매우 부유한 영주로 알려져 있으며, 그녀의 가장 가치 있는 재산은 바로 코벤트리였다.[1] 레오프릭과 고다이바 부부는 교회와 수도원에 매우 후한 기부를 잘 하기로 유명했다. 이

1 영국 웨스트 미들랜드West Midlands의 중공업 도시.

두 사람의 역사적 실존성에 대한 가장 신빙성 있는 기록들은 바로 부부의 기부 목록을 세세히 적은 다양한 종교 기관의 연대기나 증서 따위다. 그러나 그들이 기부했던 금은보화들은 노르만 침략자들에 의해 거의 소실되고 말았다. 아무리 그녀의 남편이 종교적 기부나 선행으로 당대에 유명한 인사였다고 해도, 만일 독자들의 왕성한 호기심을 부추기는 소위 누드로 말 타기(?)의 전설이 없었다면 아마도 그녀는 역사 속에서 영영 까마득히 잊혀 졌을 것이다.

레이디 고다이바의 전설은 13세기에 갑자기 처음으로 등장했다. 이 흥미로운 첫 번째 설화 속에서 레오프릭은 뜬금없이 난폭한 폭군으로 등장한다. 그러나 마음씨가 비단결처럼 고운 고다이바 부인은 남편의 중세에 허덕이는 코벤트리 백성들의 딱한 처지에 상당히 연민을 품었다. 그녀는 남편에게 백성들

영국 화가 에드먼드 레이턴Edmund Leighton(1853~1922)의 〈레이디 고다이바〉(1892)(소장처 미상). 다른 화가들은 보통 말 탄 누드의 여성을 주로 그렸지만 레이턴은 10대 소녀가 중대한 결심을 하는 순간을 포착했다. 순백색의 옷을 입은 아름다운 고다이바가 검은 옷을 입은 남편과 진지한 표정으로 대화를 나누고 있다. 남편은 나이 어린 16세의 소녀가 감히 그런 대담한 결정을 내리리라고는 전혀 짐작을 하지 못한 표정이다.

의 세금을 제발 내려달라고 수차례나 탄원했지만 번번이 거절당하고 말았다. 그래도 그녀가 계속 간청을 하자 이에 질려버린 남편은 조롱삼아 "만일 그대의 농노 사랑이 진심이라면 몸으로 보여줘라. 홀라당 다 벗은 채로 도시의 거리를 말을 타고 행진한다면 들어 주겠노라"고 했다. 그야말로 진짜 농에 불과했지만 16세의 어린 신부는 이를 진담으로 받아들인다. 그녀는 마을 사람들에게 다음과 같이 신신당부했다. "누구든지 문을 걸어 잠그고 집안에만 있어야하며 절대로 밖을 내다보아서는 안 됩니다." 그런 연후에 그녀는 마치 베일처럼 긴 머리를 아래로 살포시 내려뜨려 몸의 일부만 겨우 가린 채, 말을 타고 코벤트리의 시가지를 뚜벅뚜벅 돌아다녔다. 맨 위의 존 콜리어의 그림에서 고다이바는 비록 시선은 아래로 향하고 있지만 전혀 수치스러워 하거나 비굴한 표정은 아니다. 그녀는 인적 없는 조용한 거리를 묵묵히 돌아다녔고, 이에 무척 놀란 남편은 결국 자신의 약속을 이행하여 백성들의 세금을 감면해주었다고 전해진다. 그러나 이 벌거벗은 레이디 고다이바의 전설은 사실상 거의 허구에 가깝다.

가장 초기의 버전은 고다이바가 죽은 지 거의 한 세기가 지난 후 웬도버의 로저^{Roger of Wendover}라는 인물의 《역사의 꽃들》^{Flores Historiarum}에서 나온다. 그는 특히 과장이나 미화된 스토리를 잘 쓰기로 유명한 중세의 필기사였다. 역사가들은 이 전설의 기원을 다산을 기원하는 이교도의 제식이나 중세에 유행했던 참회의 행진에서 나온 것으로 보고 있다. 그리고 수세기를 지나는 동안에 이 이야기는 더욱 더 센티멘털해지고 에로틱해졌다. 레이디 고다이바의 숭고한 희생정신은 그야말로 최고의 정점을 찍게 된다. 그녀는 무슨 일이 있어도 기필코 냉혹한 남편의 강요에 의해 수치스런 행위를 감수해야만 하는 고결한 희생자가 되어야했다. 즉 고다이바는 '벌거벗은 진실'의 화신으로 승화된 셈이다. 1600년대에 양복 재단사 톰이 호기심을 참지 못하고 커튼을 들추고 몰래 훔쳐보다가 눈이 멀어버렸다는(혹은 사망했다는) 그럴싸한 얘기가 전

매너리즘 양식의 인물화를 그리던 플랑드르의 화가 아담 반 노르트Adam van Noort(1561/62-1641)의 〈레이디 고다이바〉(1586)(허버트 미술관). 맨 우측 상단의 창문에서 한 남자가 밖을 엿보고 있는데, 레이디 고다이바의 몸매는 보기에 민망할 정도로 무너져있다. 문제의 남성은 아마도 피핑 톰이거나 남편 레오프릭일 것이다.

설의 일부가 되었다. 그래서 훔쳐보는 관음증의 대명사인 '피핑 톰'Peeping Tom 이라는 말이 유래되었으나 그녀는 긴 머리로 몸을 온통 감싸고 있었기 때문에 제대로 나신을 보기는 어려웠다는 후문이다. 1678년부터 '고다이바의 행진'이 코벤트리 축제의 프로그램으로 자리 잡게 되어 매년 7년, 또는 8년마다 행사가 이루어졌다. 오늘날은 이러한 가장 행렬이 매년 정기적으로 거행되고 있다.

1842년에 영국의 계관 시인 알프레드 테니슨Alfred Tennyson(1809-1892)이 고다이바의 전설을 소재로 시를 읊었는데, 이는 이 일화가 전 세계적으로 알려지는 결정적인 계기가 되었다. 그래서 농노들의 고통을 경감시켜 주기 위해 알몸의 행진까지 불사했던 고다이바 부인의 아름다운 용기는 19세기 화가와 조각가들에게 무한한 예술적 영감의 원천을 제공했다. 남편의 폭정으로부터 코벤트

리 마을을 해방시키려고 나체로 투쟁했던 고다이바는 근대 여성 운동가들 사이에서도 단연 인기가 높았다. 코벤트리에 있는 허버트 미술관은 이 고다이바의 전설을 주제로 한 예술 작품 컬렉션의 소장처로 유명하다.

영국 화가 마샬 클랙스톤Marshall Claxton(1811-1881)의 〈레이디 고다이바〉(1850)(허버트 미술관). 단단한 각오를 한 고다이바가 말을 막 타려는 장면을 묘사하고 있다. 하얀 백마에 긴 금발머리의 나체 여성은 고다이바 전설의 심벌이 되었으며, 동명의 초콜릿 상표가 되기도 했다.

중세의 낭만적 사랑의 선구자 엘로이즈

스위스 화가 안젤리카 카우프만Angelica Kauffman(1741-1807)의 〈엘로이즈의 손에 구애하는 아벨라르〉
Abelard soliciting the hand of Heloise(연대 미상)(베링턴 홀)

위의 그림은 신고전주의 시대의 스위스 화가 안젤리카 카우프만^{Angelica Kau-}ffman(1741 -1807)의 〈엘로이즈의 손에 구애하는 아벨라르〉^{Abelard soliciting the hand} of Heloise(연대 미상)란 작품이다. 책장이 위 아래로 펼쳐져있는 가운데 책을 읽

스위스 화가 안젤리카 카우프만(1741-1807)의 〈미네르바 조각상과 함께 있는 자화상〉Self portrait with the bust of Minerva(1780)(스위스 쿠어의 주립미술관)

는 사람은 아무도 없다. 미소년처럼 보이는 아벨라르가 엘로이즈의 백옥 같은 손을 두 손으로 부여잡고 무언가 열정적인 사랑의 고백을 하고 있다. 그 뒤로는 엘로이즈의 숙부 퓔베르Fulbert가 들어오다가 뜻하지 않은 두 사람의 애정 행각에 그만 놀라움을 금치 못하고 있다. 부유하고 권세 있는 귀족 여성들이 운영하는 개인적 살롱 외에는 여성들의 전문직 활동이 거의 전무하다시피 했던 '이성의 세기'에, 가장 영향력 있고 양식 있는 여류 화가이며 자신을 스스로 '지혜의 여신 미네르바'에 비유했던 카우프만이 이 중세의 학식 있는 여성 엘로이즈를 그렸다는 것은 매우 상징적인 의미가 있다.

당시 18세기 영국이나 유럽 전역에서는 여성의 역할에 대한 재정의가 활발하게 이루어졌는데, 여성에게 가장 이상적인 장소는 바로 '가정'이라는 예상 범위 내의 결론이 내려졌다. 그리고 이러한 명제는 가정의 중요성을 찬미·역설했던 스위스 태생의 프랑스 정치 작가·교육학자인 장-자크 루소(1712-1778)의 감성어린 호소에 의해 더욱 선풍적인 인기를 끌게 되었다. 루소의 유명한 연애소설 《누벨 엘로이즈》(1761)는 아벨라르와 엘로이즈 사이에 오간 왕복 서간에서 따온 것이다. 첫 번째 부인 조세핀의 바람기에 마음 고생을 했던 나폴레옹 황제 역시 당시 고대 로마문명을 찬미하는 신고전주의의 상승세에 편승해서 두말없이 이에 동의했다.

카우프만처럼 당시에 활약했던 소수의 여류 화가들은 유럽의 예술아카데미에 가입했던 동시에 자신의 생도들을 가르치고 있었다. 그러나 여류 화가들은

대부분 남성의 필명으로 작품을 출품했으며, 간혹 작품이 비양심적인 수집가나 화상들에 의해 무단 도용되는 일도 적지 않았다. 그래서 "모두에게 예절바르게, 다수에게는 사교적으로 대하고, 소수와 친숙할 것. 친구는 단 한 명, 그리고 결코 적을 두어서는 안 된다"는 벤자민 프랭클린^{Benjamin Franklin(1706-1790)}의 명언이 이 여성들의 금과옥조가 되었다고 한다.

엘로이즈^{Héloïse(1101-1164)}는 당대 최고의 신학자인 피에르 아벨라르^{Pierre Abélard(1079- 1142)}와의 격정적이고 낭만적인 로맨스로 12세기 파리를 송두리째 뒤흔들었던 화제의 여성이다. 그녀와 피에르 아벨라르는 매우 열정적인 사랑에 빠졌지만, 두 사람은 자신들의 관계를 일체 함구해야만했다. 결국 그들의 사랑은 아주 쇼킹한 폭력 사건으로 마무리되었다. 두 사람이 서신에서 교환했던 불타는 열정과 사랑의 고백은 서구 문명에서 가장

프랑스 화가 오귀스트 베르나르 다제시Auguste Bernard d'Agesci(1756–1829)의 〈엘로이즈와 아벨라르의 서신을 읽는 여성〉Lady Reading the Letters of Heloise and Abelard(1780)(시카고 미술관)

초기 형태의 낭만적 사랑의 예를 제시했다고 평가받고 있다.

엘로이즈의 정확한 생년월일이나 가족 배경에 대해서는 정확하게 알려져 있지 않다. 대부분의 학자들은 그녀의 출생 시기를 1098년, 또는 1101년으로 보고 있다. 그녀는 에르생^{Hersint}이라는 여성의 딸로 알려져 있는데, 아버지에 대해서는 아무런 언급이 없기 때문에 사람들은 그녀의 어머니도 역시 수녀가 아니었을까 추정하고 있다. 또한 혹자는 이 에르생이란 이름을 생 엘루아라고 불리던 수도원과 연결 짓기도 한다. 1107년에 파리 주교는 생 엘루아 수도원의 수녀들이 성적으로 문란하다는 이유로 이 수도원을 오랫동안 폐쇄시

라파엘 전파 또는 빅토리안 낭만주의자로 분류되는 영국 화가 에드먼드 레이턴Edmund Leighton(1853-1922)의 〈아벨라르와 그의 제자 엘로이즈〉Abelard and his Pupil Heloise(1882)(소장처 미상). 엘로이즈의 왼손을 잡고 있는 스승 아벨라르의 덥수룩한 수염이 두 사람의 나이 차를 느끼게 해준다. 어느 누구와 논쟁을 벌여도 진 적이 없을 뿐 아니라, 스승과 논쟁에서 이겨 그는 인생의 최고 정점에 있던 교수였지만 16세의 총명하고 아리따운 소녀 앞에서 무너지고 말았다.

켜버렸다. 이처럼 부적절한 관계에서 태어난 사생아들은 보다 복종적이고 정숙한 수녀들이 있는 수도원으로 보내져 양육되는 것이 관례였고, 엘로이즈도 역시 파리에서 가까운 아르장퇴이유Argenteuil에 있는 생트 마리 수도원에서 유년기를 보낸 것으로 알려져 있다.

아벨라르는 적어도 그녀보다 15년 이상 나이가 많았다. 1079년경에 그는 브레타뉴 지방의 부유한 귀족 가문의 장남으로 태어났다. 그는 아버지와 같은 기사가 되던지 성직자가 되어야 했는데, 두 갈래의 길에서 아벨라르는 기사 직책을 포기하고 신학자의 길로 들어섰다. 수년을 순례생도로 떠돌아다니다가 1100년, 그는 드디어 파리에 입성해서 몇 년 만에 자신의 학교를 건립했다. 이러한 아카데미는 성당이나 교회 기관들과 연계되어있었고 당시 고등교육을 받을 수 있는 유일한 루트였다.(서유럽의 초기 대학들은 한 세기가 지나서야 비로소 공식 기관으로 인정을 받았다.) 아벨라르는 논리학의 우수한 생도였다. 그는 어렸을 적부터 토론이나 논쟁과 관련된 고전 철학 분야에서 단연 두각을 드러내어, 이 분야의 가장 뛰어난 선생으로 추앙되었다. 인쇄술이 발명되기 전의 토론과 논쟁은 전적으로 구두로 이루어졌으며, 이러한 수사학적 논쟁의 향연은 동료 학자나 학생들에게 학문적 기능뿐만 아니라 매우 오락적인 요소도 선사했다.

아벨라르의 잘생긴 용모와 거만함, 다소 연극적이고 과장된 어조나 뛰어난 논쟁 능력이 함께 잘 어우러져 그는 최고의 명성을 누림과 동시에 많은 적들을 거느리게 되었다. 그는 공식적인 자격 증명서가 없었음에도 불구하고 곧 신학 분야로 옮겼으며, 파리에서 가장 유명한 교수가 되었다.

한편 엘로이즈는 아르장퇴이유에서 훌륭한 교육을 받았고 교회의 공용어인 라틴어와 그리스어, 헤브루어에 능통했으며, 문법과 수사학, 고전철학의 분야에서 자기 나름대로 착실하게 명성을 쌓아나갔다. 그녀는 노트르담 대성당의 참사회원인 숙부 퓔베르의 집에 기거하게 되었다. 당시 참사회원은 성직뿐만 아니라 행정직도 겸했으며, 주로 교구에서 권세 있고 영향력 있는 남성들이 맡았다. 서로 만나기 전, 엘로이즈는 아마도 아벨라르의 명성에 대해 익히 알고 있

자크 루이 다비드의 생도였던 프랑스 화가 장 비노Jean Vignaud(1775-1826)의 〈퓔베르에 의해 놀라는 아벨라르와 엘로이즈〉Abélard et Héloïse surpris par Fulbert(1819)(조슬린 미술관). 전반적인 옐로우 톤의 분위기가 두 사람의 밀애와 들통 난 위기의 순간에서 오는 긴장감을 고조시키고 있다.

었을 것이다. 그는 노트르담 대성당에 소속된 대학의 교수로 재직하고 있었는데, 그의 강의는 어찌나 인기가 있었던지 때로는 5천 명의 청강생이 일시에 몰려들었다고 한다.

이 비운의 커플은 대략 1114년이나 1115년에 만났을 것으로 추정된다. 아벨라르는 우연히 엘로이즈를 보고 반해버렸으며, 그녀를 유혹하기로 작정했다. 아벨라르는 질녀의 지적 능력에 대하여 상당한 자부심을 느끼고 있던 엘로이즈의 숙부 퓔베르에게 의도적으로 접근해서 만일 그의 집에 기거하게 해준다면 질녀의 개인 교사가 되어주겠다는 파격적인 제의를 했다. 현재 자신의

프랑스 화가 레옹-마리-조제프 빌라르데(Léon-Marie-Joseph Billardet(1818-1862)의 두 작품으로 〈엘로이즈를 가르치는 아벨라르〉Abelard Instructing Heloise와 〈퓔베르에 의해 놀라는 아벨라르와 엘로이즈〉 Abelard and Heloise Surprised by Fulbert(1847)(낭트 미술관). 아벨라르와 엘로이즈의 로맨스를 매우 관능적으로 표현했으며, 마치 무대 조명처럼 여주인공을 특히 집중적으로 조명하고 있다.

숙소가 너무 비쌀 뿐만 아니라, 거리상 멀어서 자신의 시간을 엄청나게 잡아 먹는다는 것이 그가 내세운 이유였다. 또 아벨라르가 하숙비를 내겠노라고 제의했기 때문에 퓔베르는 그의 제안을 매우 기쁘게 받아들였다. 후일 아벨라르는 비망록에서 "우리는 책 읽기보다는 서로 달콤한 사랑의 밀어를 나누고, 수업보다는 키스하는 시간이 훨씬 더 많았다"고 적고 있다. 아벨라르는 타고난 언어의 달인이었지만, 엘로이즈도 역시 뛰어난 문학적 재능의 소유자였다. 두 사람은 불타는 사랑을 나누던 로맨스 기간 중에 수없이 많은 서신을 교환했다. 그들은 서신을 교환하기 위해 왁스로 된 책 모양의 태블릿을 사용했는데 하인이 이를 중간에서 전달하는 메신저의 역할을 했다. 두 사람은 편지의 내

용을 모두 읽고 나면, 초를 사용해서 글을 지우고 도로 판판해진 왁스 태블릿의 평면 위에 다시 편지를 써내려갔다. 엘로이즈는 양피지 위에 서신의 초안을 작성하곤 했는데, 그 일부가 오늘날까지도 남아있다. 라틴어로 쓰여진 두 사람의 서한은 매우 지적이며 기질이 잘 맞는 이상적인 커플의 열정적인 관계를 잘 설명해주고 있다.

아벨라르가 쓴 사랑의 시들 중 일부가 그를 열렬히 추종하는 학생들이나 젊은 파리지앵들 사이에서 급속도로 유포되어 퍼져나갔다. 결국 그들의 은밀한 로맨스는 숙부의 귀에까지 들어가게 되었으며, 진노한 그는 아벨라르에게 당장에 떠나도록 명했다.

엘로이즈와 아벨라르의 연애 기간은 그리 확실하지 않다. 그러나 학자들은 사랑의 훼방꾼인 퓔베르가 이 두 사람을 갈라놓기 전에 대략 2년 정도 지속되었을 것으로 보고 있다. 이 시기에 엘로이즈는 임신을 했으며, 그녀는 이 사실을 아벨라르에게 고했다. 그는 엘로이즈를 위해 파리 도주의 계획을 세웠고, 그들은 브레타뉴에 있는 그의 형제 집에 잠정적으로 기거했다. 아벨라르가 그녀의 도주를 도왔을 때, 엘로이즈는 자기 신분을 감추기 위해 수녀 복장을 했다고 전해진다. 그들은 태어난 아들의 이름을 아스트랄라브^{Astralabe}로 지었다. 그것은 태양이나 달, 별, 또는 행성의 위치를 측정하는 과학 기구의 이름으로 당시에는 매우 드문 이름이었다. 아이는 브레타뉴에 있는 아벨라르의 가족의 손에 키워졌다. 파리에 다시 돌아온 아벨라르는 퓔베르를 만나서 엘로이즈와 정식으로 혼인하는 것으로 스캔들을 수습하려고 했다. 퓔베르는 이에 동의했지만, 당사자인 엘로이즈는 혹시라도 아벨라르의 학자로서의 명성에 누가 될까 이를 염려한 나머지 거절의 의사를 표시했다.

독립적이고 열정적인 의지를 지닌 엘로이즈는 우선 철학자의 업무와 가정생활이 서로 양립되지 않는다고 판단했다. 그녀는 아내라는 꼬리표를 신성하고 구속적이라 칭하면서, 결혼을 단순히 경제적인 협약으로 간주했다. "내게

더 달콤한 언어는 (아내보다) 정부라는 말이에요. 만일 당신이 허락하신다면 첩이나 창녀란 말도 저는 괜찮아요!"라면서 대담하고 진보적인 소견을 피력했다. 그러나 아벨라르는 퓔베르의 분노가 두려웠던 지 결혼을 강조했고, 결국 두 사람은 퓔베르와 소수의 친구들만 참석한 가운데 파리에서 비밀리에 결혼식을 올렸다.

엘로이즈는 숙부의 집으로 돌아왔고 아벨라르는 자신의 숙소에 머물렀다. 둘이 결혼한 사실을 비밀에 부쳤던 것은 퓔베르와 아벨라르 간의 암묵적인 동의 때문이었다. 그러나 소문은 삽시간에 퍼져나갔고, 엘로이즈는 그녀가 신부라는 사실을 공식적으로 부인했다. 이는 퓔베르를 분노시켰고 결국 엘로이즈로서는 숙부 집에 계속 기거하는 일이 점점 불편해졌다. 이후 아벨라르는 다시한 번 그녀의 도주를 도왔다. 아르장퇴이유의 수녀들이 그녀를 받아주었고, 둘은 텅 빈 수도원의 식당에서 단 한 번의 뜨거운 밀회를 가졌다.

이 두 사람에 대한 퓔베르의 분노는 폭발했다. 당시 법이나 관습에 의하면, 일단 결혼한 아내는 남편의 재산이었다. 숙부의 집에서 엘로이즈를 데리고 나왔을 때 아벨라르는 남편의 권리 안에서 행동했다. 퓔베르의 부정적인 반응은 그의 가문의 명예가 아벨라르라는 남성에 의해 실추되었다는 데 있었다. 퓔베르의 잔인한 복수는 향후 천년 동안 역사와 문학의 향기 속에 이 비운의 커플을 영원토록 간직케 하는 역할을 했다. 아벨라르는 "어느 날 밤 나는 평화롭게 숙소의 방에서 자고 있었다. 그런데 그들은 나의 하인 중 한 명을 매수해서 문을 열도록 했고, 온 세상에 쇼크를 주기 위해 그토록 섬뜩하고 야만적인 행위를 나에게 가했다"고 탄식했다. 퓔베르의 일행은 아벨라르의 남성을 거세했던 것이다. 역사가들은 아벨라르가 완전히 거세된 것은 아니고 오직 고환만 제거된 것으로 보고 있다. 이러한 방법은 농장의 동물들을 거세하는 방법과 유사하다고 한다. 즉 동물의 성기를 로프로 동여맨 다음 칼로 자르는 방법인데, 출혈을 막기 위해 묶은 줄은 당분간 그대로 둔다고 한다.

그 이튿날, 파리 시민들은 아벨라르에게 과연 무슨 일이 생겼는지를 알게 되었다. 그는 자신의 숙소에 많은 군중들이 모여 들었다고 비망록에 기록했다. 사람들은 그에게 닥친 변고에 무척 놀랐지만 그럼에도 아직도 그를 지지하는 자들은 많았다. 하지만 아벨라르의 노트르담 교수직은 파리 주교에 의해 박탈당했고, 퓔베르도 역시 재산과 지위를 몰수당했다.

1717년에 영국의 신고전주의 시인 알렉산더 포프Alexander Pope(1688-1744)는 《엘로이즈가 아벨라르에게》란 시를 출판했는데, 안젤리카 카우프만은 이 시를 바탕으로 엘로이즈에 관한 주옥 같은 그림들을 그렸다. "결점 없는 수녀의 삶은 얼마나 행복한가! 세상을 잊고, 세상으로부터 잊히니. 순결한 정신의 영원한 햇빛! 모든 기도를 받아들이고, 모든 바람을 체념하니!" 영화《이터널 선샤인》에서 여주인공이 읊기도 했었던 포프 시의 일부분이다. 이 기간 중에 엘로이즈에게는 과연 무슨 일이 일어났는지는 명확하지 않다. 몇몇 사가들은 아벨라르가 그녀에게 싫증을 느낀 나머지 종교적 서원을 하도록 그녀를 설득시켰다고 주장한다. 그것은 그녀와 이혼하는 것을 의미했다. 성적 유혹으로부터 해방된 삶은 수도승의 이상적인 삶이기도 하다. 어쨌든 그 일이 생긴 후에 아벨라르는 그녀에게 수녀가 되도록 권유했고, 자신도 몸이 회복된 후에 생 드니 수도원에 들어갔다. 그는 거기서 삼위일체론을 저술했는데, 교회로부터 이단이라는 공격을 받는 생 드니 수도원을 떠

프랑스 화가 장–앙투안 로랑Jean-Antoine Laurent (1763-1832)의 〈수도원 생활에 귀의하는 엘로이즈〉Héloïse embrassant la vie monastique(1812)(말메종 국립미술관). 수녀가 되기 전에 엘로이즈가 자신의 아름다운 모습을 마음속에 영원히 간직하려는 듯 작은 손거울을 물끄러미 바라보고 있다.

스위스 화가 안젤리카 카우프만Angelica Kauffman(1741-1807)의 〈아벨라르와 엘로이즈의 작별〉Farewell of Abelard and Héloise(1780)(에르미타주 미술관).

나서 프랑스 북동부의 노정-쉬르-센에 은거했다. 1122년경에는 파라클레 수도원을 새롭게 세우고 계속해서 학문과 수도 생활에 힘썼다. 몇 년 후 그는 브레타뉴의 생 길다St. Gildas 수도원장으로 임명되었고, 마침 엘로이즈가 아르장퇴이유에서 다른 수녀들과 함께 쫓겨났다는 소식을 듣고는 엘로이즈에게 파라클레 수도원을 넘겨주었다.[1] 엘로이즈는 수녀원장이 되었다.

엘로이즈와 아벨라르는 다시는 함께 살지 않았으며, 거의 12년 동안 연락도 하지 않고 지냈다. 아벨라르가 《나의 불행한 이야기》Historia Calamitatum란 장문의 자서전을 쓴다는 얘기를 들었을 때야 그녀는 비로소 그에게 서신을 띄

1 지방의 주교가 아르장퇴이유의 재산을 부정한 수단으로 착복하자 수녀들은 갈 곳이 없게 되었다. 그중 엘로이즈에게 충성하는 몇몇 수녀들은 그녀를 따라서 노정-쉬르-센으로 왔다.

웠다. 그리고 이후의 서신 속에서 그녀는 아직도 그를 열렬히 사랑한다고 고백했다. 심지어 기도 시간에도 그들이 함께 나누었던 달콤한 육체적 쾌락에 대한 환상 때문에 집중이 안된다고 고백했을 정도였다. 엘로이즈는 아벨라르가 남성을 잃었기 때문에 다시는 사랑의 고민을 할 필요가 없다는 것을 부러워하면서도 그런 일 때문에 그가 무정해지지 않았나 한탄하기도 한다. 이러한 대담한 사랑의 고백은 그때까지 여성이 고백한 애정의 말 가운데 가장 격정적인 것에 속할지도 모른다. 사실상 엘로이즈가 수녀가 된 것은 신의 부름을 받아서도, 자신이 원해서도 아니었다. 아벨라르가 원했기 때문이었다. 수녀원장이 되어서도 엘로이즈는 자신이 사랑하는 건 신이 아니라 연인 아벨라르라고 거침없이 말하고 있다. 1142년 아벨라르가 사망할 때까지 두 사람은 계속 서신을 교환했다. 아벨라르의 유해는 그녀의 부탁으로 파라클레 수녀원으로 옮겨졌고, 엘로이즈는 1163년 5월 19일 자신이 사망할 때까

프랑스 화가 장-밥티스트 말레Jean-Baptiste Mallet(1759-1835)의 〈파라클레 수도원의 엘로이즈〉Héloïse à l'abbaye du Paraclet Héloïse à l'abbaye du Paraclet(19세기)(프라고나르 미술관). 당시 엘로이즈가 맡았던 수녀원장이란 직업은 40세 이상의 사업수완이 뛰어난 여성이 맡는 전문직이었다.

브라질 화가 페드로 아메리코Pedro Américo(1843-1905)의 〈엘로이즈의 맹세〉O voto de Heloísa (1880)(벨라스 아르레스 국립미술관)

지 이 파라클레 수도원에 머물렀다.[2]

엘로이즈는 사후에 더욱 유명해졌다. 중세의 음유시인들은 서로 앞을 다투어 두 사람의 비극적인 불멸의 사랑을 노래했다. 전설에 따르면 두 사람은 노정-쉬르-센에 함께 묻혔다고 하는데 혁명 기간 중에 그들의 유해는 다른 데로 이장되었다. 그 유명한 파리의 페르 라셰즈 Père Lachaise 묘지에 두 사람의 무덤이 있는데, 그 유해가 아벨라르의 것인지 두 사람의 것인지는 불분명하다. 그러나 엘로이즈와 아벨라르가 영원히 함께 묻힌 무덤에는 전 세계 연인들의 발길이 끊이지 않고 있으며, 두 사람 사이에 오갔던 편지는 세계 문학사에서 가장 뜨거운 연애편지로 지금도 많은 사람들에게 사랑받고 있다.

나는 가혹한 운명을 당신과 함께 전부 견디어 냈나이다.
청컨대 이제 당신과 함께 잠들게 하소서.
그리고 시온으로 들어가게 해주소서.
시련이 끝나게 하시고,
빛이 있는 쪽을 향하게 하시며,
영혼을 자유롭게 해주소서!
나는 당신의 뜻을 따르기 위해 모든 기쁨을 포기했습니다.
내게 남은 게 있다면,
전적으로 당신에게 속하는 것뿐입니다. - 아벨라르

하느님께서 증인이 되어주실 것으로되,
만일 아우구스투스 황제가 전 세계의 지배자가 되어
내게 청혼하고 전 세계를 내게 주겠다고 해도,
나는 황후가 되기보다는 당신의 창녀라 불리고 싶습니다. - 엘로이즈

2 그들의 아들 아스트랄라브도 성직자가 되었고, 나중에 스위스 영토가 된 수도원의 대수도원장이 되었다.

5

궁정식 연애의 사도 알리에노르 다키텐

영국 화가 에드먼드 블레어 레이턴Edmund Blair Leighton(1853-1922)의 〈기사 서임식〉The Accolade(1901)
(개인 소장품)

위의 작품은 섭정 시대와 중세를 소재로 한 작품을 많이 그렸던 영국 화가 에드먼드 블레어 레이턴^{Edmund Blair Leighton(1853–1922)}의 〈기사 서임식〉^{The Accolade(1901)}이란 작품이다. 1900년대에 레이턴은 기사도에 관한 주제로 시리즈를 그렸다. 이 그림은 그 시리즈물 가운데 하나다. 이 〈기사 서임식〉은 레이턴의 작품 중에서도 '중세 도상학(圖像學)의 정수'라고[1] 불릴 만큼 대단한 걸작으로 평가받고 있다. 그동안 이 작품의 기원이나 배경에 대하여 여러 가지 설이 있었지만 그 어느 것도 정확한 것은 없다. 역사가들은 이 그림이 기사에게 작위를 수여하는 서임식을 묘사하고 있다는 데는 두말없이 동의하고 있다. 서임식은 작위 수여자가 무릎 꿇은 기사의 어깨 위에 칼을 편편하게 뉘어 가볍게 대는 방식으로 이루어졌다. 위의 그림에서 늠름한 왕의 모습은 그 어디에도 보이지 않는다. 대신 새파랗게 젊고 아름다운 왕비가 위엄 있고 기품 있는 자세로 기사의 오른쪽 어깨 위에 칼을 대고 있다. 기사는 충성과 복종의 자세로 그녀의 발밑에 몸을 공손하게 조아리고 있으며, 왕비의 왼편에는 사람들이 모여 이 광경을 지켜보고 있다. 혹자는 전형적인 레이턴 표(?)의 이 그림이 아서 왕의 전설에 나오는 원탁의 기사 랜슬롯^{Lancelot}과 사랑에 빠진 젊은 왕비 기네비어^{Guinevere}(아서 왕의 정처)를 그린 것이라고도 하고, 또 다른 혹자는 역사적 실존 인물인 알리에노르 다키텐⁽¹¹²²⁻¹²⁰⁴⁾이라고 주장하기도 한다. 우리의 주인공인 중세의 여걸 알리에노르 다키텐의 비범한 생애를 소개할 때마다 레이턴의 그림이 자주 인용되는 것은, 아마도 그녀가 이른바 '궁정식 연애의 사도'로 널리 알려져 있기 때문일 것이다.

두 번이나 왕비였던 여성 알리에노르 다키텐은 역사 속에서 거의 독보적인 존재라고 할 수 있다. 그녀는 여성이 집에서 기르는 가축만큼도 대우를 받지 못했던 시절에, 유럽의 가장 권력 있는 남성들과 대등한 지위를 누렸던 유일한 여성이었다. 알리에노르는 프랑스 남서부 푸아티에 가문의 기욤 10세의 아

1 아이코노그래피^{Iconography} 또는 도상학(圖像學)은 아이콘, 즉 도상(圖像)의 내용들을 판정하고 서술하고 해석하는 것을 연구과제로 하는 미술사의 한 분과다.

름다운 장녀로 태어났다. 적자인 남동생이 있었지만 불과 4살에 사망했기 때문에 그녀는 정식 상속자가 될 수 있었다. 당시로서는 드물게 최상의 고등교육을 받았던 그녀는 지적인 면에서 장차 자신의 남편이 될 프랑스 국왕 루이 7세⁽¹¹²⁰⁻¹¹⁸⁰⁾와 영국 국왕 헨리 2세⁽¹¹³³⁻¹¹⁸⁹⁾를 모두 능가하게 된다. 알리에노르는 매우 지적이고 반항적이며 의지가 강한 여성이었다. 그녀의 이러한 강성 기질은 그녀의 인생에 득과 동시에 해가 되었다. 그녀를 애지중지하던 아버지가 갑작스럽게 사망하고 난 후에 그녀는 아키텐의 공녀가 되었다. 그녀는 당시 프랑스 왕보다 돈이 많은 상속녀였기 때문에 유럽에서 그야말로 가장 잘 나가는 신붓감이 되었다. 1137년 7월에 그녀는 프랑스 왕세자인 루이와 혼인식을 성대하게 거행했다. 루이는 곧 프랑스 국왕이 되었기 때문에 알리에노르는 자동적으로 프랑스 왕비가 되었다.

프랑스 화가 장–밥티스트 모자이스Jean-Baptiste Mauzaisse(1784–1844)의 〈생 드니 수도원에서 국왕기를 든 루이 7세〉Le roi Louis VII prend l'oriflamme à Saint-Denis(1840)(베르사유 미술관). 알리에노르의 첫 번째 남편인 루이 7세가 주교로부터 축성을 받고 있는 사이 알리에노르(오른쪽)는 기도하는 자세로 무릎을 꿇고 있다. 두 사람의 결혼식 장면으로도 많이 소개되는 그림이다.

여장부 알리에노르는 남편을 따라서 제2차 십자군원정에도 참여했다. 총명하고 아름다운 알리에노르는 '아마존의 여전사'로 불릴 만큼 십자군 원정 기사들 사이에서도 인기가 높았다. 그러나 두 사람의 결혼은 별로 성공적이지 못했고, 결국 1152년에 결혼의 '무효화'가 이루어졌다.[2] 가톨릭교회가 내세운 국왕 부부의 공식적인 결별 사유는 바로 '근친혼' 때문이었으나, 진정한 불화의 원인은 젊은 시절에 몹시 자유분방했던 알리에노르 자신에게 있었다. 십자군 원정 당시에 알리에노르는 그곳에서 안티노크 왕국의 기독교 군주가 된 막내 삼촌 레이몽과 해후했다. 그런데 두 사람의 사이가 어찌나 다정해보였던지 이 매력적인 조카와 미남 삼촌 사이에는 근친상간이라는 이상한 소문이 나돌 정도였다. 알리에노르의 이 유명한 '안티노크의 검은 전설', 즉 간통 사건의 전말에 대해서는 아직도 이견이 분분하다. 그러나 동시대의 프랑스 연대기 작가들은 −하필이면 전 남편의 가장 강력한 라이벌인 영국 왕 헨리 2세를 재혼 상대로 선택한− 이 행실 나쁜(?) 왕비의 불륜설을 그대로 믿었던 것 같다. 행인지 불행인지, 원래 수도승의 길을 가려고 했던 남편에 대하여 별로 애정이 없었던 알리에노르는 끝끝내 남자 상속자를 낳지 못했다. 그러나 어쨌든 결혼의 무효화를 선언한 것은 남편 루이가 아닌 알리에노르 자신이었고, 루이와 갈라선 지 불과 8주 만에 보란 듯이 10살 정도 연하인 헨리 2세와 결혼을 해치웠다! 그도 2년 후에 영국 국왕이 되었기 때문에 알리에노르는 영국 왕비가 되었다. 알리에노르는 루이와의 사이에서는 아들을 낳지 못했지만, 헨리에게는 무려 5명의 아들과 3명의 딸을 차례대로 낳아주었다. 그녀의 아들 중 3명은 나중에 모두 영국 국왕이 되었다.

그녀의 장남 헨리가 아버지에 대항해서 반란을 일으켰을 때, 두 번째 남편과도 사이가 소원해진 알리에노르는 서슴없이 아들들 편에 가담했다. 그러나 남편 헨리 2세의 날랜 선제공격 때문에 반란은 실패했고, 그녀는 이른바 역

2 여기서 결혼의 '무효화'란 결과적으로는 이혼이지만, 원래 "하나님이 짝지어 준 것을 사람이 나눌 수 없다"는 성서의 구절에 따라 아예 혼인했던 사실 그 자체를 백지화시키는 것이다.

모가담 죄로 무려 16년간이나 유폐 생활을 해야했다. 드디어 남편 헨리가 사망한 후 그녀가 가장 애지중지했던 아들 리처드가 영국 국왕이 되었다. 그가 바로 전설적인 의적《로빈 후드》같은 중세 무훈담에도 곧잘 등장하는 용맹한 사자 왕 리처드 1세다. 리처드가 왕이 되고나서 제일 먼저 행한 국사는 바로 자기 어머니를 석방시키는 일이었다. 그녀는 리처드가 제3차 십자군 원정에 참여했을 때 섭정으로 아들 대신에 섬나라 영국을 통치했다. 오스트리아의 레오폴드 대공에게 아들이 포로로 붙잡혔을 때, 알리에노르는 '사상 최대'라는 그 엄청난 몸값을 지불하고 기어이 아들을 석방시켰다. 자신의 막내아들인 존이

영국 라파엘 전파 화가인 안토니 프레드릭 샌디스 Anthony Frederick Sandys(1829-1904)의 〈알리에노르 왕비〉Queen Eleanor(1858)(웨일즈 국립미술관). 자아가 강한 권력형 여인 알리에노르는 투기심도 몹시 강했다. 전설에 의하면 바람둥이 남편 헨리는 자신의 아름다운 정부인 로자먼드를 초록색 미로에 몰래 숨겨놓았다고 한다. 그런데 알리에노르는 집요하게도 (남편이 연인을 찾기 위해 사용하던) 붉은 비단실을 따라서 로자먼드가 숨어있는 비밀의 장소를 기어이 찾아냈다. 화가 샌디스는 왼손에 경비병을 죽일 단도와 붉은 끈을 든 채, 오른손에는 로자먼드에게 먹일 독이 든 술잔을 들고 있는 알리에노르의 결의에 찬 강인한 모습을 아름답게 그려냈다.

다시 영국 국왕이 되었을 때 그녀는 또 존 왕을 도왔고, 1204년에 숨을 거둘 때까지 평화로운 여생을 보냈다. 알리에노르는 역사를 통틀어 가장 비범한 여성 중 하나였고, 그녀의 파란만장하고 극적인 생애는 많은 전기 작가들의 단골 소재가 되었다. 특히 그녀의 두 번째 결혼 이야기는 그 자체가 유럽 역사라고 해도 과언이 아니다.

　알리에노르는 중세의 절정기에 중세 문화의 트렌드를 리드했던 여성으로도 잘 알려져 있다. 금실, 은실로 화려하게 수놓은 고급 실크드레스를 즐겨 입었던 알리에노르는 그야말로 중세 유럽의 '패션 아이콘'이었다.

영국 화가 존 윌리엄 워터하우스John William Waterhouse(1849-1917)의 〈데카메론 이야기〉A Tale from the Decameron(1916)(레이디 레버 아트 미술관)

　위의 그림은 19세기 말 영국 화단의 대표적인 아카데미 화가였던 존 윌리엄 워터하우스^{John William Waterhouse(1849-1917)}의 〈데카메론 이야기〉^{A Tale from the Decameron(1916)}란 작품이다. 르네상스를 태동시킨 가장 야한(?) 책《데카메론》⁽¹³⁴⁸⁻¹³⁵³⁾을[3] 소재로 하고 있다. 《데카메론》은 이탈리아 시인·작가인 지오반니 보카치오⁽¹³¹³⁻¹³⁷⁵⁾의 대표작이다. 보카치오는 각 장마다 스토리텔러가 발라타^{ballata}를[4] 노래하는 형식을 취하고 있다. 위의 워터하우스의 그림을 자세히 들여다보면, 빨간 베레모에 트렌디한 줄무늬 바지를 입은 남성이 류트(현악기)를 무릎 위에 올려놓고 마치 노래하듯 열정적으로 얘기하고 있다. 화가는 젊은 남성의 유창한 언변과 음악적인 기교뿐만 아니라, 그의 문화적인 열망도 세부적으로 담고 있다. 아름다운 정원의 풀밭 위에 모인 선남선녀들은 모두 잘 차려 입고 있다. 이는 당시 부유한 피렌체 상인계급이 화려한 의상을 통해 자신의 신분과 부를 표시하려고 했던 과시적 풍조를 잘 보여주고 있다. 워

3 보카치오의 《데카메론》은 사랑에 관한 음탕한 이야기들로 유명한 중세의 우화적인 작품이다.
4 14세기경 이탈리아에서 많이 사용된 시와 음악의 형식.

터하우스의 이 아름다운 그림은 중세의 낭만적인 투르바두르^{troubadour}(음유
시인)를 소개할 때도 곧잘 인용된다.

트루바두르는 11-12세기에 흥성했던 남프랑스의 오크어 음유시인이다. 최
초의 트루바두르는 바로 알리에노르의 할아버지인 푸아티에 백작 기욤 다키
텐(기욤 9세)이다. 모든 여성들의 정복자였던 기욤 9세는 바람둥이 군주이
자 시인이었다. 당시 아키텐의 궁정
은 프랑스의 궁정문화를 주도할 정도
로 활력이 넘쳐흘렀다. 중세의 낭만
적인 음유시인들이 기사의 무용담과
혼외 사랑을 노래하는 '궁정식 연애'
의 발상지도 바로 이곳이다. 당시 아
키텐 지방의 여성들은 유럽의 그 어
느 곳과도 비교가 되지 않을 만큼 자
유를 만끽했고, 남성들과도 거리낌
없이 잘 어울렸다. 알리에노르의 개
인적 성격이나 인품은 모두 이처럼
자유롭고 방만한 분위기 속에서 자연
스럽게 형성되었다. 화려하고 장대한
아키텐 궁정에서 자랐던 알리에노르
는 원래 몸치장하기를 좋아하고 값비
싼 귀금속을 수집하는 취미를 지니고
있었다. 그래서 그녀는 매우 '세속적'
이었고, 그녀의 자유분방한 성격이나
행동거지는 끊임없이 보수적인 교회
의 날카로운 비판 대상이 되었다. 특

영국 화가 존 윌리엄 워터하우스John William
Waterhouse(1849-1917)의 〈라미아〉Lamia(1905)(개
인 소장품). 그는 초기에 알마-타데마 식으로 그
리스·로마의 주제를 많이 그렸으나 후기에 테니슨
같은 시인에 의해 유명해진 아서 왕의 전설 등을
그리면서 낭만적인 라파엘 전파의 스타일로 전향
했다. 중세 복장을 한 군인과 그를 유혹하는 라미
아를 그렸는데, 신랑이 결혼 첫날밤에 자신의 신
부가 젊은 남성들을 잡아먹는 반인반사(伴人半蛇)
의 괴물임을 알게 된다는 1820년 키츠의 유명한
시에서 영감을 받았다. 라미아는 그리스 신화에서
나오는 클래식한 팜므파탈인데, 그녀의 무서운 정
체를 알 수 있는 유일한 증거는 그녀를 감싸고 있
는 뱀가죽의 허물뿐이다. 이 그림은 〈라미아와 기
사〉란 제목으로도 널리 알려져 있으며, 중세 기사
를 소개할 때도 자주 인용된다.

네덜란드의 채색화가 랭부르Limbourg 형제의 《베리공의 호화로운 기도서》Très Riches Heures du duc de Berry(1485~1486)(상티 미술관)에 나오는 〈7월〉Juillet의 장면이다. 알리에노르가 살았던 푸아티에 궁정과 주변의 농촌 풍경을 그리고 있다.

히 시토회의 창립자인 프랑스의 대수도원장 베르나르 드 클레르보Bernard de Clairvaux(1090–1153)는 알리에노르가 프랑스 왕비였던 시절에 그녀의 야한 이국풍의 옷차림과 세속적인 매너 등을 매우 신랄하게 공격했다. 보수적인 프랑스의 궁정 조신들이나 성직자들은 알리에노르의 이상한 궁정식 매너와 야한 패션을 받아들이기가 어려웠을 것이다.

두 번째 남편 헨리와 사이가 틀어진 후에 알리에노르는 푸아티에의 궁정에 소위 '연애의 법정'이라는 새로운 법정을 열었다. 거기에는 첫 번째 남편 루이와의 사이에서 낳은 알리에노르의 장녀 샹파뉴의 백비(伯妃)인 마리도 함께 가세하여 당시 문학과 시, 음악에 많은 영향력을 끼쳤던 기사도와 궁정식 연애의 전도를 도왔다. 불어로 '아무르 쿠르투아'amour courtois, 즉 궁정식 연애라는 용어는 1833년에 프랑스 작가·학자인 가스통 파리Gaston Paris(1839-1903)가 최초로 도입해서 유행시킨 말이다. 기사도를 근간으로 하며 구두의 전통에 뿌리를 두고 있는 이 궁정식 연애는 부부지간의 애정이 아니라, 귀족 간의 비밀스런 불륜의 로맨스라고 할 수 있다.

기사도의 모토는 지혜의 모토이다. 그것은 만인을 섬기지만 오직 한 사람(여성)만을 사랑하는 것이다.

알리에노르는 비록 궁정식 연애의 창시자는 아니었지만 스스로 '궁정식 연애의 사도'임을 자처했고, 후속 세대를 위해 이를 유럽의 궁정에 널리 전파시켰다. 알리에노르는 지나치게 남성적인 중세 세계에 새로 정화된 '기사도 문화'를 도입하고자 노력했고 아키텐 궁정에서 싹튼 궁정식 연애를 프랑스, 그다음에는 섬나라 영국까지 전파시켰다. 아서 왕의 전설에[5] 나오는 호수의 기사 랜슬롯과 기네비어 왕비나 트리스탄과 이졸데의 서글픈 애가에서 비롯된 이 '낭만적 사랑'이라는 새로운 풍속도에 따르면, 결혼은 두 가문의 이해관계에 따라 주선된 정략혼이고, 사랑은 결혼이란 제도권 밖에서 싹트는 (불륜의) 로맨스다. 12세기에 안드레아스 카펠라누스^{Andreas Capellanus}라는 이름의 수도승이 《궁정식 연애의 기술》^{The Art of Courtly Love}이라는 책을 저술했다. 어떤 학자들은 이 책이 매우 진지한 연애담론이라 주장하기도 하고, 또 다른 학자들은 단지 '궁정식'이란 기상천외의 연애를 비웃기 위한 일종의 가벼운 풍자문학에 불과하다며 이를 폄하하기도 한다. 궁정식 연애의 관계는 봉건적 관계로 기사와 귀부인의 사랑에 바탕을 두고 있다. 기사는 자기 주군을 섬기는 것과 마찬가지로 주군의 부인이나 딸에게도 충성을 서약한다. 궁정식 연애에서 주도권을 갖는 것은 여성이며, 기사는 복종을 맹세한다. 그러나 이러한 문학적 관행이 현실 세계에서 그대로 이행되었는지는 미지수다.

이 정체불명의 궁정식 연애의 실체에 대하여 회의를 품는 사람들도 적지 않으나, 이 궁정식 연애의 까다로운 규칙들은 당시 상류층 귀족들의 연애 풍조나 결혼관을 잘 대변해주고 있다.

첫째, 결혼은 사랑과 양립되지 않는다(당시에 결혼은 사랑의 영역이 아니라

5 5~6세기경 영국에 실존했다고 알려진 켈트족의 무사이자 부족장이었던 아서 왕을 배경으로 한 전설로, 영국이 기독교 사회로 바뀌어 가는 분위기에서 켈트 신화와 기독교 관념이 혼합되어 나타나고 있다. 아서왕 전설과 관련된 일련의 작품들은 프랑크족의 왕 샤를마뉴 대제의 12기사 이야기나 스페인 카스티야 지방 출신의 로드리고 디아스 데 비바르^{Rodrigo Díaz de Vivar}의 일대기를 바탕으로 한 엘시드, 부르군트족의 전설을 바탕으로 한 '니벨룽겐의 노래' 등과 함께 중세의 대표적인 기사도 문학 중 하나로 손꼽히고 있다.

영국 고전주의 화가 허버트 제임스 드레이퍼Herbert James Draper(1863-1920)의 〈랜스롯과 기네비어〉 Lancelot and Guinevere(1890)(소장처 미상). 호수의 기사 랜스롯이 마상에서 아서 왕의 정처인 기네비어 왕비의 아름다운 자태를 물끄러미 지켜보고 있다.

두 가문끼리의 철저한 비즈니스였다).

둘째, 결혼이 사랑의 방해물이 되어서는 안 된다. 그러나 누구든지 구혼을 꺼리는 (매력 없는)여성을 사랑하는 것은 적절하지 않다.

셋째, 질투할 줄 모르는 자에게 사랑은 없다. 사랑하는 이에 대한 의심은 질투를 낳고, 결국 사랑을 강화시킨다.

넷째, 사랑은 끊임없이 흥하다 이운다. 사랑이 실신 상태가 되면 그 소멸은 자명하다. 즉 새로운 사랑은 오래된 사랑을 종결시킨다.

다섯째, 모름지기 남자가 제대로 사랑하려면 성년기에 도달해야한다.

여섯째, 사랑하는 사람이 세상을 떠난 후, 적어도 2년 동안은 그 애인에 대한 정절을 지켜야한다.

일곱째, 사랑은 탐욕과 함께 공존할 수가 없다.

여덟째, 사랑하는 이의 존재는 심장의 박동을 울리게 한다. 사랑 때문에 번민하는 자는 점점 먹지도 자지도 않는다.

영국 화가 에드먼드 레이턴Edmund Leighton(1853–1922)의 〈노래의 종말〉The end of the song(1902)(개인 소장품). 중세 유럽에서 사랑으로 가장 유명한 커플 트리스탄과 이졸데를 묘사한 작품이다.

아홉째, 너무 쉽게 얻은 사랑은 별로 가치가 없다. 어렵게 얻은 사랑일수록 더욱 가치 있고 소중하다.

열째, 좋은 성격은 가치 있는 사랑의 진정한 조건이다. 사랑에 빠진 남성은 항상 자신이 사랑하는 여성을 생각하면서 어려운 임무를 수행한다. 만일 사랑 하는 이를 기쁘게 하지는 않은 것은 생각도 행동도 하지 않은 것이 진정한 연 인의 도리다.

열한 번째, 사랑은 사랑으로부터 무언가를 취하는데 무기력하다.

열두 번째, 사랑은 일단 세상에 알려지게 되면 거의 오래가지 못한다.

위의 그림 에드먼드 레이턴^{Edmund Leighton(1853–1922)}의 〈노래의 종말〉에 등 장하는 트리스탄과 이졸데의 애틋한 사랑이야기는 원래 구전되다가 12, 13세

기에 이르러 최초의 필본이 생겨났다.[6] 트리스탄과 이졸데가 숲속에서 낭만적인 밀애를 나누다가 트리스탄의 삼촌이자 이졸데의 남편이기도 한 콘월의 마크 왕에게 들키는 장면을 극적으로 묘사하고 있다. 일설에 의하면, 최초의 투르바두르였던 증조부 기욤 9세 덕분에 연애시에도 무척 조예가 깊었던 알리에노르의 장녀인 마리가 위에서 언급했던 카펠라누스 사제와 함께 궁정식 연애의 원칙과 코드, 에티켓에 관한 책을 썼다는 얘기가 있다. 그들은 연애의 농락술을 교훈시풍으로 엮은 로마 시인 오비디우스[(43 BC·17 AD)]의 《사랑의 기술》 Ars Amatoria에서 가장 많은 영감을 받았으나, 단 "남성은 자신의 쾌락을 위해 여성을 유혹하는 기술의 달인"이라는 오비디우스의 기본 명제를 반대로 "여성은 사랑의 달인이고, 남성은 그녀의 존경하는 제자이자 그녀를 섬기는 가신"으로, 즉 연애 기술을 리드하는 성(性)의 역할을 바꿔치기해버렸다.

감미롭고 고귀한 심장, 아름다운 귀부인이여!
나는 사랑으로 상처를 입었노라.
그래서 나는 매우 슬프고 시름에 잠겨있노라
나는 당신을 위해, 당신 때문에 기쁨도 환락도 없노라.
사랑스런 동반자여!
나는 그대에게 나의 심장을 바치노라

- 프랑스의 마지막 투르바두르 기욤 드 마쇼Guillaum de Marchot(1300-1377)의 연애시 -

이 궁정식 연애라는 새로운 문화 소통의 코드는 남성들의 거친 공격성을 부드럽게 무장 해제시키는 역할을 했다. 그런데 아이러니하게도 이 궁정식 연애

6 이야기의 내용은 중세 프랑스의 드루바두르와 중세 독일의 연애가들인 민네징기에서 나온 것이다.

의 전도사인 알리에노르가 귀족들의 한가한 사랑 놀음(?)에서 맡았던 역할은 잘생긴 젊은 기사와의 '낭만적 사랑'이 아니었다. 그것은 매우 통속적이게도 한 떨기 장미처럼 청순하고 가녀린 여성 로자먼드와 바람난 남편 헨리를 질투하는 매력 없는 중년 부인이었다!

영국 화가 존 워터 윌리엄 워터하우스John William Waterhouse(1849–1917)의 〈사랑의 미약을 마시는 트리스탄과 이졸데〉Tristan and Isolde with the Potion(1916)(아트 리뉴얼 센터). 콘월의 마크 왕에게 돌아가는 배의 선상에서 트리스탄과 이졸데가 서로 사랑의 미약을 나누어 마시고 있다. 이 궁정식 연애라는 매혹적인 주제는 많은 화가들의 상상력을 자극시켜 수많은 예술 작품들을 낳았다.

세계의 장미 로자먼드 클리포드

영국 화가 존 윌리엄 워터하우스John William Waterhouse(1849-1917)의 〈페어 로자먼드〉Fair Rosamund(1916)(개인 소장품)

위의 그림은 존 윌리엄 워터하우스^{John William Waterhouse(1849-1917)}의 〈페어 로자먼드〉^{Fair Rosamund(1916)}란 작품이다. 초기 라파엘 전파의 화가들처럼 워터하우스도 역시 중세의 낭만적인 설화 문학에 많은 영감을 얻어서 그림을 그렸다.

로자먼드와 알리에노르 왕비는 실제로 역사적인 인물이지만, 문학과 회화에 단골 소재로 등장하는 두 사람의 끈질긴 악연(?)은 거의 전래동화에 가깝다. 그러나 부풀려진 이야기의 허구성에 상관없이 설화에 등장하는 잔인한 폭력과 에로티시즘은 에드워드 번–존스^{Edward Burne-Jones}, 단테 가브리엘 로제티^{Dante Gabriel Rossetti}, 프리데릭 샌디스^{Frederick Sandys}, 아서 휴^{Arthur Hughes} 같은 빅토리아 시대의 화가들뿐만 아니라 알프레드 테니슨^{Alfred Tennyson}과 알제르논 찰스 스윈번^{Algernon Charles Swinburne} 같은 시인·작가들에게도 무한한 예술적 영감의 원천을 제공했다.

이미 언급한대로 알리에노르 다키텐은 15세의 꽃다운 나이에 프랑스

영국의 라파엘 전파 화가 아서 휴^{Arthur Hughes(1832–1915)}의 〈페어 로자먼드〉^{Fair Rosamund(1854)}(빅토리아 국립미술관). 19세기에 독약은 여자 살인범들이 자주 선택한 살인 도구였다. 빅토리아 시대 영국의 모든 범죄의 1/3이 거의 비소가 든 독극물이었다고 한다. 때문에 당시 화가들이 헨리 2세의 아름다운 정부 로자먼드의 독살설에 많이 공명했다는 것은 그리 놀랄만한 일이 아니다. 전설에 따르면 헨리 2세는 로자먼드를 위해 옥스퍼드 주에 비밀의 화원을 만들었는데, 몰래 잠입한 알리에노르 왕비가 그녀를 여기서 독살했다는 것이다. 멀리 뒤편에 서 있는 알리에노르 왕비의 모습이 보인다. 화가 휴는 천진난만한 로자먼드에게 앞으로 다가올 무서운 불행을 암시하기 위해 치명적인 독을 지닌 디기탈리스 꽃다발을 손에 한웅큼 쥐고 있는 알리에노르를 그렸다.

국왕 루이 7세에게로 시집을 왔고 투르바두르와 시인, 낭만적인 모험들로 활력이 넘쳐흐르는, 유럽에서도 가장 유쾌한 궁정을 리드했다. 그러나 그만 떡두꺼비 같은 아들을 낳아주지 못해서 결혼은 무효화되었고, 그녀는 영국 왕 헨리

2세와 재혼했다. 그러나 프랑스에서의 화려한 궁정 생활과는 달리, 예나 지금이나 습기 많고 음울한 기후의 영국 생활은 그녀에게나, 바람둥이 남편 헨리와 그의 헤아릴 수 없이 많은 정부들에게도 그다지 유쾌하고 달갑지 만은 않았다.

맨 위의 그림에서 화가 워터하우스는 전래 설화에 담긴 그 유명한 장면을 묘사하고 있다. 알리에노르 왕비가 남편 헨리가 정부 로자먼드를 위해 지은 미로의 궁전에 몰래 잠입해서, 자신의 연적인 로자먼드를 죽이기 바로 직전의 장면을 포착했다. 아름다운 로자먼드가 자나 깨나 연인 헨리를 기다리면서 창밖을 내다보는 사이, 하얀 두건을 쓴 중년의 부인 알리에노르가 커튼 사이로 그녀를 잔뜩 노려보고 있다. 로자먼드가 수틀 액자 위에 성으로 접근하는 세 명의 기사들을 수놓고 있는, 바로 그 실의 한 가닥을 알리에노르가 움켜잡고 있다. 이 실을 따라서 왕비는 미로의 성에 무사히 들어올 수가 있었던 것이다. 왕비가 잡고 있는 붉은색 커튼도 칼을 휘두르는 무사들이 그려져 있어 로자먼드의 목숨이 이제 경각에 달려있다는 것을 암시해주고 있다. 비록 애첩이지만, 로자먼드는 마치 수태고지를 받은 성모 마리아처럼 무릎을 꿇은 경건한 자세로 앉아있다. 그녀의 주검은 수도원에 안장되었으며, '알리에노르의 증오'에 희생된 순교자처럼 존경을 받았다.

로자먼드 클리포드^{Rosamund Clifford(1150-1176)}에게는 '페어 로자먼드', 또는 '세계의 장미'라는 여러 가지 아름다운 수식어들이 따라다닌다.[1] 워낙 절세미녀인데다가 헨리 2세의 연인으로, 또 영국 고담이나 설화의 주인공으로도 유명하기 때문이다. 그녀는 지방 영주인 월터 드 클리포드 경의 딸로 태어났다. 1163년 헨리 2세가 웨일스 전투를 위해 클리포드 성을 지나갈 때, 두 사람은 최초로 만났다고 전해진다. 그때 헨리의 나이는 이미 30세였고, 로자먼드는 오늘날 같으면 아동 성추행(?)이라고 할만큼 아주 어린 13세의 소녀에 불과했다. 그런데 이 바람기 많은 국왕은 로자먼드를 진심으로 사랑했으며, 그녀

1 그녀의 이름은 '세계의 장미'를 뜻하는 라틴어에서 유래했다.

도 역시 국왕을 사랑하기에 이르렀다. 종교적 신앙심이 매우 깊었던 로자먼드는 행여 자신이 '간통죄'를 지을까봐 두려움에 떨었지만, 그녀는 결국 '사랑과 결혼은 실제로 양립될 수 없다'는 궁정식 연애의 철칙을 뼈저리게 깨닫지 않을 수가 없었다.

전승에 의하면 국왕 헨리는 사랑하는 로자먼드를 위해 옥스퍼드 근처의 우드스톡에 사냥꾼용 오두막을 지었다, 이 예쁜 집은 '로자먼드의 그늘'이라고 불리는 초록색 미로의 정원에 둘러싸여 있었다. 한편 푸아티에 성에 은거하고 있었던 알리에노르는 자신이 보낸 첩자들로부터 로자먼드의 일거일동에 관한 소식을 모두 전해 듣고 있었다. 분기탱천한 그녀는 마침내 자신의 병사들을 직접 이끌고 궁의 미로에 잠입해 그 속에 숨어있는 로자먼드를 발견했다. 그녀는 잔뜩 겁에 질려 있는 로자먼드에게 마지막으로 "단검이냐 아니면 독극물이든 와인 잔이냐?"의 선택을 강요했다. 이미 살기를 체념한 듯 로자먼드는 서슬이 퍼런 단검보다는 와인 잔을 순순히 선택했고 결국 독극물을 마시고 그 자리에 쓰러져 죽었다. 에블린드 모건의 그림을 보면 알리에노르 왕비의 뒤로 초록색 숲속의 미로가 보이며, 로자먼드 위에 있는 스테인드글라스에는 헨리와 로자먼

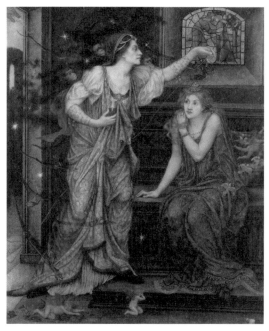

영국 라파엘 전파의 여류 화가 에블린 드 모건Evelyn de Morgan(1850 -1919)의 〈알리에노르 왕비와 페어 로자먼드〉Queen Eleanor & Fair Rosamund(1880-1919)(더 드 모건 재단)

드의 불멸의 사랑을 상징하듯이 서로 포옹하고 있는 두 연인의 모습이 그려져 있다. 왕비는 독약이 든 작은 물병과 미로를 통과하도록 자신을 인도해준 실을 들고 있다. 알리에노르는 용과 원숭이의 형상을 한 어둡고 불길한 기운과 함께 로자먼드가 있는 밀실에 침입했다. 그녀의 발밑에는 불길한 핏빛의 장미들이 바닥에 흩어져있다. 이와는 대조적으로 로자먼드의 옆에는 지품천사와 평화를 상징하는 비둘기들이 따르고 있으며, 그녀의 발치에 떨어져 있는 한 송이 하얀 장미는 순수와 결백을 상징하고 있다. 자신의 운명을 감지한 로자먼드는 벌써 체념한 듯한 표정으로 왕비가 들고 있는 독 병을 묵묵히 응시하고 있다.

중세의 전설은 이처럼 매력적인 그림들을 줄줄이 잉태했지만 역사적 사실은 이와는 다르다. 국왕 헨리는 자기 아들들의 반란에 가담했다는 죄목으로 알리에노르를 1174-1189년 동안 성에 유폐시켰고, 로자먼드는 1174년에 수도원에 들어갔으며 거기서 1176년에 사망했다. 즉 로자먼드가 죽었을 때 알리에노르는 윈체스터 성에 쭉 갇혀있었다! 그러나 전설은 여기서 끝나지 않는다. 그 이후에도 이와 유사한 얘기들이 계속 꼬리에 꼬리를 물고 이어졌다. 한 프랑스 연대기는 난데없이 헨리 3세의 부인인 프로방스의 알리에노르[(1223-1291)]가 로자먼드를 마치 군고기처럼 바싹 태워서 죽였다고 전했다. 그러나 영국 여왕 엘리자베스 1세의 시대에는 비운의 로자먼드가 알리에노르에 의해 살해되었다는 원래 버전이 가장 인기가 높았다.

로자먼드는 헨리 2세가 최초로 진지하게 사랑했던 순정파 여인이다.

영국 화가 에드워드 번-존스Edward Burne-Jones (1833-1898)의 〈페어 로자먼드와 알리에노르 왕비〉Fair Rosamund and Queen Eleanor(1861)(예일 센터). 화가 번-존스는 이처럼 같은 주제로 여러 개의 그림을 그렸다.

헨리가 그녀를 유혹했을 때, 그녀는 세상의 때가 전혀 묻지 않은 순백색의 아름다운 처녀였다. 헨리에게 본처인 알리에노르와 애인인 로자먼드의 차이는 명백했다. 헨리와 알리에노르 두 사람은 야심과 정열 면에서 타의 추종을 불허했고, 그에게 알리에노르는 자신의 왕위까지도 위협하는 매우 위험한 존재였다. 그녀는 심지어 불손한 아들들을 앞장세워 아버지인 그에게 대항하도록 반역 음모까지 꾸미지 않았던가? 알리에노르는 최초의 투르바두르를 할아버지로 두

스코틀랜드 화가 윌리엄 벨 스콧William Bell Scott (1811-1890)의 〈나무 그늘 아래 앉아있는 로자먼드〉Fair Rosamund in her Bower(1854)(마스 갤러리). 전설에 따르면 그녀가 앉아있는 미로의 정원은 장미가지로 빽빽이 덮여 있어 접근이 금지되어있었다고 한다. 당시 중세의 궁정식 연애의 용어로 그것은 육체적 '순결'을 의미한다.

었을 뿐만 아니라 궁정식 연애를 활발하게 주도했다. 그런데 정작 그녀 자신은 중세의 낭만적 사랑의 여주인공이 아니라, 아름다운 정부를 투기하는 사나운 부인의 역할을 맡았다는 것이 바로 역사의 아이러니다. 실제로 알리에노르란 이름 속에는 '질투하는 이방인alien'이란 뜻이 숨어있다. 영국 소설가이며, 제인 오스틴의 전기 작가인 엘리자베스 젠킨스Elisabeth Jenkins(1905-2010)는 청순가련형인 로자먼드의 편을 들면서, 알리에노르를 매우 고압적이고 복수심이 강한 여인으로 부정적으로 묘사했다. 심지어 젠킨스는 알리에노르가 헨리처럼 강한 남성들을 모두 도망가게 만드는 지독한 여인이라 평했다. 알리에노르는 프랑스 남부 문화의 후원자며 상징이었던 반면에, 헨리 2세는 노르만계 프랑스인이었다. 그런데 그 당시에도 후세에도 사람들은 알리에노르를 욕했을 뿐 정작 헨리에게는 비난의 화살을 날리지 않았다. 또한 이 세기의 스캔들에서 가장 가엾은 희생자라고 여겨진 사람은 꽃다운 나이에 생을 마감했던 로자먼드

였다. 바로 이러한 맥락에서 '페어 (예쁜, 공정한) 알리에노르'가 아니라, '페어 로자먼드'라는 얘기가 나온 것이다. 바람이 난 것은 불성실한 남편인데, 그 부인이 도리어 비난의 대상이 되는 것은 어찌 보면 몹시 불공평하지 않은가? 알리에노르는 소문대로 직접 로자먼드를 찾아가서 그녀를 독살하지는 않았지만, 어쩌면 자신의 상상 세계 속에서 그녀 자신이나 그 누군가를 벌써 몇 번 씩이나 죽이고 있었을지도 모른다.

구국의 처녀 잔 다르크

영국 화가 존 에버렛 밀레이John Everett Millais(1829-1896)의 〈잔 다르크〉Joan of Arc(1865)(개인 소장품)

위의 그림은 19세기 영국의 대표적인 화가 존 에버렛 밀레이$^{John\ Everett}$
$^{Millais(1829-1896)}$의 〈잔 다르크〉$^{Joan\ of\ Arc(1865)}$란 작품이다. 1860년대부터 존
밀레이는 역사를 그림의 주제로 삼기 시작했는데, 위의 작품 〈잔 다르크〉도
역시 그중 하나라고 할 수 있다. 중간정도 길이의 상의(上衣) 갑옷 안에 작
은 쇠사슬로 엮어 만든 갑옷을 입고 붉은 롱스커트를 걸친 잔 다르크Jeanne
$^{D'Arc(1412-1431)}$가 칼을 든 채 기도하는 자세로 무릎을 꿇고 있다. 화가는 잔 다
르크가 처음으로 "영국 군과 맞서 싸우라!"는 대천사장 성 미카엘과 성녀 카트
린, 또 성녀 마가렛의 목소리를 들었던 감동적인 순간을 묘사하고 있다. 그들
은 잔의 머리 위에서 그녀에게 조금도 두려워 말라고 부드럽게 속삭이면서 오
를레앙의 포위 공격을 풀고, 프랑스 왕세자(샤를 7세)를 랭스로 데려가서 대
관식을 거행하라는 명을 내렸다.

아일랜드 역사화가 조지 윌리엄 조이George William Joy(1844-1925)의 〈잔 다르크의 휴식〉Sleeping Joan
of Arc(1895)(아트 리뉴얼 센터). 랭스로 가는 도중에 갑옷을 입고 곤히 잠들어 있는 잔 다르크의 모습. 날
개 달린 금발의 천사(성녀)가 그녀를 다정하게 보듬어 주고 있다.

신의 계시에 따라서 그녀는 이 모든 임무를 훌륭하게 완수했지만, 영국인과
결탁한 부르고뉴인들에게 결국 체포를 당해서 영국 군의 손에 넘겨지게 되었
다. 프랑스의 교회법정에서 '이단'으로 판결을 받은 후에 그녀는 루앙의 시장
광장에서 많은 군중들이 지켜보는 가운데 화형에 처해졌다. 잔 다르크의 조국

인 프랑스나 당시 적국이었던 영국에서나 이 잔 다르크의 불꽃 같은 생애는 매우 친숙한 주제다. 영국 화가 밀레이는 아마도 18세기 프랑스 계몽주의 철학자 볼테르의 음란하고 외설적인《오를레앙의 처녀》La Pucelle(1755)나 영국의 낭만주의 시인 로버트 사우디Robert Southey의《잔 다르크》Joan of Arc(1796) 극을 바탕으로 이 그림을 그렸을 것이다. 또한 그가 영국의 문호 셰익스피어의《헨리 6세》를[1] 참조했을 가능성도 있다. 그러나 화가 밀레이는 셰익스피어의 부정적인 평가와는 달리 신 앞에서 용기 있게 결의하는 잔 다르크의 모습을 아주 멋지게 그려냈다. 구도상으로 볼 때 이 그림은 주인공이 전면에 등장하여 거의 모든 공간을 독점하고 있으며, 주변에 사람의 시선을 끌만한 그 어떤 것도 배치되어있지 않다. 또한 여주인공이 입은 철갑옷의 재질이 너무 자연스럽게 실물처럼 표현되어있다. 처음 이 작품이 전시되었을 때 그는 갑옷의 질감을 너무 절묘하게 표현한 기교 덕분에 예술비평가들로부터 극찬을 받기도 했다. 빅토리아 시대의 젊은 영국 처녀를 모델로 해서 그렸음에도 불구하고, 밀레이의 〈잔 다르크〉 속에는 중세 프랑스의 동정녀가 가슴 속 깊이 품었을 숭고한 정신과 거룩한 신앙의 세계, 또 참다운 용기 등이 고즈넉이 잘 나타나있다.

시대를 막론하고 구국의 처녀 잔 다르크는 세계에서 가장 영향력 있는 히로인 중에 하나다. 여성이 제대로 인정을 받지 못하던 15세기에 그녀는 백년전쟁에서 실제로 그 어떤 남성보다도 뛰어난 용기와 업적을 보여주었다. 프랑스 동부의 작은 마을 동레미에서 평범한 농가의 딸로 태어난 잔 다르크는 프랑스에게 몹시 불리했던 백년전쟁의 흐름을 역전시킬 만큼 대단한 무공을 세웠으며, 무엇보다 프랑스가 영국의 식민지화되는 것을 막았다.

19세의 프랑스 여자 영웅 잔 다르크는 회화나 문학 작품, 영화에서 많은 사랑을 받고 있다. 장 오귀스트 도미니크 앵그르Jean Auguste Dominique Ingres(1780-1867)의 그림도 역시 그녀를 그린 유명한 작품 중에 하나다. 누드를

1 셰익스피어의 작품《헨리 6세》의 1부에서는 잔 다르크를 철저히 악마와 결탁한 마녀 내지 악녀로 묘사하고 있다.

프랑스 신고전주의 화가 장 오귀스트 도미니크 앵그르Jean Auguste Dominique Ingres(1780-1867) 의 〈샤를 7세 대관식의 잔 다르크〉Jeanne d'Arc au sacre du roi Charles VII, dans la cathédrale de Reims(1854)(루브르 박물관)

잘 그리기로 유명한 화가 앵그르가 〈샤를 7세 대관식의 잔 다르크〉라는 그림을 그렸을 때, 그의 나이는 벌써 73세였다. 그림의 상당 부분을 앵그르의 제자들이 그렸고, 실제로 그림이 완성된 지 일 년 후에 앵그르 제자 중 한 명이 거의 똑같은 작품을 출품했다. 두 그림의 차이점은 다만 제자의 그림 속에서의 잔 다르크가 스커트를 입지 않았다는 것뿐이다!

이 그림은 오를레앙에 있는 미술학회의 회장이 잔 다르크를 기념하기 위해 화가에게 주문한 것이라고 한다. 비록 랭스 성당에서 거행되는 샤를 7세의 대관식을 주제로 삼았지만, 대관식 그 자체보다는 잔 다르크의 영웅적인 모습을 부각시킨 역사화다. 앵그르는 자기 스승인 자크-루이 다비드의 스타일과 이른바 '투르바두르 스타일'을 교묘히 뒤섞어놓았다.[2] 실제로 앵그르가 그린 여인 중에 이처럼 몸을 철저하게 가린 여인은 거의 없다고 해도 과언이 아니다. 그는 처음에 누드 모델을 그렸으나, 나중에 그 위에다 갑옷과 옷을 덧입혔다고 한다.[3] 이 그림은 주인공 잔 다르크가 중앙에 우뚝 서 있고, 그녀의 뒤에 수사인 장 파크렐ean Paquerel과 세 명의 어린 시동, 그리고 수행기사가 경건한 자세로 서 있다. 그런데 그 수행기

2 투르바두르 스타일이란 신고전주의에 대한 일종의 반동현상으로 19세기 초 프랑스에서 일시적으로 유행했던 중세와 르네상스를 낭만적으로 이상화시킨 역사화를 가리킨다.
3 위의 그림에서 잔이 입은 철갑 갑옷은 이른바 '예술적 자유'artistic license의 영역에 속한다. 실제로 대관식이 열리는 장소에서 그녀는 무겁고 거추장스런 철갑 갑옷을 절대로 입지 않았겠지만, 그림의 완성도를 높이거나 극적 효과를 배가시키기 위해 화가는 일부러 사실을 과장하거나 변형시키는 것이다.

사로 묘사된 인물은 앵그르의 자화상이라고 전해진다.

프랑스의 초기 자연주의 화가 쥘 바스티앙-르파주Jules Bastien-Lepage(1848-1884)의 〈잔 다르크〉Joan of Arc(1879)(메트로폴리탄 미술관)

로렌 지방의 구국 처녀 잔 다르크는 프랑스가 보불전쟁$^{(1870-1871)}$에서 독일에게 패한 후 새로운 '애국주의'의 상징으로 급부상했다. 잔 다르크와 마찬가지로 로렌 출신의 화가 바스티앙-르파주는 잔의 부모의 시골집 마당에 천사장 성 미카엘과 성녀 카트린, 또 성녀 마가렛이 나타나서 "시농 성으로 가라. 오를레앙을 구하라!"며 잔에게 프랑스의 영토를 유린한 영국 군과의 싸움을 독려하는 장면을 그렸다. 1880년의 살롱전에 이 그림이 전시되었을 때 비평가들은 여주인공의 의미심장한 표정을 그려낸 화가의 표현력을 칭찬했다, 그러나 뒤에 나타난 성인들의 신비하고 초자연적인 환영은 화가의 사실주의적인 자연주의 화풍하고는 어울리지 않는다.

프랑스 화가 폴 들라로슈Paul Delaroche(1797 – 1856)의 〈윈체스터 추기경에 의해 심문을 당하는 잔 다르크〉Jeanne d'Arc malade est interrogée dans sa prison par le cardinal de Winchester(1824)(루앙 미술관)

　위의 그림은 프랑스의 낭만주의 화가 폴 들라로슈Paul Delaroche(1797–1856) 의 〈윈체스터 추기경에 의해 심문을 당하는 잔 다르크〉Jeanne d'Arc malade est interrogée dans sa prison par le cardinal de Winchester(1824)란 작품이다. '1824년 살롱 전'은 예술 운동으로서 프랑스 낭만주의의 공식적인 출범을 알리는 매우 상 징적인 이벤트였다. 프랑스 낭만주의 화가 으젠느 들라크루아Eugène Delac- roix(1798-1863), 아리 셰페르Ary Scheffer(1795-1858), 장 빅토르 슈네츠Jean-Victor Sch-

netz(1787-1870), 전쟁 화가 오라스 베르네Horace Vernet(1789-1863) 등과 더불어 들라로슈의 첫 번째 역사화인 잔 다르크 그림이 전시되었다. 여기서 특히 들라로슈의 그림은 화단으로부터 매우 호평을 받았다. 이 그림은 구도상 이탈리아의 베네치아파 화가인 티치아노 베첼리오(1477-1576)의 〈교황 바울 3세와 손자들〉Pope Paul III and his Grandsons(1545–1546)에서 많은 영감을 받은 것으로 보여 진다. 들라로슈는 또 다른 베네치아파 화가인 파올로 베로네세Paolo Veronese(1528-1588)의 능숙한 붓놀림에서 풍겨져 나오는 것 같은 화려한 색채감을 잘 재현했

베네치아 출신의 화가 티치아노 베첼리오(1490 – 1576)의 〈교황 바울 3세와 손자들〉Pope Paul III and His Grandsons(1545 – 1546)(나폴리 카포디몬테 미술관). 바울 3세의 손자인 알렉산드로 파르네세Alessandro Farnese 추기경(왼쪽)이 교황 뒤에 서 있고, 또 다른 손자 오타비오 파르네세Ottavio Farnese(오른쪽)는 교황의 발에 키스를 하려는 자세를 취하고 있다. 여기서 교황 바울은 교황권을 자기 가문의 위치를 공고화시키는 수단으로 삼는 정략적인 인물로 그려지고 있다. 그는 족벌정치라는 비난을 무릅쓰고 알렉산드로를 추기경에 앉혔으며 많은 사생아들을 낳았고, 값비싼 예술품과 골동품을 수집하기 위해 많은 교회 돈을 낭비했다.

을 뿐 아니라, 극적인 명암법을 사용해서 당당하고 거만한 추기경과 어린 성녀의 지치고 눈물어린 표정을 극적으로 대비시켰다. 준엄한 자세로 추기경이 앉아있는 장소는 바로 잔 다르크가 투옥되었던 감옥이다. 추기경의 의자 뒤에는 서기로 추정되는 제3의 인물이 심문 내용을 꼼꼼히 받아 적고 있다. 그러나 윈체스터 추기경인 헨리 보포르Henry Beaufort(1375-1447)는 감옥에 있는 잔 다르크를 한번도 방문한 적이 없었다고 한다. 그녀는 실제로 보베의 주교인 피에르 코숑Pierre Cauchon으로부터 이단 심문을 받았다. 잔이 위를 쳐다보며 기도를 올리는 사이 추기경 보포르는 잔을 협박하기 위해 왼손으로 아래(지옥)를 가리키고 있다.

다음 그림 르느뵈의 〈잔 다르크의 화형식〉에서 잔은 묶인 채 두 손으로 십

프랑스 화가 쥘 으젠느 르느뵈Jules Eugène Lenepveu(1819- 1898)의 〈잔 다르크의 화형식〉Jeanne d'Arc sur le Bûcher à Rouen(1886—1890)(판테온 신전)

자가를 부여잡고 하늘을 우러르고 있다. 그녀는 죽기 전에 6번이나 주의 이름을 외쳤다고 한다. "루앙! 루앙! 나는 여기서 이렇게 죽어야만 하는 걸까? 오 루앙이여, 나의 (무고한) 죽음으로 인해 장차 네가 받게 될 고통이 나는 두렵다." 모든 것이 절대적으로 불리한 상황에서 잔은 홀로 용감하게 자신을 변호했다. 제대로 교육받은 적이 없었음에도 불구하고, 잔은 연륜 있는 주교와 신학자들로 구성된 심판단과 그들의 끈질긴 유도 심문에 맞서 놀라울 정도로 논리적이고 이성적인 변론을 펼쳤다. 하지만 법정은 예정된 각본대로 그녀에게 사형을 언도했다. 현존하는 그녀의 재판 기록은 잔이 매우 지적이며 총명했다

는 사실을 입증해준다. 배석한 종교심판관들이 그녀에게 자신이 정말 신의 은총을 입었다는 사실을 알고 있었는지를 물어보았을 때, 잔은 다음과 같이 놀라운 대답을 했다. "만일 내가 신의 은총을 입지 않았다면 신은 나를 놓을 것입니다. 그러나 내가 신의 은총을 입었다면 신이 나를 지킬 것입니다. 신이시여, 내가 죽음과 함께 싸울 때는 부디 제 옆에 함께 있어 주시기를!" 이 학문적인 질문 뒤에는 사실상 무서운 함정이 도사리고 있었다. 당시 교회의 교리에 따르면 그 누구도 신의 은총에 대한 확신을 가질 수가 없다. 만일 잔이 "예"라고 대답했다면, 그녀는 자신이 이단임을 스스로 인정하는 셈이 되고, 또 만일 "아니요"라고 했다면 그녀는 자신의 죄를 스스로 고백하는 결과가 되는 것이다. 후일 공증인 부아기욤^{Boisguillaume}의 증언에 따르면, 잔에게 이런 질문을 던진 사람들은 그녀의 대답을 듣고 모두 어안이 벙벙했다고 한다. 셰익스피어에 버금간다는 20세기의 풍자 작가 버나드 쇼는 이 법정 대화의 기록을 매우 흥미롭게 여겨, 자신의 극중에 이를 그대로 번역해 넣기도 했다.

다음의 아름다운 단발머리의 잔 다르크는 파리에서 활동했던 페루 출신의 화가 앨버트 린치의 판화 작품으로 1903년에 프랑스의 우파 잡지인 〈피가로〉에 실렸다. 오늘날 그녀는 가톨릭교회에서 가장 대중적으로 사랑받는 성인이며, 지금도 여전히 프랑스인의 마음속에 살아있다. 그러나 용감한 여전사인 그녀의 얼굴에 대해서는 확실하게 알려진 것이 없다. 다만 체격이 크고 건강했으며 마음은 천사처럼 곱고 섬세했다고 알려져 있다. 1909년에 파리의 유명한 헤어드레서 앙투안은 역사 속 신비의 베일 속에 가려진 잔 다르크에게서 그 유명한 '보브 스타일'의 영감을 얻었다고 한다. 이 보브 스타일의 선풍적인 인기 덕분에, 과거에 팽배했던 여성의 짧은 머리에 대한 선입견이나 부정적인 이미지들이 점차로 사라지게 된다. 1920년대에 한창 유행했던 이 보브 스타일은 조국을 해방시킨 잔 다르크의 용감한 여전사의 분위기와 맞물려서 오늘날까지도 '해방된' 여성을 상징하고 있다.

페루 화가 앨버트 린치Albert Lynch(1851~1912)의 〈잔 다르크〉(1903)(소장처 미상)

⁸

중세 여성: 에필로그

영국 화가 존 에버렛 밀레이John Everett Millais(1829~1896)의 〈휴식의 골짜기〉The Vale of Rest(1858)(테이트 브리튼 갤러리)

　　중세 편에서는 프랑크 왕국의 왕비 클로틸드^{Clotild(474/475-545)}, 비잔틴 황후 테오도라^{Theodora(500-548)}, 레이디 고다이바^{Godiva(1040-1070)}, 여자 수도원장 엘로이즈^{Héloïse(1101-1164)}, 알리에노르 다키텐^{Aliénor d'Aquitaine(1122-1204)} 왕비, 헨리 2세의 정부인 로자먼드 클리포드^{Rosamund Clifford(1150-1176)}, 구국 처녀 잔 다르크^{Jeanne}에 대해 살펴보았다. 평범한 농가의 처녀였던 잔 다르크를 제외한 나머지 여성들은 모두 선택받은 소수의 귀족 계층에 속한다. 그러므로 이 걸

출한 여성들을 통해서 중세 여성을 일반화한다는 것은 매우 위험한 발상이다. 부와 신분, 개인의 업적 때문에 널리 알려진 여성들의 생애는 상대적으로 기록이 잘 되어있는 편이지만, 평범한 대다수 여성들의 삶은 역사 기록에서 거의 찾아보기가 어렵기 때문이다. 단지 극소수의 여성들만이 안락하고 호화로운 생활을 누렸을 뿐, 중세 사회는 남성무사계급에 의해 철저하게 지배되는 사회였다. 여성들은 이러한 남성 위주의 사회에서 자신들의 본연의 위치(가정)를 깨닫지 않으면 안 되었다.

처음의 그림은 영국 화가 존 에버렛 밀레이^{John Everett Millais(1829–1896)}의 〈휴식의 골짜기〉^{The Vale of Rest(1858)}란 작품이다. 왼편의 수녀가 무덤의 흙을 열심히 파고 있는 사이, 작은 해골이 달린 로자리오 묵주를 들고 있는 오른편의 수녀는 마치 죽음을 외면하기라도 하듯이 관객 쪽으로 시선을 돌리고 있다.[1] 뒤로 보이는 하늘에는 관 모양의 구름이 떠 있다. 스코틀랜드 전설에 의하면 저녁 하늘에 나타나는 이 관 모양의 구름은 '죽음의 전조'를 나타낸다고

〈왕비와 4명의 여류 음악가〉A queen with four musicians(1440)(대영도서관). 보카치오의 작품 《유명한 여성들에 대하여》De Claris Mulieribus(1374) 불어본에 나오는 채색 삽화다.

한다. 밀레이 부인의 증언에 의하면, 화가는 오래전부터 수녀들을 화폭에 담고 싶어 했다. 그는 라파엘 전파의 자연에 대한 미학적 관점에서 이 황량하고 아름다운 야외 풍경을 그렸는데, 이 초저녁의 고요한 풍광은 화가 부인의 친정집의 정원을 모델로 해서 그린 것이라고 한다.

중세의 기도하는 사람들(성직자), 싸우는 사람들(귀족), 일하는 사람들(농민)이 삼(三) 신분 계층에서 우

1 이 수녀는 화가 밀레이의 초기 데생 〈성녀 아그네스〉(1854)(개인 소장품)에도 등장했던 모델이다.

리는 5가지 그룹의 여성들을 살펴볼 필요가 있다. 첫 번째 여성 그룹은 중세의 부의 상징인 '토지'를 소유한 영주의 아내, 기사의 아내, 또는 유복한 자작농의 아내를 들 수 있다. 본인의 의사와는 상관없이, 폭군인 남편을 회유시킬 목적으로 전신 누드로 말을 탄 덕분에 영원한 '전설'로 추앙받는 레이디 고다이바가 이 첫 번째 그룹에 속한다.

두 번째 여성 그룹은 맨 위의 밀레이의 그림 속 수녀들처럼 종교적인 여성들이다. 중세에는 주로 귀족이나 기사 계급, 또는 부유한 상인 계층 출신의 상류층 여성들이 이 전문적인 직업을 택했다. 수도원의 생활은 기도, 학습, 노동으로 균형 있게 이루어져 있었다. 수도원은 자급자족 공동체였기 때문에, "게으름은 영혼의 적"이라는 성 베네딕트의 금과옥조 같은 규율에 따라서 모든 수녀들은 매일 5-6시간 노동을 했다. 스승 아벨라르와의 세기적인 사랑으로 유명한 여자 수도원장 엘로이즈가 바로 이 두 번째 전문 여성 그룹에 속한다. 중세의 상류층 여성들이 다 결혼에 골인해서 영주의 마나님이 되는 것은 결코 아니었다. 당시 통계 자료에 의하면, 중세 프랑스와 영국 여성의 7-10%가 거의 독신이었다. 즉 수도원이냐 결혼이냐? 이러한 선택의 기로에서 수도원은 혼기를 놓친 독신 여성들에게 일종의 대안이며, 또한 지적인 여성들의 이상적인 도피처이기도 했다. 과부가 된 클로틸드나 알리에노르 다키텐 왕비도 역시 말년에는 수도원으로 은퇴해서 여생을 마감했다.

세 번째 여성 그룹은 도시의 자유민 여성들이다. "도시의 공기(空氣)는 자유롭게 한다 stadt luft macht frei"는 중세 독일의 속담처럼, 중세 도시의 특징은 도시 주민의 대다수가 자유민이었다는 점이다. 이제 자유는 도시민의 신분적 특징이자 특권이었다. '영문학의 아버지' 제프리 초서 Geoffrey Chaucer(1343-1400)의 《캔터베리 이야기》에 나오는 바스 Bath 부인도 역시 도시의 자유민 여성이었다. 중류층 부인의 대표격인 이 바스 부인은 남성적인 모험심과 적극성, 탐욕스런 욕정이 넘치는 그 시대의 발칙한 신여성(?)으로 나온다. 무려 다섯 번이

낭만주의 시대의 스위스 화가 헨리 푸젤리Henry Fuseli(1741-1825)의 〈바스 부인 이야기의 한 장면〉A Scene from 'The Wife of Bath's Tale'(1812)(소장처 미상). 이 장면은 초서의 《캔터베리 이야기》에 나오는 〈바스 부인 이야기〉의 클라이맥스를 묘사하고 있다. 한 기사가 자신의 목숨을 구해준 쭈그렁 할망구와 결혼을 해야 하는 난감한 상황에 놓였는데, 그가 침실의 커튼을 젖히자 젊고 아름다운 여성이 고혹적인 자세로 누워있는 광경을 그리고 있다. 침대 밑에 있는 또 다른 여성은 아름다운 신부로 변신하기 이전의 쭈그렁 노파의 모습을 형상화한 것이다.

나 결혼한 바스 부인은 남편의 속박을 벗어나 자신의 욕망을 만족시키기 위한 순례여행에 올랐다고 말할 정도로 매우 호탕하고 자유분방한 여성이다. 중세 사회에 팽배했던 '여성 혐오주의' 또는 근대 용어로 안티-페미니즘의 풍자 문학은 바스 부인처럼 음탕하고 호색적이며, 남성에게 빌붙어 사는 게으른 여성들을 매우 날카롭게 꼬집어 비판하고 있다. 가령 중세의 익살스런 풍자 문학의 전통에 따르면, 돈 많은 남성이 독신을 고집하는 데는 다 그럴만한 이유가 있다. 헤픈 마누라는 남편의 돈을 모두 탕진해버린다. 입이 가벼운 마누라는 남편의 비밀을 모두 폭로해서 시중의 우스운 가십거리로 만들기 십상이다, 또한 색을 밝히는 마누라는 남편이 일에 집중하는 것을 방해한다. 초서의 《캔터베리 이야기》에 나오는 이 〈바스 부인 이야기〉는 그야말로 그냥 이야기일 뿐이다. 그러나 잇새가 쩍 벌어진[2] 바스 부인의 진솔한 이야기는 – 많은 여성들이 그녀가 자신의 완벽한 대역이거나 분신이라고 착각할 만큼 – 여성이 진짜로 원하는 것이 무엇인지를 소상하게 가르쳐주는 일종의 지침서다.

네 번째는 도시에 사는 하층민 여성, 그리고 다섯 번째 그룹은 가장 대다수의 계층에 속하는 시골 지역의 농민이나 농노의 아내다.

2 중세에 잇새가 벌어진 여성은 호색하고 음탕한 여성을 의미한다.

네덜란드의 채색화가 랭부르Limbourg 형제가 그린 〈베리 공작의 매우 호화로운 기도서〉Très Riches Heures du duc de Berry(1412–1416)(콩데 미술관)의 '6월'편의 부분도. 농노 여성들이 6월의 들판에서 맨발로 일하고 있다.

농노건 자유농이건 간에 농부의 아내는 남편의 동등한 노동 파트너였다. 농부의 아내는 남편의 힘든 농장 일을 거의 분담했을 뿐 아니라, 가사와 육아는 물론이고 온갖 허드렛일을 도맡아했다. 중세시대에 여자 농노의 주요 임무는 장원의 영주를 위해 매년 일정량의 직조를 짜서 바치는 일이었다. 만약에 영주에게 직물을 바치지 않으려면 대신에 와인이나 가금류, 또는 현금을 갖다 바쳐야만 했다. 농노의 아내는 지대를 내기 위해 부업으로 직조일에 종사하는 경우도 왕왕 있었다. 농부 아낙네가 하는 일은 다음과 같다. 가족의 음식과 의복 만들기, 우유를 짜고 집짐승에게 사료 먹이기, 양털 깎기, 모직이나 베 짜기, 유제품 만들기, 채마밭 가꾸기, 남편과 들판에서 온종일 밭일하기 등등이다. 아내는 씨뿌리기, 추수, 이삭줍기, 곡물 빻기, 도리깨질, 키질, 심지어는 쟁기로 밭을 가는 중노동까지도 감수해야만했다.

중세시대에는 농촌 여성들이 결혼하지 않은 경우가 허다했다. 왜냐하면 결

혼할 남성이 경작할 땅이 없는 경우가 적지 않았기 때문이다. 중세에 결혼은 계층을 막론하고 사랑의 문제가 아니라, 일차적으로 경제적인 비즈니스의 영역에 속했다.[3] 때문에 지참금이 없는 여성은 혼인이 거의 불가능했다. 그래서 가난한 농가의 커플들은 정식으로 혼인하지 않고 그냥 '동거'하는 일이 흔했다고 한다.

여러 가지 사정으로 인해 결혼하지 못한 농촌의 미혼 여성에게는 여러 가지 선택의 가능성이 존재했다. 아버지나 남성 형제의 집에 머무르면서 숙소와 음식을 제공받는 대가로 일하거나, 다른 농가의 하녀나 식모가 되는 경우다. 아니면 장원의 낙농장 하녀가 되거나 다른 남성들처럼 농장 일꾼이 되는 경우도 있었다. 그러나 고향에서 적당한 일자리를 찾지 못한 농가 처녀들 중의 일부는 간혹 모험을 무릅쓰고 미지의 도시로 이동하기도 했다. 과부가 된 농부의 아내는 아들이나 사위에게 토지를 물려주었다. 이런 경우에 토지를 상속받은 아들은 반드시 어머니를 봉양해야할 의무가 있었다. 그러나 남편이 남긴 토지를 직접 경작하는 미망인들의 경우에는 남성들과 똑같이 노동이나 현물 지대와 세금 따위를 영주에게 꼬박 바쳐야만 했다.

중세시대 농부 여성들의 삶은 참으로 힘들고 고단했다. 그러나 중세의 여류 작가이며 세 자녀를 부양해야 했던 성공적인 싱글 워킹맘 크리스틴 드 피장 Christine de Pizan(1363-1430)에 의하면, "비록 거친 빵과 밀크, 라드(돼지비계)를 넣은 죽과 물을 마셨지만, 농부 여성들의 삶은 상류층 여성의 삶보다 훨씬 안정적이고 편안했다. 그들은 남편과 같이 죽도록(?) 일했기 때문에 남편에게 종속적인 상류층 여성들보다 훨씬 더 평등한 삶을 누렸다"고 한다. 그러나 크리스틴 드 피장 본인은 물론이고, 모든 영주 부인들이 시녀들의 시중이나 받으면서 몸단장이나 하는 한가로운 여가 생활을 즐겼던 것은 아니다.[4]

3 궁정식 연애의 사도인 알리에노르가 유행시킨 귀족간의 낭만적 사랑은 아이러니하게도 '불륜'을 전제로 한다. 결혼과 사랑은 서로 양립될 수 없다는 것이 궁정식 연애의 철칙이다.
4 귀족 여성들은 대부분 하녀들이 요리나 육아, 집안 살림 등을 해주었기 때문에 비교적 여

벨기에의 세밀화 화가 사이먼 베닝Simon Bening(1483-1561)의 〈다 코스타의 시간〉The DaCosta Hours (1515) 달력의 '4월'에 나오는 장면이다. 한 농가의 여성이 외양간에서 소를 데리고 나오는 사이, 오른편의 여성은 버터를 마구 휘젓고 있다.

　　우리는 마가렛 페이스톤Margaret Paston이란 귀족 여성이 1441-1447년 사이에 쓴 편지들을 통해, 장원의 영주 부인의 리얼한 삶을 엿볼 수가 있다. 이 마가렛이란 여성은 매우 부유한 상속녀로 존 페이스톤John Paston 경과 혼인했다. 페이스톤 경은 법률가였기 때문에 매년 수개월을 런던의 법정에서 보내야했고 마가렛은 남편이 없는 사이에 거대한 영지를 도맡아 관리했다. 마가렛이 남편에게 쓴 편지 중에 현재 남아있는 것은 대략 104편 정도 된다. 그녀가 서신에서 언급했던 바쁜 생활의 일정들은 다음과 같다. 첫째, 소작인의 집수리하기.[5] 둘째, 농노들 간의 지역 소송 문제를 해결하기. 셋째, 소작인들로부터 지대 받기. 넷째, 불량한 일꾼들의 문제 처리하기. 다섯째, 장원이 외부의 공격을 받

가시간이 많았다. 종교 활동을 하지 않을 때는 사냥이나 댄스, 오락게임 등을 즐겼다.
5 농노들이 너무 가난해서 집을 수리할 능력이 없기 때문에 영주가 일정 부분 도와주는 것이다.

중세 세밀화 화가Master of the Cité des Dames의 〈이자보 왕비에게 자신의 책을 바치는 크리스틴 드 피장〉Christine de Pisan presenting her book to queen Isabeau of Bavaria(1410 −1414)(대영박물관). 크리스틴 드 피장(오른쪽)은 25세에 과부가 되었지만 재혼하지 않고, 최초의 여성 궁정작가로 자녀 3명을 거뜬히 키운 그야말로 능력 있고 강한 영주 부인의 귀감이라고 할 수 있다.

앉을 때 보수작업하기. 여섯째, 수백 명의 사람들이 거주하는 영지의 저택 관리. 일곱째, 마치 오늘날 호텔이나 레스토랑을 운영하듯이, 많은 음식과 집기 용품 준비. 여덟째, 노동자들 감독하기. 아홉째, 비상약 준비와 환자 돌보기. 열째, 저택에 거주하는 사람들의 행동을 모니터링하고 그들의 결혼을 주선하기 등이다.

다음은 최초의 여류 작가인 크리스틴 드 피장이 상류층 여성들에게 주는 충고다. "영지에 거주하는 귀족 여성은 현명해야하고, 남성적인 용기를 지녀야한다. 영내의 소작농이나 노동자들을 억압해서는 안 되며, 항상 그들을 공명정대하고 일관적으로 대해야한다. 사람들이 자기 의지대로 행동한다고 생각하지 않도록, 남편과 현명한 조언자들의 충고를 따라야한다. 영지가 외부의 공격을 받았을 때 남성들을 규합해서 지휘하고 방어할 수 있도록 여성도 전법을 배울 필요가 있다. 또한 여성도 남편의 부재 시나 과부가 되었을 때를 대비해서 남편의 비즈니스에 관련된 모든 것을 숙지할 필요가 있다. 여성도 노동자들의 좋은 매니저가 되어야 하고, 농사에 대한 지식이나 직조 기술도 배워야 한다. 현명한 아내는 직조 기술을 통해 토지로부터 얻는 수입보다 더 많은 소득을 창출할 수가 있다." 크리스틴 드 피장의 저서나 마가렛의 편지 내용을 살펴보면, 우리는 중세 상류층 여성들의 걸출한 비즈니스 능력을 어느 정도 유추해 볼 수가 있다.

이브, 성모 마리아, 그리고 중세 귀부인의 이미지

중세 사회는 무엇보다 '전통'을 중시하는 사회였다. 농민 여성의 가장 흔한 상징은 아마 나울을 잣는 데 쓰이는 도구인 '실톳대'다. 중세의 예술에서는 인류의 조상격인 이브도 역시 실톳대를 들고 일하는 모습으로 나온다. 성경에 따르면 이브는 아담의 갈비뼈로 만들어졌다. 뱀(사탄)의 유혹에 빠져 선악과를 먼저 따먹은 후 남편인 아담에게도 이를 권해서, 결국 인류를 에덴의 낙원에서 쫓겨나게 만든 불행의 주범이다. 중세 예술에서는 여성의 머리 위에 뱀을 그려 넣어, '원죄'의 근원이 바로 여성(이브)임을 나타낸다. 여성이 남성보다 선천적으로 열등하다는 고정관념을 강조하는 것이다. 즉 여성은 도덕적으로 미약하며, 선량한 남성들을 유혹해서 죄악에 빠뜨리는 부정적인 존재다. 중세 전반을 통해서 여성의 열등한 위치는 바로 성서의 말씀에 따라 주어졌다. 특히 사도 바울은 여성에 대한 남성의 권위를 강조하고, 여성의 교육을 금지시키며, 또 여성들에게 침묵을 지킬 것을 명했다.

그러나 여성에 대한 이러한 부정적 이미지와는 달리, 예수의 어머니인 성모 마리아는 인류를 구원하는 채널로 만인의 숭배 대상이 되었다. 성모 마리아는 종종 '제2의 이브'로도 소개되었는데, 그것은 이브가 저지른 원죄를 사해줄 수 있는 유일한 구원의 존재로 인정을 받았기 때문이다. 그래서 성모 마리아는 여성이지만 다른 어떤 남자 성인들보다도 강력하며, '정숙과 모성애'의 상징으로 널리 추앙을 받았다.

네덜란드의 거장 피터 폴 루벤스Peter Paul Rubens (1577-1640)의 〈아담과 이브〉(1628-1629)(프라도 미술관). 이브의 머리 위에서 뱀의 꼬리를 한 사탄이 이브에게 선악과를 건네주고 있다.

마지막으로 중세의 대표격 여성인 이브나 성모 마리아와는 차별화된 '제3의 여성'의 이미지의 등장에 대해 언급하기로 한다. 이미 위에서 궁정식 연애를 언급한 바 있지만, 알리에노르와 그녀의 딸 샹파뉴의 백비 마리는 맨날 싸움질밖에 할 줄 모르던 봉건시대의 야만적이고 거친 전사들을, 예술에 대한 조예도 깊고 우아한 매너를 지닌 궁정 조신으로 탈바꿈시켰다. 당시 중세를 지배했던 교권과 신앙의 틀에 꽁꽁 갇혀버린 중세인들은 '낭만적 사랑'이란 새로운 시대적 감성 코드를 통해 교회나 사회적인 억압으로부터 해방된 일종의 감정의 배출구(?)를 필요로 했던 것이다. 그래서 기존의 성모 마리아나 막달레나 마리아와는 대조적인, 우아하고 매력적인 중세 귀부인의 이미지가 새로이 탄생했다. 그래서 모름지기 여성이라면 세련되게 화장하는 법을 익히고 패션을 즐기며, 독자적인 생각을 할 줄 알아야한다. 만약에 여성이 연애를 갈구한다면 그것도 역시 그녀의 비즈니스 영역에 속한다. 남성들은 이미 다 그렇게들 하고 있지 않은가? 이 궁정식 연애라는 새로운 문화소통의 코드는 남성들의 거친 공격성을 부드럽게 무장 해제시키는 역할을 했다. 그러나 이 새로운 시대의 풍조는 마치 상류층의 오락게임처럼 일부 특권층에게만 한정되어 있으며, 여성의 실질적인 사회적 지위 향상으로 이어지지는 않았다는 태생적인 한계성을 지니고 있다.

영국 화가 에드먼드 레이턴Edmund Leighton (1853-1922)의 〈성공을 기원하다〉God Speed(1900)(개인 소
장품). 전쟁에 나가는 기사에게 승리를 기원하면서 아리따운 귀족 여성이 이를 배웅하고 있다. 기사와 귀
부인과의 낭만적인 사랑이야기, 즉 중세의 궁정식 연애를 빅토리아 시대의 관점에서 해석한 그림이다.

IV
르네상스 여성:
이브의 딸들, 욕망과 이상 사이

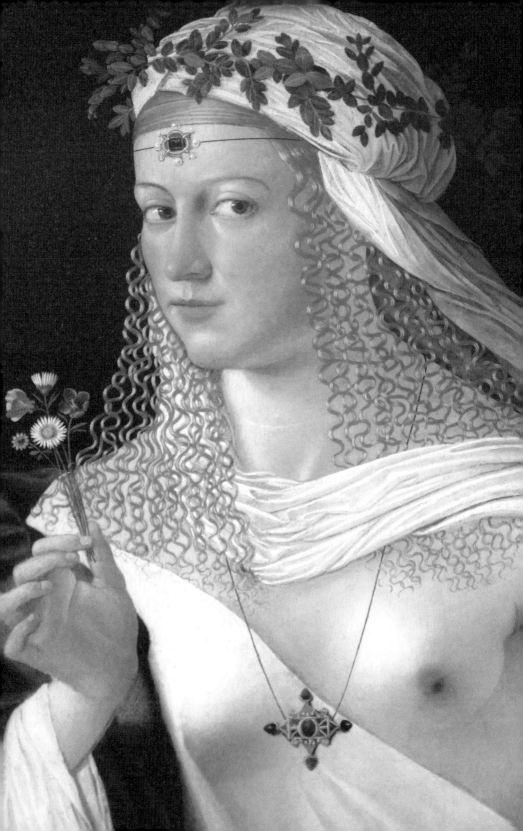

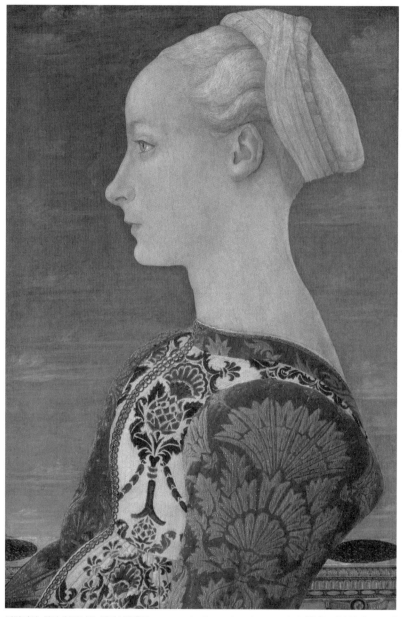

이탈리아 화가 안토니오 플라이우올로Antonio del Pollaiuolo(1429/1433-1498)의 〈젊은 귀부인의 프로필
초상화〉Profile Portrait of a Young Lady(1465)(베를린 게멜데 갤러리)

위의 그림은 르네상스기 피렌체 화가 안토니오 플라이우울로^{Antonio del Pol-}laiuolo(1429/1433-1498)의 〈젊은 귀부인의 프로필 초상화〉^{Profile Portrait of a Young} Lady(1465)란 작품이다.[1] 화가 플라이우울로는 인간의 몸을 정확하게 표현하기 위해 시신을 직접 해부한 최초의 피렌체 사람으로 알려져 있다. 맨 위 초상화 인물의 프로필(옆얼굴) 윤곽선의 강조나 강한 색채의 대비 등은 전형적인 피렌체 화파의[2] 특징이라고 할 수 있다. 15세기의 3분기에 피렌체에서는 유명

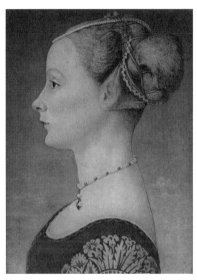

피렌체화가 피에로 델 플라이우울로(1443-1496)의 〈귀부인의 초상화〉Portrait of a Lady(1460~1465) (밀라노 폴디 페촐리 미술관)

한 귀부인들의 초상화가 제법 많이 등장했는데, 대부분이 안토니오와 피에로 델 폴라이우울로^{Piero del Pollaiuo-}lo(1443-1496) 형제의 아틀리에에서 나온 것들로 추정된다.

안토니오 플라이우울로가 그린 이 단아한 이미지의 초상화 모델이 과연 누구인지는 아직까지 정확하게 밝혀진 바는 없다. 그녀는 매우 정교하고 세련된 브로케이드[3] 드레스를 입고 있는데, 아마도 자세가 발코니나 창가의 대리석 총안(銃眼)에[4] 앉아있

1 이 작품의 출처에 대하여 약간의 이견이 있다. 어떤 학자들은 이 그림이 피에로 델라 프란체스카^{Piero della Francesca(1415/20-1492)}의 작품이라고 주장하기도 하고, 도메니코 베네치아노^{Domenico Veneziano(1410-1461)}나 알레시오 발도비네티^{Alessio Baldovinetti(1425-1499)}의 작품이라고 주장하는 이들도 있다.

2 피렌체 화파(畵派)^{Scuola Fiorentina}는 14–16세기에 이탈리아의 피렌체를 중심으로 르네상스 미술을 주도했던 유파다. 건축·조각·회화의 각 분야에서 각기 공통된 피렌체적 성격을 볼 수 있으나, 일반적으로는 주로 회화의 유파로 쓰이는 수가 많다. 이 피렌체 화파는 무엇보다도 조형적인 형태주의와 합리주의를 특징으로 했다.

3 브로케이드는 아름다운 무늬를 넣어 짠 직물로 특히 부직(浮織)을 가리킨다.

4 성벽 따위에 안쪽을 바깥쪽보다 넓게 뚫어 놓은 구멍.

는 것처럼 보인다. 안토니오가 그린 프로필 초상화와 매우 유사한 그림이 바로 그의 동생인 피에로 델 플라이우올로가 그린 〈귀부인의 초상화〉Portrait of a Lady(1460-1465)다.

　아마도 이 두 초상화를 본 독자들은 그 당시 피렌체 여성들이 모두 긴 목에 금발에다 진주색 하얀 피부에 장밋빛 입술과 발그레한 볼을 가졌다고 생각할 지도 모르겠다. 여성미에 대한 이처럼 정형화된 규범들은 문학, 특히 이탈리아 최초의 인문주의자이자 계관 시인이던 프란체스코 페트라르카가 자신의 연인 로라에게 바치는 소네트에서 유래했다. 가부장적인 사회에서 여성의 미덕은 겸손과 정숙, 경건함 등으로 특징지어진다. 미와 덕(德), 또 미와 선(善)은 서로 완벽한 합일을 이루는 것이다. 귀족 여성과 평민 여성이 엄연히 다르듯이, 남성과 여성도 의상, 용모, 행동 등 모든 면에서 서로 다르다는 것이 르네상스 시대의 여성관이었다.

　'신 중심에서 인간 중심'으로 탈바꿈한 르네상스기에는 '미'의 개념이 확연히 달라졌다. 앞서 언급한 대로 외면의 아름다움은 내면의 아름다움을 전제로 한다는 가정 하에, 미와 선(善)은 이제 불가분의 관계가 되었다. 르네상스기의 이상적인 미인의 조건은 다음과 같다. 우선 첫째로 흰칠하고 '넓은 이마'를 들 수가 있다. 당시에는 무조건 이마가 넓어야지만 미인으로 쳤다. 그래서 가급적이면 이마를 넓게 보이게 하려고 이마 라인에 난 머리털을 일부러 족집게로 뽑거나 면도하는 여성들도 속출했다. 둘째로 '블론드'여야만 했다. 그래서 불행하게도 태생적으로 금발이 아닌 여성들은 자신의 머리를 노랗게 물들이려고 인위적으로 무진 애를 썼다. 셋째로 백지장처럼 '창백하고 파리한 안색'이다. 백옥 같은 살결이 미의 기본 조건이었기 때문에, 그 당시에 모양깨나 낸다는 여성들 사이에서는 뽀얗게 분칠하는 것이 대유행이었다. 네 번째는 기형적으로 보일 정도로 사슴처럼 '긴 목'이다. 피렌체 화가 플라이우올로 형제가 그린 여성들의 프로필 초상화는 르네상스 미인의 이러한 네 가지 기본 요건을

모두 충족시킨다고 볼 수 있다.

피렌체 화파의 조각적 형태주의에 대하여, 베네치아 화파의 회화적 색채주의를 확립시킨 르네상스 전성기의 이탈리아 화가 티치아노. 베첼리오Titian Vecellio(1490-1576)의 〈비너스와 파이프오르간 연주자〉 Venus and organist and little dog(1550)(프라도 미술관). 풍만한 몸매의 비너스가 마른 강아지를 쓰다듬어 주고 있다. 비너스의 건장한 팔뚝이 강아지 몸체보다 훨씬 굵어 보인다.

중세에는 허리가 개미처럼 가늘고 작고 봉긋한 가슴을 지닌 우아한 귀족 여성을 이상적인 미인으로 쳤다. 그러나 16세기에 이르면 살이 포동포동하고 엉덩이와 가슴이 모두 큰 여성들이 환영을 받았으며, 이러한 전통은 18세기 말까지도 계속 이어진다. 이처럼 르네상스기에 신체 미학의 변화가 생긴 것은 무엇보다 엘리트 계층의 '식습관의 변화'에서 기인한다. 14-15세기의 요리책을 보면 설탕이나 기름기가 없는, 신맛의 소스가 주종을 이룬다. 그러나 16-17세기에 이르면 열량이 높은 버터와 크림, 단 것 등이 대부분이다. 그렇다면 르네상스기의 지배층 여성들은 자신들의 선조보다 훨씬 더 뚱뚱했던 것일까? 동시대의 이상적인 미를 모방하거나 다른 여성들과 경쟁하기 위해 과연 그들은 아무런 내면의 갈등 없이 비만하고 뚱뚱한 실루엣을 선호했을까? 또 르네상스가 추구했던 '건강한 풍만함'은 오직 부유층만의 전유물이었을까? 실제로 당시에 너무 비쩍 마른 체형은 못생기고 병약해 보였을 뿐만 아니라, 무엇

보다 '가난'의 상징이었다. 당시 대부분의 여성(농민이나 장인 여성, 하녀)들은 항상 좋은 음식은 집안의 남성들에게 양보해야했기 때문에 영양 부족이나 영양학적인 불균형으로 인해 키가 그리 크지 않았다. 고된 노역으로 초췌해지고 그을린 구릿빛 피부나 쇠약한 용모는 못생기거나, 자기 나이보다 훨씬 늙어 보이기 십상이었다. 이와는 대조적으로 상류층 여성들의 우유처럼 희고 풍만한 속살은 그 시대의 기준으로 볼 때 '미와 부귀의 상징'이었다. 그래서 상류층 여성들은 평상시에도 너무 활발한 신진대사로 인해 살이 빠지지 않도록 각별한 주의를 기울였다! 오늘날 전 연령층 여성들의 심각한 다이어트 열풍을 생각하면 그야말로 문화 충격이 아닐 수가 없다. 그러나 그 당시에도 미적 개념에 민감했던 프랑스 여성의 선조들은 덜 풍만하더라도 날씬한 실루엣을 선호했다고 한다.

중세 말기에 발생한 '의복 혁명'은 남성과 여성 복식의 차이를 확실하게 보여주고 있다. 남성 의복에서는 '남성성'을 강조하는 코드피스codpiece가[5] 발명되

르네상스 말기의 북부 이탈리아 화가 조반니 바티스타 모로니Giovanni Battista Moroni(1525-1578)의 〈안토니오 나바제로의 초상화〉Portrait of Antonio Navagero(1565)(밀라노 피나코테카 디 브레라 미술관). 코드피스를 잘 예시해주는 작품이다.

었던 반면에 여성은 보다 정숙하면서도 여성성을 돋보이게 하는 옷을 입었다. 여성은 코르셋 앞부분의 가슴 부분을 버티는 살대에 의해 더욱 가늘어진 허리와 풍성한 볼륨의 드레스를 입었다. 그리고 해이해진 르네상스의 도덕관을 반영하듯, 여성들은 하얀 젖가슴을 거의 밖으로 드러낸 채 분칠을 하고 볼연지를 발랐다. 중세의 궁정식 연애에서 기사가 연인에게 복종하고 마치 자신의 주군처럼

5 코드피스의 등장은 바지의 발전에서 비롯된다. 코드피스는 바지의 가랑이 앞부분에 부착된 일종의 음낭 주머니다.

그녀를 섬겼듯이, 르네상스기의 남성들은 선천적으로 연약한 여성을 보호하는 것이 젠틀맨의 임무라고 생각했다. 그러나 이러한 신사도의 발전에도 불구하고 남성과 여성 간의 사회적 위계질서는 더욱 확고해진 반면, 이미 중세부터 시작된 도시의 상인 계층의 성장과 발전은 기존의 삼(三) 신분구조의 위계질서를 위협하는 새로운 엘리트의 탄생을 예고했다.

르네상스 초기에 유행했던 프로필 초상화 이야기로 다시 돌아가 보자. 초기 초상화는 거의 천편일률적으로 화려한 의상과 보석을 걸친 채, 자신의 용모를 가장 잘 보여주는 각도인 옆모습의 정적이고 곧은 자세로 앉아있다. 앞서 소개했던 피에로 델 플라이우울로가 그린 〈귀부인의 초상화〉는 이러한 프로필 초상화의 종결편이라고 할 수 있으리라. 남성의 초상화는 측면이 아니라, 얼굴의 정면을 그리는 칠분신(七分身)의 초상화가 이미 대세로 자리를 잡았기 때

피렌체 화가 알레시오 발도비네티Alessio Baldovinetti(1425-1499)의 〈노란 의상의 귀부인 초상화〉Portait of a lady in yellow(1465)(내셔널 갤러리)

피렌체 화가 도메니코 기를란다요Domenico Ghirlandaio(1449-1494)의 〈조반나 토르나부오니의 초상화〉The Portrait of Giovanna Tornabuoni(1488)(티센보르네미차 미술관)

문이다. 그러나 특이하게도 화가 안토니오 플라이우올로는 여성의 단아하고 섬세한 곡선을 표현하기 위해 이 프로필 초상화를 더욱 선호했다고 전해진다.

위의 발도비네티의 귀부인 초상화(왼쪽)에서 노란 소매 위에 그려진 아름다운 문양은 단순한 장식물이 아니라 그녀의 가문이나 신랑 가문의 문장을 표시한 것이다. 진주로 된 헤어장식과 붉은 산호 목걸이를 하고 있다. 르네상스 시대에 진주는 고가일 뿐 아니라 신부의 정결을 나타내는 '순수'의 상징이었다. 그녀의 보석과 헤어스타일, 그리고 값비싼 의복 등은 이 초상화가 신부의 초상화임을 나타낸다. 그녀의 얼굴 표정은 매우 진지하다. 이 여성은 과연 무슨 생각을 하고 있는 것일까?

한편 기를란다요의 귀부인 초상화(오른쪽)는 피렌체의 귀족 로렌초 토르나부오니Lorenzo Tornabuoni와 혼인했던 조반나 델리 알비치Giovanna degli Albizzi란 귀족 여성을 그린 것이다. 그녀는 1488년에 아이를 낳다가 그만 사망했다고 한다.[6] 조반나 역시 가무라gamurra 베스트[7] 등 매우 화려한 의상을 걸치고 있다. 그녀의 오른쪽 뒤에는 붉은 산호 목걸이(묵주)와 기도서, 그리고 1세기 로마의 풍자 시인 마르티알리스(40·104)의 시구가 라틴어로 적힌 하얀 메모지가 있다. 그녀가 걸친 화려한 장신구는 그녀의 높은 신분에 대한 표식일 뿐만 아니라, 그것이 결혼식 때 받은 예물임을 암시해준다. 15세기에 이러한 프로필 초상화는 신부용으로 매우 인기가 높았다. 오늘날 결혼식을 앞두고 신부가 예식 사진을 찍듯이, 르네상스기에 혼기가 꽉 찬 상류층 규수들은 이처럼 프로필 초상화를 이름난 화공에게 그리게 했던 것 같다.

자 이제부터 르네상스기의 걸출한 여성들을 살펴보기로 하자. 먼저 영국 왕

6 이 그림은 그녀의 사후인 1489-90년경에 그려진 것으로 추정된다. 토르나부오니 예배당에는 그녀의 또 다른 초상화들이 몇 점 있는데, 이와 똑같은 헤어스타일을 하고 있기 때문에 이 그림의 주인공을 밝혀낼 수가 있게 되었다.

7 가무라는 15세기, 16세기 초에 유행했던 이탈리아 (특히 피렌체) 여성의 드레스 스타일이다. 몸에 꼭 끼는 보디스(코르셋의 일종)와 카미키아camicia(슈미즈의 일종) 위에 입는 풀 스커트로 이루어져 있다.

실 최초의 평민 왕비인 엘리자베스 우드빌^{Elisabeth Woodville(1439-1492)}, 스페인의 가톨릭 군주 이사벨라 여왕^{Isabella I(1451-1504)}, '르네상스의 영부인'으로 알려진 이사벨라 데스테^{Isabella d'Este(1474-1539)}, 루브르 박물관의 걸작 〈모나리자〉의 실제 모델이었던 리자 델 조콘도^{Lisa del Giocondo(1479-1542)}, 그리고 르네상스기의 팜므파탈인 루크레치아 보르자^{Lucrezia Borgia(1480-1519)}, 천의 얼굴을 가진 여인 카트린 드 메디치^{Catherine de Medici(1519-1589)}, 영국의 황금기를 이룩한 엘리자베스 1세^{Elezabeth I(1533-1603)} 등이다. 그리고 에필로그 부문에서는 르네상스의 미를 대표하는 비너스와 관련해서 르네상스 여성의 이미지와 실제 여성들을 다루도록 한다.

백(白)의 왕비 엘리자베스 우드빌

이탈리아 화가 조반니 바티스타 치프리아니(Giovanni Battista Cipriani(1727–1785))의 〈웨스트민스터 사원에서 어머니에게 작별을 고하는 요크 공 리처드〉Richard, Duke of York, taking leave of his Mother, Elizabeth Woodville, in the Sanctuary, Westminster(1785)(소장처 미상)

위의 그림은 피렌체 태생의 이탈리아 화가 조반니 바티스타 치프리아니^{Gio-}vanni Battista Cipriani(1727–1785)의 〈웨스트민스터 사원에서 어머니에게 작별을 고하는 요크 공 리처드 〉Richard, Duke of York, taking leave of his Mother, Elizabeth Woodville, in the Sanctuary, Westminster(1785)란 수채화 작품이다. 르네상스 복식의 상징인 '러프(주름 칼라)'[1] 장식을 한 어머니 엘리자베스 우드빌(오른쪽)이 옥좌에

1 새·동물의 목 주위에 목도리같이 둘러져 있는 깃이나 털을 러프^{ruff}라고 한다.

앉아서 애절한 표정으로 떨어지지 않으려는 아들 리처드의 손을 꼭 부여잡고 있다. 그녀는 왜 이처럼 어린 아들과 생이별을 해야만 했을까?

영국 국왕 에드워드 4세⁽¹⁴⁴²⁻¹⁴⁸³⁾의 왕비(3번째 부인)인 엘리자베스 우드빌^{Elizabeth Woodville(1437-1492)}은 젠트리² 집안의 장녀로 태어났다. 소녀 시절에 그녀는 랭커스터 왕가의 헨리 6세의 아내인 마그리트 당주^{Marguerite d'Anjou(1430-1482)}의 신부 들러리 노릇을 하기도 했다. 1452년 15세라는 꽃다운 나이에 그녀는 랭커스터 기사인 존 그레이^{John Grey of Groby(1432-1461)}와 혼인했다. 두 사람

작자 미상의 〈엘리자베스 우드빌의 초상화〉 (1471)(케임브리지 퀸스 칼리지). 당시에는 이마가 넓어야 미인으로 쳤는데 이마가 매우 훤칠하다.

의 결혼은 행복한 출발이었지만, 이 살벌한 전쟁의 시대에는 여성을 불행하게 만드는 일이 너무도 많았다. 그녀의 첫 번째 남편 존은 29세의 젊은 나이에 그만 전쟁터에서 숨지고 말았다. 두 사람 사이에는 어린 아들이 둘 있었다. 졸지에 청상과부가 되어버린 엘리자베스는 죽은 남편 존의 몰수된 재산을 되찾기 위해, 이를 청원할 목적으로 국왕을 직접 만났다. 바람둥이로 소문난 에드워드 4세는 마치 "용처럼 진한 쌍커플에 전설적인 블론드 미모를 지닌" 엘리자베스를 처음 보자마자 온통 마음을 빼앗기고 말았다. 두 사람은 만난 지 얼마 되지 않은 1464년 5월에 엘리자베스의 고향인 잉글랜드 중부의 노샘프턴셔 저택에서 비밀리에 혼인식을 올렸다. 이 조촐한 결혼식에는 성직자와 엘리자베스의 어머니인 자크타^{Jacquetta}, 그리고 두 명의 신부 들러리만 참석했을 따름이다. 당시 프랑스 공주와 국왕의 혼인을 주선하고 있었던 국왕 에드워드

2 젠트리^{Gentry}는 영국에서 귀족으로서의 지위는 없으나 가문의 휘장을 사용할 수 있도록 허용 받은 중간 계층을 이른다.

의 최측근이며 조력자인 워릭^{Warwick} 경은 이 '비밀혼'에 대한 소식을 접하고 몹시 노여워했다.[3] 1465년 5월 26일에 엘리자베스는 웨스트민스터 사원에서 정식으로 영국 왕비로 책봉되지만 많은 사람들이 이 결혼을 증오했다. 그중에서 가장 대표적인 인물이 바로 국왕의 어머니였다. 엘리자베스가 랭커스터의 평민일 뿐더러 자신이 간택한 며느리도 아니었기 때문이다. 엘리자베스는 국왕에게 무려 10명의 자녀를 낳아주었으나, 당시 궁정 사람들은 평범한 우드빌 가문에 내려진 왕실의 각종 특혜를 못마땅하게 여겼다. 특히 엘리자베스의 여동생들에게 주어진 훌륭한 정략혼 주선 등은 분노와 시기의 대상이었다. 글로스터 공작, 즉 시동생인 리처드(후일 영국 국왕 리처드 3세)⁽¹⁴⁵²⁻¹⁴⁸⁵⁾는 이를 매우 분개해 마지않았고, 기회가 있을 때마다 형수 엘리자베스에 대한 강한 비호감을 수시로 드러냈다. 그런데 갑자기 에드워드 4세가 사망하는 일이 발생했다. 12세의 어린 장남인 에드워드 5세가 왕위를 물려받을 예정이었으나 그는 결코 보위에 오르지 못했고, 왕위는 야심 많은 숙부인 리처드에게로 넘어갔다. 결과적으로 리처드의 이러한 왕위 찬탈은 영국판 수양대군 이야기라고 할 수 있겠다. 에드워드 4세의 사망 원인에 대해서는 폐렴, 장티푸스, 심지어 독살설에 이르기까지 다양한 추측들이 불거져 나왔지만 정확히 밝혀진 바는 없다. 혹자는 국왕이 죽기 전에 몹시 비활동적이고 몸이 뚱뚱해졌기 때문에 혹시 그를 죽음에 이르게 한 요인이 불건전한 라이프 스타일 때문이 아니었을까 추측하기도 한다.

자 그러면, 이제부터 맨 처음에 던진 미스터리한 의문에 관한 답을 풀어보기로 하자. 에드워드 4세가 죽고 난 후 왕제인 글로스터 공작, 즉 미래의 리처드 3세는 어린 왕세자인 에드워드 5세를 대신해 섭정으로 영국을 다스리게 되었다.[4] 그러나 리처드는 모후 엘리자베스가 어린 왕에 대한 지배권을 장악할

3 프랑스 공주와 에드워드 4세의 결혼을 추진하고 있던 워릭 백작은 에드워드의 갑작스런 결혼으로 인해 혼인동맹을 수습하느라 대외적으로 망신을 당했다.
4 에드워드 4세는 자신의 죽음 전에 리처드를 단독 섭정으로 임명하였을 정도로 동생 리처드

영국 화가 어니스트 보드Ernest Board(1877-1934)의 〈에드워드 4세와 왕비 엘리자베스 우드빌〉King Edward IV and His Queen, Elizabeth Woodville at Reading Abbey, 1464(1923)(레딩 미술관). 레딩 수도원에서 벌어진 중요한 행사들을 그린 10점의 그림 가운데 하나다. 이 그림에는 유명 인사들이 대거 등장한다. 엘리자베스 뒤에 서 있는 사람이 국왕의 사촌인 워릭 백작이며, 그의 왼편에 있는 인물이 국왕의 동생인 클래런스 공작이다. 그리고 우측 코너의 인물이 왕비의 아버지인 리처드 우드빌이고, 왼쪽 끝에 서 있는 인물이 바로 레딩의 대수도원장 존 손John Thorne 세다. 두 사람이 비밀리에 결혼식을 올린 후 사람들이 국왕에게 이 사실을 공표할 것을 마구 종용하자, 국왕이 사람들에게 엘리자베스를 최초로 소개하는 장면이다(1464년). 이 두 사람의 사이에서 낳은 딸 엘리자베스는 후일 국왕 헨리 7세와 혼인했으며, 바로 그녀의 손녀딸이 변방의 영국을 '번영의 세기'로 이끈 엘리자베스 1세다.

까봐 몹시 두려워했다. 그래서 어린 왕의 외삼촌인 안소니 우드빌Anthony Wood-ville이 갑자기 체포되어 사형에 처해졌고, 대관식을 기다리고 있던 어린 왕세자 에드워드는 악명 높은 런던탑에 갇혀버렸다. 그러자 엘리자베스와 그녀의 자녀들은 리처드의 추가 보복을 두려워한 나머지 웨스트민스터 사원의 성소로 서둘러 피신했다. 캔터베리의 대주교인 추기경 토머스 부처Thomas Bouchi-er(1404-1486)는 엘리자베스에게 혼자 런던탑에 갇힌 에드워드의 외로운 신세를 고려해서 둘째 아들인 요크 공 리처드마저도 내줄 것을 요구했다. 대주교의 압

를 총애하고 있었다. 하지만 에드워드 5세의 대관식을 치르기 직전에, 에드워드 5세의 어머니 엘리자베스 우드빌과 에드워드 4세의 결혼이 '중혼'이라는 주장이 나왔고, 의회에서 이를 받아들임에 따라 에드워드 5세와 그 형제는 서자로 인지되어 왕위 계승권의 서열이 낮아지게 되었다.

력을 이기지 못한 엘리자베스는 그만 리처드를 내주고 말았다. 맨 처음의 이탈리아 화가 조반니 바티스타 치프리아니의 수채화 작품은 이 가엾은 모자의 애절한 이별 장면을 묘사한 것이다. 1483년 6월 16일 리처드도 형과 함께 런던탑에 갇혔다. 이 두 소년이 이렇게 사라진 후에 아무도 그들의 소식을 알지 못했다. 사람들은 삼촌인 리처드가 어린 조카들을 살해했을 것으로 믿어 의심치 않았다. 그들은 각각 12세, 9세였다. 이런 이유로 결국 에드워드 4세의 동생인 리처드 3세가 약 2달 후인 6월경에 왕위에 오른다.

리처드 3세가 즉위한지 불과 2년 만에 튜더 왕가의 시조인 헨리 튜더⁽¹⁴⁵⁷⁻

독일 뒤셀도르프 화파의 화가 테오도르 힐데브란트Theodor Hildebrandt(1804-1874)의 〈에드워드 4세의 두 아들의 살해〉The murder of the sons of Edward IV(1835/1837)(포즈난 국립미술관). 오른쪽에 삼촌 리처드 3세가 잠들어있는 아이들을 사악한 표정으로 노려보고 있다. 리처드는 영국판 '수양대군'이라고 할 수 있는데, 튜더 시대를 거치면서 곱추에다 한쪽 팔이 기형이며 권세욕이 강하고 음모와 책략이 뛰어난 악당으로 묘사되었다. 그러나 2012년 그의 유골이 발굴됨에 따라 최소한 외모에 대한 것은 옳지 않음이 증명되었다. 리처드 3세는 척추측만증이 있긴 했으나 의관을 갖춰 입으면 거의 표가 나지 않고, 신장이 172cm 정도에 호리호리한 체형이었을 것으로 추정된다. 리처드 3세가 가진 폭군의 이미지에 대해서도 상반된 주장이 존재하고 있다.

1509)가 보스워스 전투에서 리처드 3세를 전사시키고 헨리 7세로 즉위했다. 이때 에드워드 4세와 엘리자베스 우드빌과의 '혼인 무효'는 다시 취소되었고, 딸인 요크의 엘리자베스가 헨리 7세와 결혼하면서 엘리자베스는 전 왕비의 칭호와 연금을 되찾았다. 그러나 1487년 2월 12일 엘리자베스는 버몬지 사원으로 은퇴했고, 5년 뒤인 1492년 6월 8일 사망했다.

에드워드 4세는 그녀와 정식으로 혼인함으로써 결혼을 '외교적 수단'으로 이용한다는 왕가의 불문율을 깨고 '사랑'(또는 자신의 욕망)을 선택했다. 당시 상류층의 결혼은 거의 정략혼이었다. 그래서 정략혼의 희생자인 상류층 귀부인들에게 다소나마 정신적인 위안을 안겨줄 중세의 '궁정식 연애'라는 기상천외한 발상이 나오기도 했던 것이다. 엘리자베스는 브리튼 섬에서 가장 아름다운 여성으로 알려져 있었다. 그녀의 개인적 매력에 대하여 이의를 제기하는 자는

영국의 초상화가 토마스 허드슨Thomas Hudson (1701-1779)의 〈엘리자베스 우드빌의 초상화〉(1766)(퀸스 컬리지). 화가가 엘리자베스 우드빌의 모습을 상상해서 그린 것으로 르네상스기 미인의 정형으로 표현했다.

아무도 없었다. 그러나 영국의 국모로서는 적합지 않다는 것이 당시의 중론이었다. 그녀와 국왕과의 재혼은 당시에 엄청난 '스캔들'을 불러일으켰다. 엘리자베스는 물론 대단한 미모의 소유자였지만 국왕보다 5살이 많고, 벌써 아이 둘이 딸린 미망인인데다 재산도 많지 않고 신분도 그리 높지 않은 평범한 평민 기사 집안의 여성이었기 때문이다. 일설에 의하면 에드워드 4세 역시 처음에는 두 사람의 신분 차이를 의식하여 엘리자베스 우드빌에게 아내가 아닌 정부(情婦)가 되어줄 것을 요청했다고 한다. 그러자 엘리자베스는 "저는 왕비

영국 화가 존 에버렛 밀레이John Everett Millais (1829~1896)의 〈런던탑의 두 왕자〉The Princes in the Tower(1878)(로열 홀러웨이 컬렉션)

가 되기에는 신분이 모자라지만, 정부가 되기에는 신분이 높습니다"라고 말하여 에드워드 4세의 마음을 사로잡았다고 전해진다. 이 두 사람의 결혼에 대하여 후세의 사가들은 진정한 사랑의 결실이었다고 칭송하기도 하고, 또 다른 사가들은 역시 바람기로 소문난 에드워드 4세의 정치적 계산의 산물이었다고 폄하하기도 한다.

최초의 평민 출신 왕비가 된 그녀는 영국 왕실에 아무런 지참금도, 국제적인 커넥션도, 유리한 영토 병합이나 외교적인 지원의 약속도 가져오지 못했다. 그러나 단 유일하게 놀라운 다산(?)의 능력을 보여주었다. 첫 번째 남편과의 사이에서 낳은 두 명의 아들 외에도 그녀는 국왕에게 10명의 자녀를 낳아주었다. 엘리자베스 우드빌은 초창기에는 별로 인기가 없었을지 몰라도 기존의 왕비들과는 차별되는, 즉 '중세 문학의 원형'에 부합하는 완벽한 왕비의 모델을 보여주었다. 즉 아름답고 복종적이며, 위대한 '다산의 여왕'이 되었던 것이다.

2
스페인을 통일시킨 이사벨라 여왕

미국 화가 엠마누엘 로이체Emanuel Leutze(1816-1868)의 〈이사벨라 여왕 앞에 선 콜럼버스〉Columbus before the Queen(1843)(브룩클린 미술관)

위의 그림은 독일 태생의 미국 역사화가인 엠마누엘 로이체^{Emanuel Leutze} (1816-1868)의 〈이사벨라 여왕 앞에 선 콜럼버스〉^{Columbus before the Queen(1843)} 란 작품이다. 역사화의 기원은 '르네상스'기로 소급되며, 오랫동안 '위대한 장르'로 인정을 받았지만 역사화가 절정을 이루었던 시기는 바로 신고전주의와

낭만주의가 무르익었던 19세기다. 미국과 유럽의 국가들이 근대적인 '국가 정체성'을 수립해나가는 과정에서 19세기의 화가들은 매우 지대한 예술적 공헌을 이룩했다.

〈이사벨라 여왕 앞에 선 콜럼버스〉는 화가 로이체가 이탈리아 탐험가 크리스토퍼 콜럼버스Christopher Columbus의 생애를 주제로 해서 그린 그림 6점 가운데 하나다. 여기서 콜럼버스는 위대한 국가적 '영웅'으로 묘사되어있다. 구도상 정면에 배치된 콜럼버스는 페르디난드와 이사벨라 국왕 부부 앞에 당당하게 서서 자신의 소신을 힘차게 피력하고 있다. 금빛 의상을 걸친 이사벨라 여왕이 이마에 손을 댄 채, 콜럼버스의 제안을 받아들여야 할지 말지 심각하게 고민 중이다. 당시 그녀의 카스티야 왕국은 그라나다와 전쟁 중이어서 재정적 어려움을 겪고 있었다. 그러나 신하들의 맹렬한 반대에도 불구하고 이사벨라는 콜럼버스를 지원해주었다. 여왕이 당시 지향하고 있던 것은 해외로 영토를 개척하는 일이었다. 이웃나라 포르투갈이 아프리카에 식민지를 설치하고 세력을 확장하면서 위기감을 느끼고 있었기 때문이다. 국왕 부부의 후원 덕분에 콜럼버스는 1492–1503년에 대서양을 네 차례나 횡단했다. 그의 첫 번째 항해는 스페인의 '아메리카 식민지화'의 서곡을 알리는 것이었다. 이 항해로 말미암아 새 언어와 새로운 유일신 종교인 가톨릭, 그리고 인종적 순수성에 대한 광적인 집착 등이 미지의 신대륙에 씨를 뿌리게 된다.

다음 그림은 미국 화가 피터 프레드릭 로더멜Peter Frederick Rothermel(1812-1895)의 〈이사벨라 여왕 앞에서 선 콜럼버스〉Columbus before the Queen(1841)란 작품이다. 이 작품에서도 화가 로더멜은 대부분의 미국인에게 매우 친숙한 이미지의 콜럼버스를 묘사하고 있다. 콜럼버스는 위풍당당한 미남으로 묘사되어있고, 이사벨라 여왕 앞에서 대서양 항해 탐험에 대한 물질적 지원을 강력히 호소하고 있다. 높은 창에서 빛을 받고 서 있는 그는 마치 신(神)인양 위대하고 찬란해 보인다. 그는 여왕을 향해 손을 내밀고 있는데, 마치 그의 미래의 발견이

미국 화가 피터 프레드릭 로더멜Peter Frederick Rothermel(1812-1895)의 〈이사벨라 여왕 앞에서 선 콜럼버스〉Columbus before the Queen(1841)(스미소니언 미술관)

스페인에 대한 '선물'임을 암시하는 듯 하다. 이사벨라 여왕은 그대의 귀한 '선물'을 잘 받아서 고이 간직하겠다는 듯이 자신의 두 손을 모아 가슴에 얹고 있다. 이 작품 속에서 주인공 콜럼버스에게 온통 시선을 집중하는 인물이 바로 이사벨라 여왕이다. 콜럼버스의 혁명적인 노력에도 불구하고 아무도 그의 말에 귀를 기울이지 않았던 반면에, 오직 이사벨라 여왕만이 그의 유일한 조력자였음을 나타내기 위함이다. 두 사람이 마주하고 서있는 사이에 위대한 항해의 미션을 대표하는 둥근 지구의가 놓여있다. 콜럼버스를 이처럼 '국민적 영

웅' 내지 용감한 '애국자'로 묘사하는 것이 그 당시 낭만적인 역사화의 대세였다. 그렇다면 신하들의 극렬한 반대에도 불구하고 콜럼버스에게 마치 오늘날의 '벤처투자'처럼 혁신적인 지원을 아끼지 않았던 여장부 이사벨라 여왕은 과연 누구인가?

이사벨라 1세^{Isabella I(1451-1504)}는 카스티야 왕국의 공주로 태어났다. 그러나 세 살 때 아버지가 죽고 이복 오빠인 엔리케 4세가 왕위를 계승하면서 그야말

스페인 화가 루이스 데 마드라조Luis de Madrazo (1825-1897)의 〈이사벨라 1세〉(연대 미상)(소장처 미상)

로 온갖 박해를 받는 '공포의 유년기'를 보내야만했다. 이사벨라는 어머니와 남동생 알폰소와 함께 궁정에서 추방되어 작은 시골 마을로 유배당했다. 포르투갈 왕족 출신인 어머니 이사벨라 태후는 갑자기 평민 같은 삶을 살게 된데다 서자인 엔리케 4세에 대한 공포와 배신감 때문에 그만 정신장애를 일으키고 말았다. 졸지에 소녀가장이 된 이사벨라는 어린 남동생과 정신장애인 어머니를 돌보는 이중고를 겪어야했다. 그러나 우울함과 절망의 구렁텅이 속에서도 씩씩한 만화 주인공 캔디처럼 그녀는 절대로 용기를 잃지 않고 전적으로 가톨릭 신앙에 의존했다고 한다. 후에 엔리케 국왕은 이들을 감시하려는 의도에서 이사벨라 모녀를 다시 왕궁으로 불러들였다. 평민들의 삶에서 강인한 생활력을 보고 배웠던 이사벨라는 처세에도 능해서, 의심 많은 엔리케 4세의 신임을 얻어 드디어 왕의 자리까지 오르게 된다.

자 이제 그녀의 유명한 웨딩 스토리 속으로 들어가 보자. 그녀의 운명을 바

꾼 것은 바로 아라곤의 왕자 페르디난드 2세^Ferdinand II of Aragon(1452-1516)와의 만남이다. 엔리케 국왕은 이사벨라 공주를 강력한 왕국인 포르투갈이나 프랑스 중 한 나라로 시집보낼 생각이었다. 강대국과 혈연을 맺어 세력을 넓혀보자는 심산이었다. 하지만 이사벨라는 가톨릭 전도사들을 보내, 각국의 왕과 왕자들의 신상 정보를 용의주도하게 파악했다. 전도사들의 보고에 따르면 프랑스에 있는 신랑 후보는 유약하고 무능한 자이고, 포르투갈 국왕은 벌써 마흔이 넘은 아저씨이고, 아라곤의 페르디난드는 핸섬하고 능력도 있는 멋진 젊은이라는 것이 아닌가? 그녀는 동맹 상대로서는 포르투갈보다 지중해의 영해권을 소유한 아라곤 왕국이 제격이라 판단하고 자신보다 한 살 어린 페르디난드를 과감히 자신의 결혼 상대로 선택했다. 국왕은 이사벨라에게 포르투갈로 시집가라고 명했으나, 그녀는 운명을 받아들이지 않았다. 그녀가 먼저 페르디난드에게 편지를 보내 지초지종을 설명하고 청혼을 해버린 것이다! 마침내 두 사람은 몰래 만나 1469년 바야돌리드에 있는 후데비베로 궁전에서 결혼식을 올렸다. 이 만남이 스페인의 위대한 역사를 만들었다.

아래 그림은 작자 미상으로 작품 연대는 대략 15세기로 추정된다. 현재 스페

작자 미상의 〈페르디난드 2세와 카스티야의 결혼 초상화〉(1469)(라스 아구스티나스 수도원)

인의 아빌라의 라스 아구스티나스 수도원에 소장되어있는 작품이다. 가톨릭 군주인 아라곤의 페르디난드 2세와 카스티야의 이사벨라의 결혼 초상화로 알려져 있다. 이사벨라는 페르디난드가 결혼 전야에 그녀에게 선물해준 루비와 진주로 된 묵직한 목걸이를 차고 있다. 이사벨라는 보석이 많았고 몸단장하기를 몹시 즐겼다고 한다. 이 목걸이는 특별히 그녀가 좋아하던 애장품이었다. 한번은 고해 신부가 이사벨라의 허영심과 고가의 의상들을 은근히 나무라자, 그녀는 "국가 행사 때마다 카스티야의 번영을 대외적으로 과시한다는 소기의 정치적 목적을 달성하기 위해 귀금속을 걸치노라"며 재치 있게 응수했다고 한다. 금실이 꽤 좋았던 국왕 부부는 상대방 이름의 머리글자를 겉옷에 수놓거나 문장으로 새겨 넣었다. 가령 이사벨라는 페르디난드의 첫 머리글자인 'F'로 시작되는 스페인어 플레차^{flecha}(화살)를 상징으로 선택했고, 페르디난드는 결혼 때 신랑이 신부에게 씌워주는 '베일' 또는 '멍에'를 의미하는 스페인어 유고^{yugo}의 'Y'나 이사벨라 이름의 첫 머리글자인 'I'를 자신의 문장으로 선택했다. 그래서 남편과 오랜 기간 떨어져있을 때마다 이사벨라는 그의 상징인 플레차

(화살) 모양의 목걸이를 차고서 스스로 위안을 삼았다고 한다.

역사를 통틀어 왕가의 결혼은 오직 정치적 동기에 의해 만들어지는 것이 통례였다. 페르디난드 왕자와 사촌 관계임에도 불구하고 교황으로부터 허락을 받아 정략 결혼을 한 이사벨라는 피 한 방울 흘리지 않고 두 왕국의 연합을 이루는 동시에, 아라곤 왕국을 정치적 동맹자로 만들었다. 외교적으로 볼 때 이사벨라의 부군인

스페인 장인Master of The Madonna of the Catholic Monarchs의 〈가톨릭 두 왕의 마돈나〉Madonna of the Catholic Monarchs(1491~1493)(프라도 미술관). 페르디난드와 이사벨라 국왕과 그들의 자녀들을 그린 작품이다. 중앙에 성모를 상징하는 이사벨라가 아이를 안고 있다.

페르디난드는 상대적으로 권력이 미약했다. 그 이유인즉, 아라곤 왕국이 카스티야 왕국보다 훨씬 더 작은 약소국이었기 때문이다. 그러나 이사벨라는 남편에게 언제나 둘이 함께 결정하자는 제의를 했고, "페르디난드는 이사벨라만큼, 이사벨라는 페르디난드만큼 평등하다"는 의미심장한 모토도 채택했다. 이는 두 사람이 상호 존중했다는 사실을 보여준다. 둘 다 똑똑하고 강한 의지를 지닌, 근면하고 유능한 행정가였다. 그들은 이처럼 멋진 듀오 팀을 구성해서, 언어와 풍속, 종교가 같은 카스티야와 아라곤 왕국을 잘 다스렸다. 비록 정치적 이유에 의해 결혼했다고 해도 다행히 그들은 서로 기질이나 마음이 잘 맞았던 행운의 커플이었다. 그 당시의 결혼은 보통 10년을 넘기기가 어려웠던 반면, 그들은 거의 35년 동안이나 결혼 생활을 유지했다. 그들의 큰 딸인 캐서린은 영화 《천일의 앤》으로 유명한 헨리 8세와 결혼을 했고, 둘째 딸인 후안나는 합스부르크 왕가 막시밀리안 1세의 아들인 필리프(필리페 1세)와 결혼했다.

스페인을 기독교 왕국으로 통일한 왕도 바로 이사벨라 여왕이었다. 그녀는 종종 '라 카톨리카'La Católica로 불리는데, 그것은 가톨릭이라는 뜻이며 '스페인 교황'이란 비아냥거림을 들었던 알렉산데르 6세Alexander VI(1431-1503)가 그녀에게 내려준 칭호다. 독실한 가톨릭 신자였던 그녀는 1492년에 이슬람 왕국인 그라나다를 함락시키고 이베리아 반도에서 이슬람 세력을 내쫓아버렸다. 분열되었던 스페인이 거의 800년 만에 정치적, 종교적으로 통일을 이뤄낸 것이다. 이사벨라의 그라나다 함락과 스페인 통일은 스페인이 세계 대국으로 성장하는 시발점이 됐다. 이때부터 스페인의 황금기인 '무적함대'의 시대가 열리는 것이다. 그러나 스페인에 남은 이슬람교도들에게는 "개종 아니면 죽음을 택하라!"고 하여, 많은 이들이 강제로 개종하거나 죽음을 당했다. '종교재판소'를 통해 가톨릭 순혈주의를 강조했고 유태인 추방령을 공포했다.[1] 이처럼 '종교 불관용'의 원칙을 철저히 고수하여 이베리아 반도에서 이교도들이 아예

[1] 유태인들에게도 추방령을 내려 3개월 안에 가톨릭으로 개종을 하든지 아니면 카스티야 왕국을 떠나라고 명했다.

유태인 태생의 영국 화가 솔로몬 하트Solomon Hart(1806-1881)의 〈스페인에서 유태인의 추방〉Expulsion of the Jews from Spain(연대 미상)(소장처 미상). 솔로몬 하트는 19세기에 가장 유명한 유태인 화가였다. 1492년에 단 3개월간의 말미를 주고 '유태인 추방령'이 내려졌을 당시에 스페인의 유태인 인구는 약 20만 정도였다. 그들은 수세기 동안 스페인에 정착해서 살고 있었다. 스페인의 대 종교심문가인 토마스 데 토케마다Thomas de Torquemada가 정 가운데 앉아서 이사벨라 국왕 부부에게 유태인 추방을 선동하고 있으며, 왼쪽에는 유태인들이 바닥에 무릎을 꿇고 앉아서 그들의 딱한 처지를 호소하고 있다.

발을 붙이지 못하도록 만들었다. 스페인은 이제 명실 공히 가톨릭을 상징하는 국가 반열에 올라섰다.

맨 처음에 소개했던 미국 역사화가 로이체나 로더멜의 〈이사벨라 여왕 앞에서 선 콜럼버스〉의 그림에서도 잘 소개가 되어있듯이, 콜럼버스의 탐험을 지원한 이사벨라 여왕의 혜안 덕분에 16세기 이후 스페인은 아메리카 대륙에 식민지를 거느린 강대국으로 부상했다. 그녀는 특히 "나의 백성인 인디언들도 하느님의 귀한 창조물이니 본국의 백성들과 마찬가지로 정의와 공정함으로 대하라"며 잔인한 정복자 콜럼버스에게도 신신당부를 했다고 한다.[2] 이처럼 대국 스페인의 주춧돌을 놓은 이사벨라 여왕. 그녀는 스페인 사람들에게서 최고의 왕으로 추앙받고 있다.

2 두 번째 항해 동안 콜럼버스와 그의 부하들은 역사가들에 의해 '홀로코스트(집단학살)'라 명명되는 잔인한 정책을 폈다. 원주민들은 조직적으로 노예화되거나 살해되었고, 수백 명이 유럽으로 팔려갔으며 그 과정에서 다수가 죽어나갔다. 나머지 인디언들은 금을 가져오게 하여 그 할당량을 채우지 못하면 수족을 잘라버렸다. 실제로 금이 그리 많지 않아서 많은 원주민들이 도망을 갔고, 스페인인들은 이들을 사냥의 방식으로 학살했다고 한다.

유럽에서 여성의 존재가 자연스럽게 받아들여지기 시작했던 것은 르네상스 시대가 무르익을 무렵인 15세기 후반부터였다. 스페인의 이사벨라, 스웨덴의 크리스티나, 영국의 엘리자베스 여왕이 연이어 등장해서 조국을 번영으로 이끌었고, 통치력은 성별과 무관하다는 것을 몸소 보여주었다. 이사벨라는 비록 땅딸막했지만 단단한 체구의 소유자였다. 매우 고운 피부와 딸기 색 블론드와 다갈색의 중간 톤의 머리색을 지닌 것으로 알려져 있다. 그러나 그녀의 초상화들을 보면 좀 더 진한 머리색을 지니고 있었던 것으로 여겨진다. 그녀의 딸 중에 후안나와 캐서린이 어머니와 용모가 가장 비슷한 편이다.

르네상스 예술의 여성 후원자 이사벨라 데스테

이탈리아 화가 티치아노 베첼리오Tiziano Vecellio(1490–1576)의 〈이사벨라 데스테의 초상화〉Portrait of Isabella d'Este(1534–1536)(빈 미술사 박물관)

위의 그림은 이탈리아의 르네상스 전성기의 화가 티치아노 베첼리오^{Tiziano} Vecellio(1490-1576)의 〈이사벨라 데스테의 초상화〉^{Portrait of Isabella d'Este(1534-1536)} 다. 페라라의 공작 에르콜레 1세 데스테와 나폴리의 레오노라의[1] 장녀이며, 만토바의 후작 부인 이사벨라의 초상화다. 이사벨라는 지벨리노^{zibellino}(흑담비)의 세련되고 보드라운 털 장식을 어깨 위에 걸치고 있다. 15세기 말, 16세기 초에 상류층 귀부인들은 이처럼 패션 액세서리로 지벨리노를 착용했다. 티치아노는 매우 젊고 단아하며 아름다운 여성의 초상화를 그렸지만, 초상화를 그렸을 당시에 이사벨라의 나이는 이미 62세였다! 사회적으로 야심도 많고 총명했던 이사벨라는 티치아노처럼 유명한 화가들이 그리는 그림들이 자신의 명성이나 권위에 미치는 놀라운 효과를 충분히 인지하고 있었다. 그녀는 대화가인 레오나르도 다빈치와 만토바의 궁정화가로 일했던 안드레아 만테냐^{Andrea} Mantegna(1431-1506)[2]에게도 자신의 초상화를 그려달라고 부탁했다.

맨 위의 그림은 티치아노가 그린 이사벨라 초상화 2점 가운데 하나다. 다음의 초상화는 티치아노가 시기적으로 먼저 그렸다는 이사벨라의 또 다른 초상화 1호 〈붉은 옷을 입은 이사벨라〉^{Isabella in Red} 또는 〈나이든 이사벨라〉⁽¹⁵²⁹⁾라는 작품이다. 티치아노의 오리지널 작품은 이미 소실되었으며, 오늘날에는 루벤스의 카피 작품만이 남아있다. 티치아노는 그녀가 55세였을 때 처음으로 초상화 1호를 그렸으나, 이사벨라는 못생긴 뚱보 아줌마처럼 보이는 자신의 초상화를 매우 못마땅하게 여겼다. 그래서 자신을 20대처럼 싱싱하게 그려달라며 티치아노에게 초상화 2호를 다시 주문했다고 한다. 그래서 실물과는 거리가 있는, 매우 이상적인 초상화가 새로이 탄생했다. 그러나 영국 미술

1 나폴리의 페르디난도 1세와 타란토의 이사벨라의 딸.
2 15세기 말 안드레아 만테냐^{Andrea Mantegna(1431-1506)}는 이탈리아 북부에 위치한 만토바 공국의 곤차가^{Gonzaga} 가문의 궁정화가가 되었고, 토스카나나 로마 등에 잠깐 여행한 것 이외는 평생을 만토바에서 활약했다. 만토바에서 그의 최대 업적은 팔라초 두칼레^{Palazzo} Ducale 궁의 카메라 델리 스포지^{Camera degli Sposi}(신방)에서 곤차가 일가의 생활을 주제로 한 벽화군(壁畵群)(1474)을 완성한 일이다.

피터 폴 루벤스Peter Paul Rubens(1577–1640)의 〈이사벨라 데스테〉Isabella d'Este(1605)(빈 미술사박물관). 독일 태생으로 17세기 바로크를 대표하는 벨기에 화가 루벤스가 티치아노의 원작 〈붉은 옷을 입은 이사벨라〉(1529)를 카피해서 그린 작품이다. 혈색과 영양은 상당히 좋은 편이지만 왠지 생기가 없어 보이는 매력 없는 중년의 아줌마를 그렸다.

사가인 리오넬 커스트Lionel Cust(1859-1929)는 교양과 정치 모든 면에서 남편을 능가한 이사벨라의 참다운 명성은 그녀의 알량한 미모 때문이 아니라, 남다른 지성과 풍요로운 개성이 넘치는 캐릭터 덕분이라고 평가한 바가 있다.

이사벨라 데스테Isabella d'Este(1474-1539)는 만토바의 후작 부인이며, 이탈리아 르네상스기에 매우 트렌디한 문화 생활의 주역을 담당했던 가장 교양 있고 비범한 여성 중 하나다. 그녀는 예술의 후원자이며, 단연 시대를 앞선 패션 리더였다. 특히 그녀의 드레스를 고르는 열정과 감각은 상당했다고 한다. 그래서 당시 이탈리아와 프랑스의 패셔너블한 궁정 여인네들이 서로 앞을 다투어 그녀의 혁신적이고 창조적인 스타일을 많이 모방했다. 이탈리아 시인이며 낭만적인 서사시 《광란의 오를란도》Orlando Furioso(1516)의 저자인 루도비코 아리오스토Ludovico Ariosto(1474-1533)는 그녀를 가리켜 "매우 관대하고 도량이 넓은 이사벨라"라고 칭했다. 그녀는 많은 예술가들을 재정적으로 지원했는데 문제는 만토바 궁전이 그렇게 많은 돈을 가지고 있지 않았다는 점이었다. 그 때문에 궁전의 금고는 텅 빌 때가 많았다고 한다.

이사벨라는 여섯 남매 중 맏이로 이탈리아의 페라라에서 태어났다.[3]

3 이사벨라의 아버지는 에르콜레 1세 데스테 공작인데 정치가로서 역량이 있었던 인물이며, 그의 가문은 예술을 존중하는 분위기를 지니고 있었다. 따라서 페라라 공국에 있는 그의 궁

어렸을 적부터 부모의 총애를 한 몸에 받았던 이사벨라는 매우 총명했을 뿐더러 유쾌하고 뛰어난 화술의 소유자였다. 매우 열렬한 정치학도였던 그녀는 16세에 이미 대사나 정치가들과 열띤 토론을 벌일 정도였다고 한다. 16세에 그녀는 만토바의 후작이며 통치자인 프란체스코 곤차가 Francesco Francesco II Gonzaga(1466-1519)

작자 미상의 〈이사벨라 데스테〉의 세밀화(16세기)(인스부르크 암브라스 성)

와 혼인했다. 이 아리따운 금발의 여성은 지도자로서 카리스마를 지니고 있었고, 언제나 백성들의 이야기에 귀를 기울일 줄 아는 현명한 여성이었다. 그녀는 전사인 남편이 전쟁으로 출타 중이거나 프랑스 샤를 8세의 인질이 되었을 때도 남편을 대신하여 만토바를 다스렸고, 남편이 사망한 후에는 아들을 위해 섭정으로 통치했다. 또 1529년 사망할 때까지 10년 동안은 솔라롤로 Solarolo(라벤나 현)를 단독으로 통치했다. 그녀는 예술에 대한 조예가 무척 깊었고 그리스어와 라틴어를 유창하게 구사했으며, 로마사의 애호가이기도 했다. 여러 개의 악기를 능수능란하게 다룰 줄 알았고, 특히 류트⁴를 좋아했다고 한다. 이처럼 세련된 취미와 친화력을 지닌 그녀의 주변에는 당연히 유명한 예술가들이 많이 몰려들 수밖에 없었다. 이사벨라는 만토바 공국의 살롱을 자신의 개인적인 예술 소장품이 진열된 박물관으로 개방했다. 또한 소녀들을 위해 여학교를 세움으로써, 문화와 예술을 세상에 널리 퍼뜨린다는 중대한 미션을 몸소 실천했다. 어렸을 적에 개화된 부모로부터 남자 형제들과 아무런 차별 없이 똑같은 교육을 받았던 이사벨

전에는 다양한 미술품들이 전시되어 있었다.
4 류트는 14-17세기의 기타 비슷한 현악기를 가리킨다.

라는 여성 교육의 중요성과 그로 인한 사회적 수혜를 충분히 인지하고 있었다. 무기와 병사들을 다루는데 익숙했던 남편과는 달리, 그녀는 개인적인 여가 시간에 글쓰기를 무척 좋아했다. 오늘날까지도 마음이 통했던 손위 시누이인 엘리사베타 곤차가^{Elisabetta Gonzaga(1471–1526)}와 교환했던 그녀의 서신들이 남아있다.[5]

그렇다면 그녀의 애정 생활은 어떠했을까? 이사벨라는 이미 6살에 미래의 남편과 정혼한 사이였다. 이들 부부 사이에 8명의 자녀가 있었던 것으로 미루어보면, 결혼 초기에 두 사람의 애정은 매우 돈독했던 것으로 여겨진다. 그러나 양가의 전통적 유대를 위해 정략적으로 이루어진 두 사람의 웨딩 스토리는 결코 행복한 낙원의 생활만은 아니었다. 이사벨라의 남편 프란체스코는 원체 소문난 바람둥이였고, 희대의 요부라는 루크레치아에 이르기까지 수많은 애인과 정부들을 거느리면서 가정의 평화를 깨뜨렸다. 그는 "키가 작고 통방울눈에 사자코를 지녔으며, 이탈리아에서 가장 용맹하고 훌륭한 기사"로 알려져 있다. 1503년부터 이사벨라의 남편은 루크레치아 보르자^{Lucrezia Borgia(1480-1519)}와 기나긴 애정의 관계를 시작했다. (공교롭게도 이 루크레치아는 이사벨라의 남동생과 혼인하게 된다. 즉 자신이 불륜 관계를 맺은 남성의 배우자 가문으로 시집을 가게 된 것이다!) 이사벨라의 라이벌인 루크레치아는 절세미인으로 많은 남성들의 사랑을 독차지했지만, 교양 면에서는 이사벨라와 비교가 안 되는 빈약한 인물이었다. 아름다운 루크레치아는 행복했던 남의 결혼 생활에 일종의 찬물을 끼얹은 셈이나, 결국 마지막 승리자는 조강지처인 이사벨라였다. 루크레치아는 그야말로 끔찍한 생을 살았고, 남편 프란체스코는 창녀가 옮긴 매독으로 사망했기 때문이다. 반대로 이사벨라는 외교가인 니콜로 다 코레지오^{Niccolò da Correggio}가 "세계의 퍼스트레이디"라고 잔뜩 추

5 이사벨라의 생애가 비교적 상세하게 후세에 남을 수 있었던 요인은 그녀가 자신의 서클의 지인들과 교환했던 서신들 덕분이다. 그녀의 서신들은 무려 2000통이 넘는데, 르네상스의 예술 세계와 여성의 지도적인 역할을 살펴볼 수 있는 좋은 사료들이다.

페라라 태생의 이탈리아 화가 로렌초 코스타Lorenzo Costa(1460~1535)의 〈이사벨라 데스테 궁정의 알레고리〉Allegory of the Court of Isabelle d'Este(1505~1506)(루브르 박물관). 〈이사벨라 데스테의 대관식〉 또는 〈사랑의 왕국의 이사벨라 데스테〉란 여러 가지 제목을 지닌 작품이기도 하다. 애당초 이사벨라의 특별한 스튜디오를 장식할 요량으로 만토바 궁정의 전속 화가인 안드레아 만테냐에게 의뢰가 갔지만 1506에 그가 사망하는 바람에 로렌초 코스타Lorenzo Costa가 대신 그리게 되었다. 이사벨라는 이 그림을 몹시 마음에 들어 했고 코스타를 만토바의 새로운 궁정화가로 임명했다. 나중에 이 작품이 프랑스 재상 리셜리외 추기경에게 선물로 제공됨으로써 현재 루브르 박물관의 소장품이 되었다. 이 그림은 이사벨라 데스테의 조화로운 통치와 '예술의 후원자'로서 그녀의 역할을 찬미하는 작품으로, 그림의 한복판에 그녀가 위치하고 있다. 에로스의 동생이며 짝사랑에 대한 복수를 상징하는 신 안테로스가 그녀에게 승리의 상징인 월계관을 씌워주고 있으며 안테로스의 옆에는 어머니인 사랑의 여신 비너스가 자리하고 있다. 이두 신의 등장은 세속적이고 육욕적인 사랑과 대비되는 천상의 고결한 사랑을 대변한다고 볼 수 있다.

만토바 궁정의 전속화가 안드레아 만테냐Andrea Mantegna(1431~1506)의 〈파르나소스〉Parnassus(1496~1497)(루브르 박물관). 그리스 신화에 따르면 이 파르나소스 산은 아폴론 신과 코리시아 님프의 신화 전설에 따라 매우 신성시되어왔고, 뮤즈의 고향이기도 하다. 이 작품은 〈마르스와 비너스〉Mars and Venus란 또 다른 제목도 갖고 있는데, 아치형 돌다리의 정상에 서 있는 마르스와 비너스는 프란체스코와 이사벨라 부부를 상징한다고 한다.

켜세웠을 정도로, 역사 속에 '르네상스의 예술과 문학의 후원자'라는 명예로운 칭호를 대대손손 남겼다.

다시 이사벨라의 초상화 이야기로 돌아가 보자. 이사벨라는 자신의 초상화가 과연 어떻게 그려져야 되는 지에 대하여 자의식이 상당히 강한 인물이었다. 그녀는 1520년대부터 인물화를 그릴 때, '실물 그대로'보다는 본인의 본질이나 정수를 잘 살려서 그려 줄 것을 신신당부했다고 한다. 고객의 이러한 까다로운 요구는 오히려 티치아노에게는 사실상 매우 편리한 것이었다. 당시에 가장 잘나가는 베네치아파 초상화가였던 그는 여행하기를 싫어했고, 자신이 그릴 인물에 대한 기술이나 단순한 묘사만 가지고도 실물과 가장 유사하게 그릴 수 있다는 자부심이 강했기 때문이다. 그러나 앞서 얘기한 대로 이사벨라는 티치아노가 그린 자신의 초상화 1호가 몹시 마음에 들지 않아 이를 거부했고, 2호를 다시 그리도록 요구했다. 그녀는 초상화 1호에 티치아노가 그려넣은 자신의 코와 어정쩡한 자세, 붉고 투박한 의상과 자칫 뚱해 보이는 얼굴 표정, 또 사시를 강조한 것에 매우 강한 불만을 품었다고 한다.

옆의 그림은 르네상스기의 대가 레오나르도 다빈치가 스케치한 이사벨라 데스테의 초상화다. 그녀의 실루엣은 다빈치의 최대 걸작 〈모나리자〉$^{(1502-1506)}$와도 매우 흡사해 보인다. 통상적으로 모나리자의 실제 모델은 피렌체 상인의 부인이었던 리자 델 조콘도$^{Lisa\ del\ Giocondo(1479-1542)}$로 알려져 있지만, 이사벨라 데스테도 역시 모나리자의 유력한 모델 후보 중 하나였다는 설이 있다. 그 이유인즉 우선 검정색과 붉은색, 노란색의 초크로 종이에 스케치한 다빈치의 〈이사벨라 데스테〉의 초상화가 모나리자의 외모와 유사하다는 것 외에도, 1499년에서 1501−1506년 사이에 이사벨라 데스테가 남긴 서신 중에 '약속했던 초상화'를 요청하는 글이 적힌 점, 보일락 말락 미소 짓는 모나리자의 뒷배경으로 굽이굽이 펼쳐진 산과 호수가 자리 잡고 있는 점 등이다. 만토바는 베로나의 남서쪽에 있으며, 민치오 강이 이루는 호수로 3면이 둘러싸여 있다.

레오나르도 다빈치Leonardo da Vinci(1452-1519)의 〈이사벨라 데스테〉(1500)(루브르 박물관)

레오나르도 다빈치Leonardo da Vinci(1452-1519)의 견습생이 그린 〈모나리자〉(1503 - 1516)(프라도 미술관)

또 마지막으로 모나리자가 양손을 얌전하게 올려놓은 팔걸이는 군주의 초상화를 위한 르네상스기의 상징이기 때문이라는 것이다. 여기에 대한 판단은 어디까지나 현명한 독자들의 몫이다.

영원한 모나리자 리자 델 조콘도

이탈리아 화가 레오나르도 다빈치Leonardo da Vinci(1452–1519)의 〈**모나리자**〉(1502–1506)(루브르 박물관)

위의 그림은 삼척동자라도 알만큼 유명한 르네상스의 거인 레오나르도 다 빈치^{Leonardo da Vinci(1452–1519)}의 걸작 〈모나리자〉^{Monna Lisa(1502-1506)}다. 모나리 자의 주인공은 피렌체와 토스카니의 게라르디니 가문 태생의 리자 델 조콘도 ^{Lisa del Giocondo(1479-1542)}라고 널리 알려져 있다. 이 초상화는 그녀의 남편이 당 대의 최고 화가인 다빈치에게 부탁해서 그린 것이라고 한다. 미소가 아름다운 그녀, 그러나 정작 리자의 생애에 대해서는 후세에 별로 알려진 바가 없다. 피 렌체에서 태어나서 10대의 나이에 성공한 의류·실크 상인에게 시집을 갔다는 것,[1] 또 자녀를 5명 낳았고 연로했던 남편보다 오래 살았으며 평범한 중산층 아 내의 안락한 삶을 영위했던 것으로 알려져 있다. 불멸의 모나리자의 실제 모델 이 리자로 정식 판명이 난 것은 2005년의 일이다.

어렸을 적에 필자가 읽었던 위인전《레오나르도 다빈치》편에서, 리자는 만 인의 시기와 질투의 대상이었던 천재 화가 다빈치가 딱한 곤경에 처했을 때 따 뜻한 위로와 격려를 아끼지 않는 매우 상냥한 부인이었던 것으로 기억된다. 마 돈나, 즉 성모 마리아에서 유래한 '모나'^{mona}는[2] 이탈리아어로 '귀부인'을 가리 키는 존칭이다. 불어의 '마담'^{madame}이나 영어의 '레이디'^{lady}에 해당한다. 그녀 가 죽은 지 수세기가 지나서 모나리자는 세계에서 가장 유명한 그림이 되었을 뿐 아니라, 이미 고인이 된 주인공과는 별개로 찬란하고 영속적인 삶의 영광 을 누리고 있다. 여러 학자와 호사가들에 의해 세계적으로 가장 유명한 '예술 의 아이콘'이 되었을 뿐더러 지나친 '상업화'의 대상이 되었다. 물론 모나리자 는 값을 매길 수 없을 정도로 귀중한 보배지만, 우리는 보험 평가로 어느 정도 그 금전적인 가치를 가늠해 볼 수가 있다. 60년대에 모나리자의 가격은 대략 1억 달러 정도였는데, 2015년에는 무려 7억 8천 2백만 달러로 추정되었다. 이 는 네덜란드 화가인 고흐의 〈해바라기〉나 요하네스 페르메이르의 걸작 〈진주

1 상인이었던 그녀의 남편은 나중에 지방 관리로 승진했다.
2 모나^{mona}는 이탈리아 방언에서 '비속성'을 나타내기 때문에 이탈리아에서는 'Monna'로 표기하지만, 영어권에서는 그냥 'mona'표기한다.

귀걸이를 한 소녀>보다 훨씬 더 비싼 가격이다. 그래서 프랑스의 한 국영 방송은 루브르 박물관의 주 수입원인 이 모나리자를 내다 팔면, 막대한 국채를 갚는데 큰 도움이 될 것이라고 너스레를 떨기도 했다.

모나리자의 제작 시기는 다빈치가 피렌체에서 살았던 1503년에서 1519년 정도로 보고 있다.[3] 모나리자는 하얀 포플러 나무 재질의 패널에 그려진 유화인데, 1951년에 오랜 세월을 견디지 못하고 휘어진 패널을 바로잡았고, 1970년에는 네 개의 수직 버팀대가 있는 오크대를 추가했다고 한다. 거장의 사후,

모나리자는 말년의 다빈치를 프랑스에 초대했던 국왕 프랑수아 1세의 소유가 되었다. 프랑수아 1세는 이 그림을 그의 제자인 안드레아 살라이 Andrea Salai(1480-1524)로부터, 렘브란트의 <야경>[1642]보다 비싼 가격인 4000에퀴에[4] 사들였다고 한다. 프랑스 혁명기에는 나폴레옹의 침실에도 한동안 걸려 있다가, 현재는 프랑스 공화국의 위대한 자산으로 1797년부터 루브르 박물관에 영구적으로 전시되어있다.

일명 '살라이'로 알려진 레오나르도의 제자 장 자코모 카프로티Gian Giacomo Caprotti(1480-1524)의 <모나 반나>Monna Vanna(1515)(루브르 박물관)

위의 그림은 10살 때부터 다빈치의 견습생이 된 제자 살라이Salai(1480-1524)가[5] 그렸다는 모나리자의 누드 버전인 <모나 반나>다. 르네상스 시대에 활동

3 1503-1506년 사이에 그려졌으나, 레오나르도는 1517년까지 작업을 계속했던 것으로 추정된다.
4 17-18세기의 프랑스 은화.
5 그의 본명은 장 자코모 카프로티 다 오레노Gian Giacomo Caprotti da Oreno(1480-1524)이며, 살라이는 '악마'나 잘 씻지 않아 '시서분한 아이'를 가리킨다고 한다. 1490년에서 1518년까지, 즉 다빈치가 사망하기 전까지 그의 제자노릇을 했다.

하던 예술가들의 전기를 쓴 것으로 잘 알려진 이탈리아 화가·건축가인 조르조 바사리^{Giorgio Vasari(1511-1574)}에 따르면 살라이는 곱슬머리에 우아하고 잘생긴 젊은이였고 다빈치는 이를 무척 기뻐했다고 한다. 살라이를 가리켜 "거짓말쟁이에다 도둑, 고집이 센 대식가"로 묘사했던 다빈치지만, 다섯 번이나 절도 행각을 벌인 살라이를 무려 25년간이나 집에 데리고 있었다. 살라이는 스승으로부터 미술 교육을 받았고, 유능하지만 썩 인상적이지는 않은 평범한 화공이 되었다. 사실상 그는 예술가로서보다는 스승 다빈치의 속을 썩인 '악동'으로 더 유명하다. 살라이는 여러 개 작품을 그렸는데 〈모나 반나〉도 그중에 하나다. 다빈치의 소실된 누드 작품을 그대로 베꼈다는 이 문제의 〈모나 반나〉는 모나리자의 미소를 간직하고 있지만, 불경하게도 젖가슴을 다 드러낸 짝퉁 누드화다. 다빈치가 살라이를 여러 작품의 모델로 썼기 때문에 모나리자의 모델이 혹시 다빈치의 동성애 파트너로도 의심받는 살라이가 아닐까 추측하는 이들도 있다. 그러나 도벽이 있는 젊은이가 만인의 연인 모나리자의 모델이었다는 것은 상상조차 하기 싫은 최악의 시나리오다. 최근에는 이탈리아 화가 로렌초 디 크레디⁽¹⁴⁶³⁻¹⁵⁰⁹⁾의 〈카테리나 스포르차의 초상화〉가 모나리자의 얼굴과 닮았다는 이유로 학자들의 주목을 받기도 했다. 그러나 필자가 보기에, '프롤리의 호랑이'라는 별명을 얻었을 정도로 당당한 여걸이었던 포를리 백작 부인 카테리나 스포르차⁽¹⁴⁶³⁻¹⁵⁰⁹⁾의 표독스럽고 차가운 이미지는 보는 이의 마음을 따뜻하게 어루만져주는 모나리자의 온

로렌초 디 크레디Lorenzo di Credi(1460~1537)의 〈카테리나 스포르차의 초상화〉Portrait of Caterina Sforza(1481~1483)(포를리 시립 미술관)

화한 표정과는 다소 거리가 멀다.

영원한 미소의 주인공 모나리자는 르네상스기에 '이상화된 여성상'인 성모 마리아의 모습을 많이 닮아있다. 불멸의 '수수께끼'로 묘사되는 주인공의 아련한 표정, 기념비적인 구도와 성스럽고 환상적인 분위기 등은 모나리자가 지속적인 연구의 대상이며, 오늘날까지도 '21세기 순례여행'의 목표가 되는 주된 이유일 것이다.

모나리자의 주인공은 양손을 팔걸이 위에 조용히 포갠 채 바르고 단아한 자세로 앉아 있다. 이러한 자세는 그녀가 유보적이고 내성적인 성격의 소유자임을 알려주고 있다. 다빈치는 리자가 충실하고 덕 있는 아내임을 표현하기 위해, 일부러 결혼반지 대신에 이런 자세를 선택했다. 거의 보일락 말락 하는 엷은 미소를 머금은 채 아무런 장식도 걸치지 않은 수수한 차림의 모나리자는 보는 이의 시선을 확 사로잡는다. 다빈치는 이처럼 여성 초상화의 전통적인 방식과는 차별화되는 독창적인 기법으로 모나리자를 그렸다. 모나리자는 제법 여유 있고 자신만만한 태도로 우리를 바라보고 있다. 당시 이런 자기 만족스러운 표정은 여성 초상화보다는 남성 초상화에서 더 많이 발견된다. 또 여성의 상위 토르소(몸통)뿐만 아니라, 허리 밑 부분까지도 치밀하게 묘사함으로

〈모나리자〉의 부분도

뒷배경의 디테일을 잘 살린 〈모나리자〉의 부분도.

써 마치 보는 이로 하여금 초상화의 전신을 보고 있다고 느끼도록 해준다. 이러한 접근법은 1800년대 유럽에서 유행했던 초상화 트렌드의 선구라고 해도 좋을 만큼 혁신적인 것이었다. 다빈치는 주인공 뒤에 상상의 배경을 그려 넣었으며, 농담 (또는 공기) 원근법을[6] 최초로 사용했던 화가 중에 하나였다. 여주인공의 어깨 너머로 희미한 풍경이 얼음이 덮인 산

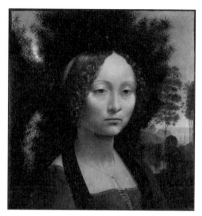

레오나르도 다빈치의 〈지네브라 데 벤치〉Ginevra de' Benci(1474–1478)(워싱턴 국립 미술관)

밑자락까지 굽이치며 광활하게 펼쳐져 있다. 다빈치는 자신의 또 다른 초상화인 〈지네브라 데 벤치〉Ginevra de' Benci(1474-1478)에서는[7] 여성의 목 부분에 수평선을 맞춘 것과는 달리, 여기서는 (그림의 신비한 성격을 강조하는 의미에서) 모나리자의 눈가에 풍경의 수평선을 맞추었다.

모나리자는 눈썹과 속눈썹이 없는 것으로도 유명하다. 몇몇 학자들은 당시 상류층 여성들 사이에서는 보기에 거슬린다고 해서 털을 뽑는 것이 유행이었다고 주장하기도 한다. 그러나 2007년에 프랑스의 엔지니어 파스칼 코트Pascal Cotte는 모나리자 그림을 과학적으로 스캔한 결과, 원래 리자의 눈썹과 속눈썹이 그려져 있었는데 지나친 세정 작업과 오랜 세월의 경과로 인해 지워졌다는 주장을 했다. 또한 많은 헤어핀과 진주로 장식된 머리장식을 쓰고 있었는데, 나중에 지워지거나 덧칠이 되었다는 점도 아울러 지적했다. 여주인공이 생존했던 15세기나 현대적인 21세기의 미의 기준으로 보아도, 모나리자는 결코 최상의 미인은 아니기 때문에 학자들은 다빈치가 매우 솔직하게 '실물 그대로'

6 농담 원근법은 멀리 있는 사물이 가까이 있는 사물보다 흐릿하게 보인다는 점을 이용해서 색채를 흐릿하게 사용하여 거리를 묘사하는 방법이다.

7 지네브라 데 벤치Ginevra de' Benci(1458-?)는 15세기 피렌체의 귀족 여성이다.

리자의 초상화를 그렸을 것이라고 추정하기도 한다. 자, 모나리자의 실제 생애 이야기로 다시 돌아가 보기로 하자.

모나리자의 주인공 리자의 피렌체 가문은 원래 유서 깊은 귀족 가문이었으나 시간이 오래 경과함에 따라 차츰 영향력을 잃게 되었다고 한다. 리자의 집안은 넉넉한 편이었지만 부자는 아니었고 농장의 수입으로 살아갔다. 리자의 아버지 안톤마리아 디 놀도 게라르디니^{Antonmaria di Noldo Gherardini}에게는 두 명의 부인이 있었는데 모두 출산하다가 죽고 말았다. (과거에 여성의 사망 요인 1위는 이처럼 출산하다가 죽는 것이었다. 《백설 공주》나 《신데렐라》 같은 전래동화에서 유독 악독한 계모들이 많이 등장하는 것은 결코 우연의 산물이 아니다.) 홀아비가 된 리자의 아버지는 세 번째 부인을 맞이하게 되는데 그녀가 바로 리자의 친어머니다. 1479년 6월 15일 피렌체에서 7명의 자녀 중에서 장녀로 태어난 리자는 1495년에 성공한 의류 상인 프란체스코 조콘도^{Francesco Giocondo}와 결혼해서, 나이 15세에 어머니와 마찬가지로 그의 세 번째 부인이 되었다. 당시 리자의 지참금은 170 플로린[8]에다 그녀의 친정 시골집 근처에 있는 조그만 농장 하나가 전부였다. 이는 리자의 집안이 그다지 유복하지 않았다는 사실을 입증해준다. 그녀의 남편은 돈 때문이 아니라 아마도 어린 신부 리자를 무척 사랑해서 결혼했던 것으로 추정된다.

르네상스기 이탈리아는 철저한 가부장 사회였다. 남편은 협박이나 구타, 심지어 감금이라는 강압적인 수단을 통해 자신의 의지를 부인에게 관철시킬 수가 있었다. 토스카니 지방의 오랜 격언대로 "좋은 여성이든, 나쁜 여성이든지 간에 여자는 매를 필요로 한다"는 것이 당시 서유럽에 일반적으로 통용되던 일종의 불문율이었다. 심지어 이탈리아의 서정시인이자 인문주의자인 프란체스코 페트라르카^{Francesco Petrarca(1304-1374)}도 아내 체벌을 권장했을 정도였다. 당대의 가장 중요한 도덕적, 사회적 관념의 정수를 보여준 발다사레 카스틸

8 1252년 피렌체에서 발행한 금화다.

리오네^{Baldassare Castiglione(1478-1529)}의[9] 저서 《궁정인》⁽¹⁵²⁸⁾에 의하면, "모든 여성은 보편적으로 남성이기를 원한다. 왜냐하면 남성이 여성보다 훨씬 더 완벽하기 때문이다." 또 "많은 남편들이 골칫덩어리 아내 때문에 매 시간 죽고 싶어 한다"고 매우 시니컬하게 푸념을 늘어놓았다. 그러나 르네상스기의 부부사이가 모두 무관심이나 무시, 증오만 자리했던 것은 아니다. 조반니 루첼라이^{Giovanni Rucellai}라는 한 이탈리아 남편은 55세를 일기로 세상을 떠난 아내를 못내 그리워하는 송덕문을 남기기도 했다.

부부 금실이 좋았던 리자 부부도 역시 5명의 자녀를 낳고 행복하게 잘 살았다. 남편 프란체스코는 80세의 고령의 나이로 1539년에 사망했고, 과부가 된 리자도 병이 나서 요양차 성 오르솔라^{Saint Orsola} 수도원에 들어갔다. 그녀는 63세를 일기로 사망할 때까지 말년을 그곳에서 조용히 보냈다. 죽기 전에 남편 프란체스코는 혼자 남게 될 부인의 앞날을 염려해서, 1537년에 리자가 시집올 때 가져온 지참금과 개인적인 의복과 보석들을 그녀에게 돌려주었고 다음과 같은 유언장을 남겼다. "유언자의 사랑하는 아내 모나리자에게 사랑과 애정을 보낸다. 리자는 항상 충실한 부인으로서 고귀한 품성을 지녔기에, 부디 그녀가 필요로 하는 모든 것을 다 가질 수 있기를 바라노라." 그래서 리자의 남편은 아마도 생전에 화가 다빈치에게 사랑하는 부인의 초상화를 그려달라고 부탁하지 않았을까? 그러나 무슨 이유에선지 이 그림은 절대로 원 주문자에게로 돌아가지 않았다. 평생을 다빈치와 함께 있다가 그의 사후에 프랑수아 1세의 소유가 되어, 피렌체에서 탄생한 모나리자가 프랑스에 영구적으로 귀화하는 계기를 만들어주었다.

9 이탈리아의 궁정 조신이며 외교관.

루크레치아: 희대의 악녀 또는 정치적 희생양인가?

영국 화가 존 콜리어John Collier(1850-1934)의 〈체사레 보르자와 와인 잔〉A Glass of Wine with Caesar Borgia(1893)(입스위치 미술관)

위의 그림은 영국의 라파엘 전파 화가인 존 콜리어^{John Collier(1850-1934)}의 〈체사레 보르자와 와인 잔〉^{A Glass of Wine with Caesar Borgia(1893)}이란 작품이다. 왼편에서부터 체사레 보르자와 루크레치아, 교황 알렉산데르 6세, 그리고 젊은 남성이 오른손에 빈 잔을 들고 서있다. 르네상스기 이탈리아는 돈 많고 유력하지만, 온갖 더러운 성추문과 진인한 정치적 음모로 얼룩진 흑역사(?)의 가문

들에 의해 지배되고 있었다. 이탈리아의 문예 부흥 초기인 15세기에는 피렌체의 메디치 가문, 리미니의[1] 말라테스타 가문, 또 밀라노의 스포르차 가문 등이 있었으나 그중에서도 가장 악명 높은 집안이 바로 보르자 가문이다.

당시 바티칸 교황청은 로마 대중들의 기피 대상 1호였다고 한다. "바티칸에서 물을 마시는 자는 곧 죽는다"는 불길한 소문이 시중에 나돌고 있었기 때문이다.[2] 왼쪽의 체사레 보르자가 독이 든 와인을 막 따르려는 순간, 이를 보고 불안해하는 오른쪽 남성이 루크레치아의 첫 번째 남편 조반니 스포르차로 추정된다. 그러나 독살 위기에 처한 불쌍한 남편을 루크레치아는 매우 무표정하게 바라보고 있다. 이 유명한 남매의 아버지인 교황 알렉산데르 6세는 젊은 사위의 손에 들린 빈 잔을 그저 뚫어져라 응시할 따름이다. 콜리어의 그림은 보르자 집안에 대한 세간의 부정적이고 대중적인 시선을 화폭에 은유적으로 표현한 것이다. 화면의 중앙에 위치한 세 명의 보르자는 환하게 스포트라이트를 받고 있는 반면에, 어쩌면 독약의 희생물이 될지도 모르는 남성은 역광을 받아서 어둡게 그려져 있다.

이 보르자 집안은 오늘날 '이탈리아 마피아의 선구자'라고 불릴 만큼, 매우 부도덕하고 죄악으로 물든 범죄 가족이다. 이 집안이 가장 비난을 받는 이유는 바로 부정부패와 근친상간에 대한 불미스런 소문 때문이다. 스페인 태생으로는 최초의 교황인 갈리스토^{Callistus} 3세가 바로 보르자 가문의 '부의 창시자'인 알폰스 드 보르자^{Alfons de Borja(1378-1458)}이다. 그는 부정부패로 인해 자신의 최측근 동지들로부터도 '시대의 스캔들'이란 비난을 받았다. 그리고 문제의 교황 알렉산데르 6세, 본명 로드리고 보르자^{Rodrigo Borja(1431-1503)}는 베네치아의 한 외교관이 그를 가리켜 "지옥의 대 악마에게 자신의 영혼과 육체를 팔아버

1 이탈리아 북부 아드리아 해에 면한 항구 도시·휴양지.
2 당시에 그 유명한 '보르자의 잔'을 마신다는 것은 곧 이승을 마감하고 황천길에 올라야 한다는 것을 의미했다고 한다. 실제로 로마 교회사는 독극물 사용으로 왜곡되어 왔다고 해도 과언이 아닐 정도로 교황이나 추기경의 전기에서 독의 이야기는 곧잘 등장한다.

린 자"라고 지칭했을 만큼 악명이 높았다. 백화난만한 르네상스기에 레오나르도 다빈치, 미켈란젤로, 갈릴레이처럼 유명한 예술가·건축가·과학자들은 세상을 개조시키는데 그들의 온 힘과 열정을 쏟았지만, 권력욕에 굶주린 보르자 가문은 정치적 부패를 불명예스런 유산으로 후세에 남겼다. 당시 이탈리아는 하나의 통일국가가 아니라, 교황령, 공화국, 공국, 군소 왕국들로 분열된 집합체였다. 그런데도 그들은 서로 힘을 합쳐 프랑스나 스페인 같은 적국에 대항하기보다는, 자기들끼리 쓸데없는 힘겨루기로 에너지를 소진하고 있었다.

루크레치아 보르자 ^{Lucrezia Borgia(1480-1519)}는 페라라의 여공작으로, '독살녀' 또는 '정치적 음모가'로 널리 알려져 있다. 그러나 실제로 그녀는 야심 많은 아버지와 오빠 체사레 보르자 ^{Cesare Borgia(1475/1476-1507)}, 이 부자간의 치열한 암투와 음모의 희생양, 즉 그들의 정치적 졸(도구)에 불과했다. 세계사에서 가장 악명 높은 가문에서 태어난 루크레치아는 로드리고 보르자 추기경(후일 교황 알렉산데르 6세)의 사생아였다. 그녀의 어머니 반노차 카타네이 ^{Vannozza Cattanei(1442-1518)}는 교황의 수많은 정부 중 하나로 루크레치아의 두 오빠인 체사레와 조반니도 낳았다.[3] 루크레치아는 당시 이상주의적 미인의 조건인, 무릎까지 찰랑찰랑 내려오는 긴 금발의 소유자였다고 알려져 있다.

루크레치아는 아름다운 피부색에 빛의 농도에 따라 담갈색 또는 녹색으로 바뀌는 사랑스런 눈동자에다 태생적인 우아함을 지니고 있어서 마치 공기 속을 거니는 선녀처럼 보였다고 한다. 그녀의 용모는 당시 르네상스기에 상당히 높은 평가를 받았다. 그녀는 중간 정도의 키에 몸매가 호리호리하며 입은 다소 큰 편이었다. 치아는 눈부시게 하얗고 목은 가녀리며 봉긋한 가슴은 놀랄 정도로 완벽한 균형을 이루고 있었다. 나중에 루크레치아는 당시 미인의 조건인 블론드임을 강조하기 위해 머리를 더욱 더 황금색으로 물들였다고 전해진다.

이미 11세 때부터 어린 소녀는 아버지와 오빠의 정치적 야심의 희생물이 되

3 어린 루크레치아의 양육은 아버지 로드리고의 사촌이자 과부인 아드리아나가 맡았고, 유년기에 루크레치아는 로마의 궁전에 살면서 수도원의 교육을 받았다.

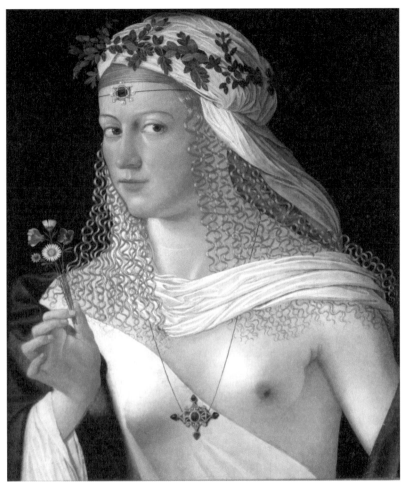

이탈리아 화가 바르톨로메오 베네토Bartolomeo Veneto(1470-1531)의 〈플로라라는 창녀의 이상화된 초상화〉Idealized Portrait of a Courtesan as Flora(1520)(슈테델 미술관). 전통적으로 루크레치아를 그린 초상화로 알려져 있다. 루크레치아의 금발과 균형 잡힌 가슴이 잘 표현되어 있다.

어야만 했다. 보르자 부자는 스페인과 동맹을 맺기 위해 발렌시아의 발 다고 라Val d'Agora 경과 루크레치아의 정략혼을 추진했다. 그녀의 지참금은 십만 두카트로[4] 책정되었으나, 2달 후에 아무런 해명도 없이 혼인은 무산되었다. 뒤이어 아버지는 밀라노의 스포르차 가문과 동맹을 맺기 위해, 불 같은 성정에 자

4 두카트Ducat는 베네치아 공화국에서 처음 만들어져 1284년부터 제1차 대전 전까지 유럽 각국에서 통용된 금화 또는 은화 단위를 말한다.

이탈리아 페루지아 태생의 화가 핀투리키오Pinturicchio(1454-1513)의 〈성녀 카트린의 논쟁〉St Catherine's Disputation(1492~1494)(바티칸 소장품). 이 그림에서 파도치는 긴 금발머리의 젊은 루크레치아는 성녀 카트린으로 묘사되어있다.

만심이 강한 27세의 조반니 스포르차와의 혼인을 주선했다. 사실상 조반니는 그저 별 볼일 없는 어촌의 영주에 불과했으나, 이 혼사를 통해 이탈리아에서 가장 강력한 가문과 동맹을 맺게 되었다. 그때 마침 추기경에서 교황으로 승진한 로드리고 보르자는 이전보다 더 막강한 지위를 자랑하게 되었다. 르네상스기에 교황권이란 사실상 어느 가문에게나 수지맞는, 강력한 포상의 직책이었다. 비록 루크레치아가 사생아일지라도, 교황의 딸과의 혼인은 조반니의 대내외적 위상을 강화시켜주었다. 밀라노 군주인 그의 삼촌 루도비코 스포르차 Ludovico Sforza도 역시 강력한 보르자 캠프와 동맹을 맺을 심산으로 조카인 조반니에게 사령관 직을 제공했다. 1493년 6월 12일, 드디어 13세의 소녀 루크레치아는 조반니 스포르차와 성대한 결혼식을 올렸다. 500명의 시녀들의 화려한 행렬이 따랐고, 결혼식의 주요 행사로는 시낭송과 코미디 공연 등이 이루어졌다. 화려하고 진귀한 보석과 브로케이드 자수의 의상, 결혼반지와 값진 금은 식기들이 예물로 교환되었다. 당시에 교황과 다른 종교 지도자들은 축

하의 의미로, 목둘레를 깊이 판 귀부인들의 보디스에[5] 축하연의 음식물을 던졌다고 한다. 이는 어찌 보면 음란한 행위지만, 그 당시에는 그리 드물지 않은 관행이었다고 한다.

17살이 된 루크레치아는 자기 남편에게 점차로 권태를 느끼기 시작했다. 남편 조반니 역시 체사레가 자신을 제거하려 한다는 불길한 소식을 듣게 되었다. 이제 밀라노 측보다는 나폴리와 더 가까운 동맹을 맺고 싶어진 교황 부자는 조반니가 '성 불능'이라면서 결혼의 무효화를 주장하고 나섰다. 조반니는 밀라노의 군주인 삼촌 루도비코에게 중재를 요청했으나 프랑스 샤를 8세의 이탈리아 침공

핀투리키오의 〈성녀 카트린의 논쟁〉의 부분도. 루크레치아

으로 궁지에 몰린 그는 불쌍한 조카를 도와줄 여력이 없었다. 신변의 위협을 느낀 나머지 조반니는 페사로로 피신했고, 루크레치아도 역시 로마의 산 시스토 수도원에 은신했다.

맨 위의 그림 존 콜리어의 〈체사레 보르자와 와인 잔〉은 이 '위기의 부부'를 둘러싼 정치적 음모와 독살설을 풍자한 작품이다. 결혼의 무효화 과정에서 양쪽 진영의 치열한 공방은 사회적인 조롱감이 되었다. 특히 '고자'란 누명을 뒤집어쓰게 된 조반니는, 보르자 부자가 서로 루크레치아를 차지하기 위해 결혼의 무효화를 주장한다는 매우 이상야릇한 암시를 남겼다. 그래서 이 일을 계

5 여성복의 몸통 부분.

기로 루크레치아에게는 '근친상간'이라는 악소문이 평생을 따라다니게 된다. 결국 조반니는 교황의 협박에 굴복해서 (물론 루크레치아의 지참금을 받는 대가로) 자신이 성 불능임을 마지못해 시인하고 이혼했다.

이 일이 있은 후 교황과 체사레는 루크레치아의 두 번째 남편으로 아라곤의 알폰소^{Alfonso of Aragon(1481–1500)}를 선택했다. 아라곤의 알폰소는 비셀리에^{Bisceglie} 공작으로 나폴리 국왕의 서출인데, 그의 정치적 효용가치가 떨어지자 체사레에 의해 나중에 살해당하는 비운의 주인공이다. 첫 번째 결혼이 무효화되었을 때 루크레치아는 이미 임신 6개월째였다! 이러한 사실은 이탈리아의 수다스런 호사가들의 좋은 먹잇감이 되었다. 어떤 이들은 아이의 친아버지가 교황 알렉산데르의 시종인 페드로 칼데론^{Pedro Calderon}이라고도 하고, 다른 이들은 아마도 교황 자신이거나 오빠 체사레일 것이라고 뒤에서 수군거렸다. 어쨌든 이 황당한 스캔들의 결과로 페드로는 누군가에 의해 무참히 칼에 찔려 죽었고, 그의 시체는 루크레치아의 몸종과 함께 티베르 강에 던져졌다. 익사한 시체 두 구가 발견되기 전 한 유명인사의 증언에 따르면, 교황청 복도에서 교황의 발목을 잡은 채 필사적으로 살려달라고 자비를 외치는 시종 페드로를 체사레가 칼로 찌르는 장면을 그가 목격했다고 한다. 그리고 3개월 후 루크레치아는 첫 번째 아들 조반니를 낳았다. 비록 사생아지만 나중에 이 아이는 교황에 의해 적자로 인정을 받았고 어떤 학자들은 이 문제의 조반니가 루크레치아의 어린 동생일거라고 믿기도 한다.

루크레치아의 두 번째 남편 아라곤의 알폰소는 매우 점잖고 훌륭한 매너를 지닌 미남자였다. 루크레치아는 그를 진심으로 사랑했다고 한다. 그러나 일 년이 지난 후 역시 정치적 기류에 변화가 생겼다. 타고난 모사꾼인 교황과 체사레는 이번에는 프랑스와 동맹의 필요성을 절실하게 느꼈으나, 루크레치아가 이미 결혼했으며 그 남편이 살아있다는 사실이 동맹의 걸림돌이 되었다. 생명의 위협을 느낀 알폰소는 일단 로마를 탈출했다가, 네피에서 아내를 다시 만나

서 함께 로마로 귀환했다. 로마 귀환 후 루크레치아는 다시 임신을 했고 태어난 아들의 이름을 자기 아버지의 이름을 따서 로드리고로 지었다.

1500년 7월 15일 알폰소는 집으로 돌아오다가 의문의 살인청부업자에게 그만 습격을 당했다. 이에 화들짝 놀란 루크레치아는 남편을 살리기 위해 급히 의사를 불렀고, 밤낮으로 수비대를 배치시켜 남편의 신변을 보호했다. 누군가 혹시 남편의 음식에 독

이탈리아의 매너리즘화가 알토벨로 멜로네 Altobello Melone(1490/1491-1543)의 〈체사레 보르자의 초상화〉(1500−1524)(베르가모 미술관)

을 넣을 것을 두려워해서 요리도 그녀가 직접 조리했다고 한다.

8월 18일까지도 알폰소는 다행히 회복기에 있었다. 소문에 의하면, 그날 루크레치아의 오빠 체사레가 그를 방문해 "아침식사 중에 마치지 못한 것은 저녁 때 다 먹어야한다"며 그의 귀에다 대고 속삭였다고 한다. 그날 저녁 체사레는 알폰소의 방에 다시 돌아와 모든 사람을 내보낸 뒤, 힘센 부하에게 루크레치아의 남편의 목을 졸라 죽이도록 명했다. 나중에 알폰소를 교살한 범인은 루크레치아의 아버지인 로드리고가 살해를 명했다고 자백했지만 아무도 그의 얘기를 믿지 않았다. 나이 20세에 또다시 과부가 된 루크레치아는 하루 종일 죽은 남편을 생각하면서 슬피 울었다고 한다. 그녀의 눈물에 지쳐버린 아버지와 오빠는 루크레치아를 에트루리아 언덕이 있는 네피로 잠시 보냈다. 이후 다시 로마에 돌아온 루크레치아는 한동안 교황의 비서로 일했다고 한다.

이탈리아 화가 주세페 보스케토Giuseppe Boschetto(1841-1918)의 〈교황 알렉산데르 6세와 함께 교황의 정무를 보는 루크레치아〉라는 작품에서 그녀는 교황의 등 뒤에 있는 의자에 앉아서 아버지에게로 온 서신들을 조용히 읽고 있다. 이

이탈리아 화가 주세페 보스케토Giuseppe Boschetto(1841-1918)의 〈교황 알렉산데르 6세와 함께 교황의 정무를 보는 루크레치아〉Lucrezia Borgia(연대 미상)(소장처 미상)

탈리아 사회 전체가 이 가엾은 루크레치아를 제물로 삼아서, 보르자 가문의 스캔들을 떠들어대기를 즐겼다. 특히 바티칸에서 매일 밤 벌어지는 난잡한 파티에서 루크레치아가 밤늦도록 오빠 체자레와 함께 춤을 춘다는 소문이 시중에 나돌아다녔다. 그러나 이 소문은 약간 논쟁의 여지가 있다. 왜냐하면 많은 동시대인들이 루크레치아의 경건하고 신중한 성격에 대하여 언급했기 때문이다. 어떤 역사가들은 교황과 루크레치아가 체사레가 주최한 만찬에 게스트로 참석했다가, 환락의 파티가 벌어지기 전에 자리를 떠났다고 얘기한다. 또다른 학자들은 루크레치아가 아버지와 오빠에 대한 사람들의 증오심이 만들어낸 희생자에 불과하다고 옹호하기도 한다.

이제 교활한 보르자 부자는 루크레치아의 세 번째 남편감으로 24세의 홀아비이며 페라라의 공작인 알폰소 데스테Alfonso d'Este를 주목했다. 체사레는 로마냐 지역 정복을 원했는데, 그러기 위해서는 로마냐와 바티칸 공국 사이에 위

이탈리아 화가 바르톨로메오 베네토Bartolomeo
Veneto(1470-1531)의 〈루크레치아 보르자〉(16세
기)(내셔널 갤러리). 머리띠 장식을 한 루크레치아
가 다소 어두운 표정으로 누군가를 응시하고 있다.

빅토리아 시대의 역사화가 알프레드 엘모어Alfred
Elmore(1815-1881)의 〈**루크레치아와 체사레**〉
Lucrezia and Cesare(1863)(소장처 미상) 체자레가
루크레치아의 남자를 죽이려고 손에 칼을 들고 휘
장을 막 젖히려는 순간에 루크레치아가 이를 만류
하고 있다.

치한 페라라 공국과의 동맹이 필요했기 때문이다. 물론 당사자인 알폰소 데스
테나 그의 아버지 에르콜레 1세$^{Ercole\ I\ d'Este}$에게 루크레치아와의 결혼이 탐탁
할 리 만무했다. 루크레치아의 첫 번째 남편은 '고자'로 만인의 조롱감이 되었
고, 두 번째 남편은 살해되었기 때문이다. 원래 데스테 가문은 이탈리아의 오
래된 통치 가문이었기 때문에 일종의 벼락치기(?)로 유력 가문이 된 보르자
집안과는 서로 레벨이 맞지 않는다고 생각했던 것도 있었다. 그러나 정치적
역학이 다시 한 번 루크레치아의 결혼을 결정했다. 알렉산데르 교황의 세력이
지나치게 강성해질 것을 두려워한 이탈리아의 유력한 가문들은 이 결혼을 모
두 반대했으나, 프랑스 국왕 루이 12세$^{(1462-1515)}$는 자신의 동맹자이며 페라라
의 통치자인 에르콜레 1세에게 이 결혼을 권유했다. 교황도 나서서 만일 결혼

영국 화가 단테 가브리엘 로세티Dante Gabriel Rossetti(1828-1882)의 〈루크레치아〉(1871)(포그 미술관 소장품). 루크레치아의 실물에 매우 가까운 듯 보이지만 로세티가 그린 여인들의 몽환적인 분위기가 그대로 나타난다.

에 동의하지 않는다면 그를 폐위시키겠노라고 협박을 하자 에르콜레는 결국 결혼에 동의했지만, 보르자 측에게 막대한 지참금을 요구했다. 그는 매년 교회에 바치는 공물세의 감축과 자기 아들인 추기경 이폴리토 데스테 Ippolito d'Este 를 베드로 성당의 수석 사제로 앉힐 것과 더불어, 센토와 피에베 두 도시와 체제나티코 항구를 달라고 요구했다.

루크레치아 본인은 이 결혼을 무척 열망했다. 그녀는 로마를 답답한 '감옥'에 비유했으며, 야심 많은 아버지와 오빠를 떠나서 자신의 인생을 살기를 원했기 때문이다. 그녀는 장차 자신의 시아버지가 될 에르콜레 1세에게 자주 편지를 썼다. 여담이지만, 에르콜레 1세는 만일 아들인 알폰소가 끝까지 혼사를 거부한다면, 자신이 루크레치아와 혼인할 생각도 했었다고 한다. 에르콜레가 파견한 특사들은 루크레치아의 혼숫감이 과연 그녀가 첫 번째 결혼 때 가져온 금액, 즉 십만 두카트가 되는 지를 일일이 꼼꼼하게 체크하기 시작했다. 그러자 교황 측은 드레스 하나 값만 해도 만 5천 두카트이기 때문에, 십만 두카트는 충분히 되고도 남는다고 설명해주었다. 루크레치아는 그 외에도 보석과 가구, 금은 식기세트를 가져왔다. 1510년 12월 30일에 대리결혼식이 바티칸에서 거행되었고, 1월 초에 루크레치아는 드디어 로마를 떠나 페라라까지 220마일의 여행을 했다. 그녀는 노란색과 브라운 색의 성장을 했으며, 150마리의 노새가 그녀의 짐을 바리바리

싣고 이동했다. 페라라로 가는 길에 루크레치아와 그녀의 수행원들은 거치는 도시마다 사람들로부터 환영을 받았다. 신부의 가마 행렬이 페라라에 도착할 무렵, 신부의 얼굴을 미리 보기 위해 나그네로 변장한 알폰소가 말을 타고 그녀의 가마에 의도적으로 접근했다. 그는 루크레치아의 첫인상이 무척 마음에 들었던지 그녀와 장시간의 대화를 나누었다고 한다. 그리고 행렬보다 먼저 귀환해서 예비 신부를 정식으로 맞이했다. 1502년 2월 2일 진짜 결혼식이 거행되었고, 루크레치아와 알폰소는 모두 왕가의 성장을 했다. 루크레치아는 검정 벨벳 드레스 위에 담비로 장식된 금색의 소매 없는 외투를 입었고, 금과 다이아몬드로 장식된 망사의 헤어 장식과 루비와 진주 목걸이를 걸쳤다. 신랑 알폰소는 붉은 벨벳의 의상을 걸쳤고, 그의 말도 역시 진홍색과 금색의 화려한 휘장을 달았다. 루크레치아의 세 번째 남편 알폰소는 대포와 토너먼트, 개와 말을 좋아하고, 비올(중세의 현악기) 연주와 시작(詩作)에도 남다른 조예가 있었지만, 잔인한 성격에 구두쇠이며 기행(奇行)을 일삼기로도 유명했다.[6] 페라라의 백성들은 루크레치아의 미모와 내면적인 우아함을 칭송했다. 루크레치아는 이제 정치적 책동을 멀리하고 자신의 큰 시누이인 이사벨라처럼 예술의 후원자가 되었다. 그녀는 르네상스 궁정의 예술가, 시인, 조신들과 사교하면서, 페라라 궁이 예술가와 작가들의 중심지가 되도록 노력을 기울였다. 오늘날 밀라노의 한 도서관에서는 그녀가 시인 피에트로 벰보$^{Pietro\ Bembo}$에게 보낸 한 서신 속에서 그녀의 금발 머리 한 타래가 발견되기도 했다. 그녀가 시인 벰보와 연인 사이였는지는 확실히 알 수가 없지만 역사적으로, 특히 이별이 임박했을 때 자신의 소중한 머리털을 누군가에게 선물로 주는 것은 일종의 '사랑과 헌신의 표식'이었다.[7]

1503년 교황이 사망하자 장남 체사레도 그만 권력을 잃게 되었다. 루크레치

6 알폰소는 이사벨라 데스테의 남동생이며, 루크레치아는 큰 시누이인 이사벨라의 남편 프란체스코와 오랜 기간 정분을 나눈 사이였다!

7 아직도 이러한 전통은 소설이나 로맨스 장르에서 인기 있는 주제이다.

이탈리아 화가 주세페 로렌초 가테리Giuseppe Lorenzo Gatteri(1829-1884)의 〈바티칸을 떠나는 체사레 보르자〉Cesare Borgia abbandona il Vaticano(1877)(소장처 미상). 알렉산데르 6세의 사망 이후 바로 즉위한 교황 피오 3세는 전 교황의 장남 체사레를 지지했으나 그는 즉위한지 불과 26일 만에 사망했다. 그의 후계자인 줄리아노 로베레 추기경(교황 율리우스 2세)은 알렉산데르나 체사레의 팬이 결코 아니었다. 새 교황 율리우스 2세는 그들에게 '담나티오 메모리아이'damnatio memoriae, 즉 특정한 사람이 기억되어서는 안 된다는 기록 말살형을 선고했다. 역사적 사건 묘사에 천부적 재능을 지닌 낭만주의 역사화가 가테리는 줄리아노 로베레 추기경의 기만술에 속은 체사레의 몰락을 극적인 긴장감으로 표현하고 있다. 추기경이 계단 위에 서 있고, 한가운데 칼과 망토를 쥔 채 등을 돌리고 서 있는 인물이 바로 체사레 보르자다.

아는 알폰소와의 사이에서 여러 명의 자녀를 두게 되지만 그때까지는 아직 알폰소를 위해 어떤 자녀도 낳아주지 못한 상태였기 때문에, 프랑스 왕은 에르콜레에게 결혼의 무효화를 넌지시 시사했다. 그러나 시아버지 에르콜레나 남편 알폰소는 루크레치아를 몹시 좋아했고, 또 결혼이 무효화되면 루크레치아의 막대한 지참금을 도로 반환해야하기 때문에 이를 원치 않았다. 비로소 루크레치아의 인생에 안정기가 찾아왔다. 1505년 에르콜레 1세가 사망한 후, 알폰소와 루크레치아는 페라라 공국의 지배자가 되었다. 그녀는 자신의 첫 번째 사생아인 조반니에게 페라라에 와서 같이 살자고 제의했다. 그러나 페라라의 궁정에서 조반니는 언제나 그녀의 아들이 아닌 '남동생'으로 소개되었다. 비

록 두 명의 아이는 유년기에 사망했고 또 다른 두 명은 조산했으나, 그래도 이 부부는 도합 5명의 자녀를 두었다. 1512년에 루크레치아는 두 번째 남편 알폰소와의 사이에서 낳은 아들 로드리고가 사망했다는 비보를 듣고는 그만 슬픔에 잠긴 나머지 칩거 생활에 들어갔다.

그녀는 자신의 방이나 수도원에서 보다 많은 시간을 보냈고, '참회의 표시'로 수놓은 가운 안에 고행자가 걸치는 거친 모직 셔츠를 입은 채 종교나 자선 사업에 몰두했다. 세월이 흐를수록 루크레치아의 몸은 점점 굵어지고 나이 들어 보였으며, 또한 만성적 우울증에 시달렸다. 1519년 6월 14일 루크레치아는 사산한 여아를 낳다가 고열에 시달렸고, 열흘이 지난 후에 39살의 나이로 숨을 거두었다. 그녀는 죽기 며칠 전에 교황 레오 10세에게 자신을 위한 축복의 기도를 부탁했으며 남편과 아이들을 그에게 맡긴다는 편지를 썼다.

루크레치아는 생전에 몹시 경박하고 냉혹하다는 비난을 자주 받았다. 그러나 그녀가 낳은 사생아에 대한 조롱이나 근친상간에 대한 소문은 그녀의 아버지 로드리고와 오빠 체사레의 악행에 대한 세간의 일종의 앙갚음이 아니었을까? 많은 사가들은 그녀를 정치적 희생양으로 간주했다. 그녀의 결혼은 아버지와 오빠의 정치적 야심에 의해 적나라하게 이용되었기 때문이다. 그녀는 가문의 이익을 위해 희생된, 시대적 부산물이었다. 그렇다면 정말 루크레치아는 아버지나 오빠와 근친상간을 했을까? 이 소문은 루크레치아의 첫 번째 남편인 조반니에게서 나온 것이었다. 그는 교황이 루크레치아의 이혼을 성사시키려고 자신에게 고자라는 누명을 씌우자 분노가 그야말로 극에 달한 상태였다. 당시 '합방'이 이루어지지 않은 결혼은 예외적으로 이혼 사유가 되었다. 그는 자기 사촌에게 보내는 서신에서 "교황이 그 자신을 위해 루크레치아를 원한다"는 글을 썼다. 이 문장은 이탈리아어나 영어, 심지어 한국어로도 상당히 애매모호한 뉘앙스를 풍긴다. 이 문장에서부터 소문이 마치 전염병처럼 급속도로 퍼져나갔다. 그래서 루크레치아는 일평생 아버지와 오빠와 잠자리를 같이

했던 행실 나쁜 여성으로 낙인이 찍혔다. 오늘날 황색 저널리스트와 비슷한 역할을 했던 당시의 로마 풍자 시인들은 보르자 가문의 근친상간을 주제로 하는 졸속한 시들을 마구 지어냈다. 또한 르네상스기에 발명된 새로운 인쇄술 덕분에 운도 맞지 않는 그 풍자시들은 거리에 날개 돋친 듯이 팔려나갔다. 루크레치아의 사생아 조반니도 역시 소문을 뜨겁게 달군 이유가 되었다. 루크레치아는 첫 번째 남편과 아버지가 자신의 이혼 문제를 놓고 다투는 사이 수도원에 몇 달 동안 은신해 있었고, 거기서 문제의 아이를 낳았다. 교황과 체사레는 서로 자기들이 '미지의 여성'을 통해 낳은 아이의 아버지라고 주장했다. 그러나 이런 복잡한 상황은 오히려 그들의 적들로 하여금 루크레치아가 아이의 아버지가 누구인지도 모른다고 주장할 수 있는 빌미를 제공했다. 교황과 체사레는 아이에게 재정적 지원과 상속권을 부여했다. 당시 교황의 나이는 거의 70세였기 때문에, 이러한 양육의 책임은 당연히 체사레의 몫이었고, 그는 그렇게 했다. 루크레치아는 자신의 반(半) 동생인 아이를 평생 돌보았다. 아이의 엄마는 당연히 루크레치아가 아닐까? 무성한 소문에도 불구하고 조반니는 루크레치아의 아이가 맞을 것이다. 다만 이혼의 사유로 '성 불구'를 들었기 때문에 루크레치아의 아이라고 인정할 수 없었기에 교황과 체사레가 서로 자신의 아이라고 주장한 것이 아닌가 싶다.

루크레치아는 정말 근친상간을 했을까? 그러나 보르자 부자는 그들의 정욕의 대상인 애인들을 많이 거느리고 있었으며, 루크레치아와 같은 장소에 살지도 않았다. 거의 70세에 가까운 늙은 교황은 고도 비만에다 교황청을 다스리느라 몹시 분주했다. 또한 그는 당시에 이탈리아에서 가장 아름다운 여성이라는 젊은 정부 줄리아 파르네세에게 홀딱 빠져있었다.[8] 오빠인 체사레도 역시 많은 정부와 사생아들을 거느리고 있었다. 루크레치아의 출산 시기에 오빠 체사레는 잘생긴 얼굴이 거의 망가질 정도로 지독한 매독에 걸려 있었는데, 루

8 파르네세는 이탈리아어로 '아름다운 줄리아'라는 뜻의 '라 벨라 줄리아'La Bella Giulia라는 별명으로도 유명하다.

크레치아가 그러한 성병에 감염되었다는 증거는 어디에도 없다. 그녀는 많은 건강한 자녀들을 낳았고, 오빠보다 훨씬 더 오래 살았다. 그러니 그녀를 둘러싼 근친상간설은 사실이 아닐 확률이 더 높다.

독일 화가 안셀름 포이에르바하Anselm Feuerbach(1829-1880)의 〈루크레치아〉Lucrezia(1864-1865)(슈테델 미술관). 하얀 튜닉 위에 붉은 망토를 걸친 로마 여성의 초상화로 루크레치아를 그린 것으로 알려져 있다. 그런데 화가는 루크레치아를 몹시 다부지고 강인해 보이는 흑발의 여성으로 묘사했다. 이 여성 모델은 포이에르바하의 다른 그림에서도 자주 등장하는 편이다.

검은 베일 속의 우아한 귀부인 카트린 드 메디치

프랑스 화가 에두아르 드바—퐁상Edouard Debat-Ponsan(1847–1913)의 〈루브르 궁 앞의 아침〉Un matin devant la porte du Louvre(1880)(로제—퀴이오 미술관)

위의 그림은 프랑스 화가 에두아르 드바—퐁상 Edouard Debat-Ponsan(1847–1913)
의 〈루브르 궁 앞의 아침〉Un matin devant la porte du Louvre(1880)이란 작품이다. 기
분 좋은 에스프레소 커피의 향이 물씬 생각날 만큼 낭만적인 제목과는 달리,

이제 막 동이 튼 루브르 궁 앞에는 피와 맨살을 드러낸 시체들이 바닥에 즐비하다. 한 수행 기사가 모자를 벗고 에페(검)를 바닥에 댄 채 경의를 표하는 사이 검은 옷을 입은 한 귀부인이 차갑고 무표정한 시선으로 주변을 둘러보고 있다. 그녀의 뒤에는 르네상스 복식의 상징인 (어깨를 덮는) 부채형 '러프 칼라'ruff collar의 화려한 성장을 한 궁정 사람들이 모여 서로 수군 대고 있다. 검은 베일을 쓴 여인은 바로 16세기 프랑스의 성 바르텔레미Saint-Barthélemy 대학살(1572)의 주도자로 알려진, 이탈리아 피렌체 태생의 프랑스 왕비 카트린 드 메디치Catherine de Medichi(1519-1589)다. 화가 드바-퐁상은 아마도 프랑스의

또 다른 끔찍한 유혈사태인 19세기 '파리 코뮌'을[1] 염두에 두고서 이 그림을 그렸을 것으로 추정된다. 여기서 성 바르텔레미의 대학살이란 거의 1개월간 수천 명에서 수만 명에 이르는 프랑스 개신교도인 위그노들이 가톨릭교도들에게 집단 학살당한 사건을 가리킨다.

프랑스 화가 프랑수아 뒤부아François Dubois(1529-1584)의 〈성 바르텔레미의 대학살〉Le massacre de la Saint-Barthélemy(1572~1584)(로잔 미술관)의 부분도. 프랑스 아미앵 출신으로 스위스에 정착했던 위그노 화가인 뒤부아는 이 끔찍한 대학살의 장면을 직접 목도하지는 못했다. 그러나 그는 위그노 진영의 지도자인 콜리니 제독의 시체가 창에 매달린 장면(부분도에는 나타나지 않음)에서부터, 루브르 궁 앞에 산적한 시체들의 얼굴을 빤히 뚫어져라 쳐다보는 카트린 드 메디치의 잔혹한 표정에 이르기까지 피비린내 나는 대학살의 장면을 아주 생생하게 묘사했다. 뒤부아는 위그노 화가인 만큼, 대규모의 위그노 학살을 주도한 공범 중에 하나로 알려진 가톨릭 왕비에 대하여 당연히 적대적일 수밖에 없었다.

이탈리아의 명문 메디치 가의 유일한 상속녀였던 카트린은 불운한 유년 시절을 보냈다. 출생한 지 불과 한 달 만에 양쪽 부모를 모두 다 역병으로 잃었고, 졸지에 고아가 된 그녀는 수녀원에서 교육을 받았다. 총명한데다

1 파리 코뮌Paris Commune은 1871년 3월 18일부터 5월 28일까지 72일 동안 파리에 수립된 최초의 공산주의정권을 가리킨다. 프로이센-프랑스 전쟁에 패배한 후, 소시민·노동자로 이루어진 국민군이 파리에서 대의원을 선출하여 자치정부를 조직, 빈곤계층의 요구를 실현하려 했으나 '피의 1주일'이라고 불리는 정부군과의 대전투에서 패배하고 붕괴되었다.

남다른 독서광이었던 그녀는 자신의 서재를 희귀한 수사본들로 가득 채웠다고 한다. 메디치 가가 한동안 권력을 잃었을 때 그녀는 인질로 붙잡히기도 하고, 하마터면 목숨을 잃을 뻔 한 적도 있었다. 그러나 그녀는 다양성과 포용성을 뜻하는 '비아 메디아'via media(중용)의 처세술을 자신의 인생 좌우명으로 삼았다. 그런데도 많은 사람들이 그녀가 평생 지키려했던 중용의 처세술이나 종교적 '관용'보다는, 1572년에 저지른 오직 단 하나의 쓰라린 실수만을 오래토록 기억하는 것은 어찌 보면 역사의 아이러니다. 자, 1533년에 거행된 카트린의 결혼식 속으로 돌아가 보자. 카트린의 삼촌인 교황 클레멘스 7세[1478-1534]는 프랑수아 1세의 둘째 아들 앙리 왕자(앙리 2세)와 조카딸의 결혼을 결정하고, 1533년 프랑스 남부의 항구도시 마르세유에서 화제의 결혼식을 올리게 했다.

다음 그림은 피렌체 태생의 이탈리아 화가 야코포 키멘티Jacopo Chimenti(1551-1640)의[2] 〈카트린 드 메디치와 앙리 2세의 결혼식〉The Marriage of Catherine de Medici and Henry II(1600)이란 작품이다. 교황 클레멘스 7세가 가운데서 두 사람의 결혼식을 주관하고 있다. 이 결혼식은 원래 귀천상혼인데,[3] 그녀가 이처럼 프랑스 왕가와 인연을 맺게 된 것은 평소에 이탈리아 문화를 흠모했던 이른바 '프랑스 르네상스의 아버지'라 불리는 프랑수아 1세[1494-1547]의 의지가 어느 정도 반영되었던 것 같다. 당시 카트린의 혼수는 르네상스기 재벌가의 딸답게 보는 이의 눈을 모두 휘둥그레지게 했다. 5파운드 이상의 금은이 이파리

2 야코포 다 엠폴리Jacopo da Empoli로도 불리는데, 여기서 엠폴리는 화가 아버지의 고향을 가리킨다.

3 귀천상혼이란 자신보다 낮은 신분의 배우자와 결혼하는 경우를 말한다. 왕가의 신분인 앙리가 피렌체의 상인 가문이었던 메디치가와 혼인했기 때문이다. 카트린의 메디치 가문은 원래 약사 집안이었다. 메디치라는 이름 자체가 의사, 약사를 의미하는 이탈리아어 '메디코'medico에서 유래했으며, 가문의 문장도 동그란 알약으로 이뤄졌다. 13-17세기까지 피렌체에서 강력한 영향력이 있었던 메디치 가문이 오랫동안 '독약'으로 정치적 영향력을 유지한다는 소문이 난 것도 바로 이런 가문의 전통 때문이다.

이탈리아 화가 야코포 키멘티Jacopo Chimenti(1551-1640)의 〈카트린 드 메디치와 앙리 2세의 결혼식〉
The Marriage of Catherine de Medici and Henry II(1600)(우피치 미술관)

문양의 번쩍거리는 가운의 자수를 장식하는데 들어갔고, 란제리도 역시 값비싼 레이스와 금실, 은실로 짠 직물로 만들어졌다. 그녀가 가져온 진귀한 보석들은 프랑스 왕관의 화려한 보석 컬렉션에 보태졌다. 그중에서도 가장 유명했던 것이 배(과일) 모양을 한 진주였는데, 그것은 그 당시 왕국 하나의 값어치가 있었다고 한다. 원래 대부호로 알려진 메디치 가문이었으나, 카트린이 결혼 당시에는 거의 파산에 가까운 상태였다. 그래서 그녀가 혼수로 가져온 보석들은 메디치 가의 소유가 아닌, 삼촌 클레멘스 7세가 몰래 빼돌린 교황청의 소유였다. 하지만 교황 클레멘스 7세는 카트린의 지참금으로 약속된 거액

의 금액을 끝끝내 지불하지 않았고, 나중에 이에 크게 낙담한 시아버지 프랑수아 1세는 하늘을 우러르며 "한 소녀가 내게 알몸으로 왔다"며 탄식해마지 않았다고 한다.

장신의 프랑수아 1세는 세상에서 '아름답고 지적인 여인'을 가장 으뜸으로 쳤다. 물론 카트린의 용모가 예쁘지는 않았지만 그녀의 지적인 면을 유달리 높이 평가했던 그는 자기 며느리를 무척 어여삐 여겼다. 젊은 시절의 카트린 드 메디치는 밝고 활달한 성격이었고, 그리스어와 수학에 뛰어났으며 건축에도 상당한 재능이 있었다. 무엇보다도 그녀는 당시 가장 세련된 이탈리아 문화의 결정체였다. 특히 결혼 당시에 카트린이 대동한 이탈리아 요리사들과 식사 예절은 이후 미식으로 소문난 프랑스 요리의 시발점이 되었다. 그녀의 고향 피렌체는 유럽에서 가장 유명한 미식의 고장이었다. 카트린의 요리사들은 레모네이드, 오렌지에이드 같은 청량음료 등 파스타 이상의 것을 가져왔다. 그녀의 농원 경영자들은 바질 같은 각종 허브와 신기한 채소들을, 또 포도상들은 새로운 오드비(증류주)와[4] 과일 브랜디, 새로운 와인 제조법 등을 프랑스에 소개했다. 이처럼 프랑스 요리에 혁신의 바람을 일으킨 카트린은 프랑스인들에게 어떻게 우아하게 포크를 사용해서 음식을 먹는 지에

이탈리아 화가 파올로 베로네세(1528-1588)의 〈가나의 혼인 잔치〉The Wedding at Cana(1563)(루브르 박물관)의 부분도. 비록 신약성서에 나오는 예수의 가나의 혼인 잔치를 주제로 한 작품이지만, 르네상스기 이탈리아의 식탁 문화를 잘 예시해주는 작품이다. 이탈리아의 포크 사용 문화는 '하느님이 주신 손에 대한 모독'이며, 남성답지 못한 용렬한 행위라는 등 처음에는 적지 않은 문화적 저항에 부딪혔지만 점차로 그 사용이 일부 귀족층에서 대중에게로 확산되어갔다.

대한 새로운 식탁 매너를 가르쳐준 인물로도 정평이 나있다.

그러나 카트린의 결혼 생활은 결코 순탄치가 않았다. 삼촌 클레멘스 7세가 사망하며 가뜩이나 프랑스 궁정에서 그녀의 입지가 좁아진데다, 남편 앙리 2

4 프랑스의 오드비eau-de-vie는 '마크'Marc라고 불리는데, 포도 짜는 기구에서 나온 찌꺼기를 증류시켜 만든 술인 이탈리아의 그라파Grappa와 직접적인 연관성이 있다.

세⁽¹⁵¹⁹⁻¹⁵⁵⁹⁾는 결혼 생활 내내 20년 연상의 정부인 디안 드 푸이티에^(1499–1566)의 치마폭에서 놀아났다. 디안은 연하의 애인인 앙리의 총애를 등에 업고 상당한 권세를 휘둘렀으며 사실상 자신이 프랑스 왕비인양 행세했다. 한 오스트리아 황제의 사절은 프랑스 궁정을 방문했을 당시에 국왕 앙리가 디안의 무

프랑스 화가 프랑수아 클루에François Clouet(1515–1572)의 〈화장대 앞의 귀부인〉Portrait d'une Dame à sa toilette(1594)(디종 미술관) 디안 드 푸안티에를 그린 것으로 알려져 있다.

룽에 걸터앉아 기타를 연주하고, 정치에 관한 소소한 잡담을 나누면서 그녀의 가슴을 공공연히 애무했노라고 보고한 바 있다. 카트린은 이름뿐인 왕비로 소외당했고, 이처럼 불리한 상황은 앙리 2세가 사망할 때까지 계속 이어졌다. 그럼에도 카트린은 늠름한 남편 앙리 2세를 깊이 사랑했고 그의 관심을 끌기 위해 온갖 노력을 기울였지만, 앙리 2세는 1559년 6월, 몽고메리 백작과의 마상시합에서 사고로 급사하기 전까지 언제나 디안에게만 충실했다. 생전에 프랑수아 1세는 11살의 앙리 왕자를 디안에게 맡긴 적이 있는데 이후 앙리는 자신을 돌보아주는 디안을 심하게 따랐으며, 아마도 '기사도 문학'에 나오는 기사와 귀부인 관계로 자신과 디안의 관계를 생각했던 듯하다. 1547년 앙리가 왕이 되었을 때 디안은 발랑티누아 공작 부인이란 칭호에다 '여인들의 성'으로 잘 알려진 우아한 쉬농소 성을 선물로 하사받았다. 그러나 왕의 갑작스런 사망 후에 디안은 쉬농소 성을 정비인 카트린에게 빼앗기고 아네 성으로 조용히 은퇴했다. 디안은 66세의 나이로 사망했는데, 사망 요인은 영원한 젊음과 미를 추구하기 위해 그녀가 거의 매일 복용했던 '금물'에 의한 중독으로 보고 있다. 실제로 디안은 아들 뻘의 연하남인 앙리 2세와 나란히 섰을 때 거의 동갑내기로 보일 만큼 놀라운 '동안'을 유지했다고 한다. 그녀는 수영과 사냥, 승마 등 자신이 애호하는 스포츠를 꾸준히 즐겼고, 아침마다 차가운 냉욕을 한 후에 신비한 '젊음의 영약'(금물)을 마셨다. 그래서 한 공작 부인의 증언에 따르면, 디안은 임종 시에도 마치 30대 여인처럼 젊고 사랑스러워 보였다고 한다.

다음 그림은 프랑수아 클루에François Clouet(1515–1572)가 그렸다고 추정되는 〈카트린 드 메디치〉Portrait of Catherine de' Medici(1555)의 미니어처(세밀화)다. 이 세밀화는 그녀가 1559년에 과부가 되기 전, 즉 검은 상복과 베일을 쓰기 전에 그려진 귀한 그림이다.

자, 이제까지 쥐 죽은 듯 조용히 엎드려 왕비의 자리만 지키던 그녀에게 드디어 기회가 찾아왔다. 마상시합 도중 창을 머리에 맞고 떨어진 앙리가 사경

프랑스 화가 프랑수아 클루에François Clouet(1515–1572)의 〈카트린 드 메디치〉Portrait of Catherine de' Medici(1555)(빅토리아 앨버트 미술관)

을 헤매고 있을 때 카트린은 용의주도하게 주도권을 장악했고, 디안이 왕에게 일체 접근하지 못하도록 철통같이 막았다. 비록 왕은 몇 번씩이나 디안을 애타게 찾았으나 그녀는 끝끝내 부름을 받지 못했고, 나중에 앙리의 장례식에도 참석하지 못했다. 과부가 된 카트린은 남편을 쓰러뜨린 부러진 창에 "이는 나의 눈물과 고통에서 온 것"이란 글귀를 새겨 넣고 자신의 상징으로 삼았다. 또한 자신이 마음속 깊이 사모했던 남편 앙리를 영원히 추모하는 의미에서 검은 상복을 입었다. 그때부터 그녀는 '검은 왕비'로 불리게 된다.

남편이 사망한 후부터 이제 카트린의 진짜 인생의 서막이 올랐다. 카트린은 프랑수아 2세$^{(1544\cdot1560)}$, 샤를 9세$^{(1550\cdot1574)}$, 앙리 3세$^{(1551\cdot1589)}$, 그리고 알렉상드르 뒤마의 소설《여왕 마고》와 동명의 영화로도 유명한 딸 마고(마그리트 드 발루아) 등 총 10명의 자식을 낳았다. 그야말로 '다산의 여왕'이었으나 자식

들은 대부분 유년기에 죽거나 어머니보다 먼저 세상을 떠났다. 장자 프랑수아 2세는 스코틀랜드의 여왕 메리 스튜어트와 혼인했으며, 장녀인 엘리자베스는 스페인의 펠리페 2세와 혼인했다. 샤를 9세는 오스트리아의 엘리자베스와 혼인했고, 딸 마고는 훗날 앙리 4세가 되는 앙리 드 나바르와 결혼했으나 이 결혼은 로마 가톨릭교도들의 개신교도 학살 사건인 성

프랑스 화가 프랑수아 클루에(1515-1572)의 〈카트린 드 메디치의 초상화〉(1560)(카르나발레 미술관). 과부가 된 카트린이 검은 베일(과부의 두건)에 검은 상복을 입고 있다.

바르텔레미의 대참사가 일어나는 계기가 되었다.

프랑스 화가 프랑수아 뒤부아François Dubois(1529-1584)의 〈성 바르텔레미의 대학살〉Le massacre de la Saint-Barthélemy(1572–1584)(로잔 미술관)

동시대 위그노 화가인 프랑수아 뒤부아의 그림에서도 알 수 있듯이, 멀리 구석에서 시체들을 들여다보는 카트린은 성 바르텔레미의 학살 사건의 주동자 중 하나였다. 카트린은 아들 샤를 9세가 위그노의 지도자 중 한 명인 콜리

니 제독에게 감화되어 위그노 신앙에 빠져들 기미가 보이자 한때 적이었던 기즈 공과 다시 손을 잡고 위그노 교도를 축출해 질서를 바로잡고자 했다. 그녀는 우선 앙리 드 나바르와 자신의 막내딸 마고를 결혼시킨 후에, 결혼식 하객으로 온 콜리니 제독을 암살하고자 했다. 결국 9월 29일에 신교도였던 앙리는 값없는 죽임을 당하지 않기 위해, 로마 가톨릭으로 개종하기 위한 제단 앞에 마침내 역사적인 무릎을 꿇었다. 그러자 카트린은 사절들을 향해 매우 표독스런 웃음을 터뜨렸다고 한다. 바로 이때부터 사악한 이탈리아의 '검은 왕비'에 대한 전설이 시작된다.

　사실 그녀는 초기에 중용과 온건주의 노선을 표방하면서 구교도와 신교도 간의 오랜 반목을 조정하고 화해하려는 노력을 끊임없이 시도했으나 실패했다. 실패에 더해 아들이 장성하면서 자신의 권력에 대한 위협을 느끼자 다시 구교도와 손을 잡고 신교도 소탕 작전에 참여했던 것이다. 이에 위그노 작가들은 모두 이구동성으로 그녀를 마키아벨리의 원칙에 따라 행동하는 사악한 이탈리아 책사가이며 권력욕의 화신으로 영구히 낙인을 찍었다. 카트린이 섭정이 된 이래 프랑스는 4번의 내전이 이어졌고, 왕이 요절하는 등 재난이 끊이지 않았다. 카트린은 왕권에 도전하는 구교도의 기즈 가문과 거듭 대립하는 한편, 신교도인 나바르 가문과 손을 잡으면서 프랑스 왕권 확립에 애썼다. 비록 그녀의 마지막 아들인 앙리 3세는 8개월 뒤 암살당하지만, 사위 앙리 드 나바르가 앙리 4세로 즉위하면서 강력한 프랑스 왕권의 기초를 세우게 된다.

　카트린은 1589년 1월 5일 블루아에서 사망했다. 일설에 의하면 임종 전에 카트린은 자신의 고해성사를 들어주던 수도원장으로부터 그의 본명이 '쥘리앙 드 생제르맹'Julien de Saint Germain이란 소리를 듣고는 "아 나는 이제 꼼짝없이 죽었다!"며 탄식을 금치 못했다고 한다. 왜냐하면 몇 년 전에 용하다는 점성술사가 그녀가 생제르맹에서 죽을 것이라고 예언했기 때문이다. 그래서 생전에 그녀는 절대로 생제르맹 거리의 근처에는 얼씬도 안했다고 한다. 그녀

프랑스 화가 알렉상드르–에바리스트 프라고나르Alexandre-Évariste Fragonard(1780–1850)의 〈성 바르텔레미의 학살 장면〉Scène du massacre de la Saint-Barthélémy(1836)(루브르 박물관) 1572년 8월 24일 새벽에 가톨릭 민병대가 루브르 궁에 있는 그녀의 침실로 갑자기 들이닥치자, 보닛boonet을 쓴 새색시 마고는 거기에 피신해있던 신교도 귀족 남성의 목숨을 구하기 위해 총칼을 든 병사들을 오른손으로 힘껏 밀쳐내고 있다. 화가 프라고나르는 위기의 순간 속에서도 침착함을 잃지 않는 마고의 용기와 관대함을 찬양하고 있지만, 그녀의 한쪽 젖가슴을 슬쩍 드러내는 등 달달한 에로티시즘을 가미하는 것도 잊지 않고 있다.

가 죽었을 때 성난 파리의 폭도들은 그녀의 시체를 하수구에 던져 쥐와 문둥이들의 먹이로 만들어야 한다고 마구 외쳐댔다. 그녀의 시체는 방부 처리되

어 한 달 후에 파리의 생 드니 교회에 누워있는 남편 앙리 2세의 옆에 안치되었다. 그녀는 살아생전에도 끊임없이 비방에 시달렸으나, 사망한 후에도 정치 폭군, 독살범, 흑마술사라는 온갖 비난을 죄다 뒤집어썼다.

당시 유럽 전역이 온통 종교전쟁의 소용돌이에 휩싸인 동안에도 카트린은 기이하게도 미신 같은 주술, 점성술에 심취했다. 카트린은 메디치 가문의 후예답게 독을 이용해 주요 정적들을 암살했다는 의혹을 받고 있는데, 특히 나바르 여왕 잔 달브레Jeanne d'Albret(1528-1572)를 독살하고 성 바르텔레미 학살을 촉발했다는 혐의는 유명하

작자 미상의 〈카트린과 아이들〉Catherine de Médicis et ses enfants(1561)(소장처 미상). 1940년의 화재로 소실된 모사품이다.

다. 카트린의 전기 작가인 마크 스트레이지Mark Strage에 의하면, 앙리 4세의 어머니인 잔 달브레는 카트린을 '피렌체 잡화상의 딸'이라고 끊임없이 모욕했던 주요 비방가 중에 하나였다. 1572년 6월 4일 아들 앙리와 카트린의 딸 마고의 결혼식이 있기 두 달 전의 일이다. 잔은 좋아하는 쇼핑을 즐기면서 바람을 쏘인 후 귀가했는데 웬일인지 몸 상태가 별로 좋지 않았다. 다음날 아침에는 발열과 함께 오른손의 통증을 호소하다 5일 만에 사망하고 말았다. 그러자 다음과 같은 소문이 시중에 나돌았다. 카트린이 잔에게 향수를 뿌린 장갑을 선물했는데 그 안에 피렌체 출신의 카트린의 전속 향수업자인 르네René가 극비리에 제조한 독극물(향수)이 들어있었다는 것이다. 이처럼 공상적인 이야기는 알렉상드르 뒤마의 소설《여왕 마고》La Reine Margot(1845)나 미셸 제바코Michel Zevaco의 소설《사랑의 검》L'Épopée d'Amour(1907)에서도 등장한다. 그러나 해부를 통

작자 미상(샤를 뒤뤼Charles Durupt)의 〈기즈 공의 암살〉(연대 미상)(블루아 성 소장품). 카트린이 가장 애지중지했던 아들 앙리 3세가 죽은 기즈 가의 앙리 1세의 차디찬 주검을 무덤덤하게 쳐다보고 있다. 그 당시는 '암살의 계절'이라고 불릴 만큼 도처에서 암살 사건이 횡행했다. 기즈 가의 앙리 1세, 앙리 3세, 그리고 부르봉 왕가의 시조인 앙리 4세 등 3명의 앙리가 모두 암살당했다.

해서 잔의 죽음은 '자연사'로 판명이 났다. 이처럼 소문의 진위에 상관없이 카트린은 이탈리아 출신의 사악한 악녀로 비난을 받았으나, 만일 카트린이 없었다면 그녀의 아들들은 난세에 권력이나 목숨을 제대로 부지하기도 어려웠을

것이다. 그래서 후세의 사람들은 그녀의 아들들이 통치했던 시기를 '카트린 드 메디치의 세기'라 명명한다.

전기 작가 마크 스트레이지에 의하면 카트린은 16세기 유럽에서 가장 강력한 여성 중 하나였다. 비록 그녀 자신이 직접 통치자는 아니었지만 그녀는 전쟁으로 분열된 왕국의 계승자인 아들들을 위해 스스로 섭정직에 올랐다. 그래서 그녀가 범한 일련의 과오들도 적을 모조리 파멸시키려는 피도 눈물도 없는 살인마의 냉혹

작자 미상의 〈앙리 4세와 마고〉Henry&Margot (1572)(파리국립도서관). 카트린 드 메디치의 시대에 나오는 세밀화다.

성 때문이 아니라, 어떻게 해서든지 위기를 수습하려는 불행한 어머니의 절박한 심정에서 비롯된 것으로 보아야할 것이다. 이 같은 사실은 "항상 두려워해야하는 것은 커다란 고통이다"라고 한 그녀 자신의 말 속에 잘 나타난다. 당시 최고 실세로서 프랑스 궁전의 재정을 틀어 쥔 그녀는 메디치 가의 후예답게 건축에도 상당한 관심을 보였다. 그녀의 권위 하에 루브르 궁의 부속 건물이 새로 신축되었고, 몽소 성이나 튈르리 정원이 건설되었다. 카트린 드 메디치는 위대한 예술의 후원자였으며 프랑스 르네상스를 융성하게 만든 훌륭한 조력자였다. 즉 이사벨라 데스테와 카트린 드 메디치, 이 두 여성은 모두 진정한 르네상스의 여인들이었다.

자 이제 카트린 드 메디치가 한때 자신의 며느리로 삼고 싶어 했던 영국의 처녀 여왕 엘리자베스 1세 편으로 넘어가보자. 카트린 드 메디치 가 프랑스 르네상스의 훌륭한 조력자였다면, 엘리자베스 여왕은 '영국의 르네상스'라는 황금기를 이끌었던 걸출한 여걸이다.

역사를 바꿔놓은 훌륭한 여왕 베스

작가 미상의 〈엘리자베스 1세의 초상화〉Portrait of Elizabeth I of England, the Armada Portrait(1588)(워번 수도원)

위의 그림은 작가 미상의[1] 〈엘리자베스 1세의 초상화〉Portrait of Elizabeth I of England, the Armada Portrait(1588)다. 일명 '아르마다 초상화'로 불리는 이 그림은

1 전에는 영국 초상화가 조지 가워George Gower(1540-1596)의 작품으로 알려져 있었다.

1588년 스페인의 아르마다(무적함대)의 패퇴를 기념하기 위해 특별히 제작된 작품 중 하나다. 뒤의 배경으로 스페인과의 치열한 전투 장면이 나온다. 여왕의 흰 손이 지구의 위에 올려 진 것은 영국의 황금기를 이룩한 처녀왕 엘리자베스 1세Elezabeth I(1533-1603)의 막강한 국제적 파워 내지는 제국주의적 팽창을 통해 신대륙까지 뻗어나간 영국의 해상 지배권을 상징하는 것이다. 이 당시 섬나라 영국의 미술은 가톨릭 이탈리아의 트렌드와는 상대적으로 동떨어져 있었고, 아르마다의 초상화도 역시 예외는 아니다. 그래서 이 초상화도 시공

간의 이상적인 통일을 추구하는 근대 르네상스기 미술보다는 중세 플랑드르 지방의[2] 채색 수사본의[3] 영향을 더욱 많이 받았다는 사실을 알 수 있다. 오른쪽의 의자는 두 개의 다른 각도에서 그려졌고, 왼쪽의 테이블도 마찬가지다. 뒤의 배경도 역시 두 개의 각기 다른 스페인 아르마다의 패전의 풍경을 보여준다, 왼쪽 배경은 영국의 화공선들이 스페인 함대를 위협하는 장면이고, 오른쪽 배경은 배들이 이른바 '프로테스탄트 신풍'에 의해서 바위가 많은 해변 쪽으로 밀려나 난파되는 장면을 그리고 있다.[4] 엘

영국 화가 소(小)마커스 기어레이츠Marcus Gheeraerts the Younger(1561~1636)의 〈엘리자베스 1세의 초상화〉(1592)(내셔널 포트레이트 갤러리) 세계지도를 밟고 서 있는 여왕의 위용은 국운의 팽창을 의미한다.

2 플랑드르는 벨기에, 네덜란드 남부, 프랑스 북부에 걸친 중세의 나라를 가리킨다.
3 1455년경 유럽에서 인쇄술이 발명되기 이전의 모든 책들은 사람이 일일이 손으로 쓰고 직접 그린 것이었다. 수사본manuscript이란 손을 의미하는 라틴어의 '마누스'maus와 필기를 의미하는 '스크립투스'scriptus에서 유래했다. 여기서 채색화는 진짜 금이나 은, 또는 여러 가지 광채 나는 색채로 그린 책 속의 삽화를 가리킨다.
4 여기서 '프로테스탄트의 신풍'이란 스페인 함대에 세차게 몰아친 거친 폭풍을 가리킨다. 바

리자베스 여왕은 폭풍과 어둠이 지배적인 오른쪽 배경을 뒤로 한 채, 밝은 태양 광선이 비치는 왼쪽 배경 쪽으로 시선을 향하고 있다. 영국 화가 소(小)마커스 기어레이츠Marcus Gheeraerts the Younger(1561–1636)의 엘리자베스 1세의 초상화도 역시 어둡고 음산한 배경을 뒤로 한 채, 희망과 번영을 상징하는 밝은 배경 쪽을 쳐다보고 있다.

신성로마제국의 황제 카를 5세의 문장. 여기서 두 개의 기둥은 천하장사 헤라클레스의 기둥을 상징한다.

맨 위 작자 미상의 〈엘리자베스 1세의 초상화〉에서 밝은 왼쪽의 배경에 보이는 두 개의 기둥은 펠리페 2세의 부친이며 신성로마제국 황제인 카를 5세(1500-1558)의 유명한 문장(紋章)을 염두에 두고 그린 것이다. 이 일명 〈아르마다의 초상화〉는 비록 원근 구도는 무시되어있으나, 전체적으로 기하학적 균형이 잘 이루어진 그림이다. 예를 들어 엘리자베스가 화려한 러프 칼라 밑에 차고 있는 커다란 진주 목걸이는 동정녀의 '순결'을 상징하는 반면에, 그녀의 옥좌 위에 새겨진 인어 조각상(오른쪽)은 선원들을 유혹해서 익사시키는 치명적인 요부의 간계를 뜻한다. 또 다른 일설에 따르면 여기서 팔이 없는 금색 인어상은 엘리자베스 여왕의 최대 라이벌이자, 5촌 조카인 장신의 스코틀랜드 여왕 메리 스튜어트Mary Stuart(1542-1587)라는 말도 있다.[5] 어쨌든 엘리자베스 여왕은 메리를 뒤로 한 채 앞만 바라보고 있다.

람은 스페인 함대를 좌초시켰고, 결국 가톨릭 수호자인 스페인의 펠리페 2세의 무적함대의 침공으로부터 프로테스탄트 영국을 구해냈다.

5 메리 스튜어트 또는 스코틀랜드의 메리 1세는 1543년에서 1567년까지 스코틀랜드의 여왕이었다. 그러나 24년간 스코틀랜드의 여왕이었다고 해도 그녀가 정작 스코틀랜드에서 생활

그것은 메리의 처형과 거기에 관련된 모든 정치적 음모들은 이미 과거지사이며, 자신은 거기에 대해 더 이상 신경을 쓰지 않겠다는 태도를 의미한다고 한다. 또 지구의 위로 보이는 관은 –군주의 주권을 상징하는 영국의 유명한 '제국 왕관'imperial state crown은 아니지만– 엘리자베스가 영국의 당당한 여제임을 만방에 선포하고 있다.

플랑드르 화가 대(大) 마커스 기어레츠Marcus Gheeraerts the Elder(1520–1590)의 〈버몬지의 혼인 잔치〉A Marriage Feast at Bermondsey(1569)(개인 소장품). 이 그림은 영국 엘리자베스 1세 시대의 사회상을 파노라마처럼 잘 보여주고 있다. 오른쪽에 있는 교회로부터 수행원들의 에스코트를 받고 있는 귀부인이 아마도 여왕 자신일 것이다.

엘리자베스의 재위기는 영국 르네상스의 황금기로 영국의 위대한 대문호 윌리엄 셰익스피어의 문학과 프랜시스 베이컨의 경험론 철학이 이 시대의 대표적인 성과이다. 당시 영국은 민중들도 집집마다 악기를 갖추고 문화 활동을 즐길 만큼 찬연한 문화의 꽃을 피웠다고 한다. 또한 아메리카 대륙에 독신virgin인 엘리자베스 1세를 기리는 차원에서 '버지니아'라는 이름의 식민지를

한 기간은 얼마 되지 않는다.

개척하였고, 아시아에는 동인도회사를 창설하여 훗날 대영제국으로 발전하는 데 필요한 발판을 만들었다. 그래서 이 시대를 훗날 사람들은 '엘리자베스 시대'라고 부르게 된다.

자 '훌륭한 여왕 베스' 편에서는 비단 여왕의 개인 전기뿐만 아니라 동시대의 파란만장했던 여인들도 함께 다루기로 한다. 헨리 8세의 6명의 부인들과 튜더 왕조 시기의 4명의 여왕들, 메리 1세, 엘리자베스 1세, 레이디 제인 그레이와 메리 스튜어트 등을 하나씩 소개하기로 한다. 이 튜더 왕조 시기의 여인들은 하나하나 소설책을 몇 권 써도 모자란 인물들이다.

독일 화가 한스 홀바인Hans Holbein(?-1543)의 〈헨리 8세의 초상화〉(1537)(티센보르네미차 미술관)와 작자 미상의 〈앤 불린의 초상화〉(1533~1536)(내셔널 포트레이트 갤러리)

위의 그림은 엘리자베스 부모의 초상화다. 영국 왕 헨리 8세[1491-1547]의 두 번째 부인이며 엘리자베스의 생모인 앤 불린Anne Boleyn(1501-1536)의 오리지널 초상화 작품은 이미 소실되었고, 위의 작품(오른쪽)은 엘리자베스 시대의 카피 작품으로 추정된다. 헨리 8세의 딸로 태어날 당시에는 적자(嫡子)였던 엘리자베스 튜더(엘리자베스 1세)는 일찍이 아버지로부터 서출로 내쳐지는 비

극을 겪었고 이복 언니 메리 1세(메리 튜더)가 왕으로 군림하던 시절에는 런던탑에 갇혀 있기도 하였다. 즉, 여왕으로 즉위하기 전까지 목숨과 권력을 위해 피눈물 나는 인고의 세월을 보내야 했다. 그러나 현명하게 때를 기다리며 준비된 자에게 찾아온 기회는 이처럼 역사를 바꿔놓는다.

프랑스의 역사화가 에두아르 시보Edouard Cibot(1799–1877)의 〈런던탑에 갇힌 앤 불린〉Anne de Boleyn à la Tour de Londres, dans les premiers moments de son arrestation(1835)(로댕 미술관)

위의 그림은 프랑스의 역사화가 에두아르 시보$^{\text{Edouard Cibot(1799–1877)}}$의 〈런던탑에 갇힌 앤 불린〉$^{\text{Anne de Boleyn à la Tour de Londres, dans les premiers moments de son arrestation(1835)}}$이란 작품이다. 블론드에 백옥같이 어여쁜 피부를 지닌 앤 불린이 각진 잉글리시 후드(두건)를 쓴 채 무릎을 꿇은 자세로 서글픈 상념에 잠겨있다. 매우 수동적이고 순종적인 자세다.

벨기에 화가 구스타프 바페르스$^{\text{Gustave Wappers(1803-1874)}}$의 〈어린 공주 엘리자베스에게 마지막 작별을 고하는 앤 불린〉$^{\text{Anne Boleyn Says a Final Farewell to Her}}$

벨기에 화가 구스타프 바페르스Gustave Wappers(1803-1874)의 〈어린 공주 엘리자베스에게 마지막 작별을 고하는 앤 불린〉Anne Boleyn Says a Final Farewell to Her Daughter, Princess Elizabeth(1838)(소장처 미상)

Daughter, Princess Elizabeth(1838)이란 작품까지 이 두 개의 19세기 작품들은 빅토리아 시대인들이 정복왕 윌리엄 이래 영국의 가장 훌륭한 군주였던 엘리자베스 여왕의 어머니 앤에 대하여, 과연 어떤 감정과 연민을 품고 있는 지를 잘 대변해준다. 특히 화가 바페르스는 19세기 여성의 이상인 '모성'을 강조하고 있

다. 앤은 처형되기 바로 직전, 무엇보다 어머니로서 자신의 품에 안긴 아이에게 작별의 인사를 고하고 있다. 1536년 5월 19일 앤이 참수되었을 때 엘리자베스는 겨우 2년 8개월 된 아이였다. 프랑스 화가 에두아르 시보의 그림도 역시 앤의 섬세한 감정과 여성성을 극구 강조하고 있다. 두 화가는 모두 앤을 첫 번째 정비인 캐서린 오브 아라곤Catherine of Aragon(1485-1536)을 몰아내고 자신이 왕비 자리를 꿰찬 교활한 캐릭터이기보다는 고통 받는 순종적인 여성, 즉 헨리 8세의 폭정의 가여운 '희생물'로 그리고 있다.[6]

빅토리아 시대 화가 헨리 넬슨 오닐Henry Nelson O'Neil(1817–1880)의 〈캐서린 오브 아라곤 왕비의 재판〉
The Trial of Queen Catherine of Aragon(1846 – 1848)(버밍햄 미술관). 자신의 시녀였던 앤 불린과 사랑에 빠져 이혼을 요구하는 헨리 8세에게 제발 이혼 소송을 거두어달라고 간청하는 캐서린 왕비의 모습이 보인다. 헨리 8세는 이를 무시한 채 종교법관들을 쳐다볼 따름이다. 1536년 암으로 세상을 떠나기 전까지 자신이 바로 헨리 8세의 정당한 왕비임을 주장했던 캐서린은 이 일방적인 이혼을 끝까지 인정하지 않았다.

6 그러나 사실 앤은 캐서린 왕비를 내쫓는 과정에서 국내외적으로 크게 신망을 잃어버렸다. 앤의 전임자였던 캐서린 왕비는 왕자를 낳지 못했다는 것만 빼고는 워낙 모범적인 왕비의 전형인지라 서민들에게도 인기가 꽤 높았다고 한다. 앤은 자신이 밀어낸 캐서린 오브 아라곤이 자연사한지 4개월 후에 처형당했다.

당시 화가들은 이처럼 앤을 '순교자'의 이미지로 재창조했다. 여성은 모름지기 어머니다워야 하며, 애정이 깊고 감수성이 풍부해야 한다. 그래서 그 당시에 그려진 앤의 모습은 감정에 복받쳐 울거나 무릎 꿇고 앉아있는 모습이 대부분이다. 빅토리아 시대 초상화의 앤은 블론드의 여성으로 등장하는데 르네상스기와 마찬가지로 19세기도 역시 블론드가 매우 패셔너블한, 선망의 대상이었기 때문이다. 하지만 사실 그녀의 원래 머리색과는 거리가 멀다. 앤 불린에 대한 동시대인의 인물평은 다음과 같다. "키가 큰 편이고, 검은 머리에 갸름한 달걀형의 얼굴, 또 황달에 걸린 사람처럼 혈색이 누렇고 좋지 않은데다 가무잡잡한 피부를 지니고 있었다. 윗니가 약간 튀어나왔고, 오른손은 손가락이 여섯 개인 기형이며(그래서 늘 오른손을 쥐거나 무의식적으로 가리는 습관이 있었다), 턱 아래에는 제법 큰 혹이 달려 있어서 이를 감추기 위해 항상 목까지 올라오는 드레스를 입었고, 또한 자신처럼 목을 가리는 드레스를 입은 궁녀들의 에스코트를 받았다." 앤은 비록 그 시대의 미인 조건을 갖춘 것은 아니었으나 매우 재기발랄하고 매력적이며 당찬 여인이었다고 한다.

영국 역사가이며 작가인 헨리 윌리엄 허버트^{Henry William Herbert(1807-1858)}는 동시대의 여성 전기 작가들이 앤 불린의 생애를 너무 지나치게 가벼운 가십거리로만 다룬다고 조롱한 바 있다. 허버트는 영국의 가톨릭교도들이 앤에 대하여 갖고 있는 공통된 견해를 공유했던 인물이니만큼, 앤에 대하여 편향된 시각을 지닐 수밖에 없었다. 영국의 신학자이며 탐정 소설가인 로널드 녹스^{Ronald Knox(1888-1957)}도 역시 앤을 왕비 캐서린 오브 아라곤의 시녀로 일하면서 호시탐탐 왕비의 자리를 노린 교활한 여성으로 보았다. 이처럼 앤에 대한 평가는 진정한 시대의 히로인 내지 순교자로 보려는 긍정적인 시각과 치명적인 요부나 마녀로 보려는 부정적인 시각 등 양극으로 엇갈린다. 1536년 드라마틱한 죽음을 맞이한 이래, 이처럼 그녀의 진정한 캐릭터에 대한 논쟁은 계속 진행 중이다.

헌리 8세와 그의 6명의 아내의 초상화. 왼쪽에서부터 캐서린 오브 아라곤, 앤 불린, 제인 시모어Jane Seymour(1508-1537), 앤 오브 클레브Anne of Cleves(1515-1557), 캐서린 하워드Catherine Howard(1523-1542), 마지막이 캐서린 파Catherine Parr(1512-1548)다.

헌리 8세는 다음 두 가지로 잘 알려져 있다. 첫째는 캐서린 오브 아라곤과의 이혼 문제로 로마 가톨릭과 결별하고 영국국교회(신교)를 탄생시켜 영국에 민족주의적(?) 성격의 종교개혁을 단행했다는 점이다. 둘째는 여성 편력이 대단해서 6명의 부인을 두었는데, 그중 두 아내를 처형하는 등 세기의 스캔들 메이커였다는 점이다. 헌리 8세는 앤을 런던탑에 가두고 그녀가 6명의 남자와 간통을 저지르고 특히 남동생인 조지 불린과 근친상간을 했다는 누명을 씌운 뒤 사형 선고를 받게 했다. 결국 당시에 고작 3살에 불과했던 엘리자베스 1세 는 아버지 때문에 어머니를 잃고 사생아로 전락하여 계승권도 잃게 된다. 물론 나중에 헌리 8세의 분노가 풀리면서 계승권은 회복되었지만 말이다. 앤 불린 이 처형당하고 불과 10일 후, 아버지 헌리는 제인 시모어Jane Seymour(1508-1537) 와 곧바로 혼인했다.

다음은 프랑스의 낭만주의 화가 으젠 드베리아Eugène Joseph Devéria(1805-1865) 의 〈제인 시모어의 죽음〉La Mort de Jane Seymour(1847)이란 작품이다. 화가는 장 차 헌리 8세의 뒤를 이어 보위를 잇게 될 에드워드 6세Edward VI(1537-1553)의 탄 생을 보고 난 후, 곧 죽음을 맞게 되는 산모 제인 시모어의 애절한 모습을 감 동적으로 묘사하고 있다. 옆에 의사가 기진맥진한 제인의 맥을 짚어보면서 고

프랑스 화가 으젠 드베리아Eugène Joseph Devéria(1805-1865)의 〈제인 시모어의 죽음〉La Mort de Jane Seymour(1847)(발랑스 미술관)

개를 약간 갸웃거리고 있다. 제인은 헨리 8세가 그토록 고대하던 왕자를 낳은 지 불과 12일 만에 세상을 하직했다. 지금으로부터 500여 년 전에 그녀의 목숨을 앗아간 것은 바로 산욕열 때문이었다. 당시 출산은 여성 사망의 첫 번째

요인이었다. 제인은 헨리의 6명의 아내 가운데 세 번째로 그녀도 역시 앤 불린의 시녀였다가 헨리의 눈에 띄어 왕비로 발탁된 케이스다. 금발에 창백한 얼굴, 조용하고 엄격한 성격의 제인은 정열적이고 화려했던 흑발의 앤 불린과는 매우 대조적인 여성이었다. 헨리는 그녀를 가리켜 "나의 진정한 아내"라고 불렀다고 한다. 헨리 8세는 이후에도 세 명의 왕비를 더 맞이하지만 제인이 떡두꺼비 같은 아들을 낳아주었기 때문인지 오직 그녀만을 진실한 아내로 여겼다고 한다. 헨리 8세는 죽어서도 제인 시모어의 옆에 나란히 묻혔다. 출생 때부터 왕위 상속자로 지정된 에드워드는 영국 왕 가운데 최초로 신교도로 길러진 인물이다. 어린 이복동생 에드워드의 세례식 때, 엘리자베스는 성유와 아기 세례복을 나르는 등 세례식 시중을 들어야만했다.

젊은 시절의 엘리자베스의 모습을 그린 초상화는 이전에는 튜더가의 궁정화가이며, 네덜란드 매너리즘 화풍의7 주창자였던 윌리엄 스콧William Scrots(?–1553)의 작품으로 잘못 알려져 있었다. 비록 마른 체격이긴 하나 초상화 속의 공주는 중세의 채색화에 등장하는 귀족 여인들처럼 기형적이고 비현실적인 가녀린 허리를 지니고 있다. 16세기에 한창 유행했던 둥근 모양의 프렌치 후드(두건)를8 쓴 엘리자베스가 손에 책을 들고 무언가

작자 미상의 〈엘리자베스 공주의 초상화〉Portrait of Elizabeth I as a Princess(1546)(윈저 성의 로열 콜렉션)

7 매너리즘은 사실적 재현의 전통에 반기를 들고 자신만의 독특한 매너와 양식에 따라 예술 작품을 구현한 예술 사조를 가리킨다.

8 당시에는 둥근 모양의 프렌치 후드와 각이 진 잉글리시 후드가 유행했는데, 엘리자베스는 프렌치 스타일의 두건을 쓰고 있다.

사색에 잠겨 있다. 1546년도 작품이면, 당시 엘리자베스 공주는 불과 13세의 소녀인데도 미래의 군주다운 기품이 흐르고 침착하며, 펼쳐진 책이 공주의 면학하는 분위기를 잘 보여주고 있다. 그녀의 정식 교육은 1550년에 끝났는데, 그녀는 당시 가장 훌륭한 교육을 받은 여성 가운데 하나였다. 첫 번째 부인 캐서린 오브 아라곤의 박식함을 높이 샀던 헨리 8세는 두 딸 메리와 엘리자베스에게도 꽤 많은 교육을 시켰다. 엘리자베스는 원래 불어와 플라망어,[9] 이탈리아어, 스페인어 등 네 개 언어를 할 수 있었는데, 인생 말년에는 웨일스어, 콘월어,[10] 스코틀랜드어, 아일랜드어까지 구사할 수 있었다고 한다. 1603년에 한 베네치아 대사는 여왕이 이 모든 언어들을 마치 모국어처럼 유창하게 구사했다고 전했다.

독일 화가 소(小) 한스 홀바인Hans Holbein(1497-1543)의 〈앤 오브 클레브의 초상화〉(1539)(루브르 박물관

옆의 초상화는 16세기 가장 위대한 초상화가로 알려진 독일 화가 소(小) 한스 홀바인Hans Holbein(1497-1543)의 〈앤 오브 클레브의 초상화〉[(1539)]란 작품이다. 앤 오브 클레브Anne of Cleves(1515–1557)는 독일 클레브 공국의 요한 3세의 딸로, 헨리 8세의 네 번째 부인이다. 1539년 여름, 홀바인은 헨리 8세의 명을 받고 그녀를 그리기 위해 뒤렌Düren으로 파견되었다. 화가는 아름다운 성장을 한 앤의 모습을 그렸는데, 실물보다 너무 미화해서 그린 탓인지 헨리는 나중에 그녀를 보고 크게 실망했다고 한다. 헨리는 결코 어린 신부 앤과 합방하지 않았기 때문에 결혼을 비교적 쉽사리 백지화시

9 벨기에 북부 지역에서 사용되는 네덜란드어.
10 잉글랜드 콘월Cornwall 지방에서 사용했던 켈트어.

킬 수가 있었다. 헨리는 비록 짧은 기간이었지만 한때 자기 부인이었던 앤에게 '왕의 여동생'이란 칭호를 내렸다. 때문에 그녀는 이혼 후에도 고향으로 돌아가지 않고 계속 영국 왕실의 일원으로 남게 되었고, 캐서린 오브 아라곤의 딸인 여왕 메리 1세$^{(1516-1558)}$의 치세기에 숨을 거두었다고 한다.[11]

프랑스 화가 폴 들라로슈Paul Delaroche(1797–1856)의 〈런던탑에서 레이디 제인 그레이의 처형〉
L'Exécution de lady Jane Grey en la tour de Londres(1833)(내셔널 갤러리)

위의 그림은 프랑스 화가 폴 들라로슈$^{Paul\ Delaroche(1797–1856)}$가 그린 〈런던탑에서 레이디 제인 그레이의 처형〉$^{L'Exécution\ de\ lady\ Jane\ Grey\ en\ la\ tour\ de\ Londres(1833)}$이란 작품이다. 재위한 지 6년 만에 에드워드 6세가 16세의 나이로 병사하자[12] 1554년 2월, 16세의 소녀 제인 그레이$^{Jane\ Grey(1536/1537-1554)}$는 자신

11 앤은 1557년에 42세의 나이로 숨을 거두었는데, 헨리 8세의 6명의 부인 중에서 가장 마지막까지 살았던 사람이다.
12 1537년에 태어나 12일 만에 어머니를 잃고, 10살 되던 해에 아버지 헨리 8세가 죽으면서

작자 미상의 〈레이디 제인 그레이의 초상화〉
(1590)(내셔널 포트레이트 갤러리) 21세기 초에 발
견된 초상화인데, 동시대에 그려진 〈레이디 제인
그레이의 초상화〉의 모사품으로 추정된다. 16세에
사망한 것에 비해 비교적 노안(?)으로 보이는 생
전의 초상화.

의 사촌인 에드워드 6세의 상속자로
서 영국 여왕임을 선포한다.[13] 그러나
또 다른 강력한 왕위 계승자인 엘리
자베스의 이복언니 메리 튜더에게 단
9일 만에 폐위되어 런던탑에서 반역
죄로 참수당하고 말았다. 그래서 그
녀에게는 '9일의 여왕'이란 서글픈 별
명이 따라다니게 된다. 그녀의 재위
기간이 너무도 짧기 때문에 군주 목
록에 포함시키지 않는 학자도 있지
만, 영국 왕실에서는 제인을 정통 군
주로 인정하고 있다. 아버지 헨리 그
레이는 왕족이 아니었지만 외가 쪽의

조모가 헨리 8세의 여동생인 메리 튜더였기 때문에, 이 점이 그녀가 헨리 7세
의 외증손녀로서 왕위 계승권을 가질 수 있다는 근거가 되었다.

어쨌든 그녀의 부모와 시부모의 정치적 야욕에 등 떠밀려 잠시나마 권좌에
올랐던 제인은 결국 원치 않았던 권력 때문에 죽음을 맞이한 비련의 주인공
이 되었다.[14]

원래 그녀에게 내려졌던 형벌은 여왕 전하가 바라는 대로 타워 힐^{Tower Hill}

왕위에 올랐으나 몸이 약해 불과 6년 만에 폐결핵으로 사망했다. 미국 소설가 마크 트웨인의
유명한 소설 《왕자와 거지》는 그를 모델로 했다고 한다.
13 제인의 정확한 출생일자는 전해지지 않으나 에드워드 6세와 생일이 같다는 설이 있다. 아
버지는 도셋 후작 헨리 그레이^{Henry Grey}이며, 어머니는 헨리 8세의 생질녀인 레이디 프란
세스 브랜던^{Frances Brandon}이다.
14 에드워드 6세가 결핵으로 오래 살지 못할 것을 안 추밀원 의장 노섬벌랜드^{Northumberl}
and 공작은 제인을 며느리로 맞이해서 왕위를 이어가게 하려는 계획을 세웠다. 결국 에드워
드 6세가 16살의 나이로 숨지자, 에드워드의 두 이복누나인 메리 1세와 엘리자베스 1세를 배
제하고 제인을 왕위 계승자로 선언했다.

에서 산채로 화형에 처해지는 것이었다고 한다. 영국에서 화형은 반역죄를 저지른 여성에게 가해지는 전통적인 형벌이었다. 1553/4년 2월 12일, 그녀의 남편 길드포드 두들리Guildford Guildford Dudley(1535-1554) 경이 먼저 런던탑의 감방에서 끌려 나와 타워 힐의 처형장에서 참수를 당했다. 말 한필이 끄는 초라한 수레에 남편의 시체가 실려 온 것을 보고 제인은 "오 길드포드!" 이렇게 남편의 이름을 두어 차례 소리쳐 불렀다고 한다. 그리고 나서 그녀도 역시 곧바로 참수 당하는 잔인한 수순을 밟았다.

화가 들라로슈는 제인이 처형당하기 바로 직전의 순간을 포착해서 그림을 그렸다. 희생자인 제인이 눈을 가린 채 마치 예복처럼 새하얀 비단옷을 입고 무릎을 꿇은 채 앉아 있다. 나중에 피로 흥건히 물들게 될 새 짚더미 위에 놓인 참수대에 머리를 대기 일보 직전이다. 그녀의 옆에 있는 남성은 당시 런던탑의 재판관이었던 토머스 브리지Thomas Brydges 경으로 추정되며, 오른쪽에 도끼를 들고 서 있는 남성은 사형 집행인이다. 제인

프랑스 화가 폴 들라로슈Paul Delaroche(1797–1856)의 〈런던탑에서 레이디 제인 그레이의 처형〉의 부분도

은 런던탑에 갇혀있었을 때 시녀 두 명의 방문을 허락받았는데 그중 한 명이 바로 그녀의 유모였다. 제인의 뒤에서 몹시 비통해 하는 여인들이 바로 그들이다. 독실한 신교도였던 제인은 주의 자비와 용서를 구하는 시편 51장을 읊으며, 시녀들에게 장갑과 수건을 유품으로 건네주었다고 한다. 그녀는 사형 집행인에게 자신을 빨리 보내달라고 정중히 부탁했다. 눈가리개를 가리키며 "처형대 위에 눕기 전에 이것을 써도 될까요?"라고 요청했으나, 도끼를 든 형리

는 "안 됩니다"라고 안쓰럽게 거절했다. 그러자 제인은 제 손으로 눈가리개를 했다. 그러나 목을 올려놓을 처형대를 찾지 못해 "아, 어떻게 하지? 어디에 있지?"라며 그녀가 허공을 허우적거리자 브릿지 경이 보다 못해 그녀를 사형대로 인도하는 서글픈 장면을 그린 것이다.

엘리자베스의 어머니 앤 불린이나, 헨리의 5번째 아내였던 캐서린 하워드와 마찬가지로 제인도 역시 '타워 그린'으로 알려진 런던탑의 야외 공간에서 처형되었다는 것이 주지의 사실이다. 그러나 프랑스 화가 들라로슈는 예술가의 자유로운 상상력을 발휘해서 처형 장소를 보다 아늑한 '실내'로 옮겨다 놓았을 뿐더러, 그가 그린 제인 그레이의 처형 장면은 전통적인 영국 귀족의 처

영국 화가 비암 쇼Byam Shaw(1872-1919)의 ⟨1553년 엘리자베스 공주와 함께 런던에 입성하는 메리 1세⟩
The Entrance of Queen Mary I with Princess Elizabeth into London, 1553(1910)(웨스트민스터 궁 컬렉션)

형식보다는 오히려 프랑스 혁명기에 단두대의 이슬로 사라진 수많은 프랑스 귀족들의 처형 장면을 연상케 한다. 제인은 마지막으로 주의 이름을 외쳤다고 한다. 비록 커다란 반역죄로 형장의 이슬로 사라졌지만 오늘날 그녀는 정치적 희생자 내지 순교자로 평가받고 있다.

옆의 그림은 영국 화가 비암 쇼^{Byam Shaw(1872–1919)}의 〈1553년 엘리자베스 공주와 함께 런던에 입성하는 메리 1세〉^{The Entrance of Queen Mary I with Princess Elizabeth into London, 1553(1910)}란 작품이다. 앞서 얘기한 대로 제인 그레이는 여왕으로 추대되었지만 메리 튜더는 불과 9일 만에 가톨릭 세력의 지원을 받고 신교도들에게는 중립을 약속하면서 런던에 입성하는 데 성공했다. 화가는 1553년에 영국 역사상 실질적으로 최초의 여왕으로 추대된 메리가 런던에 무혈입성하면서 사람들로부터 환영받는 장면을 그리고 있다. 각진 영국식 후드를 걸친 메리 1세의 뒤에는 이복 언니를 도와서 행렬을 수행하는 검은 모자에 붉은 망토를 걸친 엘리자베스 공주가 서 있다. 화가는 16세기의 역사적 인물들을 그렸으나 전반적으로 매우 모던한 화풍이 느껴진다.

메리는 헨리 8세 사후, 그녀보다 무려 21살이나 어린 남동생 에드워드가 왕위에 올랐기 때문에 36세까지 희망 없는 노처녀로 늙어야했다. 비로소 왕위에 오른 후인 1553년, 올드미스인 메리 여왕에게 스페인 국왕 펠리페 2세의 초상화가 배달되었는데, 그녀는 11년 연하의 5촌 조카에게 그만 홀딱 반했다고 한다. 첫 결혼 후 2년 만에 아내와 사별하고 9년이나 홀

네덜란드 화가 안토니스 모르Antonis Mor(1519-1575)의 〈메리 1세의 초상화〉(1554)(프라도 미술관). 매우 다부지고 음울한 인상인데 한 손에 처연하게 붉은 꽃 한 송이를 들고 있다.

아비로 지냈던 펠리페는 이 정략혼이 스페인과 가톨릭의 번영에 도움이 된다고 생각해서인지 그다지 커다란 불만을 갖지는 않았다고 한다. 속설에 의하면 영국 측에서 보낸 메리의 초상화가 실물보다 훨씬 미화되어 흡족했으나, 막상 만나보니 메리 1세는 미인은커녕 못생긴 여자였기 때문에 펠리페 2세가 기겁했다고 한다. 영국 국민들은 그들의 여왕이 합스부르크 왕가의 '외국인' 신랑보다는 국익을 생각해서 영국 남성과 혼인하기를 바랐다. 그러나 그녀는 "자신에게 과분한 상대"라면서 모두의 반대를 물리치고, 1554년 7월 20일 (이미 전처와의 사이에서 아들까지 낳은) 펠리페 2세와 기어이 결혼했다. 이때 메리의 나이는 38살, 펠리페의 나이는 27살이었다. 메리에게 이 결혼의 가장 중요한 목적 중 하나는 영국 왕권에 '가톨릭 상속자'를 제공하는 일이었다. 캐서린오브 아라곤의 딸 메리는 어머니가 받았던 설움을 복수라도 하듯이 대대적인 신교 탄압에 나섰고, 자신의 어머니를 내친 앤 불린의 딸이자 이복동생인 엘리자베스 1세에게 왕위를 물려주고 싶지 않아서 어떻게든 자녀를 낳아 왕위를 이어받게 하려고 노력했다. 하지만 당시 임신하기엔 나이가 상당히 많았던데다 자궁이 좋지 않았고, 남편도 아이를 갖는데 비협조적이었기 때문에 그렇게 바라던 아이는 끝끝내 낳지 못했다.[15] 그녀는 죽기 전날에야 자신의 후계자로서 여동생을 지명했다. 갑작스런 건강의 악화(난소암)로 치세 5년 만에 향년 42세의 나이로 메리가 사망하자, 남편 펠리페 2세는 스페인의 자기 누이에게 이 모든 일이 나로 인해 생긴 것 같다는 참회의 서신을 보내며 참담한 심정을 토로했다. (그러나 그는 아내가 사망하기도 전에 엘리자베스에게 벌써 청혼하기 시작했던 것으로 알려져 있다.) 재위 기간 내내 로마가톨릭 복고 정책으로 성공회를 탄압하여 – '피의 메리'라는 오명을 얻을 정도로 – 인기가 끝없

15 펠리페 2세와 결혼했지만 명색이 영국 여왕인지라 조국을 떠날 수 없었던 메리는 스페인에 있는 남편에게 영국으로 와달라고 애원하는 편지를 썼지만 펠리페는 온갖 핑계를 대며 그녀의 요청을 묵살했다. 가뭄에 콩 나듯이 오는 남편의 마음을 얻으려고 애를 쓰다가 그녀는 상상임신까지 했다고 한다.

이 추락했던 여왕이[16] 마침내 죽었다는 희소식(?)이 들리자 런던 시민들은 일제히 햇불을 들고 나와 축제를 벌였다고 한다. 그래서 메리의 기일은 200년 동안 압정에서 해방된 축제일로 기념되었다.

영국의 역사학자 존 폭스John Fox(1516/1517-1587)의 저서 《순교자의 책》Book of Martyrs(1563)에 나오는 삽화다. 메리의 신교도 탄압에도 개종을 거부한 채 용감하게 죽어간 웨스트민스터 주교 니콜라스 리들리 Nicholas Ridley와 로체스터 주교 휴 라티머Hugh Latimer의 화형식 준비 장면을 그린 것이다. 죽기 전에 라티머는 "리들리 주교여, 같이 기도합시다. 우리는 오늘 주님의 자비로 영국에 영원히 꺼지지 않을 촛불을 켜게 될 것이요!"라고 의연하게 외쳤다고 한다.

　　다음 그림은 플랑드르 화가 루카스 데 헤레Lucas de Heere(1534-1584)의 〈헨리 8세의 가족: 튜더 왕가의 왕위 계승에 대한 알레고리〉The Family of Henry VIII: An Allegory of the Tudor Succession(1572)인데, 이른바 튜더 왕가의 왕위 세습을 우의적으로 묘사한 작품이다. 중앙의 왕좌에 있는 사람이 영국의 절대 군주 헨리 8세다. 그림의 왼쪽에서 입장하는 두 인물이 메리 1세와 그의 남편 스페인의 펠리페 2세다. 딸 메리가 펠리페 2세와 같이 나오지만, 그녀가 펠리페와 혼인

16 메리 1세는 통치 기간 중 신교 지도자 300여 명을 화형에 처하는 등 '피의 메리'라 불리며 악명을 떨쳤다.

플랑드르 화가 루카스 데 헤레Lucas de Heere(1534-1584)의 〈헨리 8세의 가족: 튜더 왕가의 왕위 계승에 대한 알레고리〉The Family of Henry VIII: An Allegory of the Tudor Succession(1572)(카디프 국립미술관)

루카스 데 헤레Lucas de Heere(1534-1584)의 〈헨리 8세의 가족〉의 부분도. 이 가톨릭 부부를 뒤에서 수행하는 것은 전쟁의 신 마르스다. 곤봉과 방패를 든 마르스는 부부가 수행하는 전쟁을 대표하는 반면에, 평화의 여신과 손을 잡은 엘리자베스 1세의 치세는 왕국의 무궁한 평화와 번영을 상징한다.

한 것은 여왕으로 즉위한 후인 1554년의 일이고, 헨리 8세는 이미 1547년에 사망한 뒤였다. 헨리 8세의 아들 에드워드 6세는 왕의 왼편에 무릎을 꿇고서, 아버지로부터 '정의의 칼'을 받고 있다. 우리의 주인공 엘리자베스 1세는 전경에 위치하면서 단연 화면을 압도하고 있다. 그녀를 수행하는 두 명의 여성은 각각 '평화'와 '풍요'의 여신이다. 또한 엘리자베스 1세와 손을 잡고 있는 평화의 여신이 발로 밟고 있는 것은 '불화의 칼'이며, 왼쪽 젖가슴을 드러낸 채 곡물과 과일 다발

을 한아름 안은 풍요의 여신의 머리에는 역시 풍요를 상징하는 뱀 두 마리가 똬리를 틀고 있다. 이 그림이 제작된 시기는 엘리자베스 1세의 치세인 1572년 이었다. 헨리 8세와 세 명의 자녀들, 또한 메리 1세의 남편 펠리페 2세와 신화

작자 미상의 〈대관복의 엘리자베스 1세〉Elizabeth I in coronation robes(1559)(내셔널 포트레이트 갤러리)

적 인물들의 동시다발적인 등장을 보면, 루카스 데 헤레의 그림은 다분히 시대착오적이라고 할 수 있다. 이 그림의 원래 제작 동기는 엘리자베스 여왕의 적법한 왕위 계승과 왕국에 평화와 번영을 가져오는 그녀의 중추적 역할을 강조하려는 것이다.

작자 미상의 〈대관복의 엘리자베스 1세〉^{Elizabeth I in coronation robes(1559)}란 작품은 1559년의 오리지널 작품은 소실되었으며, 1600-1610년경에 제작된 모사품만 남아있다. 엘리자베스는 튜더 왕가의 문장인 장미 문양이 새겨진 옷 위에 장식용 흰색 담비 털을 걸치고 있다. 또한 금발의 머리를 길게 늘어뜨렸는데, 이는 '처녀성'의 상징으로 여왕의 대관식 때는 전통적으로 머리를 풀어 내리도록 했다고 한다. 엘리자베스 시대의 저명한 학자·점성가·수학자·천문학자인 존 디^{John Dee(1527-1608/1609)}는 새로운 시대의 탄생을 위해 가장 상서로운 대관일(日)을 1559년 1월 15일로 잡았고 화려한 대관식을 준비했다.

영국 화가 헨리 길라드 글린도니Henry Gillard Glindoni(1852-1913)의 〈**엘리자베스 여왕 앞에서 실험을 행하는 존 디**〉John Dee performing an experiment before Queen Elizabeth I(1913)(소장처 미상). 엘리자베스 여왕의 점술술 자문가이며, 16세기 영국 궁정을 사로잡은 의학자 존 디가 엘리자베스 여왕 앞에서 실험을 행하고 있다. 여기에 모인 엘리자베스 궁정의 신사숙녀들은 모두 하층민에게는 금지된 고급스런 벨벳이나 담비 털, 실크로 만들어진 화려한 의상을 걸치고 있다.

1559년 1월 15일 엘리자베스는 대관식을 거행했다. 헨리 8세가 만든 영국 국교회와 메리의 폭정에 질린 대부분의 영국 국민들은 (심지어 앤 불린의 처형식을 직접 목도했던 자들도) 그녀를 왕으로 인정했다. 그러나 영국 내 가톨릭 세력은 엘리자베스의 어머니인 앤 불린이 가톨릭 국가 스페인의 공주였던 캐서린 오브 아라곤을 폐하고 왕비 자리에 올랐기 때문에 끝까지 엘리자베스를 서출로 생각했다. 그들은 엘리자베스를 대신할 다른 왕위 계승자를 계속 찾았는데, 그 인물이 바로 독실한 가톨릭 신자였던 스코틀랜드의 여왕 메리 스튜어트였다.[17] 아버지 제임스 5세와 엘리자베스 1세는 사촌 지간으로 그녀에게 엘리자베스는 5촌 아주머니가 된다. 튜더 왕조 시기의 4명의 여왕들 중에서 메리와 엘리자베스가 카리스마가 넘치는 강력한 여왕이었다면, '9일간의 여왕' 레이디 제인 그레이와 (그녀와 마찬가지로 형장의 이슬로 덧없이 사라진) 메리 스튜어트는 그야말로 비운의 여왕이었다.

다음 그림은 이탈리아 화가 프란체스코 하예츠^{Francesco Hayez(1791-1882)}의 〈사형 선고를 듣고 자신의 결백을 주장하는 메리 스튜어트〉^{Mary Stuart Protesting her Innocence on Hearing her Death Sentence(1832)}란 작품이다. 19세기 중반 밀라노 낭만주의 화풍(畵風)의 리더였던 하예츠는 1832년에 이 그림을 브레라 갤러리에 최초로 출품했다.[18] 19세기 유럽 미술에서 이 스코틀랜드 여왕의 비극적 운명은 매우 인기 있는 주제 중 하나였다. 키가 180센티였다는 장신의 메리가 러프 칼라 장식의 검은 옷을 입고서 벽 위의 성상을 가리키고 있다. '가톨릭의 순교자'로 애도되는 그녀의 죽음에 대한 진실 공방은 결코 간단하지가 않다. 카트린 드 메디치의 장남인 첫 번째 남편 프랑수아 2세⁽¹⁵⁴⁴⁻¹⁵⁶⁰⁾가 갑자기 병사하는 바람에 그녀는 18세의 청상과부가 되었다. 그러나 철없던 시절 메디

17 가톨릭교도들은 헨리 8세가 아라곤 출신의 캐서린과 이혼하고 앤 불린과 결혼한 것은 무효이고 따라서 엘리자베스는 사생아이며 메리야말로 합법적인 여왕이라고 생각했다.
18 1828년에 교수형에 처해지는 메리 스튜어트를 그린 후에, 화가 하예츠는 또 다시 그녀의 생애와 관련된 두 번째 작품을 그린 것이다.

이탈리아 화가 프란체스코 하예츠Francesco Hayez(1791-1882)의 〈사형 선고를 듣고 자신의 결백을 주장하는 메리 스튜어트〉Mary Stuart Protesting her Innocence on Hearing her Death Sentence(1832)(루브르 박물관)

치 가의 시어머니를 '장사치 가문의 딸'이라며 비웃었던 메리에게 프랑스 왕가에 설자리는 없었다. 어쩔 수 없이 춥고 음산한 고장 스코틀랜드로 돌아와 자신의 사촌이자 가톨릭교도인 단리 경과 혼인했으나[19] 그와의 불화, 아들 제임스 스튜어트(1566–1625)의 출산 이후 남편을 암살한 보스웰 백작과의 (강제) 결혼 등으로 목숨이 위태해진 그녀는 결국 5촌 아주머니뻘인 엘리자베스에게로 피신했다.

다음 그림은 콘월 출신의 영국 화가 존 오피John Opie(1761–1807)의 〈리치오의 암살〉The Murder of Rizzio(1787)이란 걸작이다. 이 끔찍한 암살 사건이 발생했을

19 스코틀랜드의 국교는 그녀가 없는 사이 프로테스탄트로 바뀌어있었는데, 가톨릭교도인 단리 경과 혼인하는 바람에 신교도의 반발을 샀다. 이 결혼은 불행한 운명의 시발점이 되었고 결국 메리를 파멸로 이끌어갔다.

영국 화가 존 오피(John Opie(1761–1807)의 〈리치오의 암살〉The Murder of Rizzio(1787)(길드홀 아트 갤러리)

당시에 메리는 후일 엘리자베스의 뒤를 이어 영국과 스코틀랜드를 통치하게 될 제임스 1세를 임신한지 7개월째였다. 여왕의 개인 식당으로 갑자기 뛰어든 폭도들은 여왕이 아끼는 이탈리아 시종인 다비드 리치오^{David Rizzio(1533·1566)}의 목숨을 내놓으라고 요구했다. 그러나 여왕이 이를 거절하고 리치오를 자신의 뒤로 숨기자, 그들은 여왕이 보는 앞에서 리치오를 무려 56차례나 칼로 찔러 죽였다고 한다.[20] 이를 제지하려는 여왕의 다급한 표정과 바닥에 넘어진 리치오에게 끝까지 칼을 휘두르는 남성(단리 경?)의 질투어린 증오가 보기에도 처절하다. 화가 오피는 이 작품을 출품한 후에 로열 아카데미에 입성할 수 있었으며 1805년에 그곳의 회화 교수가 되었다.《내 심장은 나의 것: 스코틀랜드 여왕 메리의 생애》의 저자이기도 한 역사가 존 가이^{John Guy}는 다비드

20 이 다비드 리치오가 제임스 1세의 생부라는 소문이 있다.

미국 화가 데이비드 닐David Neal(1838-1915)의 〈메리 스튜어트와 리치오의 첫 만남〉The first meeting of Mary Stuart and Rizzio(1877)(소장처 미상). 악기 류트를 내려놓고 계단 밑에 놓인 오크나무 궤짝 위에 곤히 잠들어 있는 리치오를 여왕 메리가 처음으로 발견하는 모습이다.

리치오를 이탈리아 피에몬테 지방 출신의 젊은 시종이며 음악가로 소개했다. 그는 사보이 공작의 수행원으로 스코틀랜드에 따라왔다가 메리의 눈에 띄어, 처음에는 음악으로 여왕을 즐겁게 해주다가 나중에는 그녀의 개인 비서가 되었다. 그러나 두 사람이 심상치 않은 관계라는 소문이 시중에 나돌았고, 결국 이 불미스런 소문이 상기(上記)한 리치오 암살사건의 중요한 촉발제가 되었다.

메리는 미남자인 헨리 스튜어트, 즉 단리 경과 사랑에 빠져 국익에도 도움이 되지 않는 무분별한 결혼을 했다. 역사가 존 가이에 따르면 그는 자기성애에 빠진 "나르시스트에다 태생적인 음모가"였다. 잘생긴 외모와는 달리 나약한 술주정뱅이에다 방탕한 난교 생활까지 즐겨, 심지어 아내의 연인인 리치오와 함께 잤다는 설까지 있다. 어쨌든 메리와 결혼한 후에 단리 경은 스코틀랜드 왕이란 새로운 타이틀을 얻었지만, 이 결혼의 축복은 그리 오래가지 않았다. 메리는 남편과 동등한 통치자로서 스코틀랜드를 다스리려 했으나 남편 단리는 자신의 정치적 목적을 위해 종교를 이용했고,[21] 또 아내가 모든 권력을 자신에게 이양해주기를 기대했다. 메리는 땅을 치고 후회했으나 이미 그녀는 단리의 아이를 임신한 상태였다. 1565년 크리스마스 때부터 부부의 사이는 벌써 소원해졌다. 아까 존 오피의 그림에서도 보았듯이, 아내의 전폭적인 신뢰와 지지를 받고 있는 시종

21 단리는 스코틀랜드의 종교를 바꾸려는 음모를 꾸며, 지난 4년간 메리가 현명하게 처신했던 종교타협책을 위기에 빠뜨렸다.

리치오에게 불타는 질투심을 느낀 단리는 다른 귀족무리들과 합세해서 리치오와 둘 만의 오붓한 만찬을 즐기던 아내의 면전에서 연적을 가장 비정한 방법으로 살해했다. 수도 없이 칼에 찔린 후 리치오는 값나가는 보석과 옷들이 모두 벗겨진 채 계단에 던져졌다. 바로 2시간 후에 그의 시체는 홀리룻^{Holyrood}의 묘지에 매장되었다고 한다. 이 일로 메리는 단리가 자신의 목숨까지 노리고 있다고 확신하게 되었다. 같은 해 6월 아들 제임스가 태어났으나 부부 사이는 전혀 회복될 기미를 보이지 않았다. 그 사건

프랑스 화가 프랑수아 클루에François Clouet(1515 -1572)의 〈스코틀랜드 여왕 메리의 초상화〉 Mary, Queen of Scots(1559)(빅토리아 앨버트 박물관)

이 있은 지 1년도 채 못 되어 단리 경은 의문의 폭사를 당했는데, 메리는 남편의 암살에 연루되었다는 의심까지 받았다. 이 와중에 설상가상으로 이 사건의 주동자로 의심받고 있던 보스웰^{Bothwell} 백작에게 유괴되어 그녀는 겁탈당한 뒤에 황당하게도 그와 결혼해버렸다!

다음 그림은 스코틀랜드 화가 제임스 드러먼드^{James Drummond(1816-1877)}의 〈스코틀랜드 여왕 메리의 에든버러 귀환〉^{The Return of Mary Queen of Scots to Edin-} ^{burgh(1870)}이란 작품이다. 이 그림은 제목대로 에든버러 동쪽에 위치한 카버리 힐^{Carberry Hill}의 전투에서 패한 후 에든버러로 강제 소환된 스코틀랜드 여왕 메리의 모습을 그리고 있는 듯 하지만, 화가는 메리가 곧 로클레벤^{Lochleven} 성에 투옥되기 위해 석양이 물든 에든버러를 떠나는 장면을 포착하고 있다.[22] 그

22 메리는 보스웰의 아이를 임신한 상태로 로클레벤 성에 감금되는데, 치욕스런 감금 생활의 충격으로 결국 쌍둥이를 유산하고 말았다.

스코틀랜드 화가 제임스 드러먼드James Drummond(1816-1877)의 〈스코틀랜드 여왕 메리의 에든버러 귀환〉The Return of Mary Queen of Scots to Edinburgh(1870)(스코틀랜드 국립미술관)

녀는 전 남편 단리의 살해를 비난하는 스코틀랜드 민중들의 험한 삿대질에 봉착하게 된다. 19세기의 많은 작가와 화가들에게 (이른바 스톡홀름 증후군 증세까지 보이는) 이 메리라는 미궁 속의 캐릭터는 아주 매혹적인 주제였다. 그녀의 죄와 불행에 대해서는 여러 가지 이견들이 분분했지만, 화가 드러먼드는 자신의 어떤 견해도 드러내고 있지 않다. 다만 그림 속 바닥에 떨어진 '장갑'을 통해 의문의 수수께끼와 도전을 묵묵히 제시할 따름이다. 즉 누구라도 그 도전의 장갑을 집어 들고 그녀를 위해 싸울 용의가 있는 지 우리에게 물어보는 것 같기도 하다. 이제 메리 스튜어트를 기다리는 것은 신하들에 의한 폐위와 보스웰과의 강제 이혼이었다.[23] 황금빛 미래를 가졌던 젊고 아름다운 여왕의 나이는 그때 25세였고, 그녀의 인생은 완전히 끝나버렸다. 그녀의 세 번째

23 그녀의 배 다른 형제인 모레이Moray가 섭정이 되었고, 겨우 1살밖에 안 된 아들 제임스에게 왕위를 물려주고 퇴위를 당하는 수모를 겪었다.

남편 보스웰은 도망쳤으나 신교국인 덴마크에서 체포당했고, 일설에 의하면 투옥된 지 10년 후에 그만 실성해서 죽었다고 한다. 아직 20대 중반이라는 나이에 메리에게는 오직 감금과 도주, 그리고 음모만이 남아있었다. 간신히 신하들에게서 도망쳐 잉글랜드에 정착한 뒤에도 그녀에게는 옛날의 라이벌이자 정적인 엘리자베스의 자비 하에, 사실상 차가운 냉대와 굴욕을 견디어내는 쓰라린 나날이 있었을 뿐이었다. 하나 뿐인 자식 제임스 1세도 너무도 어린 나이에 헤어진 나머지 어머니를 완전히 잊어버렸다. 처음에는 스코틀랜드에서, 다음은 잉글랜드에서의 19년의 기나긴 유배 생활 끝에, 결국 그녀는 1587년 2월 8일 잉글랜드 동부의 파서링게이Fotheringhay에서 엘리자베스 여왕에 대한 반역죄로 처형되고 말았다.

메리와는 달리 정치적 간계에도 능했던 엘리자베스 1세는 단리 폭사 사건

프랑스 화가 아벨 드 퓌졸Abel de Pujol(1785-1861)의 〈메리 스튜어트의 처형〉La mort de Marie Stuart(19세기)(발랑시엔 미술관). 그녀의 친구이자 시녀인 제인 케네디Jane Kennedy가 처형 장면을 보지 못하도록 메리의 얼굴을 눈가리개로 동여매주고 있다.

헝가리 태생의 독일 화가 알렉산더 폰 리첸-마이어Alexander von Liezen-Mayer(1839-1898)의 〈메리 스튜어트의 사형 집행장에 서명하는 엘리자베스 여왕〉Queen Elisabeth Signs the Condemnation to Death to Mary Stuart(1879)(헝가리 국립미술관)

영국 화가 제임스 드롬골 린턴James Dromgole Linton(1840-1916)경의 〈파서링게이에서 처형되기 직전의 스코틀랜드 여왕 메리〉Mary Queen of Scots About to be Executed at Fotheringay(1910)(소장처 미상). 레이디 제인 그레이와 마찬가지로 눈을 가렸기 때문에 두 손으로 애처롭게 허공을 더듬고 있으며, 뒤에서 두 명의 시녀가 한명은 고개를 숙인 채 흐느끼고 한 명은 뒤돌아보고 있다. 붉은색 쫄 바지(?)에 철가면을 쓴 형리가 도끼를 들고 서 있다.

과 관련된 여러 가지 문제점을 구실삼아 18년 동안 메리를 여러 감옥에 가두며 잉글랜드에 볼모로 붙잡아 두었다. 메리에게 감금 생활은 너무도 길고 고통스러웠다. 운동 부족으로 건강이 나빠지고 뚱뚱해졌으며 미모도 사라졌다. 그러나 어린 시절을 프랑스 궁정에서 보내 화려함과 우아함을 추구하는 경향이 강했던 메리는 죽는 순간까지도 '패션'에 무척 신경을 썼다고 한다. 즉 붉은 드레스를 입고 자신이 거룩한 가톨릭 순교자임을 선언하려 한 것이었다. 그녀는 참수대 위에 목을 올려놓고도 "주여, 당신께 내 영혼을 맡기나이다"를 쉼없이 되뇌었다고 한다.

　소문과는 달리 메리는 자신의 잉글랜드 망명 신청을 받아 준 엘리자베스 여왕의 호의에 반(反)하는 역모를 꾸민 적이 없었다고 한다. 그러나 가톨릭교노

인 그녀의 존재 자체가 신교국인 영국 내 가톨릭교도들의 구심점이 되었기 때문에, 어차피 메리는 숙청당할 수밖에 없는 기구한 처지에 놓여있었다. 엘리자베스는 자신의 5촌 혈육을 처형한다는 불명예스런 선례를 남기지 않기 위해 그녀를 사형시키라는 빗발치는 청원을 계속 기각시켜버렸다. 그러나 메리가 가톨릭 세력이 프로테스탄트 여왕을 몰아내기 위해 꾸미는 음모의 중심이 되었기 때문에, 결국 엘리자베스는 사형을 승인하고 말았다. 사실 엘리자베스는 항상 자신과 비교의 대상이 되는 이 5촌 조카를 매우 싫어했다고 한다. 그녀가 자신보다 더 아름답고, 더 키가 크고 음악과 예술에도 조예가 깊다는 칭찬을 들을 때마다 불편한 심기를 드러냈다. 그녀가 갇혀있는 동안에도 자신이 입지 않는 낡은 옷만 선물로 보냈을 정도였다. 맨 처음 등장하는 〈아르마다의 초상화〉에서도 알 수 있듯이, 메리의 처형으로 영국은 스페인 아르마다의 침공을 받았지만 엘리자베스는 해적 출신의 용장 드레이크를 등용해서 그 공격을 물리치고 영국을 강대국으로 만들었다.[24]

한때 그녀의 시어머니였던 카트린 드 메디치는 예쁘고 총명한 맏며느리를 무척 어여삐 여겨, 자신이 시집올 때 예물로 가져왔던 당대에 가장 비싼 진주를 선물로 주기도 했다.(이 진주는 메리가 처형당한 후에 당연히 승자인 엘리자베스 여왕의 전리품이 되었다!) 하지만 막상 메리는 메디치 가문 출신의 카트린을 시종 무시하는 태도를 취했다. 결국 이러한 고부간의 갈등 때문에 메리는 스코틀랜드 내전에서 반란군에게 패해 망명해야 했을 때 어머니의 고국인 프랑스로 갈 수도 없는 딱한 처지가 되었다. 이는 유년기부터 모진 시련을 겪었던 탓에 인내와 '중용'이라는 처세술의 달인이 된 엘리자베스와는 달리, 원래 금수저를 입에 물고 태어나 철이 없던 메리 스튜어트의 오만하고 자제력이 부족했던 성격을 잘 보여주는 일화라고 할 수 있다. 그녀의 지지자들에게는

24 스코틀랜드 여왕 메리의 처형은 유럽의 가톨릭교도들을 격분시켰다. 스페인의 펠리페 2세는 메리의 처형에 대한 보복으로 잉글랜드를 침공해서 엘리자베스 대신 가톨릭 군주를 왕위에 앉힐 계획을 세웠으나 뜻을 이루지 못했다.

플랑드르 화가 한스 에보르트Hans Eworth(1520·1574)의 〈엘리자베스 1세와 세 명의 여신들〉Elizabeth I and the Three Goddesses(1569)(햄프턴 코트 궁 소장품)

낭만적이고 비극적인 인물로, 정적들에게는 사악한 요부로 비친 메리는 생전에도 격렬한 논쟁을 불러 일으켰다. 엘리자베스 1세는 그녀를 가리켜 아예 "논쟁을 몰고 다니는 애"라고 별명을 붙였을 정도였다. 메리 스튜어트의 드라마틱한 생애는 후대 역사가들 사이에서도 논쟁거리가 되었다. 시대를 막론하고, 16세기의 요부인 동시에 가톨릭의 순교자로도 추앙받는 그녀의 한 많은 일생에 대한 일반 대중들의 흥미도 좀처럼 사그라지지 않고 있다.

위의 그림은 플랑드르 화가 한스 에보르트Hans Eworth(1520·1574)의 〈엘리자베스 1세와 세 명의 여신들〉Elizabeth I and the Three Goddesses(1569)이란 작품이다. 당시 궁정의 중요한 인물들은 신화적 인물들로 표현되는 경우가 많았다. 위의 그림은 그리스 신화에 등장하는 뷰티 콘테스트, 즉 유명한 '파리스의 심판'을 모

티프로 하고 있다. 엘리자베스 1세는 여기서 미의 심판관이었던 미소년 파리스의 역할을 하고 있다. 원래 오리지널 신화에서는 미의 여신 비너스(아프로디테)가 자신의 경쟁 상대인 주노(헤라)와 미네르바(아테나)를 제치고 사과를 차지하는 것으로 나오지만, 여기서는 엘리자베스가 자기 자신을 위해 사과가 아닌 구(球)를 상(賞)으로 들고 있다. 이것은 화려한 세 명의 여신들에 대한 그녀의 위대한 승리를 상징하는 것이다. 어정쩡한 자세로 엘리자베스를 가리키는 여인이 바로 신들의 여왕인 주노, 투구를 쓴 여인이 미네르바, 그리고 아이(큐피드)를 데리고 의자에 앉아있는 나체의 여성이 비너스다. 미네르바는 예지의 여신인 반면에 주노는 권력의 여신이며, 미의 여신 비너스의 장밋빛 얼굴은 아름답게 빛나고 있다. 그러나 엘리자베스 여왕이 나타나자 그 위세에 압도당한 여신 주노가 도망을 치느라 한쪽 신발이 벗겨진 상태이고, 미네르바는 단지 침묵할 따름이며 비너스는 수치심에 그만 얼굴을 붉히고 있다. 또한 엘리자베스가 계단 위에서 세 명의 여신들을 내려다보는 것도 역시 자신이 한 수 위라는 뜻이다.

　화가 에보르트는 이 그림을 현실적인 동시대의 세계(왼쪽)와 우화적인 여신들의 세계(오른쪽)로 크게 양분해서 그렸다. 멀리 오른쪽에는 비너스의 수레를 끄는 백조들이 보이며, 여기서 배경으로 나오는 건물은 초기 윈저 성으로 추정된다. 이 작품은 엘리자베스 1세가 손에 장갑을 낀 유일한 그림으로 알려져 있다. 여왕이 특별히 자신의 우아한 손을 무척 자랑스러워했고, 장갑을 '호의의 표시'로 사용했다는 것은 널리 알려진 사실이다. 여왕이 장갑을 벗는다는 것은 조신에게 그녀의 손에 키스해도 좋다는 사인이며, 그것을 선물로 준다는 것을 의미한다. 15세기 말 피렌체의 메디치 가문의 후원을 받아 설립된 플라톤 아카데미를 이끌었던 인문주의 철학자인 마르실리오 피치노^{Marsilio Ficino}도 역시 피렌체의 권력자인 로렌초 데 메디치를 미네르바의 지혜와 주노의 권력, 또 시와 음악, 우아함의 능력을 비너스로부터 받은 군주라고 칭송해

페테르 파울 루벤스Peter Paul Rubens(1577-1640)의 〈파리스의 심판〉The Judgement of Paris(1639)(프라도 미술관 소장품). 루벤스는 동일한 주제로 여러 편의 작품을 그렸다.

마지 않았다. 당시 르네상스 시대에는 이처럼 세 명의 여신들을 이용해서 현세의 권력에 아부하고 찬미하는 경우가 많았다. 엘리자베스의 모친인 앤 불린도 역시 이 세 명의 여신들의 중요한 덕목을 골고루 갖춘 이상적인 여성상으로 미화되었다. 근대 초기 영국 왕실의 초상화에는 변화가 나타났는데, 단순히 실물과의 유사성에 충실하기보다는 이처럼 복잡하고 정교한 이미지들을 이용해서 국가와 군주의 힘과 열망을 대내외적으로 표현했던 것이다.

영국의 금세공사·초상화가인 니콜라스 힐리어드Nicholas Hilliard(1547-1619)의 〈엘리자베스 1세의 초상화〉Portrait of Queen Elizabeth I(1573-1575)는 16세기 패션의 결정판이라고 해도 과언이 아닐 정도로 호화판 성장을 한 엘리자베스 1세의 초상화다.

엘리자베스는 자기 아버지 헨리 8세로부터 머리색과 영특한 두뇌는 물론이

영국의 금세공사·초상화가 니콜라스 힐리어드Nicholas Hilliard(1547-1619)의 〈엘리자베스 1세의 초상화〉
Portrait of Queen Elizabeth I(1573—1575)(워커 아트 갤러리)

고 교묘한 프로파간다(선동)의 재주 등 많은 재능과 특징들을 물려받았다. 엘리자베스는 자신이 바로 잉글랜드의 정통 군주임을 국민들에게 널리 알릴 필요가 있었다. 이러한 정치적 메시지를 전달하기 위해 그녀가 사용했던 매개 중의 하나가 바로 초상화였다. 그래서 제일 먼저 소개했던 〈아르마다 초상화〉에서도 알 수 있듯이, 엘리자베스 여왕의 초상화에는 영국민뿐만 아니라 전 세계에 그녀가 보내는 상징과 메시지들로 가득 차있다. 이 초상화는 엘리자베스가 불혹에 이른 40세 초반에 그려졌다. 동년에 엘리자베스는 동일한 화가에게 또 다른 초상화를 그리게 했는데, 과연 엘리자베스는 이 두 개의 초상화를 통해 무엇을 말하고 싶었던 것일까?

펠리컨 초상화의 부분도. 여왕의 가슴에 펠리컨 모양의 펜던트 장식이 달려 있다.

옆의 부분도를 살펴보면 여왕의 가슴에는 펠리컨 모양의 앙증맞은 펜던트가 걸려 있다. 그래서 일명 〈펠리컨 초상화〉라고도 불린다. 자, 그러면 먼저 이 펠리컨 초상화 속에 담긴 의미들을 하나씩 풀이해보기로 한다.

첫째로 엘리자베스 여왕의 좌우에 나란히 있는 두 개의 왕관 밑에는 각기 튜더 왕가의 상징인 장미(왼쪽)와 프랑스 왕가의 상징인 백합(오른쪽) 문양이 그려져 있다. 전자는 영국에 대한 엘리자베스의 권리를, 후자는 프랑스에 대한 권리를 상징하는 것이다.[25] 둘째로 엘리자베스는 가슴 위에 펠리컨 장식의 우아한 펜던트를 걸고 있는데, 이것은 국민에 대한 여왕의 헌신적인 사랑, 즉 아가페적인 어머니의 사랑을 의미하는 것이다. 전설에 의하면 어미 펠리컨은 죽어가는 어린 새끼를 살리기 위해 부리로 제 가슴을 쪼아서 그 피를 새끼에게 먹인다고 한다. 또한 중세시대에도 펠리컨의 모성은 인류를 구하기 위해 십자가에 못 박힌 그리스도의 희생 정신에 비유되기도 했다. 셋째 엘리자베스 의상의 화려한 색들은 그녀의 부와 고귀한 신분을 나타낸다. 붉은 천은 양홍(洋紅)으로[26] 염색했는데, 당시에는 염색 자체가 워낙 고가였기 때문에 오직 부유한 자만이 이런 값나가는 옷들을 입을 수가 있었다. 넷째 튜더 왕가를 상징하는 장미 문양이 검정색 자수의 소매 부분이나 베스트에서도 보이는데, 엘리자베스는 자신이 튜더 왕가의 적법한 소생이며 영국 왕위에 대한 권리를 강조하기 위해 이 장미 문양을 많

25 프랑스 왕가의 상징인 백합 문양, 즉 플뢰르 드 리fleur de lys는 1340년대부터 영국 군주들이 계속 수장해온 프랑스 왕위에 대한 권리를 상징하는 것이다.
26 연지벌레로 만드는 물감.

영국의 금세공사·초상화가 니콜라스 힐리어드Nicholas Hilliard(1547–1619)의 〈엘리자베스 1세의 초상화〉
(1575–76)(내셔널 포트레이트 갤러리)

이 사용했다. 마지막으로 헤어에서 의상에 이르기까지 수많은 진주 장식들을
볼 수가 있는데, 진주는 '처녀 여왕' 엘리자베스의 '순결'과 '동정'을 나타낸다.

위의 그림도 역시 니콜라스 힐리어드^{Nicholas Hilliard(1547–1619)}의 〈엘리자베
스 1세의 초상화〉⁽¹⁵⁷⁵⁻⁷⁶⁾다. 〈펠리컨 초상화〉와 마찬가지로 이 그림의 하이라
이트도 엘리자베스가 가슴에 차고 있는 피닉스(불사조) 펜던트다. 그래서 일
명 〈피닉스 초상화〉로 알려져 있다. 피닉스는 희생과 부활의 상징이다. 피닉
스가 기적처럼 500년마다 불타버린 재에서 소생하는 것은 엘리자베스의 피
눈물(?) 나는 '집권'을 상징한다. 또한 피닉스는 그리스도의 부활과 영생에 대
한 약속을 의미한다. 오직 한 마리의 피닉스가 존재하는 것도 엘리자베스의
유일무이성을 대표하는 것이다. 피닉스의 또 다른 의미는 '동정'으로 여왕의
순결과 동정을 표시하는 것이다. 엘리자베스가 걸친 화려한 러프 장식이 달린

블랙과 골드의 드레스는 엘리자베스의 부와 고귀한 신분을 나타내는 것이다.

피닉스 펜던트의 옆에, 그녀의 손에 들린 붉은 장미 한 송이가 보인다. 일설에 의하면, 여왕은 자신의 길고 우아한 손을 자랑하기 위해 항상 손에 무언가를 들고 있는 포즈를 취했다고 한다. 붉은 장미는 튜더 왕가의 문장이기도 하고 사랑과 미, 비밀의 상징이며 5개의 꽃잎은 그리스도의 5개의 상처를 의미한다. 동정과 순결의 상징인 진주는 엘리자베스가 선호하는 보석이다. 그래서 유독 허리 부분에 진주 띠 장식을 늘어뜨린 것은 여왕이 '처녀'임을 알리기 위해서라는 설이 있다. 그녀는 자신이 '처녀 여왕'^{Virgin Queen}으로 기억되기를 바랐다. 늘 "짐은 국가와 결혼했다"는 말을 공공연히 입버릇처럼 말해왔는데, 여왕의 이러한 독신주의는 어린 시절에 어머니와 계모인 캐서린 하워드가 아버지에 의해 죽임을 당한 데서 받은 충격, 그리고 그녀에게 최초로 청혼한 토머스 시모어^{Thomas Seymour(1508-1549)} 경이 정부의 허가 없이 공주에게 청혼했다는 죄목으로 처형당한 것이 크게 영향을 끼친 것으로 알려져 있다.

1547년 헨리 8세의 사망 후에 엘리자베스의 이복동생인 에드워드가 9세의 나이로 왕위에 올랐을 때, 헨리의 마지막 여섯째 부인이었던 캐서린 파^{Catherine Parr(1512-1548)}는 자신의 첫사랑이었던 토머스 시모어 경과 서둘러 지체 없이 재혼했다.[27] 그는 헨리 8세의 세 번째 부인인 제인 시모어의 동갑내기 오빠(동생?)였기 때문에, 당시 국왕 에드워드 6세의 삼촌이기도 했다. 이 신혼부부(?)는 의붓딸인 엘리자베스를 데리고 첼시 근처에 단란

프랑스 르네상스 화가이자 시인 니콜라 드니조 Nicolas Denisot(1515-1559)의 〈토머스 시모어의 초상화〉Portrait of Thomas Seymour(1545-1549)(영국국립해양박물관)

27 캐서린 파에게는 이것이 4번째 결혼이었다.

한 신혼살림을 차렸다. 그런데 거기서 14세의 사춘기 소녀인 엘리자베스는 감정적으로 최대 위기를 경험하게 된다. 사가들은 이 일이 엘리자베스의 나머지 인생에 결정적인 영향력을 미쳤다고 보고 있다. 당시 토머스 시모어는 40세에 가까운 나이였는데, 특히 여성에게 매우 섹스어필하는 매력적인 미남자였다. 그는 14세의 엘리자베스와 서로 거칠게 밀고 때리는 장난을 치는 등 매우 스스럼없는 사이였다. 서로 너무 격의가 없다보니, 그는 어떤 때는 나이트가운을 입은 채 그녀의 침실에 들어가 그녀를 간질이기도 하고 엉덩이를 찰싹 때리기도 했다. 그러나 캐서린 파는 남편의 이러한 부적절한 행동들에 대하여 맞서기보다는, 그녀가 엘리자베스를 붙잡고 있는 사이 남편이 엘리자베스의 블랙가운을 가위로 무려 수천 조각이나 도려내는 장난을 치는 등 오히려 같이 어울리는 쪽을 택했다. 그러던 어느 날 서로 포옹하고 있는 두 사람을 보고 난 후에야 파는 이 일을 깨끗이 정리했고, 1548년 5월에 엘리자베스는 다른 곳으로 보내졌다. 그러나 토마스 시모어는 계속 왕실을 장악하고 자신이 호국경이 되려는 음모를 꾸몄으며, 부인 파가 출산하다 노산(?)으로 숨을 거두자 엘리자베스와 혼인할 의도로 그녀에게 다시 접근했다. 1549년 1월 시모어는 엘리자베스와 혼인하려는 음모를 꾸몄다는 죄목으로 체포되었다. 당시 햇필드 하우스[Hatfield House]에 살았던 엘리자베스는 아무 것도 인정하려 들지 않았다. 그녀의 완강한 고집은 심문관이었던 로버트 티리트[Robert Tyrwhitt] 경을 무척 난처하게 만들었다. "나는 그녀의 얼굴에서 죄책감을 읽었다"고 그는 보고했다. 계모인 캐서린 파가 의붓딸인 그녀를 잘 보살펴 주었기 때문에 아무래도 엘리자베스는 양심의 가책을 느꼈던 것 같다.[28] 1549년 3월 20일 엘리자베스의 첫사랑인 시모어는 참수형을 당했다.

28 캐서린 파는 헨리 8세의 생전에 그를 설득해서 그때까지 사생아 신분이었던 메리 1세와 엘리자베스 1세의 신분을 복원했고, 의붓자식들인 메리나 엘리자베스, 에드워드 6세와 헨리 8세의 친척인 제인 그레이를 같은 궁으로 불러서 잘 양육했으며, 엘리자베스와도 사이가 좋았다고 한다.

플랑드르 화가 대(大) 마커스 기레아츠Marcus Gheeraerts the Elder(1520-1590)의 〈엘리자베스 1세의 초상
화〉(1580–1585)(소장처 미상)

　위의 초상화는 플랑드르 화가 대(大) 마커스 기레아츠Marcus Gheeraerts the Elder(1520-1590)의 〈엘리자베스 1세의 초상화〉(1580-1585)다.[29] 엘리자베스의 가장 아름다운 초상화 가운데 하나인 위의 그림은 일명 〈평화의 초상화〉로도 불린다. 이 초상화는 여왕의 평생 연인으로 알려진 레스터 백작 로버트 더들리 Robert Dudley(1532/1533-1588)와 관련이 있는 것으로 알려져 있다. 로버트 더들리

29 플랑드르의 신교도 화가였던 마커스 기레아츠Marcus Gheeraerts는 영국에 잠시 피신했다가 1577 1586년에는 앤트워프에 기주했다. 그러나 1586년에 그는 다시 영국에 돌이왔고, 의상으로 미루어 보건대 초상화는 1585년보다 약간 뒤늦은 시기에 완성된 것으로 추정된다.

는 노섬벌랜드 공작인 존 더들리의 차남으로 어린 시절부터 엘리자베스 1세와 잘 알고 지내던 사이였다.[30] 여기서 여왕은 '평화의 여신'으로 오른손에 올리브 나뭇가지를 들고, '정의의 칼' 위에 서있다. 이 그림은 로버트 더들리 경이 플랑드르 화가에게 직접 주문했다고 한다. 그림의 배경 뒤에 서 있는 사람들은 더들리 경 자신과 그의 새로운 가족이다. 두 여인은 더들리의 두 번째 아내인 레티스 놀즈Lettice Knollys(1543-1634)와 그녀의 딸로 추정된다.[31] 그러나 더들리 경이 재혼한 후로 엘리자베스는 그의 집을 더욱 더 뻔질나게 드나들었다. 그래서 엘리자베스가 방문할 때마다 안방마님인 레티스는 반드시 집을 비워주어야만 했다. 그는 여왕의 눈 밖에 난 자기 마누라의 복권을 위해 지속적인 노력을 기울였다. 그래서 여왕이 방문할 때마다 부부는 모든 일이 '정상화'될 수 있도록 최선을 다했고, 그 때문인지 그림의 배경 속에 보이는 그의 새로운 정원이 무척 근사해 보인다.

'정의의 칼' 옆에는 귀여운 애완용 개 한 마리가 보인다.[32] 이 강아지는 여왕과 더들리 경의 은밀한 관계를 암시하고 있다. 카트린 드 메디치는 더들리 경이 마침 프랑스를 여행하고 싶어 한다는 소식을 듣고 엘리자베스 여왕과 합스부르크 왕가의 혼인 성사를 방해하기 위해 그의 지지를 얻을 요량으로 더들리 경에게 우아한 초청장을 보냈다. 프랑스 대사는 여왕도 더들리 경의 여행 의사를 알고 있다고 확신한 나머지 여왕의 면전에서 문제의 카트린의 초청장을 그대로 전달했다. 그러나 더들리 경은 여왕에게 미처 그 얘기를 꺼낼 용기가

30 에드워드 6세 사후 아버지가 제인 그레이를 왕위에 앉히려고 하자 이를 돕지만 실패로 돌아가면서 런던탑에 투옥되어 사형을 선고받았다. 아버지와 형은 처형되었지만 로버트 더들리는 1554년에 석방되었다. 프랑스에 주둔한 영국군에 입대하여 승리했고, 영국으로 돌아와 조용히 지내면서 엘리자베스 1세와 연락을 가졌다.

31 더들리 경은 첫 번째 부인 에이미가 사고사를 당한 후에 12년 동안 재혼하지 않고 엘리자베스와 결혼하길 기다렸지만 결국 포기하고 여왕의 친척인 에섹스 백작 부인 레티스 놀즈 Lettice Knollys(1543-1634)와 재혼했다. 결국 레티스는 여왕의 질투와 분노를 사서 궁중에서 쫓겨났고, 엘리자베스는 평생 그녀를 증오했다고 전해진다.

32 엘리자베스의 초상화에 동물이 등장하는 경우는 거의 없다.

없었다. 그와 한시라도 떨어져 있기를 원치 않았던 여왕의 대답은 단호했다. "그대는 나에게 작은 강아지와 같다오. 만일 그대의 모습이 보이면, 사람들은 내가 곧 올 것이라는 것을 알게 될 거요. 그러니 그대가 보일 때마다 사람들은 내가 그리 멀리 않은 곳에 있다고 생각할 테지요."

　다음 그림은 영국 화가 윌리엄 프리데릭 임스^{William Frederick Yeames(1835–1918)}의 〈엘리자베스와 레스터〉^{Queen Elizabeth and Leicester(1865)}라는 작품이다. 레스터 백작 로버트 더들리 경은 용모와 기질 면에서 놀라울 정도로 엘리자베스의 첫사랑의 연인 토머스 시모어와 닮은 점이 많았다고 한다. 그러나 중년 남성 시모어의 유혹은 강제적인 것이었을지 몰라도, 거의 동갑내기인 레스터 백작은 매우 부드러운 언변에 회오리바람처럼 격정적인 매력의 소유자였다고 한다. 엘리자베스는 그의 유혹에 넘어가서 그와 함께 잤을까? 그녀는 시모어 경의 경우와 마찬가지로 이를 절대적으로 부인했다. 로버트 더들리는 엘리자

영국 화가 윌리엄 프리데릭 임스William Frederick Yeames(1835–1918)의 〈엘리자베스와 레스터〉Queen Elizabeth and Leicester(1865)(개인 소장품)

베스에게 보내는 마지막 서신에서 그녀의 약이 자신의 병을 낫게 했으며, 그는 그녀의 발에 키스했노라고 적고 있다. 단지 그것이 전부였을까? 화가 임스는 여왕의 손에 키스하는 더들리 경의 모습을 그리고 있다. 유럽의 군주들과 끊임없이 정략적인 혼담이 오고 가는 동안에도 엘리자베스는 거의 30년 동안이나 그가 자기 옆을 떠나는 것을 절대로 허락하지 않았다. 끝까지 독신으로 살아서 '처녀 여왕', '성녀', '사냥의 여신 다이애나' 등의

한껏 모양을 낸 작자 미상의 〈로버트 더들리의 초상화〉Robert Dudley, Earl of Leicester(1564)(웨데스던 마너)

별명으로 불렸던 엘리자베스, 그런 그녀의 사랑을 아낌없이 받았던 로버트 더들리는 생전에도 그를 시기 질투하는 궁정의 조신들로부터 인기가 별로 없었고, 죽어서도 영국민들의 국민 밉상(?)이 되었다. 많은 사가들이 더들리 경을 욕심 많고 변변치 않은 인물로 평가했으나 그의 매력적인 외모와 경쾌하게 댄스를 추는 능력만큼은 모두 한결같이 높이 샀다. 더들리 경의 생전에 많은 사람들이 그가 자신의 첫 번째 아내인 에이미 더들리^{Amy Dudley(1532-1560)}를 살해했다고 믿었으며, 그는 또한 자신을 반대하는 정적들을 독살했다는 의심도 받았다. 두 번의 결혼과 화려한 여성 편력에도 불구하고, 더들리 경에게 있어서 엘리자베스 여왕과의 염문설은 그의 인생 최고의 러브스토리였다.

엘리자베스는 치세 기간 내내 의회의 끊임없는 결혼 강요와 최소한 왕위 계승자라도 지목하라는 요구에 시달렸다. 왜 엘리자베스가 평생 독신으로 살았을까에 대하여 그동안 많은 추측들이 존재해왔다. 튜더 시대의 결혼은 여성을 전적으로 남편의 지배하에 놓이게 했다. 그녀는 아버지 헨리 8세의 정말 말도

많고 탈도 많았던, 파란만장한 풀 웨딩 스토리를 통해서 결혼에 대한 부정적인 견해를 가졌을 법도 하다. 또한 엘리자베스는 지배욕이 무척 강한 여성이었다. 이런 카리스마 넘치는 여성은 결혼으로 인해 남편을 자신의 위에 군림하게 함으로써 자기 권력을 축소시키고 싶지 않았을 것이다. 어쩌면 그 시대의 여성들이 그러하듯이 아이를 낳다가 죽을 지도 모른다는 두려움이 앞섰을 지도 모른다. 무엇보다 그녀는 결혼이라는 게임(?)을 무척이나 즐겼다고 한다. 그녀의 구혼자들에게 피 단 한 방울 흘리지 않고 영국을 얻을 수 있는 가능성을 항상 열어두면서, 그 누구에게도 마음을 주지 않는 동시에 그 어느 누구도 완전히 소외시키지도 않았다. 때문에 그녀는 '처녀 여왕'이라는 별명을 얻으며 "나는 영국과 결혼했다"라는 명언을 남겼다.

아래 그림은 작자 미상의 〈엘리자베스 1세의 초상화〉[(1585-1590)]다. 이제 최고 권력자로 등극한 그녀의 개인적 취향 그 자체가 바로 '1500년대의 룩'을 결정했다고 해도 과언이 아니다. 불운한 성장기의 '결핍'에 대한 보상심리 때문인

작자 미상의 〈엘리자베스 1세의 초상화〉(1585–1590)(내셔널 포트레이트 갤러리)

지 그녀는 매우 화려한 장신구와 복장, 사치스런 교양과 문화생활을 즐겼다. 특히 초상화 속에서 성장한 모습은 그야말로 화려함의 극치라고 할 수 있다. 엘리자베스 궁정의 여인들은 그녀가 이미 내다버린(?) 패션을 따라서 입기에 바빴다. 궁정 밖에서도 많은 여성들이 앞을 다투어 이른바 '엘리자베스 룩'을 따라 하기에 열을 올렸다.

엘리자베스는 남성 의복에도 지대한 영향을 미쳤다. 여왕이 과장된 실루엣을 극대화하기 위해 원통형 치마 형태를 만드는 파팅게일farthingale을[33] 착용함에 따라 궁정의 조신들도 너나 할 것 없이 허리라인을 잘록하게 해주는 코르셋과 피스코드 벨리peascod belly가 부착된 더블릿[34]을 착용했다. 피스코드peascod는 원래 '완두 꼬투리'를 가리키는데, 속에 패드를 가득 채

작자 미상의 〈오스트리아 대공 카를의 초상화〉(1569)(빈 미술사 박물관). 오스트리아의 대공 카를이 피스코드 벨리가 달린 더블릿을 착용하고 있다.

운 올챙이 배 모양이 마치 꼬투리cod 속에 든 완두콩peas처럼 보인다고 해서 붙여진 희한한 이름이다.

르네상스기의 확고부동한 미의 이상은 블론드에 창백한 안색과 밝은 색의 눈동자, 그리고 붉은 입술이었다. 엘리자베스는 키가 크고 훤칠한데다 창백한 피부에 붉은 기가 도는 밝은 블론드의 머리색을 지니고 있었다. 그런데 나이가 점점 들어가고, 또 다른 여성들이 열심히 자신의 패션을 모방하자 그녀는 자신의 이러한 신체적 특징들을 보다 더 과도하게 살리는 경향이 농후해졌다. 당시 하얀 피부색은 부와 귀족 계급의 상징이었다. 요즘 젊은 여성들은 여름

33 파팅게일이란 서유럽 여자들 복식에서 15세기 후반에서 17세기에 걸쳐 나타난 패션 아이템으로 스커트 속에서 원하는 모양을 만들어 줄 수 있는 구조를 가진 지지대를 말한다.
34 14~17세기에 남성들이 입던 짧고 꼭 끼는 상의.

플랑드르 화가 소(小) 마커스 기레아츠Marcus Gheeraerts(1561/62-1636)의 〈엘리자베스 1세의 무지개 초상화〉The Rainbow Portrait of Queen Elizabeth I(1600-1602)(햇필드 하우스). 엘리자베스는 오른손에 "태양 없이는 무지개도 없다"는 라틴어 문구가 적힌 무지개를 들고 있다. 여기서 무지개는 평화를 상징한다. 문구의 의미는 오직 여왕의 지혜만이 평화와 번영을 보장한다는 뜻이다. 이 초상화가 완성되었을 때 여왕의 나이는 벌써 60대였으나 초상화는 '불로의 여신'처럼 젊고 아름다운 여왕을 묘사하고 있다.

휴가철에 매력적으로 그을린 구릿빛 선탠 피부를 선호하는 편이지만,[35] 그 당시 백지장처럼 하얀 피부는 적어도 '나는 햇볕 속에서 장시간 육체 노동을 안 한다'는 것을 보증하는 일종의 수표였다. 영국의 부유층 여성들은 마치 일본 전통예능의 주자인 가부키 여성 같은 '엘리자베스 룩'을 만들기 위해 장시간 돈과 에너지를 투자했다. 석고처럼 하얀 얼굴을 만들기 위해 사용된 분이 바로 흰 납과 식초로 만든 백연(白鉛)이었다. 또 얼굴에 난 주근깨를 표백하거나 잡티를 없애기 위해 유황과 테레빈유(송진 기름), 수은을 섞어 만든 혼합물을 사용했다. 피부의 투명성을 강조하기 위해 일부러 피부에 가짜 푸른 정맥을 그려 넣기도 하고, 당시에 가장 인기 있던 빨간 입술을 만들기 위해 수은이 들어간 황화물로 연지를 만들었다. 높고 좁은 아치형의 이마와 헤어라인을 만들기 위해 정수리의 머리털을 사정없이 (?) 뽑았고 눈동자의 색을 밝게 하려고 눈 속에는 벨라도나 액을[36] 넣었다. 또한 독성의 안티모니[37] 가루를 넣은 화장 먹으로 아이라인을 또렷하게 그려 넣었다고 한다. 이 정도면 미용이 아니라 거의 자학 수준이다. 동시대인의 평에

35 하얀 피부는 바캉스를 안 갔다는 증표이기 때문이다.

36 벨라도나는 가지과의 유독 식물이다.

37 현재 안티모니는 비소와 마찬가지로 독성이 있다는 것이 판명되어 화장품의 재료로는 쓰이지 않는다.

따르면, 이러한 유해한 독성분들은 결국 피부를 "잿빛으로, 쪼글쪼글하게" 만들었다고 한다. 그래서 이러한 노화 현상을 퇴치하기 위해 피부에 달걀흰자 팩을 해서 대리석처럼 매끄럽고 부드러운 피부를 만들었다.

엘리자베스의 컬 진 붉은 머리는 패션이나 유행을 중시하는 여성들에게는 또 하나의 도전인 셈이었다. 그래서 당시에는 머리를 염색하거나 표백하는 레시피들이 마구 쏟아져 나왔고, 붉은 가발도 인기 있는 대안 중에 하나였다. 물론 엘리자베스 자신도 가발을 이용했다고 한다. 일국의 여왕으로서 엘리자베스는 가장 호화로운 음식을 먹을 권리가 있었다. 화려한 패션과 마찬가지로 그녀의 사치스런 음식도 역시 영국의 부와 국력을 반영하는 것이기 때문이다. 그러나 점점 늙어감에 따라 지나치게 단 것, 사치스런 음식을 좋아하는 그녀의 식습관이 치아를 상하게 하는 등 그녀의 발목을 잡았다.[38] 하지만 여왕의 영향력은 거의 전방위적이어서, 그녀의 용모를 흉내 내려고 심지어 치아까지 검게 하는 여성들마저도 속출했다고 한다. 따라하다가 결국 충치까지 모방하는 여성들이 생긴 모양이다.

다음 그림은 프랑스 화가 폴 들라로슈Paul Delaroche(1797-1856)의 〈엘리자베스 1세의 죽음〉The Death of Elizabeth I(1828)이란 작품이다. 그의 초기 작품들은 구약 성서에서 따온 것이 대부분이었으나, 후기에 그는 주로 영국과 프랑스 역사에서 흥미로운 주제들을 선택했다. 들라로슈는 그 시대에 가장 인기 있는 화가 중 한 사람이었다. 왜냐하면 그의 작품들은 예술을 통한 교육과 낭만주의적 감수성이라는 시대적 요구에 잘 부합했기 때문이다. 들라로슈는 그리는 시대의 인테리어와 의상, 드라마틱한 사건들을 면밀히 검증해서 그림을 그렸다. 여기서는 너무 디테일한 장식 미술의 묘사에 치중하다보니, '여왕의 임종'이라는 그림의 본(本)주제에서 독자들의 시선을 약간 미혹시키는 경향이 있다.

38 프랑스의 식도락가인 브리아—사바랭이 "네가 누구인지 모른다면, 무엇을 먹는 지 가르쳐주면 내가 알려주마" 식의 촌철살인의 경구를 날렸을 정도로 전근대사회에서 음식은 매우 중요한 신분의 상징이었다.

프랑스 화가 폴 들라로슈Paul Delaroche(1797-1856)의 〈엘리자베스 1세의 죽음〉The Death of Elizabeth I(1828)(루브르 박물관)

치세기 내내 '훌륭한 여왕 베스'Good Queen Bess라고 불릴 정도로 절대적인 인기를 누렸지만 엘리자베스의 말년에는 문제가 끊이지 않았다. 1602년 가을까지도 여왕의 건강은 그래도 양호한 편이었다. 그러나 가까운 지기나 친척들의 연이은 죽음은 그녀를 몹시 비탄에 빠뜨렸다. 3월에 엘리자베스는 시름시름 앓기 시작했고 만성적인 우울증에서 헤어 나오지 못했다. 그녀는 장시간 꼼짝

도 않고 의자에 우두커니 앉아있는 일이 많았다. 보다 못한 재상 로버트 세실 Robert Cecil 경이 침상에 제발 누우시라고 그녀에게 권하자, 엘리자베스는 그런 명령식의 어투는 공주에게 하는 말이 아니라고 대꾸했다고 한다.

　1603년 3월 24일 새벽 2-3시경에 그녀는 드디어 70세의 나이로 리치몬드 궁에서 서거했다. 그리고 몇 시간이 안 되어 세실 경과 추밀원은 비운의 여왕 메리 스튜어트의 외동아들인 스코틀랜드의 왕 제임스 6세를, 영국 왕 제임스 1세로 추대했다. 여왕이 죽었다는 소식을 듣고 영국 국민들은 그만 충격으로 할 말을 잃었지만, 저녁 무렵에는 폭죽을 터뜨리고 길거리에서 파티를 열면서 새로운 국왕을 맞이하게 된 것을 기뻐했다. 그러나 새로운 국왕에 대한 부푼 기대는 곧 실망감으로 바뀌었고, 1620년대부터 '엘리자베스 신드롬', 즉 그녀의 치세기를 몹시 그리워하는 사람들의 강렬한 노스탤지어와 숭배 사상이 다시 부활했다. 무능하고 독단적인 제임스 1세는 부패한 궁정을 이끄는 가톨릭의 동조자로만 비쳐졌지만, 엘리자베스는 프로테스탄트의 진정한 히로인 내지는 황금기의 통치자로 널리 찬양을 받았다. 엘리자베스의 통치 말기에 회화 속에 곧잘 등장했던, 여왕의 '승리주의자의 이미지'도 역시 여왕에 대한 향수를 불러일으켰다. 엘리자베스의 통치는 왕권과 교회, 의회가 함께 헌법적인 균형과 소통 속에 이상적으로 작동했던 시대로 이상화되었다. 17세기 초에 여왕의 프로테스탄트 찬미자들이 그렸던 엘리자베스의 이미지도 역시 지대한 영향력을 발휘했다. 영국이 침략의 위협을 당했던 나폴레옹 전쟁 당시에도 엘리자베스에 대한 기억은 국민들 마음속에 다시 되살아났다. 빅토리아 시대에도 엘리자베스의 전설은 그 당시 제국주의적 이데올로기에 잘 부합했으며, 20세기 중반에도 엘리자베스는 외세의 위협에 대한 국민적 저항의 낭만주의적 상징물이 되었다. 영국 역사가 닐J. E. Neale(1890-1975)이나 라우즈A. L. Rowse 같은 저술가는 엘리자베스의 치세를 '번영의 황금기'로 보았으며, 두 사람 모두 여왕을 개인적으로 이상화시켰다. 즉 그녀는 매사에 옳고 정당했으며, 여왕을 싸고 도는

불편한 진실들마저도 아예 무시해버리거나 단순한 스트레스 때문이라며 두둔 해마지 않았다. 그러나 최근에는 보다 복합적인 평가를 내리는 경향이 있다.[39]

향년 70살의 나이로 숨을 거둘 때까지, 그녀는 이웃 국가들과의 쉽 없는 전쟁과 끊이지 않는 내란 속에서도 현명함과 평정심을 잃지 않고 영국의 번영과 평화를 위해 헌신했다. 그녀는 또한 '민중의 동의'에 의해 통치했던 첫 번째 튜더의 군주였다.

마지막으로 튜더 가의 또 다른 여왕, 즉 '블러디 메리'Bloody Mary란 별명이 따라다녔을 정도로 피비린내 나는 '한(恨)의 정치'를 시행했던 이복 언니 메리와 한번 비교해 보기로 하자. 메리는 레이디 제인 시모어의 반란 당시에 런던에 입성하면서 프로테스탄트 세력에게 정치적·종교적인 중립을 약속했었다. 그러나 왕좌에 오른 후 당연히 약속은 지켜지지 않았고, 메리 여왕은 어머니 캐서린 오브 아라곤이 받았던 설움을 마치 복수라도 하듯이 대대적인 신교도 탄압에 나섰다. 영국 전역에서 300명이 산채로 불태워지는 화형식이 거행되었는데 그중에는 60명의 여인과 40명의 아이도 포함되어있었다고 한다. 대외정책 면에서도 메리는 연하의 남편 펠리페 2세에 대한 불행한 '짝사랑'이 정책의 기준이 되었다면, (비록 토머스 시모어나 더들리 경처럼 치명적인 매력의 '나쁜 남자들'에게 끌리는 성향이 있기는 하지만) 끝끝내 독신을 고집했던 엘리자베스에게는 무엇보다 국익이 최우선이었다. 친어머니 앤 불린이 아버지에 의해 처형당하는 비극을 겪고 그녀 자신은 이복언니 메리에 의해 한번 들어가면 결코 살아서 나올 수 없다는 그 악명 높은 런던탑에 갇히는 수난을 겪었음에도 불구하고 영국 역사상 가장 뛰어난 여왕이 된 것을 보면, 역시 준비된 자

39 엘리자베스는 스페인의 무적함대를 무찌른 것으로 유명하다. 그러나 그녀는 대외적으로 스페인이나 합스부르크에 대항한 신교도 국가들의 열렬한 옹호자이기보다는 오히려 소극적일 정도로 매우 신중한 실리주의 외교 정책을 취했다. 외국의 프로테스탄트에게도 매우 제한적인 도움을 주는 등 수세적인 외교 노선을 취했지만, 아이러니하게도 그녀의 치세기에 영국의 대외적인 위상은 높아졌다.

에게 찾아온 기회는 역사를 바꾼다는 사실을 알 수가 있다. 훌륭한 처녀 여왕 베스는 열강들의 위협, 급격한 인플레이션, 종교전쟁 등으로 혼란하기 그지없던 16세기 초반에 유럽의 변방국이던 섬나라 영국을 세계 최대의 제국으로 발전시키는데 이바지했다.

러시아 화가 알렉산더 드미트리히 리토우첸코Alexander Dmitrievich Litovchenko(1835-1890)의 〈**엘리자베스 여왕의 대사에게 자신의 보물을 보여주는 이반 4세**〉Ivan the Terrible demonstrates his treasures to the ambassador of Queen Elizabeth I of England(1875)(러시아 국립박물관). 엘리자베스는 러시아와의 관계를 돈독히 하려고 이반 4세에게 다정한 서신을 자주 보냈는데, 이반 4세는 양국의 군사적 동맹보다는 자국의 실리적인 무역(경제)에 더욱 치중하려는 엘리자베스에게 내심 불만을 품었다고 한다.

르네상스 여성: 에필로그

이탈리아 화가 산드로 보티첼리Sandro Botticelli(1445-1510)의 〈비너스의 탄생〉(1485)(우피치 미술관)

위의 그림은 르네상스 초기 이탈리아 화가 산드로 보티첼리^{Sandro Botticel-}li(1445 1510)의 유명한 〈비너스의 탄생〉(1485)이란 작품이다. 보티첼리는 눈 먼 고전주의 시인 호메로스의 송가에서 예술적인 영감을 얻었다. 그러나 그때까지만 해도 르네상스 화가들은 대부분 가톨릭교회의 엄격한 가르침에 따라서 주제를 선택했기 때문에, 이런 이교도적인 주제는 당시로서는 매우 파격적인 것이었다. 비너스의 모델은 피렌체의 최고 미녀인 시모네타 카타네오 데 베스푸치^{Simonetta Cattaneo de Vespucci(1453-1476)}란 귀족 여성으로 알려져 있다, 그녀의

남편 마르코 베스푸치^{Marco Vespucci}는 이탈리아 탐험가인 아메리고 베스푸 치의 먼 사촌이었다. 제노아 출신의 시모네타는 빼어난 미모 덕분에 시집 온 피렌체에서 클레오파트라의 모델 이 될 정도로 인기가 높았다. 피렌체 의 실권자인 메디치 가의 형제 로렌 초^{Lorenzo}와 줄리아노 ^{Giuliano}도 역시 그녀를 몹시 좋아했다고 한다. 그러 나 시모네타는 이미 기혼인데다 메디 치 가문과 동맹을 맺고 있는 유력한 가문의 며느리였기 때문에, 그녀에 대한 이성적인 호감의 표시도 이른바 '궁정식 연애'라는 테두리 안에서 조

산드로 보티첼리Sandro Botticelli(1445-1510)의 〈시 모네타 베스푸치의 초상화〉(1480-1485)(슈타델 미술관)

심스럽게 이루어질 수밖에 없었다. 만일 핑크빛 염문설이 실제로 불거진다면, 정치적으로 제법 심각한 리스크를 감수해야 하기 때문이다.

화가 보티첼리는 그녀가 죽은 지 10년 후인 1486년에 이 〈비너스의 탄생〉 을 마쳤다. 사람들은 보티첼리의 비너스가 시모네타의 얼굴과 매우 유사하다 는 주장을 했으나, 에른스트 곰브리치^{Ernst Gombrich} 같은 미술사학자는 이를 '낭만주의적 신화'라고 일축해버렸다. 또한 영국의 역사학자 펠리페 페르난 데스-아르메스토^{Felipe Fernández-Armesto}도 역시 '낭만주의적 넌센스'라고 주장 했다. 그래서 시모네타가 화가 보티첼리의 모델이었다는 설은 아무래도 당대 최고 미인이 가장 훌륭한 화가의 모델이 되어야하지 않겠냐는 세인들의 간절 한 바람에서 나온 것이 아닐까 추정하기도 한다.

르네상스의 에필로그에서 굳이 '비너스의 탄생'을 언급하는 이유는 르네상

스기의 결출한 여성들의 전기를 중심으로 내용을 다루다보니, 르네상스의 주류 문화인 고전 예술과 미의 부활이나 근대 미술사의 탄생을 상대적으로 간과했던 경향이 있기 때문이다. 1486년에 완성된 보티첼리의 〈비너스의 탄생〉은 르네상스의 도래를 알리는 선구작(先驅作)이 되었을 뿐 아니라, 이제 미와 사랑의 여신 비너스는 여성의 우아함과 미를 대표하는 영원한 상징이 되었다. 그 당시만 해도 여성의 누드를 그리면 영락없이 '외설'이라고 욕을 먹던 시절이었다. 그렇지만 이 〈비너스의 탄생〉은 '신화'나 '성경' 이야기에 대해서만큼은 무척이나 관대했던 그 시절의 허점을 이용해서 르네상스기에 등장한 최초의 누드화라고 할 수 있다.

자, 이제부터 상징주의의 집합체인 〈비너스의 탄생〉에 관련된 여러 가지 흥미로운 사실들을 한번 정리해보기로 하자. 첫째로 비너스의 탄생은 여러 명의 신들을 묘사하고 있다. 그림의 주인공인 사랑의 여신 비너스가 하얀 조가비 위에 다소곳이 서 있는데, 서풍의 신 제피로스가 바람을 불어 그녀를 해안가로 인도하고 있다. 계절의 여신 호라이(오른쪽)가 새로 탄생한 여신을 위해 아름다운 꽃문양의 케이프(망토)를 준비하고 있다. 제피로스의 품에 안겨있는 네 번째 인물은 바람의 님프인 아우라Aura[1]이거나 봄·꽃과 연관된 클로리스Chloris로 추정된다.

둘째로 이 그림은 여성의 비밀스런 부분을 미묘하게 표현하고 있다. 그것은 비너스가 삼단같이 치렁치렁한 머리(블론드)를 이용해서 손으로 살포시 가리고 있는 곳이 아니라, 바로 그녀가 서 있는 부채꼴 조가비다. 조가비는 전통적으로 여성의 음부를 상징하며, 비너스가 생명의 기원과도 관련된 신비한 바다의 거품에서 태어났다는 것을 넌지시 암시해준다.

셋째로 비너스의 누드는 그야말로 신기원 그 자체였다. 중세의 예술은 엄격한 기독교 사상이 지배적이라 누드화는 거의 찾아보기 어려웠다. 그러나 르네

1 미풍(風)의 상징으로 그리스 예술에서 하늘을 날며 춤추는 여자.

상스 인문주의가 개화하면서 고대 그리스·로마 신화에 대한 사람들의 관심이 재개되었고, 이와 더불어 아름다운 누드화가 다시 소생한 것이다.

넷째로 이것은 템페라유[2]로 그린 초기의 캔버스 유화다. 르네상스 초기에는 (캔버스 대용의) 나무 패널에 그린 그림들이 유행했으나, 습기가 많은 고장에서는 나무가 쉽사리 휘는 경향이 있었다. 그렇지만 보통 천으로 만든 캔버스는 나무보다 가격이 훨씬 저렴한 편이었기 때문에 중요한 전시 작품에는 별로 쓰이지 않았다고 한다. 보티첼리의 그림은 아마포의 캔버스에 그린 첫 번째 작품으로 알려져 있다.

〈비너스의 탄생〉의 부분도

다섯째로 〈비너스의 탄생〉은 원래 신혼부부를 위해 제작된 웨딩 화(畵)였다. (50년 후에 제작된) 티치아노의 〈우르비노의 비너스〉[1538]의 경우와 마찬가지로,[3] 이 보티첼리의 〈비너

〈비너스의 탄생〉의 부분도. 완벽한 여인의 모습으로 바다의 거품에서 태어나 해안가에 도착한 비너스의 고운 자태를 그리고 있다. 그녀가 서있는 조가비는 고대에 여성의 음문을 상징했다. 고대 그리스의 아프로디테 조각상, 즉 베누스 데 메디치Venus de' Medici에 근거해서 그린 것으로 추정된다.

2 안료(顔料)를 교질(膠質)이나 풀 따위에 섞어 만든 채료로 그린 그림이나 또는 그림물감을 의미한다.

3 우르비노의 공작 로베레가 사춘기 소녀인 자신의 약혼녀를 위해 이 '라 돈나 누다'La noona nuda(누드의 여인)의 그림을 화가 티치아노에게 주문했던 것처럼, 로렌초도 역시 자신의 결혼을 기념하기 위해 이 그림을 보티첼리에게 주문했다고 한다.

스의 탄생〉도 역시 부부의 침실에 걸릴 용도로 제작되었다고 한다. 사실상 이런 종류의 누드화는 달콤한 허니문의 침상 위에 걸릴 경우에 더욱 더 센슈얼하고 에로틱한 효과를 발휘하는 법이다. 당시 인문주의자들은 신 플라톤주의적 해석을 가미해서 인간의 영혼을 설명했는데, 보티첼리는 자신만의 독창적 스타일로 이를 화폭에서 재현한 셈이다. 그렇지만 불행하게도 〈비너스의 탄생〉은 대담한 누드의 묘사와 신비한 배경 때문에 거의 50년 동안이나 공중에게 전시되지 못하고 그늘 속에 숨어있어야만 했다. 보티첼리의 비너스가 탄생했을 즈음에 보통 미술 작품에 등장하는 아름다운 여성들은 성모 마리아가 대부분이었다. 때문에 이렇게 수줍은 듯 보일락말락한 미소를 짓는 나체의 여신은 그야말로 파격 내지 충격 그 자체였다. 그래서 보티첼리의 생전에 이 작품은 별로 빛을 보지 못했고, 또한 곧이어 르네상스의 거장 레오나르도 다빈치와 미켈란젤로가 등장했기 때문에 그의 이름은 묻혀버렸다.

여섯째로 〈비너스의 탄생〉은 보티첼리의 또 다른 걸작인 〈봄〉^{La Primave-ra(1482)}과 자매편이다. 비록 시기적으로는 〈비너스의 탄생〉보다 4-5년 전에 완성되었지만, 내용적으로 〈봄〉은 일종의 시퀄 작품(후속작)이라고 할 수 있다. 〈비너스의 탄생〉이 막 개화하려는 세상에 도착한 비너스의 순수하고 때 묻지 않은 고혹적인 자태를 그리고 있다면, 〈봄〉에서는 이미 꽃이 만발한 세상에 비너스가 옷을 입은 어머니의 자애로운 모습으로 등장한다. 이 두 편의 자매작은 사랑이 어떻게 '야만'과 '무자비'를 거뜬히 정복하는 지를 보여주기 위해 그려진 작품들이라고 한다.

일곱째로 〈비너스의 탄생〉은 일명 '허영의 모닥불'^{Bonfire of the Vanities}이라 불리는 위험천만의 화형식에서도 용케 살아남았다. 1497년 2월 7일 금욕주의적인 도미니크 수사인 지롤라모 사보나롤라^{Girolamo Savonarola(1452-1498)}는 "당신들의 허영을 불태워 버리시오. 권력을 탐하는 세속적 욕심이 교회를 더럽히고 있습니다"라고 외치면서 피렌체의 기독교인들을 선동해서 7층의 거대한 화

산드로 보티첼리Sandro Botticelli(1445-1510)의 〈봄〉Primavera(1482)(우피치 미술관)

장용 장작더미를 세우게 했다. 그리고 인간의 더러운 욕망과 죄악을 부추긴다는 불온한 예술품들은 물론이고, 거울이나 보석, 주사위 따위도 모조리 태우게 했다. 몇몇 역사 기록에 의하면 보티첼리 자신도 이 광신도 사보나롤라의 추종자였다고 한다. 그래서 그도 역시 자기 작품들을 불구덩이 속에 던졌으나, 다행히 〈비너스의 탄생〉은 화를 모면했다.

여덟째로 〈비너스의 탄생〉은 일종의 미(美)의 랜드 마크라고 할 수 있다. 르네상스 예술이라는 시대적 범주를 훨씬 초월해서, 그의 걸작은 다른 시대의 미를 평가하는 보편적인 시금석이 되었다. 다양한 근대의 모델들이 너나할 것 없이 이 비너스의 포즈를 따라했고, 심지어 2014년에도 〈비너스의 탄생〉은 미의 평가 기준이 되었다.

마지막으로 보티첼리는 비너스의 발치에 부디 자신의 유해를 묻어달라고 부탁했다고 한다. 르네상스 시대에 가장 아름답기로 소문난 여인 시모네타 베스푸치는 〈비너스의 탄생〉이나 〈봄〉같은 보티첼리의 여러 작품 속에서 예술적 영감을 주었던 뮤즈라고 알려져 있다. 1510년 사망했을 때, 보티첼리는 소

원대로 짝사랑의 대상이었던 귀부인의 시신 옆에 고이 잠들게 되었다.[4] 사실 보티첼리의 비너스가 묻힌 교회는 피렌체 베스푸치 가의 교구 교회이자 보티첼리 본인의 유년시절부터의 교구 교회이기도 하고, 거기에는 보티첼리의 작품들도 소장되어 있었다.

자 에필로그 편을 마무리하기 위해, 이 〈비너스의 탄생〉과 관련하여 다음 두 가지 중요한 질문에 대하여 답하기로 한다. 첫째는 왜 르네상스 예술가들은 누드화를 그리기 시작했을까? 둘째는 과연 사회적 약자였던 여성들에게도 상류층의 '전유물'로만 알려져 있던 르네상스라는 거대한 문화 운동이 존재했던 것일까?

이탈리아 화가 티치아노 베첼리오Tiziano Vecellio (1490-1576)의 〈베누스 아나디오메네〉Venus Anadyomene(1520)(스코틀랜드 국립미술관). 매우 풍만하고 육중한 몸매의 비너스가 타기에는 너무도 작은 조가비의 껍데기 옆에서 파도치는 물결에 너울거리고 있다.

첫째로 르네상스 예술가들은 고대 그리스·로마의 고전 예술의 미를 복원하기를 열망했다. 당시 14세기에 발견된 고대 작품들 중에는 비너스의 미를 형상화한 나체 조각상들이 있었다. 사람들은 차디찬 돌조각 속에 구현된, 아름답고 세속적인 이미지와 곧 사랑에 빠졌고, 예술가들은 이러한 미를 재창조하고 싶어 안달이 났다. 그러나 그들은 이런 이미지가 행여 호색적이고 음탕하며, 비기독교적인 것으로 비치거나, 최악의 경우에는 '우상숭배'로 몰릴까봐 내심 두려워했다. 그런데 다행히 15세기 르네상스 철학자인 마르실리오 피치노Marsilio Ficino(1433-1499)가 플라톤의 저서인

4 영국의 사회비평가 존 러스킨John Ruskin(1819-1900)을 위시한 몇몇 학자들도 역시 보티첼리가 자신의 마돈나와 사랑에 빠졌다고 믿었다.

피렌체의 매너리즘 화가 아뇰로 브론치노Agnolo Bronzino(1503-1572)의 〈비너스, 큐피드, 어리석음과 세월〉Venus, Cupid, Folly and Time(1545)(런던 내셔널 갤러리). 큐피드가 어머니의 가슴을 애무하며 입술에 키스하고 있다. 뒤에 모래시계가 있는 것으로 추측컨대 수염을 기른 대머리 노인은 '시간'을 의미하며, 비너스와 큐피드의 근친상간에 대하여 시간이 마치 '경고'를 날리는 듯하다. 시간의 맞은편에 구멍 뚫린 마스크를 쓴 남성은 '망각'을 의미한다. 비너스와 큐피드의 옆에는 머리를 움켜쥔 '어리석음'이 있으며, 오른쪽에 꽃을 들고 있는 소년은 '기쁨'을. 전갈과 벌집을 들고 있는 여성은 각각 '기만'을 의미한다.

《심포지엄》을 번역하고 여기에 주석을 달면서 이러한 딜레마를 말끔히 해결해주었다. 이 책은 예술의 후원자인 귀족과 부유층 사이에서 베스트셀러가 되었는데, 피치노는 거기서 이른바 '두 가지 종류의 비너스'가 있다고 친절하게 설명해주었다. 하나는 옷을 입은 '지상의 비너스'로 자신의 본업(?)인 '섹슈얼리티'의 세계를 대표하며, 또 다른 비너스는 보다 순수하고 꾸밈없는 '천상의 비너스'로 고차원적인 정신세계를 대표한다는 것이다.

그 후로 화가 보티첼리는 두 개의 그림을 그려달라는 부탁을 받았다. 그래서 그는 〈봄〉에서는 지상의 풍요를 관장하는 옷 입은 비너스를 그렸고, 〈비너스의 탄생〉에서는 아름다운 올 누드의 천상의 비너스를 그렸다. 이처럼 누드가 신성화되었기 때문에, 예술가와 후원자들은 누드가 이제 마음 놓고 그릴 수 있는 공인된 화제(畵題)가 되었노라고 철석같이 믿게 되었다. 예술가들은 그들이 그린 누드가 고대의 순수미를 보여준다고 확신했으며, 이는 결국 르네상스의 고차원적 이상이며 고대 문화의 '재생'을 의미하는 르네상스의 혁신적인 시대정신이기도 했다.

여성들에게도 과연 르네상스라는 것이 있었을까? 이 두 번째 질문에 답하기 위해, 우선 르네상스기 여성들을 사회 계층별로 살펴보기로 한다. 르네상스편에서 영국 최초의 평민 왕비 엘리자베스 우드빌[1439-1492], 가톨릭 군주 이사벨라 여왕[1451-1504], 르네상스의 후원자 이사벨라 데스테[1474-1539], 〈모나리자〉의 실제 모델인 리자 델 조콘도[1479-1542] 부인, 르네상스기의 요부인 루크레치아 보르자[1480-1519], 섭정 왕비 카트린 드 메디치[1519-1589], 영국의 황금기를 이룩한 처녀 여왕 엘리자베스 1세[1533-1603] 등등 우리가 다루었던 여성들은 거의 예외 없이 모두 최상류층에 속한다. 특히 16세기는 공적 영역에서 두각을 나타냈던 걸출한 여성 군주나 지도자들을 많이 배출했던 시기였다. 가령 처녀 여왕 엘리자베스는 자신의 결혼을 외교적

영국 화가 조지 고어George Gower(1540–1596)의 〈엘리자베스 1세의 초상화〉The Plimpton "Sieve" Portrait of Elizabeth I of England(1579)(폴저 셰익스피어 도서관). 엘리자베스는 왼손에 체를 들고 있는데, 여기서 체는 여왕이 '처녀'임을 표시하는 상징물이다. 로마 베스타의 무녀 투치아Tuccia가 자신의 처녀성을 증명하기 위해 일부러 체를 이용해서 물을 길어왔다는 신화에서 유래했다.

아뇰로 브론치노Agnolo Bronzino(1503-1572)의 〈붉은 옷을 입은 여성의 초상화〉(1533)(슈타델 미술관). 강아지를 들고 있는 르네상스기의 상류층 여성을 그린 작품이다.

도구로 사용하면서 영국과 그녀 자신의 '독립성'을 유지했고, 카트린 드 메디치는 남편의 사망 후에 섭정 왕비로서 근 30년 동안 시댁인 프랑스 발루아 왕조와 자기 아들들을 지켜내기 위해 피눈물 나는 노력을 했다. 그녀는 '검은 상복을 입은 미망인'을 자신의 트레이드마크로 내세웠고, 종교 동란의 소용돌이 속에서 추락한 발루아 왕조의 이미지 제고를 위해 활발한 예술 후원 활동을 했다. 영국의 황금기를 연 엘리자베스 역시 예술에 대한 후원을 아끼지 않았다. 엘리자베스는 개인적인 취미로 류트 연주와 사교댄스, 연극 관람과 독서 등을 즐겼다. 당시 영국의 대문호 셰익스피어 같은 유명한 극작가나 예술가, 음악가들은 아마도 여왕의 적극적인 후원이 없이는 활발한 예술 활동을 펼치

기가 어려웠을 것이다. 그러나 이 유명한 여성들의 삶이 상류층이든 평민이든지 간에 대다수 평균 여성들의 일반적인 경험을 반영하지는 않는다. 단적으로 르네상스기에 '인쇄술'이 발명되었음에도 불구하고 여성들의 문맹률은 여전히 매우 높았다.

이탈리아 화가 필리포 리피Filippo Lippi(1406–1469)의 〈성모와 아기〉Madonna with the Child and Scenes from the Life of St Anne(1452)(피티 궁)

르네상스기의 상류층 여성들에게는 오직 두 가지 선택이 있었을 뿐이다. 결혼하거나 아니면 수도원 행이다. 즉 인간과 결혼하든지 아니면 그리스도와 영적으로 결혼하는 것이다. 그러나 귀족 여성들은 노동을 하지 않았기 때문에, 어느 쪽을 택하든지 지참금이 필수적이었다. 남편이 새로운 가정을 꾸리는 비용을 아내의 지참금으로 충당하는 것이 관례였기 때문이다.[5] 남편은 아내의 지참금을 가지고 사업에 투자하거나 집안을 운영할 권리가 있지만, 남편이 사망하면 지참금은 아내에게 도로 반환된다. 만일 여성이 죽으면 재산은 그녀의 상속자에게 넘어간다. 별로 부유하지 못한 상류층 가정에서는 이 지참금의 부담 때문에 오직 딸 하나만 시집보내고 나머지는 모두 수도원으로 보내는 경우도 있었다. 결혼 지참금에 비해 수녀의 지참금이 상대적으로 액수가 낮았기 때문인데, 이 수녀의 지참금은 보통 수녀원을 운영하고 수녀들을 먹이고 재우는데 쓰였다. 상류층 소녀들은 기숙하는 수도원에 보내졌으며,

5 유럽의 대부분 지역에서 여성은 결혼했을 때 아버지 재산의 일부를 신랑의 집에 가져와야 했다. 지참금의 일차적 기능은 높은 사회적 신분을 가진 남편을 사는 것과 동시에, 여성을 아버지의 부계 라인에서 세서해서 더 이상 아버지 재산에 대한 권리를 주장할 수 없도록 만드는 것이다. 가장 가난한 농가의 신부도 항아리나 가구 등을 가져와야했다.

이탈리아 화가 로렌초 로토Lorenzo Lotto(1480-1556/57)의 〈마르실리오 카소티와 그의 신부 파우스티나〉
Marsilio Cassotti and His Bride Faustina(1523)(프라도 미술관). 자의식이 강한 개인주의가 태동했던 15세기
에는 일종의 문화 현상으로서 자신의 신앙과 미덕, 지식과 번영, 심지어 내적 영혼까지도 세밀하게 그리
는 초상화가 많이 발달했다. 위의 결혼 초상화는 당시 부유한 모직물상인 집안인 카소티 가의 신혼부부
를 묘사하고 있다. 사랑의 신 큐피드가 부부의 어깨 위에 '결혼의 멍에'를 씌워주고 있다.

거기서 수녀들로부터 바느질이나 독서, 쓰기 등을 배웠다.[6]

상류층의 결혼 연령은 일정치가 않으나, 피렌체의 경우 남성들은 30대 중후
반에 10대의 어린 규수들과 혼인하는 경우가 많았다. 그래서 루크레치아나 스
코틀랜드 여왕 메리 스튜어트, 또 카트린 드 메디치의 연적이었던 디안 드 푸
아티에의 경우에서 보는 것과 마찬가지로, 당시에는 젊은 과부의 숫자가 엄청
나게 많았다. 또한 보르자 집안 같은 유수의 가문에서는 가문끼리의 정략적인
유대나 동맹을 체결하기 위해 미처 남편의 무덤에서 흙이 채 마르기도 전에 딸
의 재혼을 서두르는 경우도 왕왕 있었다. 여성은 남편을 고르는데 선택의 여

6 부유한 귀족 가문의 여성이 직물에 종사하는 경우도 있었으나 대개 호화로운 금실 자수 같
은 럭셔리 아이템이 많았다.

지가 없었다. 특히 상류층 가문의 경우 결혼은 신부의 남성 친척(아버지나 삼촌)이 어머니와 상의해서 결정했다. 여성은 잘 알지 못하거나 단 한 번도 만난 적이 없는 남성과 결혼하는 경우가 많았다. 10대 소녀가 20-30대 후반의 남성, 또는 이미 결혼 경력이 있는 중년 남성과 혼인하기 때문에 이러한 결혼에 사랑이라는 감정이 제대로 작용하기는 어려웠다. 오히려 부부간의 끈끈한 동지애는 하층민 가정에서 찾아볼 수가 있다. 평민들은 대부분 20대 후반에 결혼했으며 부부가 같은 직종에 종사하는 경우가 많았다.

플랑드르 화가 쿠엔틴 메치스^{Quentin Metsys(1466–1530)}의 〈환전상과 그 아내〉 The Moneylender and his Wife(1514)란 작품을 보자. 이 부부는 앤트워프의 부유한 중산층 시민으로 보인다. 당시 국제무역의 항구도시였던 앤트워프에는 스페인의 종교심문을 피해서 온 이민자들이 많았고, 자연 환전상에 대한 사회적 요구가 높았다. 남편이 돈을 저울질 하는 동안에 조용히 책장을 넘기던 부인이 이를 쳐다보고 있다. 이 그림은 성(聖)과 속(俗)의 이분화된 세계를 통해 인간의 탐욕을 경계하는 풍속화이지만 당시 중산층의 생활상을 엿볼 수가 있다. 당시

네덜란드 화가 야코부스 요하네스 라우어스의 〈우물에서 물 긷는 여인〉A woman at a well(1799)(소장처 미상)

도시의 중산층 여성들은 주로 가게에서 일을 했다. 독일, 네덜란드, 벨기에 같은 북유럽 여성들이 가게에서 일을 했지만, 이탈리아에서도 하류층 여성들을 거리에서 많이 볼 수가 있었다. 장인의 아내는 남편과 함께 숙련공으로 일을 했으며, 남편의 부재 시에는 혼자서 일을 도맡기도 했고 때때로 길드 회원이 되기도 했다. 상인의 아내들은 가게를 보고 계산서를 정리했다. 그들은 공동 우물에 모여 가십이

플랑드르 화가 쿠엔틴 메치스Quentin Metsys(1466–1530)의 〈환전상과 그 아내〉The Moneylender and his Wife(1514)(루브르 박물관)

나 소문을 퍼뜨리는 경우가 많았고, 교회 예배는 전 계층의 여성들이 공공장소에 모일 수 있는 기회를 제공했다.

가난한 여성들은 들에서 일하거나 도시의 하녀로 일했다. 그들 중 적지 않은 여성들이 생계형 매춘으로 돌아서기도 하고, 수녀들을 위한 하녀로 일하기 위해 수도원에 들어가기도 했다. 결혼한 여성은 집안일을 도맡아했으며 남편을 도와 바깥일도 열심히 거들었다. 아내들은 노동자 또는 집안의 매니저로서 여러 가지 책임이 있었다. 특히 농가의 여성들은 가금이나 양들을 키우고 채소밭을 가꾸며, 맥주도 만들고 추수를 거들었다. 심지어 마소를 이용해서 밭

중세 채색화로 유명한 겐트-브루제 유파Ghent-Bruges school의 〈7월 달력: 곡식다발 묶기〉 Gathering sheaves(16세기)(휴톤 하버드 도서관). 두 남녀가 열심히 곡식 다발을 나르고 있다. 부부간의 유대는 이런 농가의 부부 사이에서 더욱 잘 나타난다.

네델란드 화가 카렐 뒤자르댕Karel Dujardin(1626-1678)의 〈아픈 염소〉Die kranke Ziege(17세기 중반)(슐라이스하임 궁전) 아픈 새끼 염소를 걱정하는 농가의 가족의 일상을 그리고 있다.

을 억척스럽게 갈기도 했다.

　그렇다면 과연 중세에 비해, 르네상스 여성들의 사회·경제적인 위상이나 권력에 대한 접근성은 많이 개선되었는가? 여성들은 과연 자신의 목소리를 내서 자기표현이나 주장을 할 수 있었는가? 그리고 사회적 약자인 여성들에게도 과연 르네상스가 있기는 했던 것일까? 마지막 질문은 1977년에 페미니스트 역사가인 조안 켈리-가돌Joan Kelly-Gadol이 의문을 제기하기 전까지는 거의 한 번도 던져진 적이 없었던 물음표였다. '르네상스의 퍼스트레이디(영부인)'로 알려졌던 이사벨라 데스테처럼 예술가들을 적극적으로 후원했던 소수의 엘리트 여성들을 제외한 나머지 대다수의 하층민 여성들이 르네상스 운동과 거의 무관했다는 것은 주지의 사실이다. 켈리-가돌 자신은 1980년대 역사학자들 사이에서 열띤 찬반논쟁이 된 자신의 획기적인 논문에서 '노'라고 부정적인 결론을 내렸다.

　중세에서 16세기에 이르기까지 유럽 사회의 여성관은 부정적이다 못해 아예 적대적(?)이기까지 했다. 나약하고 유혹에 빠지기 쉬운 최초의 여성 이

브는 남성의 몰락을 이끈 장본인이기 때문이다. 당시 의학자나 정치학자들도 여성은 신뢰할 수 없는 존재이며 권위를 행사하기에 부적합한 존재임을 강조했다.[7] 여성들은 연령이나 결혼의 유무에 따라서 가정에서 여러 가지 역할을 담당해왔다. 여성은 딸, 아내, 어머니, 또는 과부의 역할을 했던 반면에 남성은 상인, 기사, 성직자, 농민, 통 제조업자, 방직공 등등 직업이나 사회적 위상에 따라 정의되었다. 그런데 여기서 딸은 결혼하지 않은 미혼 처녀, 즉 '동정녀'를 가리킨다. 동정녀에 대한 이상화는 기독교 성서에 근거하고 있으며, 이러한 관념은 사회의 기초인 가부장적 가족의 개념에서 근거한다. 즉 한 개인의 정체성은 '부계'를 통한 가계의 계승에 달려있다. 12세기 서유럽에서도 딸들에 대한 엄격한 처녀성의 요구는

이탈리아 화가 마사초Masaccio(1401-1428)의 〈에덴동산에서의 추방〉The Expulsion from the Garden of Eden(1427)(브란카치 예배당)

특히 귀족 가문이나 유복한 가문에서 더욱 강조되었다. 왜냐하면 재산이 남성 상속자에게로 물려졌기 때문이다. 그래서 딸들의 중요한 역할은 '신부'로서 두 가문을 이어주는 고리역할을 하는 것이었다. 남자 상속자의 정통성을 확보하기 위해 신부 아버지는 반드시 미래의 신랑에게 자기 딸이 숫처녀임을 알려

7 그러나 민중문화에서 여자성인들은 인기가 매우 높았다.

이탈리아의 피렌체파 화가 도메니코 베네치아노 Domenico Veneziano(1410-1461)의 〈마돈나와 아이〉Madonna and Child(1445/1450)(워싱턴 내셔널 아트 갤러리). 성모 마리아와 아이를 그린 소형화는 당시에 많은 피렌체화가들의 주 소득원이었다. 이러한 주제의 나무패널 화에 대한 가정적 수요가 급증했기 때문인데 르네상스기에 비교적 풍족해진 살림살이로 가구나 실내 인테리어에 대한 일반의 요구가 높아졌기 때문이기도 하고 성모 마리아의 위상이 높아진 것도 한 몫 한다. 신학자나 일반사람들이 '무원죄 잉태설'(성모 마리아가 잉태를 한 순간 원죄가 사해졌다는 기독교의 믿음)을 믿었기 때문이다. 이 그림에서 뒤 배경을 가득 채우고 있는 '가시 없는 장미'는 '동정녀'와 관련이 있으며, 성모 마리아의 동정을 암시하는 것이다.

이탈리아 화가 알레산드로 알로리Alessandro Allori(1535~1607)의 〈수산나와 두 노인〉Susanna and the Elders(연대 미상)(디종 마녱 미술관 소장품). 르네상스 기 화가들은 성서나 신화에 나오는 '강간'이라는 주제를 즐겨 그렸다. 화가는 구약의 〈다니엘서〉에 등장하는 정숙한 젊은 아내 수산나와 그녀를 성적으로 괴롭히는 마을의 못된 두 노인 법관의 이야기를 그리고 있다. 그런데 화가는 지조 있는 여성 수산나를 오히려 두 남성의 집요한 관심을 즐기며 가볍게 희롱하는 요부로 묘사하고 있다.

줄 의무가 있었다. 르네상스기에 명예의 개념은 '동정'에 달려있었다. 처녀성의 훼손은 당사자인 딸의 불명예일 뿐만 아니라, 아버지나 오빠 같은 남성 친척들에게도 역시 마찬가지였다. 그래서 여성이 강간을 당한 경우에 그것이 비록 강제적인 것일지라도 그녀(피해자) 또한 처벌의 대상이 되었다. 이 경우 처벌의 수위는 여성 자신의 사회적 위상이나 여성의 남성 친척들의 지위 고하에 따라서 달랐다. 가령 귀족 여성이 간통을 저지른 경우에는 사회적 비중 때문에 노동자 여성보다 훨씬 더 엄중한 처벌을 받았다. 가령 젊은 소녀가 강간이

나 유혹에 의해 처녀성을 잃는 경우 그녀는 남성 친척들에 의해 버림을 받거나, 생계유지를 위해 부득불 매춘에 종사하는 경우도 있었다.

이탈리아의 르네상스는 일종의 문화혁명이었다. 중세의 암흑기에 흑사병이 창궐한 후에 새로운 사상과 예술과 기술들이 활짝 꽃을 피웠다. 흑사병이라는 전대미문의 병마에서 살아남은 자들은 무엇보다 '종의 번식'을 갈구했다. 특히 르네상스의 발생지인 이탈리아는 가문을 공고히 하기 위해 성(性)에 집착했고, 흑사병의 후유증 때문인지 부계 조상을 우상화하는 '추모의 제식'이 발달했다. 이 시기에 부계를 중시하는 법과 조항들이 쏟아져 나왔으며, 재산과 친족, 결혼, 모성에 관하여 여성의 권리를 제한하는 법들이 나왔다. 또한 젠더의 관계가 '남성의 지배'와 '여성의 종속'으로 재편되었다. "남편과 아내는 한 명이며, 그 한 명은 바로 남편이다." 이 의미는 여성이 전적으로 남성의 의지에 종속되어있다는 의미다. 유명한 파올로^{Paolo}와 프란체스카^{Francesca}의 이야기에서도[8] 중년의 남편 조반니는 자기 동생 파올로가 어린 아내 프란체스카의 침실에 있는 것을 발견하고는 둘 다 그 자리에서 죽여 버렸다. 당시 여론도 역시 간통한 아내를 죽일 수 있는 고대 로마법의 남편의 권리를 행사한 조반니를 그대로 인정했다.

프랑스 화가 알렉상드르 카바넬Alexandre Cabanel(1823-1889)의 〈프란체스카 다 리미니와 파올로 말라테스타의 죽음〉La mort de Francesca da Rimini et de Paolo Malatesta(1870)(오르세 미술관)

르네상스기에 프랑스와 영국에서는 카트린 드 메디치나 엘리자베스 여왕처럼 걸출한 여성들이 각기 나라를 통치했을지라도 실제로는 남성들이 매사를

8 단테의《신곡》지옥 편 제 5곡에 나오는 애절한 사랑 이야기의 주인공들이다. 13세기 말 정략혼이 유행하던 시절에 실제로 일어났던 일을 배경으로 했다.

네덜란드 황금기의 화가 바르톨로메우스 몰레나에르Bartholomeus Molenaer(1618-1650)의 〈남편을 구타하는 아내〉A Wife Beating her Husband(연대 미상)(개인 소장품)

지배했다. 엘리자베스 여왕이 통치한 반세기 동안에도 여성은 거의 법적 권리가 없었다. 여성은 결혼할 때 재산권이 없을 뿐 아니라 공적 영역에서 존재가 없었다. 여성도 자신의 마음을 얘기할 수는 있었으나 그녀의 사상과 이상은 오롯이 남성들에 의해 형성된 것이었다. 만일 상류층 여성이 아니라면 여성은 자신의 생각을 자유롭게 말할 수가 없었으며, 남성들이 여성들에게 어떻게 처신해야 되는 지를 명령하거나 알려주었다. 심지어 페트라르카 같은 인문주의자이자 서정시인도 간헐적인 아내의 체벌에 대하여 매우 호의적인 태도를 보였다. 그도 역시 동시대인들과 마찬가지로 당시에 유행했던 궁정 귀부인들에 대한 우아한 기사도적 매너와 아내 구타의 관행에 대한 명백한 모순성을 별로 자각하지 못했던 것 같다. 이때까지만 해도 아직 근대의 태동기, 즉 변화가 막 시작되면서 꿈틀대던 시기였다.

유서 깊은 매너 교본인《궁정론》Il Cortegiano(1527)에서 저자인 발다사레 카스틸리오네Baldassare Castiglione(1478-1529)는9 작중 인물 가스파Gaspar 경의 입을 통해서 모든 여성이 보편적으로 남성이 되기를 원한다고 토로한다. 그 이유는 남성이 여성보다 완벽하기 때문이다. 그러자 마그니피코 줄리아노Magnifico Giuliano는 "그 가엾은 피조물(여성)들은 완벽해지려고 남성이 된다는 것은 엄두

9 르네상스의 외교관이었던 카스틸리오네는 그 경험을 살려 1507년 3월의 나흘 저녁 동안 우르비노 궁성에서 신사와 귀부인들이 보여 완벽한 궁성 신하의 모습을 묘사하는 것을 수제로 대화를 나누는 장면을 문답형식을 빌려 이야기를 진행시켰다.

조차도 못 내요. 그렇지만 남성의 지배를 벗어나려고 노력은 하죠"라며 시니컬하게 응수했다. 이《궁정론》은 사건, 대화, 철학, 수필 등 여러 가지 문어체로 쓰여 진 르네상스식 대화의 전범(典範)이다. 궁정 조신들이 모여 여성의 덕목과 약점들에 대해 서로 열띤 토론을 하는데 가스파 경은 또 다시 골칫거리 아내들 때문에 매 시간 죽고 싶어 하는 남편들이 많다며 너스레를 떨었다. 한편으로 그는 스마트하고 교양 있는 아내가 남편에게 주는 긍정적인 기여도를 강조했다. 가령 남편이 외교나 군사적인 일로 출타한 경우에 현명한 아내는 영지를 잘 돌보며, 교양 있는 아내는 남편의 일등 외교관인 동시에 첩보원이다. 특히 예술과 음악적인 재능을 지닌 아내는 남편의 외교적 성공의 일등공신이다.

예술가에게 재능 못지않게 필요한 게 사실상 후원자patron다. 오늘날 우리는 그림을 그린 천재적인 화가들에게만 집중하지만, 당시 르네상스 사상가들은 예술의 천재들이 이사벨라 데스테 같은 강력한 후원자들에 의해서 빛날 수 있었다는 사실을 극구 강조했다. 밀어주는 사람이 있어야 당연히 재능도 꽃을 피울 수 있는 법이기 때문이다. 이사벨라 데스테나 다른 부유한 귀족 여성들은 예술을 위한 중요한 후원자 내지는 예술가의 아름다운 모델이 되어주었다. 또한 이 시대에 많은 여성들이 중요한 아마추어 예술가였으며, 나중에 그들 중 몇몇은 프로페셔널한 화가가 되었다. 이 여성들은 바로크 미술에 속하는데, 그중에서도 가장 대표적인 여성이 바로 카

정물화의 선구자로 알려진 르네상스기 여류 화가 페데 갈리치아Fede Galizia(1578–1630)의 〈홀로페르네스의 머리를 들고 있는 유디트〉Judith with the Head of Holofernes(1596)(존&메이블 링글링 미술관). 유디트는 구약성서 유딧기에 등장하는 인물로 아시리아의 장수 홀로페르네스의 목을 벤 여인이다. 여러 화가들의 그림 속 주인공이 되었기에 대중들에게도 널리 알려진 인물이다. 여기서 주인공 유디트의 얼굴은 여류 화가 갈라치아의 자화상으로 알려져 있다.

이탈리아의 초기 바로크 시대의 여성화가 아르테미시아 젠틀레스키|Artemisia Gentileschi(1593~1653)의 〈홀로페르네스의 목을 치는 유디트〉Judith Beheading Holofernes(1612)(우피치 미술관)

라바조Caravaggio 이후, 17세기의 가장 유명한 여성 화가로 인정받는 아르테미시아 젠틀레스키$^{Artemisia\ Gentileschi(1593\cdot1656)}$다.

아르테미시아 젠틀레스키의 그림 〈홀로페르네스의 목을 치는 유디트〉Judith $^{Slaying\ Holofernes(1612)}$는 나폴리에서 전시되었는데, 자신의 경험을 그대로 옮긴 듯 생생하게 표현된 잔인성이 주는 인상은 그녀가 겪어야 했던 고통에 대한 정신적 복수심을 나타낸다고 해석되었다. 그림이 주는 강렬한 폭력성 때문에 이 작품은 한동안 피티Pitti 궁의 '어두운 구석'에 틀어박혀 있었다. 코시모 2세 의 사망 이후에야 비로소 아르테미시아는 그녀의 친구인 갈릴레오의 중재와 도움으로 이 작품에 대한 보상을 받았다고 한다.

그녀는 피렌체의 첫 번째 소묘 아카데미 회원이 되었다. 카라바조의 추종자

인 오라조 젠틸레스키^{Orazio Gentileschi}의 딸로 아르테미시아는 로마에서 풍경화가 아고스티노 타시^{Agostino Tassi}와의 강간 스캔들 소송을 피해 피렌체로 옮겨왔다. 이 극적인 소송은 아르테미시아의 굴욕으로 끝났는데, 소송에 대한 기록은 오늘날 남아있지 않지만 이 사건은 수세기 동안 여성에 대한 폭력의 상징이 되었다. 당시에는 이 사건으로 그녀의 업적이 가려지게 되었으나 오늘날 그녀의 작품은 재평가되어 동시대의 가장 진보적인 작품으로 평가받고 있다.

다시 처음의 질문으로 돌아가서, 여성들은 과연 르네상스를 가질 수 있었던 것일까^{Did Women have a Renaisance}? 앞서 얘기한 대로, 이 의문의 주창자였던 켈리-가돌의 답변은 부정적이었다. 그러나 켈리-가돌이 제기했던 '르네상스를 가진다'는 의미가 워낙 애매모호하고 여러 가지 의미로 해석될 수 있어서 그런지, 다른 학자들이 똑같은 질문에 대하여 내린 결론도 제법 다양한 편이다.

르네상스란 무엇인가? 보통 인문주의의 성장, 자본주의의 태동, 근대국가의 발전을 필두로 하여 예술, 과학, 문화 방면에서 눈부신 발전을 이룩했던 시기로 평가된다. 혹자는 르네상스 시기를 중세 말기인 1300년부터 계몽주의 시대 초기인 1700년으로 길게 잡기도 한다. 그렇다면 적어도 이 기나긴 시기에 유럽에서 살았던 사람이라면 누구나 한번쯤은 이 르네상스란 것을 가졌을 법도 하지

영국 화가 에드먼드 블레어 레이턴Edmund Blair Leighton(1853–1922)의 〈기사 서임식〉The Accolade(1901)(개인 소장품). 물론 알리에노르를 염두에 두고 그린 것은 아니지만, 궁정식 연애의 사도인 알리에노르 다키텐의 전기에서 자주 등장하는 그림이다.

않은가? 켈리-가돌은 여성 섹슈얼리티의 통제, 여성의 정치·경제적인 역할, 시대관이나 사회관의 형성에서 여성의 문화적인 역할, 여성에 대한 이데올로기라는 측면에서 르네상스를 가진다는 의미를 '개인적 자유의 확장'으로 보았다. 물론 르네상스기의 남성들만큼은 아니더라도, 여성들도 미온하나마 역시 진보의 선상에 있었던 것은 아닐까? 그러나 켈리-가돌은 자신의 논문에서 중세에서 르네상스기로 넘어오면서 여성의 자유와 권력이 쇠퇴했다는 증거들을 몇 가지 제시했다. 가령 그녀는 중세 프랑스의 '궁정식 연애' 문학이, 가부장적인 결혼의 테두리 밖에서 탄생한 낭만적 사랑의 모델을 제시했다고 보았다. 궁정식 연애라는 코드에서 기사는 봉신(封臣)[10]으로서 자신이 흠모하는 귀부인을 마치 주군처럼 모신다. 그것은 여성의 센슈얼하고 감성적인 권력의 이데올로기적인 해방을 의미한다고 한다. 그래서 켈리-가돌은 궁정식 연애의 사도인 알리에노르 다키텐[1122-1204]이 좀 더 뒤늦게, 가령 영국 튜더 왕가의 헨리 8세의 치세 하에 태어났더라면 그녀는 자신이 누렸던 것보다 훨씬 덜하거나 못한 자유와 권력을 누렸을 것이라고 평가했다. 그렇다면 폭군이나 도시의 상인 부르주아들에 의해 지배되었던 당시 이탈리아의 르네상스 문화 속에서는 과연 어땠을까? 켈리-가돌은 르네상스의 발원지인 이탈리아에서도 역시 여성들이 권력을 부지하기는 몹시 어려운 구조였다고 평가한다. 만일 여성이 성공적인 통치를 이룩했다면, 그것은 그녀가 적법한 상속자이거나, 중세시대의 나폴리 여왕 조반나 1세와 조반나 2세처럼 여성이 이미 권력을 취했던 선례가 있었기 때문이라고 한다. 르네상스의 최고 비라고 Renaissance virago,[11] 즉 암사자, 암호랑이, 여전사의 별명을 지녔던 카테리나 스포르차 Caterina Sforza(1463-1509) 같은 여성 지도자는 개인적 야망과 기회를 통해 권력을 장악했던 당찬 여성이었다. 그러나 카테리나 스포르차는 예외적인 경우에 속하며 대부분 여성 지도자들은 새롭고 가변적인 약육강식의 정치 환경 속에서 권력을 장악하기에

10 봉건 군주에게서 봉토를 빌은 신하.
11 남자처럼 싸우는 여성을 가리킨다.

는 불리한 위치에 놓여있었고, 다만 장식적인 역할에 만족하도록 권장되었다는 것이 켈리-가돌의 결론이다.

로렌초 디 크레디Lorenzo di Credi(1460-1537)의 〈카테리나 스포르차의 초상화〉Portrait of Caterina Sforza(1481-1483)(포를리 시립 미술관)

그러나 첫째로 (그녀가 제시한) 중세 여성의 권력에 대한 사료는 문학 자료가 대부분이며, 둘째로 여성이 권력을 장악하기에 불리했던 환경이라는 것은 이탈리아 공화국에 한정되어있기 때문에, 전통적인 왕조 국가들과 비교해서 이를 일반화하기는 어렵다. 셋째로 그녀의 지론은 귀족에게만 초점을 맞추고 있다. 그래서 절충적인 결론을 도출하기 위해서는 다른 학자들의 의견도 규합하고, 더 지리적으로 다양한 증거와 여성들의 예를 제시하는 것이 바람직하다.

프랑스 여성사가인 크리스티안 클라피슈-주베르Christiane Klapisch-Zuber의 〈잔인한 어머니〉The Cruel Mother나[12] 미국사학자 스탠리 초이나키Stanley Chojnacki의 〈사랑의 권력 : 남편과 아내〉The Power of Love: Wives and Husbands란 논문에서는 여성들의 재정 상태를 다루고 있다. 그런데 두 사람은 문학 자료보다는 르네상스기 이탈리아의 유증 등 일차사료들을 이용해서 지참금을 통한 여성들의 재정 상태를 연구했다. 여성학자 클라피슈-주베르의 연구는 자신의 지참금을 배당하는데 친정과 아이들, 시댁 식구들 사이에서 부당한 압력을 받는 여성들에게 초점을 맞추었다면, 초이나키는 결혼 당시에 가져온 지참금 때문에 경제력이 강해진 여성들에게 초점을 맞추고 있다. 어쨌든 양자의 연구는 모

12 그녀의 저서 《르네상스기 이탈리아의 여성, 가족, 그리고 제식》Women, Family, and Ritual in Renaissance Italy(1987)에 나오는 논문이다.

두 여성이 경제력을 갖게 된 배경을 연구하고 있다. 한편 여성사가 마카렛 킹 Margaret King 교수도 자신의 논문 〈르네상스의 어머니들〉Mothers of the Renaissance 에서 여성이 아들을 정치가로 키우는 등 아이 양육이나 배움의 의지, 또한 종교적 신념 등에 의해 암암리에 역량을 가지게 되었다는 이색적인 주장을 펼쳤다. 그 대표적인 예가 바로 카트린 드 메디치다. 그녀는 자신의 세 명의 아들들보다 더 오래 살았고, 비록 섭정이긴 했지만 실질적인 프랑스 왕으로서 아들들의 정치를 좌지우지했던 여걸이었다. 천문학자 케플러는 여섯 살 때 1577년 대 혜성을 목격했다. 나중에 그는 그 일을 《여섯 살에 있었던 일을 회상하며》라는 저서에서 "나는 1577년의 혜성에 대해 많이 들었고, 어머니께서는 그것을 보기 위해 나를 데리고 높은 장소로 올라가셨다"고 회고했다. 감리교를 설립한 존 웨슬리와 그의 형제들에게 지대한 영향은 끼친 것도 아버지 사무엘보다는 어머니 수산나 웨슬리였다. 수산나는 점심식사와 저녁기도 시간 전에 아이들을 불러 배운 것을 잘 익혔는지 점검해 보았다. 수산나는 아이들이 반찬 투정을 하지 못하게 했고, 무분별하게 간식을 먹는 것도 엄격히 금했다. 이를 어길 시에는 어김없이 회초리를 들었다. 수산나는 어린 시절부터 아이들의 의지를 정복하는 것이 올바른 신앙의 형성을 위해 불가피한 것이라고 보았다. 아이들을 엄격히 가르치면서 수산나는 아이들 한 명 씩 밤에 따로 시간을 내어 만나 고민을 듣고 대화하였다. 존 웨슬리는 목요일 밤마다 어머니와 만났으며, 성장한 후에도 평생 목요일 밤 시간을 그리워하였다. 물론 이 여성들이 르네상스의 발전에 계획적이고 주도적인 역할을 한 것은 아니지만, 만일 그들의 영향력이 없었다면 역사는 아마도 다른 방향으로 전개되었을 것이다.

　중세와 르네상스기에 여성 노동은 그다지 달라진 것이 없었다. 여전히 비숙련에다 남성에 비해 현저히 낮은 평가를 받았고, 언제나 남성 노동에 우선권이 주어졌다. 즉 엘리트 여성들의 상황 변화와는 상관없이 대부분의 평범한 여성들의 삶이 크게 바뀐 것은 아니었다. 켈리-가돌은 부정했지만 적어도 상

류층 여성들은 '르네상스를 가졌던' 것으로 사료된다. 남성의 권력과 능력에는 못 미치지만 여성들의 문화도 분명히 거기에 존재하고 있었다. 그러나 교육이나 경제력을 지니지 못했던 하층민 여성의 경우에는 르네상스와는 아무런 상관도 없이 중세시대의 여성들과 비슷한 조건에서 살았다. 물론 하층민 남성들도 마찬가지지만 말이다.

이탈리아 화가 자코모 세루티Giacomo Ceruti(1698–1767)의 〈소녀 거지와 실 잣는 여인 〉Little Beggar Girl and Woman Spinning(1720)(개인 소장품)

마지막으로

지금까지 고대 그리스·로마에서 근대 르네상스기에 이르기까지 명화 속에 나타난 '선택받은' 여성들의 불꽃 튀는 삶을 시대별로 살펴보았다. 남성들은 그 기나긴 세월 동안에 시대정신과는 상관없이 '수동적이고 종속적이며 정숙한 여성상'을 계속 일관되게 재생산해 왔다. 중세의 '궁정식 연애'를 통해서 또 다른 '제3의 여성(귀부인)'의 이미지가 탄생했지만 그것은 어디까지나 유한계급에게만 국한된 것이고, 보통 남성에게 여성이란 존재는 '이브' 아니면 '성모 마리아'다. 즉 '아내' 아니면 '어머니'인 셈이다. 물론 고대 그리스에서도 순종적인 여성과 반항적인 여성(마녀)의 이분법이 존재했고, 후자에 대해서는 처절한 응징이 있어왔다. 중세의 성인 베르나르 드 클레르보^{Bernard de Clairvaux} 수도원장은 설교 시간에 "이브는 만악의 근원이며, 이브의 불명예는 다른 모든 여성들에게도 해당된다"며 성토했다. 최초의 여성 이브에 대한 이런 불편한 오해와 편견은 심지어 오늘날에도 성불평등 해소의 장애물이 되고 있다. 즉, 남성 헤게모니에 도전하는 오만불손한(?) 여성들에게 대한 '경고' 내지는 일종의 초보적인 이론적 '대항 무기'로 사용되고 있다는 것이다. 가부장주의적 허구나 시대착오적인 신화에 불과하다고 이를 싹 무시해버릴 수도 있지만, 이러한 여성 혐오주의적인 편견은 오랜 서구 문명의 사회 종교적인 심성 속에 뿌리 깊게 자리하고 있다.

유니언 신학교의 필리스 트리블^{Phyllis} 교수는 이브가 종속적이거나 부수적인 존재이기는커녕 '창조의 최고점'이라고 못을 박았다. 그녀의 창조질

서(순서)에 대한 흥미로운 논쟁은 다음과 같다. 아담이 제일 먼저 창조되었고, 이브는 두 번째다. 그러나 아담의 우월주의는 아담보다 동물들이 먼저 창조되었다는 사실을 간과하고 있다. 즉 동물보다 늦게 태어난 아담이 동물들의 지배자(만물의 영장)라면, 아담보다 늦게 태어난 이브도 역시 아담의 지배자가 되어야 맞지 않은가? 창조의 위계질서가 이렇게 '거꾸로'가 된 이상 이브는 신의 궁극적인 창조물이라는 것이다. 트리블 교수는 또한 창조 당시에 아담과 이브는 동등했지만, 성의 불평등이 발생하게 된 것은 신의 명령에 대한 '불복종'의 결과라는 것이다.

에로틱하고 섬뜩한 영국 화가 존 콜리어John Collier(1850–1934)의 〈릴리스〉Lilith(1887)를 보자. 릴리스는 성서에는 없고 신화에만 남아있는 여성이다. 원래 최초의 여성은 이브가 아니라 릴리스였다고 한다. 즉 아담의 첫 번째 부인인 셈이다. 신이 태초에 아담과 릴리스를 창조했다. 그런데 릴리스는 아담에게 '순종'하기를 거부해서 에덴의 동산에서 퇴출되었다. 신화에 의하면 릴리스는 성관계를 할 때 늘 남성 상위체위를 하는 것과 아담이 원하면 무조건 성관계에 응해야한다는 것에 대해 불만을 가지고 홍해로 도망가 사막에서 혼자 자유롭게 살면서 많은 남자들을 유혹했다고 한다. 후의 전설에서 이 '고대판 자유부인'은 남자들의 침

영국 화가 존 콜리어John Collier(1850–1934)의 〈릴리스〉Lilith(1887)(애트킨슨 갤러리)

실에 나타나 욕정을 부추긴다고도 한다. 또 다른 얘기로는 이 릴리스가 이 브를 유혹한 뱀이라는 얘기도 있다. 그래서 창세기를 주제로 한 남성 화가 들의 그림에서 간혹 여자 형상을 한 뱀의 그림이 등장하는 것이다. 위의 콜 린스의 그림에서 릴리스는 치명적인 팜므파탈로 뱀을 몸에 안고서 유아독 존적인 황홀경에 빠져있다. 이처럼 남성에게 불복하는 여성은 대체로 부정 적이고 유해한 이미지로 나타난다. 이 책은 안타깝게도, 여성이 르네상스 의 시대정신인 창의적인 '개인적 자유'를 확장시키는 길목에서 딱 멈추게 된다. 그래서 여성에 대한 구태의연한 이원적 구도를 넘어선, 오늘날 대중 적이고 평범한 여성의 역동적이고 버라이어티한 이미지를 찾아보기는 어 렵다. 그래도 우리는 명화 속 이미지를 통해서 매우 비범하고 특별한 여성 들(여신, 여왕, 마녀, 악녀)의 이야기를 살펴보았고, 남성들이 전통적으로 만들어낸 이상적이고 복종적인 여성상의 굴레를 벗어나는 과거의 '드센 언 니'들이 어떻게 남성들의 마초적인 관음증에 의해 창녀 혹은 희대의 악녀 로 변신했는지, 혹은 성녀나 어머니로 우상화되었는지도 알 수가 있었다.

마지막으로 영국의 공리주의자 제레미 벤담의 유명한 "최대 다수의 최 대 행복"이라는 말마따나, 과거에는 여왕 쯤 되는 아주 소수만이 누리고 생 각하던 것을 현대에 와서는 평범한 사람들도 평범하게 할 수 있게 되었다 는 것도 역시 르네상스기 이후의 민주주의 발달과 여권신장의 커다란 수 확물이 아닐까?

명화들이
말해주는 그림 속 여성 이야기

1판 1쇄 인쇄 2017년 11월 5일
1판 1쇄 발행 2017년 11월 10일

———

지 은 이 김복래
발 행 인 이미옥
발 행 처 J&jj
정 가 22,000원
등 록 일 2014년 5월 2일
등록번호 220-90-18139
주 소 (04987) 서울 광진구 능동로 32길 159
전화번호 (02)447-3157~8
팩스번호 (02)447-3159

———

ISBN 979-11-86972-30-4 (03600)
J-17-06

제이앤
제이제이
www.jnjj.co.kr